公共音乐通识教育系列丛书

音乐鉴赏

YINYUE JIANSHANG

主　编　方小笛　曹耿献　文　茹
副主编　李　娟　梁　睿　金　晨　刘俊峰　刘　明

图书在版编目(CIP)数据

音乐鉴赏 / 方小笛,曹耿献,文茹主编. —西安：西安交通大学出版社,2024.11
ISBN 978-7-5693-3154-7

Ⅰ.①音… Ⅱ.①方… ②曹… ③文… Ⅲ.①音乐欣赏－高等学校－教材 Ⅳ.①J605

中国国家版本馆CIP数据核字(2023)第053707号

YINYUE JIANSHANG

书　　名	音乐鉴赏
主　　编	方小笛　曹耿献　文　茹
副 主 编	李　娟　梁　睿　金　晨　刘俊峰　刘　明
责任编辑	李嫣彧
责任校对	蔡乐芊
装帧设计	伍　胜
出版发行	西安交通大学出版社 (西安市兴庆南路1号　邮政编码710048)
网　　址	http://www.xjtupress.com
电　　话	(029)82668357　82667874(市场营销中心) (029)82668315(总编办)
传　　真	(029)82668280
印　　刷	西安五星印刷有限公司
开　　本	880mm×1230mm　1/16　印张 18.75　字数 462千字
版次印次	2024年11月第1版　2024年11月第1次印刷
书　　号	ISBN 978-7-5693-3154-7
定　　价	52.00元

如发现印装质量问题,请与本社市场营销中心联系。

订购热线:(029)82665248　(029)82667874
投稿热线:(029)82668525

版权所有　侵权必究

编委会成员

方小笛　曹耿献　文　茹

李　娟　梁　睿　金　晨

刘俊峰　刘　明　黄祖平

前言

音乐鉴赏是西安交通大学面对本科学生开设的一门通识核心课程。该课程从2003年开始讲授，2006年被评为西安交通大学校级精品课程，在学生中具有广泛影响力，校内学生约2万人。

音乐鉴赏课程教学团队2014年被评为陕西省本科高校优秀教学团队；2018年课程入选西安交通大学第一批"课程思政"项目；2019年入选西安交通大学"名课程"，同年获批西安交通大学"标杆课程"，省级一流本科课程；2020年音乐鉴赏被评为首届国家级一流本科课程。

音乐鉴赏慕课（MOOC）于2017年9月上线智慧树平台，截至2023年7月智慧树平台统计，全国已有600余所高校学生选修，60万学生通过平台学习。2018年4月，音乐鉴赏慕课在爱课程上线，截至2023年7月已有约4万名学生通过平台学习。2020年6月，音乐鉴赏慕课的国际版和中文版于学堂在线上线。音乐鉴赏慕课从2019年12月到2023年7月，连续8次入选智慧树"混合式精品课程TOP 100"名录。

《音乐鉴赏》（第一版）由西安交通大学出版社在2011年8月出版。2017年9月《音乐鉴赏》（第二版）由西安交通大学出版社出版。2018年7月《音乐鉴赏》（第一版）获西安交通大学第十六届优秀教材特等奖，2018年10月《音乐鉴赏》（第一版）获2018陕西省普通高校优秀教材二等奖。目前两版教材已在全国发行3万余册。

课程教材坚持立德树人，能够将思政教育内化为教材内容，弘扬民族自信、文化自信。教材内容注重逻辑性、历史性、系统性和体系性，体现前沿性和时代性。学生通过学习音乐艺术理论、鉴赏古今中外音乐艺术作品，培养了形象思维和创新精神，提高了感受美、表现美、鉴赏美、创造美的能力，树立了正确的审美观念，提升了审美品位。

上篇　中国部分

第一章　中国古代音乐 ... 3
- 第一节　远古至先秦时期的音乐 ... 3
- 第二节　魏晋至隋唐时期的中国音乐 ... 15
- 第三节　宋元至明清时期的中国音乐 ... 20

第二章　中国近现代音乐（1840—1949） ... 28
- 第一节　新音乐的萌芽期——学堂乐歌 ... 29
- 第二节　新音乐的发展期——中国音乐的专业化之路 ... 34
- 第三节　战时背景下的新音乐（上） ... 41
- 第四节　战时背景下的新音乐（下） ... 46
- 第五节　传统音乐的嬗变 ... 55

第三章　中国当代音乐 ... 63
- 第一节　建国十七年时期的音乐创作 ... 63
- 第二节　社会主义建设曲折发展时期的音乐创作 ... 77
- 第三节　改革开放以来的音乐创作 ... 79

中篇　西方部分

第四章　从古希腊到中世纪音乐概述 ... 89
- 第一节　古希腊音乐及音乐理论 ... 89
- 第二节　中世纪音乐 ... 90
- 第三节　中世纪声乐艺术 ... 91

第五章　文艺复兴 ... 97
- 第一节　历史文化背景 ... 97

第二节　文艺复兴时期的音乐 ……………………………………………………… 100

　　第三节　文艺复兴时期歌剧发展 …………………………………………………… 104

第六章　巴洛克时期的音乐 ………………………………………………………… 109

　　第一节　巴洛克名称的由来及音乐风格特点 ……………………………………… 109

　　第二节　欧洲各国的音乐状况 ……………………………………………………… 111

　　第三节　巴洛克时期歌剧发展 ……………………………………………………… 115

　　第四节　作曲家与作品赏析 ………………………………………………………… 125

第七章　音乐与理性 ………………………………………………………………… 133

　　第一节　维也纳古典乐派 …………………………………………………………… 133

　　第二节　海顿、莫扎特、贝多芬音乐风格对比 …………………………………… 134

　　第三节　交响曲结构的确立和发展 ………………………………………………… 135

　　第四节　作曲家与作品赏析 ………………………………………………………… 136

第八章　音乐与情感 ………………………………………………………………… 149

　　第一节　浪漫派音乐特点 …………………………………………………………… 149

　　第二节　民族乐派 …………………………………………………………………… 162

　　第三节　19世纪歌剧 ………………………………………………………………… 175

　　附　浪漫乐派其他作曲家简介 ……………………………………………………… 188

第九章　音乐与观念 ………………………………………………………………… 190

　　第一节　观念与音乐的碰撞 ………………………………………………………… 190

　　第二节　20世纪上半叶的音乐流派 ………………………………………………… 196

　　第三节　先锋派音乐（1945年以后）………………………………………………… 213

　　第四节　20世纪70年代以后的音乐 ………………………………………………… 221

　　第五节　20世纪音乐剧发展 ………………………………………………………… 227

　　附　外国著名音乐节（部分）………………………………………………………… 233

下篇　中国音乐类非物质文化遗产

第十章　世界非物质文化遗产（中国·音乐类）…………………………………… 237

　　第一节　中国古琴艺术 ……………………………………………………………… 237

　　第二节　新疆维吾尔木卡姆艺术 …………………………………………………… 238

　　第三节　蒙古族长调民歌 …………………………………………………………… 240

第四节　花儿 ··· 241
　　第五节　侗族大歌 ·· 242
　　第六节　呼麦 ··· 244
　　第七节　南音 ··· 246
　　第八节　西安鼓乐 ·· 248

第十一章　国家级非物质文化遗产（陕西省·音乐类）························· 252
　　第一节　陕北民歌 ·· 252
　　第二节　紫阳民歌 ·· 253
　　第三节　镇巴民歌 ·· 254
　　第四节　韩城行鼓 ·· 255
　　第五节　白云山道教音乐 ·· 257
　　第六节　绥米唢呐 ·· 258
　　第七节　蓝田普化水会音乐 ··· 259
　　第八节　旬阳民歌 ·· 260
　　第九节　高陵洞箫 ·· 261
　　第十节　洋县佛教音乐 ··· 262

附录 ·· 263

参考文献 ·· 288

上篇 中国部分

第一章　中国古代音乐

谈及中国古代音乐,很多人认为中国音乐在历史上发生过几次大的转变,分别是从春秋到秦汉,以先秦时期的宫廷礼乐文化向歌舞俗乐的转变;从魏晋到隋唐,以繁盛的歌舞音乐向戏曲说唱为重的俗乐的转变;以及从清末到20世纪初,以西洋音乐大举进入向传统音乐几乎覆灭的转变。

我们对先秦时期音乐文化的认识,主要源于考古出土的材料和官方的正史,这些材料体现的是当时的贵族、王朝的历史踪迹。如震惊世界的湖北曾侯乙墓的出土文物,用史无前例的方式向世人揭示了一个精密、复杂、宏大且完备的礼乐体系。因此,"礼乐文化"就是我们对先秦时期中国音乐结构和本质的认识。因为礼乐文化就是官方的文化、贵族的文化。

秦汉到隋唐,随着历史和社会的发展,可考察的史料有官方的正史,也有文人的史料和民间的材料,因此秦汉到隋唐时期的音乐,较之先秦时期的音乐,呈现出从贵族向普通民众辐射、从宫廷流向民间和地方、从单一向多元不断丰富的发展态势。商业的交流带来文化和艺术的交流,乐人、乐器、乐曲、乐舞,以及相关的音乐理论研究不断深入和完善。

到了宋代,随着印刷术和出版业的发展、文人群体的扩大,大量的文人笔记、文学作品和绘画作品开始出现,普通民众也能接触音乐。昆曲和京剧的形成与流行使得明清音乐又迎来一次发展高潮。而后,清末到20世纪初,西洋音乐开始进入沿海地区并且取得一定发展,中国音乐迎来历史上的再一次转型。

第一节　远古至先秦时期的音乐

一、中国音乐之源起

原始的乐器

关于中国音乐之源,有很多种说法。有一种说法是:大约一万多年前,神州南北各地的原始部族先后都转入了以畜牧和农耕为主要谋生手段的新石器时代。其中,黄河和长江的中下游地区农耕发展较快。先民在耕作的过程中,逐渐发现了节气和日月星辰的运转规律,并将其解释为一种神秘的力量。为了体现神的存在,求得神的庇佑,人们常会把动物的身体做成能发声的法器在大型活动中使用,这就是原始的乐器。

1986年至1987年,河南舞阳的一个村落出土了二十多只骨质的吹奏乐器。从那时起,中国音乐之源就被定格在了那里。2001年,同样的地方又出土了十多支骨质吹奏乐器,更加巩固了大家之前的认知。

在贾湖骨笛(图1-1)中,最为重要的两支出土于一个壮年男性的墓中,墓主用八枚龟铃来代替人头,两支骨笛放在左臂外侧。这种笛用鹤的尺骨制成,两端开口,吹口在上,出音口在下,可以竖吹也可斜吹,笛身的下端有七个大小相同的按音孔。这些按音孔不是一般的音孔排列,在多数的按音孔旁边或两侧,有经过刻算的刻痕。这说明这些乐器钻孔时经过了精密的计算。

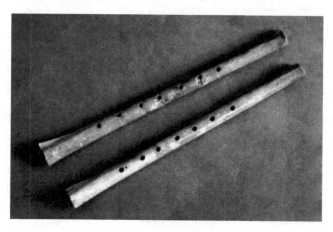

图1-1　贾湖骨笛

在随后的考古发现中,位于贾湖村周边的村落又出土了很多骨质笛哨状器物,甚至有些乐器的音孔更加繁多。今人用骨笛试奏,声音清润悠长,很难想象七千多年前中国的原始音乐已经可以演奏六声音阶的旋律。这足以说明中华民族音乐文化在那个时期已经达到了相当的高度。

通过对我国远古时期出土的乐器进行归纳、整理,我们发现其种类相当丰富,大致可分为以下几类。

骨质乐器:20世纪70年代,在今天浙江余姚地区的河姆渡文化遗址,出土了数十只距今约六七千年的新石器时代的骨哨,它们多有两个按音孔,也有一或三个按音孔的。今天的山东、河南也发现类似骨哨类的乐器,多数有一个至三个按音孔。学者认为,这样的发现标志着在远古时期,骨质乐器的存在是比较普遍的,而且与人类的劳动、狩猎密切相关。

石质乐器:主要是磬。这种乐器在远古时期往往是单件使用,称为特磬(图1-2)。

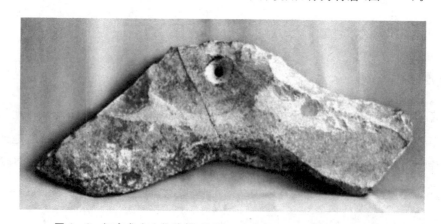

图1-2　河南龙山文化特磬,长78 cm,高28.5 cm,厚4.4～5.5 cm

陶制乐器(图1-3、图1-4):这类乐器最为丰富,但是研究发现此类乐器至多有两个按音孔。按音孔的多少,说明了乐器能够表达音乐内容的丰富程度。

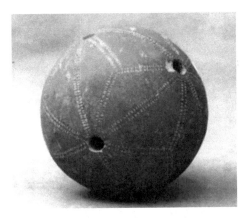

图1-3 四川大溪文化球形陶响铃

图1-4 湖北天门山石家河陶铃,高5.5 cm

仿声性乐器:陶角(图1-5)是古代先民的一种狩猎工具。

图1-5 河南禹县陶角,长27.8 cm

陶响球(摇响器):新石器时期出现且广泛使用的陶制摇奏发声器,大多呈球形,中空,内置陶丸或石子,通过摇奏发声。其外刺有几何纹,钻有透孔。

在陶土制成的乐器中,陶埙(图1-6、图1-7)是比较重要的。陶埙最早出现在新石器时代,主要分布于黄河流域,形制多样。早期的陶埙多呈蛋形,底稍平,顶部设吹孔,从只有一个吹孔、没有按音孔后发展到至多两个按音孔。陶埙后来成为中华民族音乐中非常重要的旋律乐器,但远古时期还只是其发展的初期阶段。

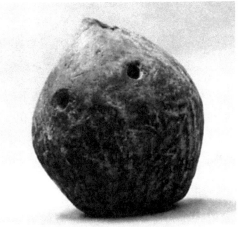

图1-6 临潼姜寨埙,高5 cm

西安半坡埙整体　　　　　　　吹孔

图1-7　西安半坡埙，高5.8 cm

陶土、骨质、石质类乐器普遍存在于我国远古时期，这样的乐器发展状况说明了那个时候音乐更多体现在节奏性方面，乐音此时还并不丰富。

公元前21世纪，中国历史上出现了第一个王朝——夏。从考古发现来看，夏和商早中期并未出现和新石器时期贾湖骨笛一样制作精良的乐器。该时期发现的音乐材料和新石器时期相比，并没有大的改变，所以很多人更愿意把夏和商的早中期一并归入远古时期的音乐阶段。

这一阶段的文献考证不多，有文字记载夏代的《大夏》、夏禹时期的大型歌舞《大濩》等成为这一时期的代表。同时，通过考古发掘我们也了解了二里头文化。二里头文化在今天的考古学界被认为是夏代文化的集中体现，即在河南省洛阳市偃师区出土了数件夏代时期的音乐器物，其中比较典型的是多枚由青铜制成的铜铃（图1-8），其铃舌为玉质管状，由丝织物包裹。它们往往被发现于高等级的贵族墓中，这说明青铜玉铃舌的铃器是一种高规格的礼制意义乐器，也是目前发现青铜乐器中最早的案例。

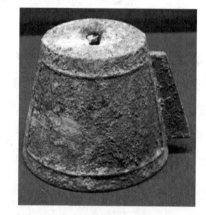

二里头铜铃　　　　　　　二里头铜铃（仿制）

图1-8　铜铃

考古人员还发现了陶制埙。通过对不多的文献材料和考古成果的认知，我们可以得出，除了青铜乐器开始出现外，这个时期的音乐和远古时期的音乐并没有大的变化的结论。

二、礼乐与乐礼的形成

公元前14世纪末至公元前8世纪，是商代到西周晚期。在这几百年间，礼乐与乐礼有了结构性和体系化的发展。从出土乐器、文献记载和大量甲骨文中所记载的情况来看，商代晚期的音乐大致有如下几个特点。

1. 打击乐器成编列

比如出现了三件或者五件为一套的青铜编铙(图1-9)。这种乐器每件只能发出单音,但一组在一起就可以形成简单旋律。同时,商代晚期开始出现了成编列的石磬。

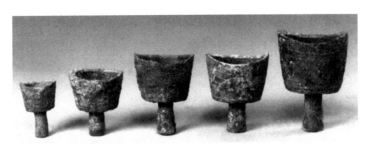

从左至右高度分别为7.7 cm、9.8 cm、11.5 cm、11.7 cm、14.4 cm

图1-9 安阳殷墟妇好墓弦纹编铙

到了殷商时期,陶埙的形制统一为平底卵形,大都有五个按音孔,顶部为吹孔,前边有三个按音孔,后边有两个按音孔,可演奏更多的音列。陶埙在殷墟出土往往呈现两大、两小或者两大两小的组合,特别像乐队里高声部、中声部和低声部的不同搭配。通过测音可以发现,大埙和小埙之间往往相差八度,甚至十度。

2. 大中型的贵族墓

在殷商的考古发掘中,出土青铜编铙和编磬的墓葬多为大中型的贵族墓。在这些墓葬中,鼎、簋等代表贵族身份地位的青铜礼器也大量出土,很容易让人联想到金石编列乐器存在一种制度化功能。

3. 巫乐风格

"殷人尊神,率民以事神"指殷商时期的人尊敬神灵,并经常进行大规模的祭祀占卜活动。在文献《周礼》中,"国之大事,在祀与戎"是指当时的国家大事就是祭祀和征战。

商代晚期的音乐相较于早中期有了很大的变化。从音乐本身来看,晚商时期的音乐与西周的音乐有更多的相似性。

三、礼乐与乐礼的发展:西周

(一)礼乐制度

周朝初年,周公旦受托照顾年幼的成王并"制礼作乐",设定了一套体现统治阶层上下、尊卑、内外等关系的典章制度。礼和乐以制度的形式被融合起来,而后便成为以儒家为代表的士阶层学习和崇拜的理想制度。其特征可简单归纳为三点。

1. 礼乐制度对所用曲目、场合等都有明确的界定

比如,对《六代之乐》这类作品的使用场合、对象、方法等都有非常明确的规定。

> **知识窗 音乐知识——《六代之乐》**
>
> 《六代之乐》:周初所厘定的对周及"圣明之君"时期创制的乐舞作品的概括,包括《云门大卷》《大咸》《九韶》《大夏》《大濩》《大武》六部作品,分别对应歌颂黄帝、尧帝、舜帝、夏禹、商汤和周的乐舞。

2. 乐悬制度的形成

礼乐文化中，核心在于礼乐器。而在众多礼乐器里最核心的是金石之乐，即编钟、编磬。对于编钟、编磬的使用，有严格等级化的乐悬制度，这意味着西周统治者赋予了这些乐器更多的政治内涵。

《周礼》记载："王宫悬，诸侯轩悬，卿大夫判悬，士特悬。"宫悬，即四面都挂上编钟，此为王之特权；次之为轩悬，即三面挂上编钟，这是赐给诸侯们的；再次为判悬，即两面挂上编钟，这是赐给大夫们享用的；特悬即一面挂上编钟，这是赐给士享用的。

3. 八佾制度的确立

八佾制度规定了不同身份的人如何使用乐舞人员及其排列的制度。如"天子用八，诸侯用六，大夫四，士二"，明确限定了当时各个等级的贵族对于音乐内容和形式的使用。这种制度化的限定，为之后历朝历代统治阶层的用乐作出了榜样。

知识窗/音乐知识——佾

佾：古代乐舞的行列，如八佾是八横八纵的舞队，共64人；六佾则是六横六纵的舞队，共36人。

（二）大司乐

大司乐，是西周时期管理音乐的官职，也是音乐教育机构的名称。周代以后的历朝历代都有宫廷音乐机构和乐官，它们是保证宫廷音乐活动进行、推进的重要保障。周代大司乐职能齐全，据文献统计，周初的大司乐里一度有1400多人。庞大数量的人员必定对应着丰富的音乐活动，他们主要负责掌管音乐事务及教育贵族子弟，兼顾行政、教学、表演三部分。这样的制度为后来历朝历代的乐官制度树立了榜样，其主要功能有以下几个方面。

1. 音乐教育

大司乐的教育对象是世子和国子，即各级王和贵族的孩子，所教授的内容主要围绕音乐和与音乐相关的种种技能，以及对音乐的理解。《周礼》曾这样记载："十有三年，学乐，诵诗，舞勺；成童，舞象，学射御；二十而冠，始学礼，可以衣裘帛，舞大夏……"也就是说，贵族子弟大约从13岁开始就要接受系统的乐舞训练，各个年龄段需要接受怎样的乐舞培训有着明确的规定。从弱冠之年到20岁，长达七年的教育才能培养出一个合乎社会规则的贵族来。

2. 采风制度

大司乐的乐官会定期深入乡间，采录民风、诗歌等，整理并呈给周王和各级贵族，以便他们了解社会和百姓生活。在周代及后来的社会发展中，采风制度依然有所延续。

3. 音乐创作、排演

音乐创作、排演可以用来满足祭祀、出游、宴享和皇家日常生活的种种需求。文献记载，西周时期出现的乐器数量就已有七十种左右。《周礼》记载："皆播之八音，金石土革丝木匏竹。"这八个字代表了八类乐器的主要制作材料，也是主要振动体的材料。但在考古出土的材料中，除了金石类和陶土类的

乐器外,其他材质的乐器已经很难发现。

金:金属的体鸣乐器,如编钟(图1-10)、编铙(图1-11)等。石:石板振动乐器,如磬(图1-12)。土:由土加工而成的材料制作的乐器,如陶埙、陶响器等。革:皮革振动的乐器,如鼓(图1-13)。丝:指弦类乐器,西周已经出现了琴瑟(图1-14),《诗经》中有所记载。木:木制乐器柷和敔。匏:葫芦类的乐器,如竽(图1-15)、笙(图1-16)等。竹:竹子类的乐器,如笛、箫、排箫(图1-17)。以上由八类不同材质所构成的庞大的乐器群可以体现出西周音乐的发达程度。

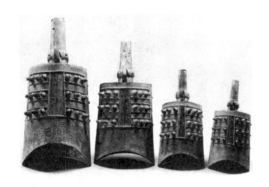

图1-10 编钟

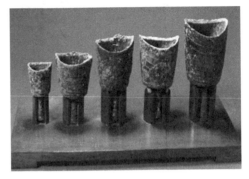

图1-11 编铙

图1-12 虎纹磬

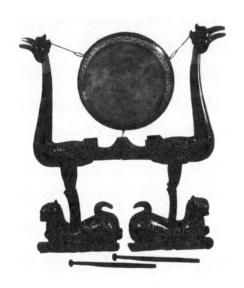

图1-13 鼓

图1-14 瑟

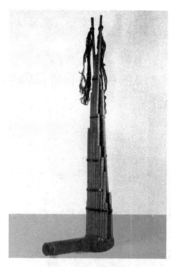
图1-15 竽

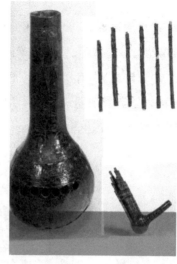
图1-16 笙

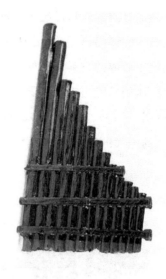
图1-17 排箫

值得一提的是，在西周阶段金石类乐器大量增加，编组状况多种多样。以编钟为例，经过考古证实，编钟由晚商时期口朝上演奏的编铙，演变成口朝下悬击的编钟，而且由晚商阶段的三编列变为到周代很典型的、往往是八件一套的组合，还有八加八两组构成一套的组合。如1992年在山西出土的晋侯苏编钟是西周早中期晋侯所使用的乐器，一共十六件，大小依次排列，由两组音高音列都相同的编钟组成。这样的情况并非个例。而后来的曾侯乙编钟所呈现的一钟双音，在西周早中期的编钟中就已有体现。如晋侯苏编钟的八件编钟中，除了两件大钟，其他六件小钟的正鼓和侧鼓音为小三度设置的双音，自然形成四声音列。由此可以看出，无论从乐器、文献还是实物方面观察，西周阶段的音乐都已经达到相当辉煌的程度。

（三）礼崩乐坏

西周时期，周公旦制礼作乐，创制了礼乐体系。经过几百年的发展，到了春秋战国阶段已经发生了很大变化。西周末年，周幽王被杀、平王东迁，周王室势力被大幅削弱，同时各个诸侯国力量日益强大，诸侯王们逐渐不再遵从礼乐制度，礼崩乐坏日益严重，主要体现在以下几方面。

1. 僭越不断发生

在周初所制定的礼乐制度里，不同阶层各有其乐。进入春秋战国后，这种为各级贵族所指定的制度便很少有人继续遵从了，或者仅仅是表面遵从。《论语·八佾》记载，孔子谓季氏："八佾舞于庭，是可忍也，孰不可忍也。"当孔子看到鲁国的大夫季氏在自家庭院里进行八佾乐舞的表演，表现出强烈的愤慨，表达了孔子对礼乐制度僭越的批判。

2. 审美的变化

在礼乐制度中，明确约定的曲目、作品、风格中禁止的一些东西开始频频在重要场合出现。《礼记·乐记》中曾有一段关于魏文侯的记载："吾端冕而听古乐，则唯恐卧；听郑卫之音，则不知倦。"意思是魏文侯穿戴整齐听礼乐中的音乐，恐怕是要打瞌睡的，但是听民间音乐，却不知疲倦。

3. "商"音频频出现

从出土的金石乐器中可以发现,在周代,金石乐器仅使用四声,没有商音。如前文所介绍的晋侯苏编钟,体现的便是羽-宫-角-徵这样的四声音列构成。那么周人为何不用商音?因为周人灭商,而商音是商人音乐中的骨干音、最重要的音。周人灭商以后,便不允许在自己的礼乐制度中出现商音。但是,到了春秋战国时期,商音又开始频繁出现。

4. 乐官的"下移"

春秋战国时,"礼崩乐坏"已是常态。但如果放在音乐发展的历史长河来看,应该叫作"礼崩乐盛",因为随着礼崩乐坏和种种禁锢弱化,民间音乐和各种风格开始盛行,音乐的发展就有了自由的发展空间。

随着周王室的衰落,王室乐官频繁从宫廷下移到各诸侯的王宫中效力,而所谓"天子失官,学在四夷",指西周时期的乐官制度大司乐已经衰落,由此使得春秋时期私学兴起。作为中国历史上著名的思想家、教育家,此时的孔子创办了私学,提倡有教无类。学生不再限于贵族子弟,只要交学费、想学习,就可以来上学。这样的做法在当时是一种革命性的行为。

(四)孔子在音乐领域的贡献

作为音乐家的孔子不但善击磬、鼓瑟、弹琴、唱歌,还创作音乐,很多文献资料都描述了他的音乐才能和音乐修养,比如就有孔子跟师襄学琴的故事。孔子在音乐领域的贡献可以归结为以下几点。

1. 重视音乐教育

《周礼·保氏》中记载:"养国子以道,乃教之六艺:一曰五礼,二曰六乐,三曰五射,四曰五御,五曰六书,六曰九数。"这就是所谓的"通五经贯六艺"的"六艺"。孔子明确将音乐列入课程设置,礼排第一,乐次之,而其他应用型的技能都在乐之后。这样的教育体系无疑体现出对音乐的尊崇。

2. 不断宣传音乐的社会作用

孔子认为音乐能够安邦定国、移风易俗。"兴于诗,立于礼,成于乐。"诗、礼都是为了最后的乐做准备。孔子把音乐的作用提高到社会的高度,对于音乐的发展无疑有着很重要的影响。

3. 编订《诗经》

孔子是最早的编辑家。《诗经》是从三千多首作品中筛选编订后成集的,共三百零五首,分为《风》《雅》《颂》三部分,记录了从西周到春秋黄河流域的民歌和创作歌曲。孔子对这一时期民歌和创作音乐的推广、传播起了重要作用。

作为一个没落的贵族,孔子对民间音乐的态度是批评和轻蔑的。他说"放郑声,远佞人。郑声淫,佞人殆",郑声就是典型的民间音乐。但他对官方音乐,也就是礼乐的推广却有着极大的贡献。他的理想之乐就是周初理想中礼乐制度中的音乐。

(五)民间俗乐

与礼乐制度下宫廷官方音乐并行发展的还有民间俗乐。社会生产力的发展致使这一阶段的社会

状况发生了很大变化。流动人口增多,城市规模增大,这些都为民间俗乐的发展奠定了基础。《史记》里记载了齐国都城临淄的音乐活动:"临淄甚富而实,其民无不吹竽鼓瑟,弹琴击筑。"《韩非子》也有对齐国"滥竽充数"的故事记载。伴随着民间音乐的繁盛,大量民间音乐家出现。如伯牙、子期的故事就发生在战国时期。伯牙鼓琴,子期听琴,子期病故,伯牙碎琴绝弦。《列子》也曾记载"声震林木,响遏行云"的故事,指秦国的歌手秦青,教授一名叫薛谭的徒弟。薛谭认为自己数年学艺,技艺应该已经很高了,要谢师告别。临行时,秦青饯行于郊外,高歌一曲使得薛谭再不言归。"余音绕梁,三日不绝"的故事发生在战国时期韩国歌手韩娥身上。"三日不绝"当然是一种夸张手法,但是表达出技艺的高超。这些文献记载了当时民间音乐家群体正在形成。民间音乐在这一时期种种的变化和繁盛,势必会影响到之后音乐的发展。到了秦汉时期,世俗音乐发展更加兴盛,与春秋战国民间的繁盛状况是密切相连的。

(六)宫廷音乐

春秋战国时期,各个诸侯国大力发展各自的势力,宫廷音乐更为奢华。

1978年,湖北省随州市发掘了距今两千多年前的墓葬,名为曾侯乙墓。曾侯乙墓乐器的出现代表着春秋战国时期中国音乐发展的一个顶峰。据研究,该墓葬大约建于公元前433年,是战国早期阶段曾国侯——乙的墓葬。这个墓中出土了大批的乐器,堪称世界奇迹。曾侯乙墓出土的乐器(图1-18、图1-19)中,有青铜编钟65件、石质编磬32件,再加上十弦琴、五弦琴、二十五弦瑟、篪、建鼓等,共125件乐器。这些乐器分别发现于两个墓室中,墓葬中室出土的是金石乐器和建鼓,约115件,东室(寝室)出土的主要是琴瑟类的室内乐性质的乐器。这些乐器有作为礼乐的金石乐器,也有作为私人享用的室内乐器,有了明确的功能划分。

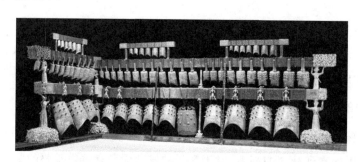

图1-18 曾侯乙编钟

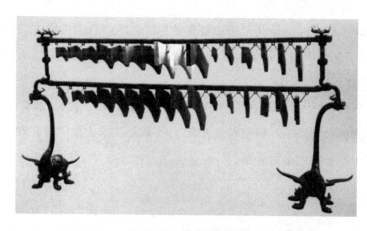

图1-19 曾侯乙编磬

如此庞大的乐器总量涵括了几乎当时所有乐器的种类,包括金石乐器、吹奏乐器、弦鸣乐器和膜鸣乐器。其中,编钟和编磬最为瞩目。编钟的钟体及钟架、构件等处,刻有 3700 多字的铭文;编磬上亦有铭文 693 字。这些铭文主要记载了当时楚、齐、晋、周等各国与曾国音律的对照情况。编钟、编磬不仅外观制作精美,而且乐器的音准调定非常精准。编钟总音域超过五个八度,而中心的三个八度,是半音齐全的。这十二个半音齐全的设置,在音乐的演奏中是可以自由进行旋宫转调的。编钟呈现曲尺状排列,编磬则在另一面排列。编钟、编磬形成三面排列。礼乐制度中对诸侯礼乐的规格是三面排列。只不过曾侯乙三面排列的乐器数量已经大大增加。三层悬挂的编钟,达到 65 件,直到今天都是仅此一例。

春秋战国阶段是百家争鸣的时代,也是一个音乐大繁荣的时代。

四、音乐的转型:秦汉

(一)乐府

西汉因循秦制,设立了"太乐"和"乐府"二署。"太乐"负责掌管宗庙礼仪的雅乐;"乐府"则负责掌管帝王巡行、郊庙祭祀、宴会享乐等礼仪大典时的燕乐,即与俗乐相关的活动。一直以来,学者们都认为乐府是汉代的音乐机构,成立于公元前 112 年的汉武帝时代。《汉书·礼乐志》记载:"至武帝乃立乐府,采诗夜诵,有赵、代、秦、楚之讴,以李延年为协律都尉,多举司马相如等数十人,造为诗赋,略论律吕,以合八音之调,作十九章之歌……"但随着考古的发现,这种认识在近些年发生了转变。1976 年,考古学家在秦始皇陵发现了一件钮钟(图 1-20),这件钮钟的侧面有两个篆文的铭文,上面明确写着"乐府"二字,引起很大的关注。也就是说,在秦始皇阶段,乐府应该就已经存在了。

图 1-20　　秦始皇陵乐府钟

2000 年,西安的秦代遗址中出土了"乐府承印""左乐承印""右乐承印"等字样的封泥。这些印泥的出现,更加证明了秦代乐府最迟在秦始皇的时代已经存在。

汉武帝时期的乐府收集、整理、创作了很多新的作品。虽然这些音乐已无法再现,但是唱词却都保留了下来并成为乐府诗,今天依然有很大影响。而谈及乐府必然要提到音乐家李延年,他是汉乐府的第一任负责人,官称"协律都尉",也就是"统协音乐的长官"。李延年不仅"善歌",而且还是一个创作人

才。《史记》中曾记载,李延年创作了《郊祀歌》十九章,并根据张骞出使西域带回的《摩诃兜勒》,作新声二十八解。

乐府在汉代存在了106年。在此期间,乐府中出现了大量优秀的艺术家,对音乐创作、演奏、演唱技术的发展及各民族音乐的互相吸收、采纳、借鉴作出了很大的贡献。到了公元前6年,随着西汉晚期国力的衰弱,汉哀帝解散乐府,只留下少数从事雅乐的乐人。

(二)鼓吹乐与相和歌

中国音乐到了秦汉阶段发生了较大的变化,鼓吹乐和相和歌逐渐发展成为社会的主流,为歌舞乐时代的到来和兴盛繁荣奠定了重要基础。

> **知识窗/音乐知识——鼓吹乐**
>
> 鼓吹乐:以打击和吹奏乐器为主,有时加有歌唱。鼓吹乐的兴起受到了当时从事游牧狩猎的北方各民族的影响,所使用的吹奏乐器都是北方少数民族乐器。最初,鼓吹乐在乐队中作为军乐演奏,多配有歌词;被宫廷采用后,由于使用场合和乐器组合的不同,又分为"骑吹""短箫铙歌""横吹"和"黄门鼓吹"。鼓吹乐的形式和种类没有太多严格界限,随着时代更迭而不断发展,后来也为歌舞百戏等表演伴奏,各类画像砖等考古发现也为研究提供了生动的图像(图1-21)。

图1-21 四川邓州市骑吹画像砖

> **知识窗/音乐知识——相和歌**
>
> 相和歌:一种汉族音乐形式。秦汉阶段,随着乐府的兴起和经济的发展,原来的民间音乐逐步进入到官廷、官府和音乐机构,经过文人加工和改编,艺术上得到了很大的提升,相和歌就是这样。相和歌最初始于"徒歌",即只是清唱,无伴奏、无帮腔;后来经过一定的艺术加工,发展为"一人唱,三人和"的"但歌";加入丝竹管弦乐队的伴奏后,发展为"丝竹更相和,执节者歌"的相和歌;最后,随着艺术化程度不断加深,出现了曲式结构非常丰富的相和大曲,这是歌舞音乐发展的高级阶段。相和大曲的结构分为艳、曲、解、趋、破几个部分。其中,"艳"相当于引子,风格婉转抒情;"曲"为中间部分,主要是歌唱的段落;"解"是音乐的主体,通常是有器乐伴奏的舞蹈段落,可多解并存,类似不同的段落;"趋"多出现于作品尾部,速度较快,代表紧张的高潮部分;"破"则为结束时的高潮段落。

(三)琴

秦汉阶段,随着文化的发展,文人阶层逐渐形成。文人音乐作为音乐中相对独立的一类,在这个阶段也发生着很大的变化。文人音乐代表性的乐器——琴,在汉代逐步定型。两周时代有十弦、七弦,弦制不定,琴制不定;汉代逐步确定了七弦的弦制和十三徽的徽位,明确了琴的基本形制。同时,汉代大量出现了许多优秀的琴家和琴曲。琴家有司马相如、刘向、蔡邕、蔡文姬等;琴曲中《凤求凰》《蔡氏五弄》《胡笳十八拍》都是传世的佳作。

> **知识窗/音乐知识——《凤求凰》**
>
> 《凤求凰》:一首短小的琴曲。相传是司马相如所做,描绘了司马相如与卓文君互相倾慕的故事。该曲有两个版本:一为用琴伴奏的琴歌;二为独奏曲。

第二节 魏晋至隋唐时期的中国音乐

一、魏晋南北朝的多元音乐共生

(一)清商乐与文人音乐

魏晋南北朝时期,汉族政权南迁,在长江以南形成了以汉族政权为主的多个小国家,长江以北主要是五胡十六国,由鲜卑、狄、羌等各个少数民族统治。在这个阶段,北方各个少数民族政权和西域的各种胡乐、胡声交流丰富,而传统华夏正声的传承就主要集中在长江以南,以清商乐为代表。

> **知识窗/音乐知识——清商乐**
>
> 清商乐:又称清乐,由秦汉以来的诸多民间俗乐,如相和歌等南传的北方音乐,结合南方长江流域的音乐发展融合而来。它由三部分组成:一部分是传统的中原旧曲,即从北方黄河流域到南方的汉族音乐;一部分被称为"吴声",即今天江苏吴地一带的民间音乐;第三部分则被称为"西曲",即今天荆楚之地的音乐。清商乐伴奏乐器以汉族传统乐器为主,如钟、磬、琴、瑟、筝、笛、笙、竽等。其发展至隋唐时期的音乐大繁荣阶段,作为保留华夏音乐脉络的一个乐种,被列入多部乐中并成为仅存的汉族正统音乐的代表。

文人音乐是魏晋南北朝时期一道靓丽的风景线。文人音乐的贡献主要集中在创作表演活动和音乐思想论著这两方面。汉有蔡邕父女,魏晋有嵇康、阮籍、阮咸等,南北朝有荀勖这样的文人。他们有很多传世作品,如蔡邕的《蔡氏五弄》、阮籍的《酒狂》、嵇康的《嵇氏四弄》(包括《长清》《短清》《长侧》《短侧》)等。《蔡氏五弄》和《嵇氏四弄》也被并称为《九弄》,《九弄》在魏晋南北朝,甚至隋唐阶段,都是很重要的琴曲作品。

> **知识窗/音乐知识——《酒狂》**
>
> 《酒狂》:古琴曲《酒狂》是众多琴曲中非常特别的一首,短小且韵味十足,在琴人中广为流传。《酒狂》背景清晰,形象、语境较为鲜明。该曲最早出现于明代朱权所编的《神奇秘谱》中,相传为魏晋时期著名的"竹林

七贤"之一的阮籍所作。阮籍对司马政权的态度是抗拒的,但是他无法逃脱,只得借酒伴狂,从虚幻的世界中寻求内心的宁静和安慰。因此,《神奇秘谱》记载:"腥仙曰,是曲者,阮籍所作也。籍叹道之不行,与时不合,故忘世态于形骸之外,托兴于酗酒,以乐终身之志。其趣也若是,岂真嗜于酒耶?有道存焉。妙在于其中,故不为俗子道,达者得之。"①

减字谱缺乏节奏节拍的记录是中国音乐记谱法的特点,因此,结合音乐的多解性、不确定性及每个琴家对人文历史理解等各种因素的影响,琴曲《酒狂》在其历史传承过程中出现了很多不同的版本:1425年的《神奇秘谱》、1539年的《风宣玄品》、1549年的《西丽堂琴统》,这些琴谱对于《酒狂》有不同的分段和归纳;而后,1585年的《重修真传琴谱》第一次把《酒狂》改为边弹边唱的琴歌。当代琴人刘少椿、姚丙炎、徐匡华、吴景略、龚一等都对《酒狂》赋予了各自独到的见解。

以龚一先生打谱的版本为例,他完全抛弃了前辈琴家奠定的三拍子结构,将整首曲子处理为散拍,节奏时松时紧,速度缓慢。音乐形象就像是一个头重脚轻的醉汉踉跄而来,烂醉如泥却还要继续喝酒,比其他版本的醉意更为鲜明,突出描写阮籍外表的狂态和内心的苦楚。

蔡邕的《琴操》是最早关于古琴音乐思想的专论,阮籍的《乐论》、嵇康的《琴赋》也是有影响力的音乐理论著作,嵇康的《声无哀乐论》则更为重要。如果说刘德及门人的《乐记》代表了儒家音乐思想,认为音乐具有很重要社会功能,那《声无哀乐论》则明确提出"心之与声,名为二物",认为人心作为主观意识,有它的存在,而声音作为客观存在也是存在的。心和声,听者的意识和声音,是两个客观存在的事物。这样的认识开创了一种新的音乐美学理念。

《乐记》和《声无哀乐论》都是我国古代音乐史上非常重要的音乐理论著作。

(二)丝绸之路上的音乐

丝绸之路开辟于汉代,西汉张骞出使西域的目的是政治,但结果却为东西方开辟了商道和文化交流之路。东汉班超再度出使西域,逐步形成了一条贯通东西的商道。在这条丝绸之路上,中原地区与周边各民族地区的交流越来越兴盛,西域音乐对中原音乐的影响也越来越大。

首先,大批西域商人、百姓随着丝绸之路的商队进入中原地区,其中包括大量的音乐家。其次,中原地区自古以来都以农耕为主,以体积较大的乐器和坐乐为主。而随着丝绸之路的开辟,西域游牧民族那些便于携带的乐器大量进入中原地区,如琵琶、筚篥、羯鼓……大大丰富了中原音乐的构成,并且在音色、音律、音质方面也给中原音乐带来很大的变化。这种变化直接体现于隋代宫廷燕乐的多部乐中,西域音乐在其中占据超过三分之二的比例。由此可见,在魏晋南北朝时期,西域音乐在中原地区的兴盛状况。

知识窗/音乐知识——昭武九姓

昭武九姓:西域尤其是中亚粟特地区多个绿洲城邦国家的居民,包括康、安、曹、石、米、何等九姓,他们自汉魏开始逐步进入中原定居,大量音乐家在中原地区从事音乐活动,有的甚至因为音乐活动而被封王开府。

① 中国艺术研究院音乐研究所,北京古琴研究会. 琴曲集成:第一册[M].北京:中华书局,2010.

(三)戏曲、说唱音乐的萌芽

> **知识窗/音乐知识——百戏、角抵戏**
>
> 百戏：一种包含音乐、武术、杂技、说唱等在内的融合的艺术形式。百戏从汉代到魏晋南北朝时期都有延续的发展。"百"是数量词，这里指很多的意思。
>
> 角抵戏：一种融合较多歌舞表演因素的艺术体裁，出现于汉代，发展于魏晋南北朝，代表性作品有《拨头》《代面》《踏腰娘》等。角抵戏的出现使得隋唐时期的参军戏、歌舞戏直到宋代杂剧都有一脉相传的发展。

从汉到南北朝的考古发现中，我们可以看到有大量百戏和歌舞戏的表演场景。有的相当具有代表性，如汉代击鼓说唱俑（图1-22），他头上戴帻，额前有花饰，袒胸露腹，着裤赤足，左臂环抱一扁鼓，右手举槌欲击，神态诙谐，活现一俳优正在说唱的形象。又如山东济南无影山出土的杂技陶俑群（图1-23），河南淮阳出土的乐舞群，这种群体乐舞俑包含戏剧、武术、乐器、声乐、舞蹈等，活灵活现。

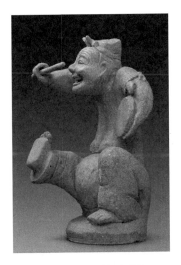
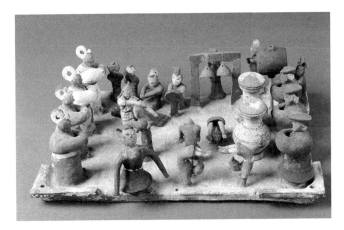

图1-22　击鼓说唱俑　　　　图1-23　山东济南无影山出土的杂技陶俑群

百戏、歌舞戏等民间俗乐的兴盛能帮助我们更好地认识魏晋南北朝时期的音乐发展。

二、隋唐音乐风貌

经过魏晋南北朝三百多年的交流与融合，中国的音乐文化在隋唐时期有了较为兴盛的发展。

(一)雅乐与燕乐

雅乐是对天地祖先的敬仰和追思，是政治性和职能性极强的音乐形式，同时也是汉族统治者一直沿用的功能性典仪之乐。但是在南北朝时期，五胡十六国对雅乐却少有问津。直到隋建立了大一统的汉族统治政权，才恢复了华夏正声，确定了"唯奏黄钟一宫"的规则，但是雅乐也因此纯粹成为仪式化的声音表达，不再具有艺术性、可听性了。这种情况到了唐代有所改变。唐代对雅乐相对宽容，《旧唐书》中曾记载唐太宗的音乐思想，太宗曰："礼乐之作，盖圣人缘物设教，以为撙节，治之隆替，岂此之由？"而后，大唐根据各个国家及地区的音乐，再考以古音，形成了自己的雅乐体系，以十二律各顺其月，即每个月用一种宫调，以此来表达对先人及天地的敬仰。

燕乐是隋唐时期另一种主要的艺术形式,除此之外还有法曲、曲子、俗讲、琴曲、歌舞戏、参军戏等。

> **知识窗/音乐知识——燕乐**
>
> 燕乐:多指隋唐时期融歌、舞、乐于一体的大型歌舞音乐。一般有三层含义:其一是指宫廷宴享,游戏活动中所用之乐,其概念与"俗乐"相似。其二是指与传统汉族音乐不同风格的,特别是受到龟兹音乐影响的一类音乐。其三则是指唐代九部乐、十部乐中排在首位的"燕乐"。在唐代,它的结构往往由三部分构成:散序—中序—曲破。散序为器乐演奏的序奏;中序是慢板,有歌唱和器乐表达;曲破指有舞蹈加入,由慢渐快,达到高潮结束。燕乐大曲往往是这样一种曲式结构。

那么,为什么燕乐到了隋唐时期会突然如此兴盛,成了社会中主流的音乐艺术形式呢?这和魏晋南北朝时期有很密切的关系。随着丝绸之路的开辟,西域、北方、西南地区等民族文化之间交流频繁,到了隋唐大一统政权形成时期,前期所积累的文化资源得到了阶段性爆发,表现出两个显著特点。

其一,音乐形式不再是戏剧表演式和杂耍百戏式,而是转为歌、乐、舞为一体的综合性歌舞伎乐类,形式规模庞大。提及隋唐燕乐,往往指的是燕乐大曲。

其二,参与的音乐家与音乐作品众多。从文献的梳理中可以发现,留下名字的大曲有120多部,其对当时和后世的社会有很大影响。

隋唐时期的燕乐凸显了多民族音乐文化的交流和融合,体现了中古时期歌舞音乐的最高峰,是中华民族音乐发展的一个亮点,对后世的音乐有着很深远的影响。

(二)七部乐、九部乐和十部乐

隋大一统后,隋文帝杨坚把多国宫廷音乐融为一体,并划定为七个部类,叫作七部乐,亦称七部伎。这七部伎是根据各地区音乐的类型、风格进行划分。一曰国伎,二曰清商伎,三曰高丽伎,四曰天竺伎,五曰安国伎,六曰龟兹伎,七曰文康伎。七部乐到了隋炀帝时代,又增加了两个乐部,康国伎和疏勒伎,并称九部乐。康国伎是今天的中亚地区,即昭武九姓中的康国,疏勒伎是今天喀什一带的音乐。

"武德初,未暇改作,每宴享,因隋旧制。"唐代沿用隋代七部乐和九部乐的乐部设置。唐太宗统一了高昌,即吐鲁番一带,在九部乐里又加入了高昌乐,这样就形成了十部乐。十部乐代表了各地各种风格的音乐,在唐代宫廷的宴饮、游戏、接待活动等场合逐一演出,展现了唐初的政治需求,体现了其文功武略、威震八方的政治表达。

到唐玄宗时期,又将十部乐改为坐部伎和立部伎。这两部伎所使用的音乐很多也成了创作的音乐,其特点和职能也有明确规定。

> **知识窗/音乐知识——坐部伎与立部伎**
>
> 坐部伎与立部伎是唐化宫廷乐舞的两大类别。
>
> 坐部伎:在厅堂里坐着演奏,以伴奏小型歌舞为主。其作品有《天授乐》《燕乐》《长寿乐》《鸟歌万岁乐》《龙池乐》《小破阵乐》等。
>
> 立部伎:在堂下演奏,即在厅堂之外、场院之中站立进行演奏,以伴奏大型歌舞为主。演出规模大,场面宏伟豪华。其作品有《安乐》《太平乐》《破阵乐》《庆善乐》《大定乐》《上元乐》《圣寿乐》《光圣乐》等。

隋唐时期的七部乐、九部乐和十部乐并未包括所有民族和地区的音乐,只不过因为政治需要,对这些音乐划分了不同的乐部。之后这种乐部的结构继续发生变化和调整。

(三)音乐机构

隋唐时期有着庞大且组织严密的音乐机构。尤其是唐代,在政府所管辖的音乐机构里,大乐署主要负责管理雅乐、燕乐,并对乐工进行训练和考核;而鼓吹署主要负责卤簿乐、军乐的演出和组织事宜。

隋炀帝把各国宫廷音乐家汇集到关中地区,并在固定的地点进行统一的管理、培训和演出,这一地点称为教坊。唐代继承了这样的制度。到了兴盛时期,教坊可分为内教坊、外教坊、西京教坊和东京教坊。其中,内教坊是宫中教乐之场所,外教坊设于宫廷之外,西京教坊设于长安,而东京教坊则设于洛阳。此外,外教坊还有左右之分,它们的差异在于所培养人员的专业不同,右教坊人员善歌,左教坊人员善舞。这种专业的划分和庞大的规模才能够保证宫廷、官府对于大量音乐人才的需求。

(四)法曲

唐玄宗喜欢法曲,在梨园中设置专门的乐队,排演的主要曲目就是法曲。《霓裳羽衣舞》就是法曲的代表曲目之一。其曲调现仅存宋《白石道人歌曲》中的《霓裳中序第一》。

> **知识窗/音乐知识——法曲**
>
> 法曲:歌舞大曲的一部分,是隋唐宫廷燕乐中的一种重要形式。其来历有很多说法,比较多的是与佛教的法事活动中所用的器乐演奏有关。但是比较一致的说法是法曲指的就是器乐作品。

曲子是隋唐时期的一种民间俗乐。它是各地音乐相融发展后,文人依据"胡夷里巷"音乐填词而成的歌曲形式。其乐句结构长短不一,节奏活泼多样,接近口语化。曲子的词又称"长短句",即后世的"词"。初期以绝句或律诗为词,逐步发展为自由化唱词的艺术歌曲。如由《送元二使安西》发展而来的《阳关三叠》,又称《渭城曲》《阳关曲》,后来由琴家改编为琴歌形式而盛传。

(五)琴乐的发展

由于歌舞大曲兴盛,唐代文人琴乐虽不受重视,但仍有一定的发展。除去琴曲的丰富和琴人的传承,制琴领域也有非常高的成就。直到今天,唐琴都有流传,如九霄环佩琴、大圣遗音琴等。中唐时期,音乐家曹柔在古琴文字谱的基础上进行了革新创造。他使用汉字笔画拼合成某种符号作为古琴等乐器演奏时左右手音位及演奏法的标记,这就是减字谱(图1-24)。减字谱主要用于琴、瑟、筝等弦乐器中。

> **知识窗/音乐知识——燕乐半字谱**
>
> 燕乐半字谱:根据字旁的一些笔画来记录音位的乐谱。敦煌乐谱又称"弦索谱",是1900年在敦煌石窟中发现的唐代琵琶乐谱(图1-25),属唐代燕乐半字谱体系,用于琵琶、筝等弹弦乐器。它以20个谱字记写曲项琵琶的20个音位;五弦琵琶则以26个谱字记写其26个音位。这种乐谱发展到后期就形成了我国民间至今仍在使用的工尺谱。

图1-24　减字谱

图1-25　敦煌琵琶谱

(六)音乐文化交流

隋唐时期上承魏晋南北朝,下启五代十国,与周边国家的音乐文化交流成果非常丰硕。首先,随着丝绸之路开辟,西域音乐家源源不断地进入中原地区。琵琶从中亚进入中国,历经几百年的发展,到了隋唐时期成为流行最广、最重要的乐器之一。同时,筚篥、铙钹、鼓等乐器的传入,丰富了中原地区乐器的构成和音乐理论的发展。其次,中日音乐文化交流频繁。据统计,隋时日本官方曾前后4次派遣遣隋使前来学习;而唐时日本则派出遣唐使19次,每次都有数百人之多。因此,今天日本奈良正仓院仍保留了大量的唐代乐器和乐谱。据统计,完整的乐器有18种75件之多,包括古琴、五弦琵琶、曲项琵琶、阮咸、尺八、箜篌等。这是中日两国文化交流的最直观体现。

唐代的印刷出版业有很大的发展。唐代晚期木刻活字已经开始使用。我们今天能够看到的关于唐代音乐的著述是理解隋唐音乐的重要依据。如《乐书要录》成书于武则天时期,是一部乐律宫调理论著作;《羯鼓录》是唐朝诗人记写的一本关于羯鼓的专门著作;《乐府杂录》又名《琵琶录》,成书于唐末,这部论著保存了比较丰富的唐代音乐、艺术等方面的史实,是我们了解唐代音乐的最可靠的依据之一。还有一些关于音乐的记载存在于其他的文献论著中,如唐代杜佑的《通典》,是一部关于典章制度的通史性著作,其中就有7卷关于音乐的专门记载,称为"乐典"。

隋唐时期的音乐体现出多地域、多民族音乐艺术融合发展的特点;同时,歌舞音乐艺术达到中国歌舞艺术的最高峰;伴随歌舞戏、参军戏等舞台表演艺术的日益兴盛,也为宋代戏曲、说唱音乐奠定了基础。因此可以说,隋唐音乐的发展是全面的,达到了中国音乐史上的一个顶峰。

第三节　宋元至明清时期的中国音乐

一、俗乐时代的来临

宋朝建立时,其疆域只包括了中原地区和南方地区。北方、西北、东北同时还存在的政权有辽国及后来替代它的金国和西夏王朝,西南地区有吐蕃,云南地区有大理等。

(一)宋代音乐的发展

1. 宋代音乐处于转型期

在中古时期,即秦汉到唐代,中国音乐的风格、种类主要围绕歌舞音乐。到了宋代,音乐风格从歌舞伎乐逐渐转向以戏曲和说唱为主的俗乐,发生了很大的变化。实际上,这种转型从唐开始,到五代和宋,一直发生着变化。

一方面,宋代燕乐延续了五代燕乐的短片化和缩小版演出。宋人认为隋唐时期的燕乐演出是完整的演出,称为"大遍",到了宋代叫"摘遍",即段落式的演出,规模变小。在宋代,戏曲和说唱音乐都是宫廷、普通街市,甚至乡村的主要艺术表现形式。因此我们说宋代是一个音乐风格和形式都在发生转变的时代。

另一方面,宋代社会在不断进步和发展。盛唐时期,10万户以上的城市有10个左右,到了北宋就达到40个左右。由此足以看到宋代都市经济的发展和社会的发展状况,而大都市的增加也为都市文化的发展奠定了基础。宋代是一个新的"三国鼎立"时期,即宋、辽、西夏并存。三个庞大帝国的冲突同样也会加剧文化的交流,为戏曲表演和说唱艺术提供更多的故事来源。

隋唐音乐的发展为宋代音乐的繁荣奠定了坚实的基础,同时,宋代社会不断发展也催生了发达的都市经济、多样的艺术形式及庞大的艺人群体,这些方面都体现出宋代是一个文化繁荣的时代。

2. 音乐机构和演出场所的变化

宋代的宫廷官府的音乐机构逐渐式微,而广大的民间街市演出场所则日益兴盛,这种状况与宋代俗乐的兴盛保持了一致。

宋代初年,官方就建立东、西两个教坊,并根据音乐的功能和种类进行了乐部划分,有大曲、法曲、龟兹等乐部,后来又划分为十三部色。部与色都是音乐的部类,有根据乐器划分的部色,如杖鼓部、筚篥部、筝色、琵琶色;也有根据艺术体裁划分的部色,如杂剧色、参军色等。进入南宋后,随着国势衰弱,教坊也经历了两度兴废。到了绍兴三十一年(1161),教坊被废除,而它所承担的职能也由其他机构完成,如衙前乐,或者从民间临时聘请专业人员完成演出等。

> **知识窗/音乐知识——大晟府、勾栏、瓦舍**
>
> 大晟府:北宋官署名,掌乐律。崇宁四年(1105)置,长官为大司乐,副为典乐,所属有大乐令、协律郎、按协声律、制撰文字、运谱等官。
>
> 勾栏、瓦舍:勾栏指栏杆,是宋代设立于瓦舍之中,由栏杆围起来专供百戏、杂剧等演出的场所。勾栏内设有乐棚,专业艺人可长期在此演出。勾栏所处的地区叫作"瓦舍",文献中也称之为瓦子、瓦肆、瓦市,是都市中人群比较密集、货物往来繁多、服务行业发达的地区。宋代勾栏瓦舍众多,东京汴梁的勾栏就有50多处,瓦舍有10多处。大型勾栏中可以容纳数千名观众。众多勾栏意味着大量艺人的存在,除了在固定场所演出,还有一部分艺人在街头表演,称为街头艺人,也叫路岐人。这些艺人并不入瓦舍勾栏,他们随处做场演出,由此可见民间艺术的兴盛景象。

3. 俗乐

宋代是俗乐的时代。所谓俗乐,指的就是戏曲和说唱。文献中记载有多种形式的俗乐,有主体以打击乐为伴奏,重在讲唱的,也有以管弦乐为主比较抒情的;有规模比较庞大的,也有形式较为短小的。相较于隋唐和魏晋南北朝时期,宋代的说唱是真正的繁荣发展时期。宋代极具代表性的说唱音乐种类有鼓子词、唱赚、诸宫调。

> **知识窗/音乐知识——鼓子词、唱赚、诸宫调**
>
> 鼓子词：宋代说唱艺术，以一个曲牌反复演唱，每段兼有说白。由于最开始是用鼓来击打节拍，因而得名鼓子词。后加入管弦伴奏，由三人以上配合表演。
>
> 唱赚：传统说唱艺术的一种，虽然也有念白，但主体以若干曲牌的演唱为主。文献记载唱赚主要有两种构成形式：缠令和缠达。缠令有引子，有尾声，中间由曲牌叠加演奏。缠达有引子，之后由两个曲牌循环往复陈述。唱赚主要的伴奏乐器是一个小型乐队，乐器有鼓、板、笛等。
>
> 诸宫调：由北宋汴京的勾栏艺人孔三传所创立的、形式规模更大的一种说唱艺术。因为有多个调、多个曲牌连缀而得名。诸宫调采用说唱兼容、以唱为主；体制宏大，常表演篇幅巨大而复杂的故事情节；由鼓、板、笛主奏。这种形式对后来的昆曲、杂剧及戏曲音乐的发展都产生了很大影响。

陶真是流行于南方乡间的另一种说唱形式。"唱涯词只引子弟，听陶真尽是村人。"陶真后来发展为弹词音乐，伴奏乐器主要是琵琶和鼓。还有始于民间商贩叫卖的货郎儿，最初只是短小的民间歌曲，后来逐步发展成为"转调货郎儿"，至元代演变为"说唱货郎儿"，伴奏乐器多为鼗鼓、串鼓或板等。还有如涯词、嘌唱等，这些众多的说唱形式构成了宋元说唱音乐、世俗音乐发展繁荣的整体境况。

（二）戏曲的发展

在中国戏曲艺术发展的漫长过程中，南北朝和隋唐时期已经出现了早期戏曲形式，但在当时只是众多的艺术形式之一，并没有特别广泛的受众。直到宋代，戏曲艺术得到了很大的发展和提升，并且初步确定了南北戏曲从宋、元、明、清发展下来的基本格局。宋代是中国戏曲成熟、成型的重要历史阶段。继宋代戏曲艺术之后，元代戏曲艺术的势头仍在继续。元代政治文化的中心在北方，杂剧艺术成为北方主要的戏曲艺术。

元杂剧四大家是关汉卿、王实甫、马致远、白朴。其中关汉卿多才多艺，创作数量最多，成就最显著。他一生创作了六十多部杂剧，现存《窦娥冤》《旧风尘》《拜月亭》等十八部。其作品代表了我国古代戏剧的最高成就，对元杂剧的发展起到了很大的推动作用，被称为杂剧的奠基人。

南戏作为非文化中心和民间小戏也在同时发展。到了元代，南戏被称为传奇，所演的故事多为传奇故事。它比起元杂剧更为自由灵活，可以多宫调，不必一宫到底，形式自由。到了元末出现了代表其发展高峰的南戏《琵琶记》，并被明太祖朱元璋推崇。

在元代这个相对较短的历史时期，元杂剧的发展达到中国戏曲历史上的一个高峰。这个高峰是我们认识中国戏曲音乐历史的重要阶段。

（三）文人音乐

魏晋和宋是中国文人音乐的高峰，宋代的文人音乐可以从琴乐、词调音乐进行讨论。宋代的琴乐中，琴曲、琴派、琴论和斫琴方面都有很大提升。比较有代表性的是在南宋浙江出现的浙派琴。琴派的出现是古琴重要发展阶段的体现。而宋代词调音乐的迅速发展一方面得益于已有的积累，另一方面是因为宋代的文人群体、文化教育及文人的重视。宋代代表性的词调音乐家有柳永、周邦彦、陆游、李清照、辛弃疾等，风格各异。文学中的婉约派和豪放派体现在音乐中也是一样，如柳永，作为失意文人，常年混迹于乐工之中，擅长创作抒情婉约的作品，当时被称为"凡有井水处，即能歌柳永"，体现了他的作品无处不在。

知识窗/音乐家、文学家——姜夔

姜夔:字尧章,号白石道人(1155—1221)。他一生名气很大,除了有很深的音乐造诣之外,还是南宋著名的文学家和书法家。但是在学而优则仕的社会,姜夔虽多才多艺,却屡试不第,故而从未有过任何官职,一生行走天下,生于鄱阳,卒于杭州。

姜夔精通音律,他创作音乐并不是根据传统的固有曲牌,而是自己重新创作旋律。他的作品不拘于平仄,重视字音和律调的协调及情感的表达,体现音律和谐之美。现存白石道人歌曲,有十七首是自注工尺谱的词作,是目前唯一流传下来的宋代词乐文献,在中国音乐史上有重要的价值。当代音乐家解读了其中的很多作品,如《扬州慢》《杏花天影》(谱例1-1)都是聆听和认识宋代文人音乐的代表性作品。

谱例1-1:

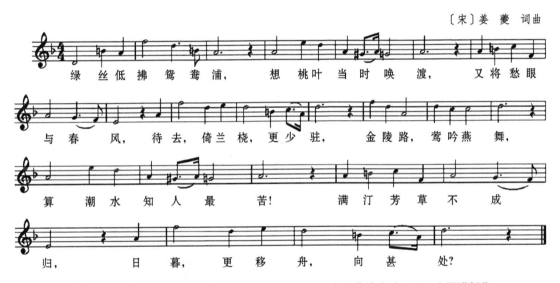

注:曲谱摘自人民音乐出版社2003年出版的黄翔鹏《中国传统音乐一百八十调谱例集》

《杏花天影》是姜夔在途经金陵(今南京)时创作的。南宋社会看似"莺吟燕舞",实则内忧外患,山河破碎。根据杨荫浏先生的译谱,那些变音的处理与旋律变化趋势应该是表达了作者无奈且跌宕的心情。虽然无法完全还原南宋的音乐风格,但是通过绘画及书法等姊妹艺术,我们依然可以感受到南宋艺术的雅致和清新。

二、明清传统音乐结构的基本定型

明清是中国历史上最后两个封建王朝。1840年,第一次鸦片战争爆发,之后清政府与英国签订《南京条约》,中国近代历史从此开启。不可否认,鸦片战争的爆发是中国历史的一个节点,它标志着中国近代历史的开端。但是在音乐领域,鸦片战争的爆发并未快速打破中国传统音乐的基本结构和内在构成。从19世纪后半叶直到1912年清廷灭亡,中国音乐主流非但没有消亡,还仍旧以传统音乐原本的样貌继续发展,并且在明清两个时期中,音乐文化有了很大的繁荣。

(一)雅乐

明初,朱元璋重视雅乐。他在太常寺设立专门负责雅乐的协律郎,随后设置教坊司,专门管理雅乐的相关事务。雅乐被规定为——各类祭祀的乐舞、乐曲,宴饮场合使用的宴享音乐及用于郊庙朝会等场合的音乐,这扩充了雅乐的内涵。到了清代,满族统治者基本照搬了明代雅乐的制度和应用。清代在礼部设立教坊司并和太常寺一同管理音乐事务。雅乐规模依据应用场合被划分为十一种。其中,中和韶乐用于坛、庙、方岳等处的祭祀活动,规模庞大;丹陛大乐用于御殿受贺、宫中行礼等;中和清乐用于册尊典礼、节日宴享等场合;导迎乐则是用于乘舆出入等场合。其中以中和韶乐地位最高(图1-26、图1-27、图1-28)。这样复杂而庞大的雅乐体系是前所未见的。今天,作为北京市非物质文化遗产的天坛神乐署祭祀天地使用的中和韶乐依然会定期进行展演。

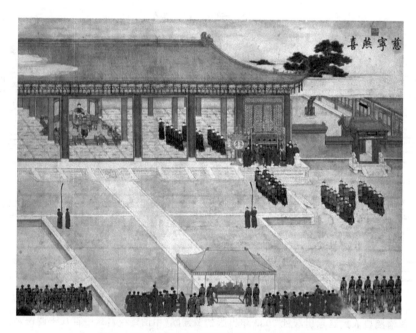

图1-26 清代《慈宁燕喜图》里的中和韶乐

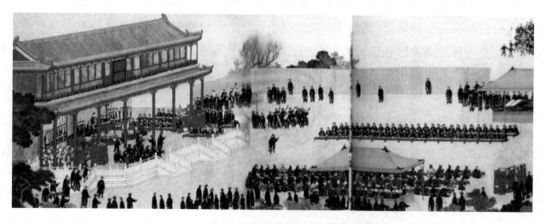

图1-27 清代《紫光阁赐宴图》里的中和韶乐

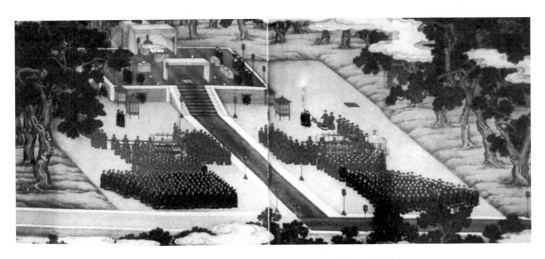

图1-28 清代《雍正祭先农坛图》里的中和韶乐

(二)戏曲

明代前期,杂剧还处于国剧的地位,流行广泛。同时,统治者也制定了严格的演出规定。比如,剧目内容不能涉及王宫贵族、祖先、制度等。因此文人阶层大都不敢介入杂剧的创作,主要的成果大多集中体现在王公贵族阶层。杂剧逐渐走向衰落,而南戏则不断发展。南戏四大声腔——海盐腔、余姚腔、昆山腔、弋阳腔,都是以起源地为名。海盐腔文辞秀雅,用官话,曲调委婉抒情,是上层社会喜欢的声腔。弋阳腔在元末形成于江西,后流行广泛,对各地方戏曲音乐的影响较大,通俗流畅,在民间非常受到百姓的欢迎。昆山腔在四大声腔中起源较迟,流传范围相对较小,但最终却发展为影响最大的声腔。这和一个人密不可分,那就是江西人魏良辅。

知识窗/音乐知识——魏良辅的改革

魏良辅的改革:魏良辅喜欢唱曲,他对昆山腔喜爱有加,并对其进行改革,使得后来的昆山腔有了很大发展。他的改革体现在三个方面,一是把原来相对平直的昆山腔改为一唱三叹、柔和婉转的水磨调唱腔风格;二是对相应的咬字发音也进行改革;三是把弦索乐的琵琶、筝和吹管乐的笙引入以打击乐和笛子为主伴奏乐器的乐队,大大丰富了音乐的音色,增加了表现力。但是改革初期的昆山腔仅为散曲清唱形式,戏曲正式演出仍采用传统的锣鼓伴奏,随后由于它善于汲取南北曲及各地音乐的精华,最终形成了"万历末年尽效南声,而北曲几废"的局面。

改良后的昆剧《浣纱记》把乐队伴奏、声腔风格等纳入剧目,一经演出迅速走红。从此昆山腔全面取代杂剧,成为流行最广泛的一个剧种。明代晚期,出现了两位著名的剧作家:"吴江派"的沈璟和"临川派"的汤显祖。

沈璟(1533—1610),江苏吴江人,曾做过15年京官,37岁告病还乡后专事词曲的创作、整理,在创作上,他反对雕琢辞藻,提倡本色,主张在作曲上要"合律依腔",成为当时格律派的代表。

汤显祖(1550—1616),明代文学家、戏剧家,代表作《紫钗记》《牡丹亭》(又称《还魂记》)《南柯记》《邯郸记》,被称为"临川四梦"。其中尤其以《牡丹亭》影响最大,至今仍是昆曲中的经典剧目。

知识窗/音乐知识——《牡丹亭》

《牡丹亭》：明朝剧作家汤显祖创作的剧本。美丽聪慧的杜丽娘是父母的掌上明珠，从小便学习琴棋书画。一天，她带着丫鬟春香背着父母偷偷跑到后花园游玩，看到"姹紫嫣红开遍"的春景，杜丽娘顿感心旷神怡。回房小睡时，竟然梦见一位风流才子，手拿柳枝在牡丹亭柏树下与她幽会，醒来后她相思成疾、一病不起，最终怀春而死。临死前，她自画像一幅并题诗一首，托丫鬟藏在花园的太湖石旁，并嘱托在她的墓旁建起一座梅花观。三年后，举子柳梦梅进京赶考，中途借宿梅花观。在太湖石旁拾得杜丽娘的自画像，仿佛似曾相识，顿时升起爱恋之情，因此柳梦梅挂画、焚香、供奉，终于和画中人的魂魄相见。在杜丽娘的嘱托下，柳梦梅打开棺椁，杜丽娘起死回生，二人结为夫妻。虽然之后又历经各种坎坷，但最终得到了大团圆的结局。

知识窗/音乐知识——花雅之争

花雅之争：花雅之争指昆曲和地方剧种的对立。雅代表雅部，是昆曲。花代表各种地方声腔。

昆曲的每一折戏就是一套曲牌，有南套、北套、南北合套和南北联套。《牡丹亭》中的"游园"属于南套，整套音乐由南曲组成。它是由引子、过曲（四支曲牌）和尾声构成。"皂罗袍"是本套曲牌的主曲。其他三支过曲分别是"步步娇""醉扶归"和"好姐姐"。

知识窗/音乐知识——皂罗袍

皂罗袍：《牡丹亭·游园》的核心唱段。杜丽娘和春香来到后花园，一片春意盎然的景色映入眼帘，杜丽娘顿觉心旷神怡。很可惜花园已年久失修（似这般都付与断井颓垣），这是谁家的花园呢？再仔细看画廊是雕廊画柱，非常漂亮。美丽的景色触动了杜丽娘的惜春、恋春之情。

唱词（部分）：
原来姹紫嫣红开遍，似这般都付与断井颓垣。
良辰美景奈何天，赏心乐事谁家院？
朝飞暮卷，云霞翠轩，
雨丝风片，烟波画船。
锦屏人忒看的这韶光贱！

清代中期后，昆山腔逐步走向衰落。

清代从康熙末年到道光末年的一百多年间，乱弹逐渐兴起。

在乱弹兴起的阶段，南北方戏曲音乐声腔并起，群雄争霸，虽然没有出现大一统的剧种，但其中有两个声腔较为凸显。一是梆子腔，一是皮黄腔。

知识窗/音乐知识——梆子腔

梆子腔：又称乱弹、秦腔等，明清时期兴起于陕、晋、甘地区的地方剧种，因采用梆击打节，故名之，属于板腔体，风格既高亢激越又悲楚凄切。梆子腔在前期以月琴作为伴奏乐器，到了清代中前期阶段，梆子腔开始进行改革，纳入胡琴作为主奏乐器，流行地域也逐渐扩大，后来成为多地重要戏曲的母本。

> 皮黄腔:包括了西皮和二黄两种声腔。西皮,被认为有梆子腔的因素,有西秦腔的因素,结合了南方的声腔而形成。二黄,在江西安徽等地形成的声腔。西皮和二黄,后来成为南方主要声腔的代表。

1790年,乾隆皇帝80大寿,召集了四个徽班(三庆、四喜、春台、和春)到北京演出。演出结束后艺人就留在北京谋生,其唱腔和其他在京声腔逐渐出现融合。最终在清代道光年间,形成了京剧,实现了南北声腔的结合。

知识窗/乐律学家——朱载堉

> 朱载堉(1536—1611):明代晚期乐律学家、科学家。明朝直系皇亲、朱元璋九世孙。朱载堉自幼聪颖,对数学有着浓厚的兴趣,15岁时,因其父向嘉靖皇帝进言而触怒朝廷,被削爵软禁。其间,朱载堉独自生活,埋头于算术、天文、历法、音律领域的研究。直至其父昭雪,恢复爵位。朱载堉最重要的贡献在于从理论上解决了十二律不平均,黄钟不能还原的问题,也就是"新法密律"。这是世界性的贡献,比西方国家早了100多年。新法密律融合了艺术、乐律、数学和算法于一体,从数学计算上解决了律制之间的不平均问题。

(三)音乐文化交流

清代晚期,随着中外音乐文化的不断交流,为今后大量西乐东渐铺垫了基础。

首先,中国与周边国家的音乐文化交流在明清时期始终没有中断。在明代,朝鲜就曾派遣学者来取经。再如,中国的三弦传播到琉球,成为三线;再传到日本,成为三味线等。

其次,中国与西方国家的音乐文化交流在明清之际也发生很大变化。明代意大利传教士利玛窦曾向万历皇帝进献"西琴",即拨弦古钢琴,并向宫廷太监传授弹奏法,据传这是西方键盘乐器在中国最早的传播与教学。除此之外他还编写了中文的赞美诗歌词《西琴曲意》。清代宫廷中的西洋乐师越来越多,康熙时期,不断有传教士在宫廷中留任,这种情况到了清代晚期发生了很大变化。随着鸦片战争的爆发和不平等条约的签订,传教士可以自由地进入中国传教,这也成为不平等条约中的一项内容。由此,在中国的天津地区,特别是开放口岸城市,大量西洋传教士来到中国,一边传教,一边开办学堂书馆,传授知识,其中就有音乐课。19世纪60年代,美国人狄考文在山东建立登州文会馆,开设乐法课。还有如李提摩太、林乐知等传教士,他们的学堂中都有开设音乐课程。传教士和学堂,都是西洋音乐传入中国的新声。

20世纪初,伴随中国传统音乐发展的同时,西洋音乐开始进入大都市的沿海地区,尽管音乐生活发生了变化,但中国传统音乐并没有断层。那么,中国古代音乐与近现代音乐、传统音乐与西洋音乐如何交接?就让我们一起走进中国近代音乐史吧!

第二章 中国近现代音乐（1840—1949）

中国历史上与外域音乐文化的交流十分频繁。汉代张骞出使西域，带回了乐曲《摩诃兜勒》和横笛等乐器，使西亚文化渐入汉地；唐代，西域诸国络绎不绝往来于唐长安城，并兴起了"胡乐"之风。不难看出，这些时代都是以一种积极开放的姿态迎接外来音乐。

1840年鸦片战争爆发，强敌入侵，中国再次面对本土音乐与外来音乐的碰撞融合，与以往不同的是，这次是被动的，但无论如何它拉开了中国近现代音乐历史的帷幕。本章所介绍的中国近现代音乐主要是指1840年至1949年间的音乐内容。

鸦片战争之后，伴随着政治、军事侵略而来的是文化上的入侵，外国传教士和商人纷至沓来，并将西洋文化输入中国，上海、广州等沿海一带对外交流较为频繁的城市，成为西洋音乐的主要传播地。大变革时代风起云涌，随着维新变法、辛亥革命、新文化运动、五四运动等一系列重大社会思潮兴起，民智得以开启，思想得以解放，"启蒙""救亡"成为时代的主旋律，它们催生出"学堂乐歌""新音乐"[①]等在中国近代音乐史上里程碑式的音乐文化成果。1931年，"九一八"事变爆发后，抗日救亡的呼声响彻中华大地，中国近代音乐史的发展轨迹随之发生重大迁移。在此期间，中国南方形成了以上海"左翼戏剧家联盟音乐小组"为核心的抗日救亡音乐文化圈；北方则形成了以陕北延安为核心的抗日根据地音乐文化圈。在抗日救亡的民族解放斗争中，抗日救亡歌咏运动成为中国历史上全民参与度最高的艺术活动形式，它在中国各地如火如荼地展开，显示出巨大的影响力。

总体来说，中国近现代音乐的发展显现出以下特征。

①随着西学东渐的文化影响，本土音乐在对自我文化肯定的基础上，对西方音乐观念、技法等进行借鉴与吸收；

②社会思潮、民主革命斗争与音乐紧密联系并推动了近代音乐的整体发展；

③在充分吸收西方音乐教育体制、经验的基础上，本土音乐得到职业化与专业化发展；

④声乐类体裁得到了空前的发展，群众性歌咏活动得到普及；

⑤随着城市经济的逐渐繁荣和农村经济的不断衰落，以戏曲、说唱艺术为代表的音乐门类逐渐向城市转移；

⑥在新音乐快速发展的同时，与之并存的各种传统音乐在不平稳中向前推进，两者间形成既并存又融合的现象。

本章对中国近代音乐史所作的划分，在真实的历史行进过程中并非是泾渭分明的，而是表现出时而脉络清晰、时而相互交织的复杂承接关系，故此本章划分仅作为了解这一段音乐历史的参考。

① "新音乐"是我国近代产生的一个新名词，是指在学习、借鉴、融合西方音乐的基础上创造的不同于中国原有音乐的新的音乐。

第一节　新音乐的萌芽期——学堂乐歌

中国近现代音乐史上的学堂乐歌，是随着近代新式学堂的建立而产生的歌唱文化，它的出现，实为"维新变法"的产物。在"维新变法"中，康有为、梁启超积极倡导"废科举""兴学堂"，学习西方科学文明，提倡在新式学校中开设乐歌课，发展学校艺术教育，并指出"盖欲改造国民之品质，则诗歌音乐为精神教育之一要件"[①]。20世纪初，一批知识分子东渡日本留学，在此期间，许多中国留学生感受到日本学校音乐教育对提高全民素质、改良社会风气及振奋民族精神所起到的积极作用。这促使他们自发学习西乐，积极参加音乐社团、音乐培训及音乐演出活动，这些工作都为开展本土音乐教育做了先行准备。在一系列力量的推动下，中国新兴学堂陆续开设起乐歌课，其主力教师便是留日学生，他们主要教授新式歌曲和西方音乐基础知识。当时为乐歌课编创的歌曲便被称为"学堂乐歌"，这也是中国最早的校园歌曲。

> **知识窗/音乐知识——学堂乐歌**
>
> 学堂乐歌：指的是20世纪初期，随着新式学堂的建立而兴起的歌唱文化，一般指学堂开设的音乐课或为学堂而编创的歌曲。它引进外来曲调或借用民间曲调，填以反映新思想的歌词，构成有别于中国传统音乐的新型歌曲。歌曲多以资产阶级改良思想、爱国主义、民主思想为主要内容，如《送别》《祖国歌》《春游》《黄河》《男儿第一志气高》等。代表人物有李叔同、沈心工、曾志忞等。

较早在本土开设乐歌课的是留日学生沈心工（1870—1947）。早在1902年他就留学日本，并在留学生中发起组织了"音乐讲习会"研究乐歌创作。次年回国后他任教于南洋公学附属小学，在长期从事音乐教育的过程中，他独创了以上海方言"独揽梅花扫腊雪"发音对应简谱"do、ri、mi、fa、so、la、si"的方法，普及了简谱及识谱法。他创作了一百八十余首题材广泛、浅而不俗、易于传唱的歌曲，如表现爱国主义精神的《黄河》《爱国》；反映国民革命的《革命军》；提倡男女平权，重视科学的《女学歌》《电报》等歌曲，并先后编辑出版了《学校唱歌集》《心工唱歌集》等歌曲集。继沈心工之后，将学堂乐歌的艺术性提升到新的高度的是李叔同（后文将对李叔同进行详细介绍），此后的曾志忞等人对这一艺术形式都起到了积极作用。

专家学者普遍认为学堂乐歌的主要发展时期为1898年至五四运动前后。它的产生既是中外文化交流的产物，也是本土维新变革思想的政治诉求在音乐方面的体现。客观上讲，学堂乐歌中也不乏一些粗糙或狭隘的作品，但瑕不掩瑜，其积极的意义远大于此，具体表现在以下几个方面：

①标志着中国古代音乐阶段的真正结束及近代音乐文化进入到一个新的阶段。在音乐创作上，为探索适合中国国情的新音乐作出了积极尝试，对后来的歌曲创作风格、技法及体裁形式的形成有着重要启示；

① 梁启超.饮冰室合集[M].北京：中华书局，1936.

②奠定了我国近现代音乐教育的基础，培养了中国近现代音乐史上最早一批音乐教育人才，为后来中国音乐教育的发展做好了准备；

③使"集体歌唱"这一演唱形式深入人心，为后来的群众歌咏活动打下了基础；

④是中西方音乐交流融合的一个新开端，使西方基本音乐理论和技能开始系统地、大范围地在中国传播，并从文化心理上影响和改变了中国人传统的音乐审美思想和审美情趣；

⑤成为宣传民主改良思想的传播工具，与新文化运动形成了思想上的呼应。

一、《送别》

【作品赏析】

李叔同作词的《送别》（谱例2-1）是学堂乐歌的代表作品。原曲为美国音乐家奥德维的《梦见家和母亲》，此曲流传至日本被改编为《旅愁》。李叔同留学日本期间接触到《旅愁》，并被歌曲优美的旋律深深吸引，遂有了后来的《送别》。此曲创作于1914年，是李叔同为送别挚友许幻园而作。彼时许幻园家道中落，在一个大雪纷飞的冬日，许幻园站在李叔同家门外喊："叔同兄，我们家破产了，咱们后会有期"，说完挥泪告别。望着好友远去的背影，李叔同百感交集，于是写下了这首《送别》，歌词带着浓重的旧体诗韵调，意境深邃悠远。

此曲发表于丰子恺编印的《中文名歌五十曲》中，书中收录了李叔同作词、作曲或填词的歌曲共十三首。

知识窗／音乐家——李叔同

李叔同（1880—1942），字息霜，别号漱筒。卓越的艺术家、教育家、思想家，是将中国传统文化与佛教文化相结合的优秀代表人物之一。他集音乐、戏剧、诗词、书画、篆刻、佛学于一身，在诸多领域开创近现代中华文化艺术先河。李叔同生于天津的一个大盐商兼官宦家庭，1901年就读于南洋公学，1905至1910年，在日本学习西洋画和音乐。1913年任浙江第一师范音乐、美术教员，培养了丰子恺、刘质平等一批优秀的艺术人才。1918年李叔同在杭州虎跑寺出家为僧，号弘一，后被世人尊称为弘一法师（图2-1）。李叔同是创作学堂乐歌的代表性人物，他较早将民族传统文化遗产引入到学堂乐歌中。其于1905年编印出版的《国学唱歌集》，便是从《诗经》《楚辞》等古文中选出诗词，配以西洋或日本曲调集合而成。他的乐歌多选用外来曲调或民间曲调，少数作品是自己作曲，选曲填词讲求词曲结合，声辙抑扬顿挫。其歌曲多由自己填词，歌词多为旧体诗词，文辞秀丽隽永、意境深远。他倡导音乐"盖琢磨道德，促社会之健全，陶冶性情，感精神之粹美"的社会教育功能，其存世的歌曲有七十余首，代表作有《送别》《祖国歌》《春游》《忆儿时》等。

图2-1 弘一法师自青岛回闽在沪留影

【欣赏提示】

《送别》写的是离别之情，使人感悟到人间世事无常的道理。其歌词类似中国诗词中的长短句，结构为二段体。歌词前半段中的长亭、古道、芳草、柳，载有古人送别的隐喻，微妙灵动地深化了离别的主题，残笛声更渲染了哀婉幽怨的愁绪。也许可以这样理解，作为贯通艺术诸多领域的李叔同，此时不是

在写而是在画一首离别的歌。那些意象也不再是停留在纸上的静态文字,而是在一种动态而伤感的气氛中,引起听者的想象,使听者伴随着歌声在脑海中勾勒出的一幅幅画面。宋人笔下的"春水渡旁渡,夕阳山外山"被李叔同赋予了全新的含义。在伤别离的语境中,"夕阳山外山"一笔宕开,拓展了纵深的空间。前半部分音乐较为舒缓、内敛,两个乐句的旋律走向均为先扬后抑。

相较前半段而言,后半段更具有主观色彩,抒发了作者内心的感受。"天之涯,地之角"似乎是在借景抒情,但此景已非实景。天涯、地角在文人的笔下时有出现,如"浪迹常如不系舟,地角天涯知自跳"(苏轼《老人行》),"无穷无尽是离愁,天涯地角寻思遍"(晏殊《踏莎行》)等。然而作者嵌入一个"之"字,便有了新鲜感。前后段衔接处旋律的六度大跳,仿佛一石激起千层浪,将音乐情绪瞬间推高,与前段形成情感对比,在漫长声调的配合下,把离别在空间上的距离感及心理上的距离感推向了极致。全曲以"一瓠浊酒尽余欢,今宵别梦寒"收尾,音乐回归于起始处的表达,作者对送别之后梦境凄寒的预感,字里行间不动声色地刻画出面对世事所产生的那种宇宙苍茫、人生孤寂之感,有着虽超世而不忘怀于世的悲悯,显示出李叔同回归中国传统文人思维的印迹。

谱例 2-1:

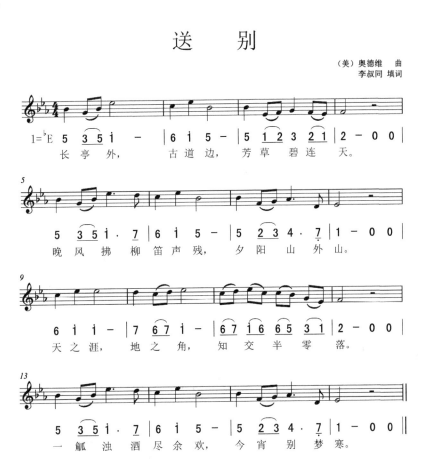

二、《祖国歌》

【作品赏析】

《祖国歌》(谱例2-2)是李叔同填词的一首学堂乐歌。1905年他将民间曲调《老六板》(谱例2-3)填词成《祖国歌》并在学堂普及教唱。选用中国民间乐曲入学堂,在当时的一些人看来过于"村俗",但

丰子恺认为："李先生取民间旋律来制作爱国歌曲，这大胆的创举极可钦佩！"[①]该曲在当时传唱度非常高，黄炎培（李叔同在上海南洋公学时的同学）在文章中说："我至今还保存着叔同亲笔写的他自撰词、自作曲的《祖国歌》（此处黄炎培误认这首歌的作曲者也是李叔同）。"丰子恺回忆："这歌曲在沪学会的刊物上发表之后，立刻不胫而走，全中国各地的学校都采作教材……我还记得，我们一大群小学生排队在街上游行，举着龙旗、吹喇叭、敲铜鼓，大家挺起喉咙唱着《祖国歌》和劝用国货歌曲。"[②]

【欣赏提示】

《祖国歌》为单一部曲式，徵调式，其曲调基本与《老六板》相同。此前《老六板》也被改编为多首民间歌曲，如《渔翁乐》《提灯歌》《桃花院》等，但这些歌曲多是以生活场景为话题的民间小曲。《祖国歌》则不同，其从开始的"上下数千年，一脉延，文明莫与肩"到"国是世界最古国，民是亚洲大国民"，就将歌曲定格在历史纵横中的泱泱大国这一反映家国情怀的基调上。接着"琳琅十倍增声价"，用"琳琅"比喻美好珍贵的物质和精神财富，用"声价"比喻名声和威望，寄予增强国家民族地位和影响力的希望。"我将骑狮越昆仑，驾鹤飞渡太平洋"则描写了作者对祖国壮美山河的赞颂，表现出坚定的意志和昂扬的气魄。针对这样的歌词，其音乐必然会在原有基础上作出相应调整。《祖国歌》在一定程度上借鉴了西方颂歌体裁，即在节拍上由原有的2/4拍变为4/4拍，节奏由以八分音符为主体变换为以四分音符为主体，且一字一音，显示出贴合歌词的庄重。这些改变似乎有贝多芬《第九交响曲》中《欢乐颂》的痕迹，同样为4/4拍并采用较为均匀的四分音符时值，对位一字一音，有庄严宏大之感。这种借鉴对于能够积极接受西方音乐文化的李叔同来说，显得合情合理。

谱例2-2：

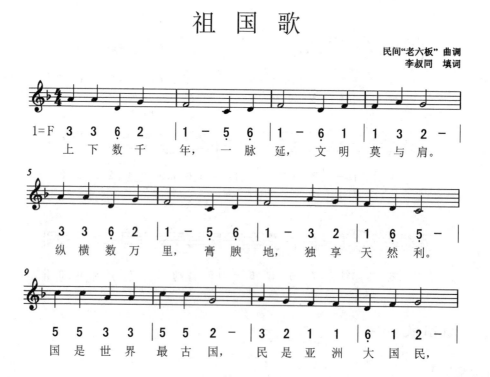

① 丰一吟.丰子恺文集（艺术卷四）[M].杭州：浙江文艺出版社，1990.
② 同上。

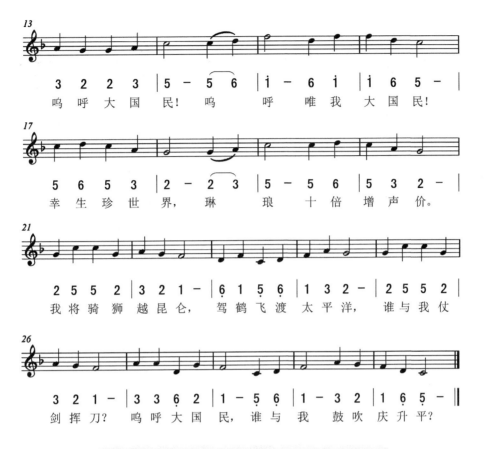

知识窗/音乐知识——《老六板》

《老六板》：一首较为古老的民间丝竹乐曲调，在《老八板》基础上缩减而来。《老六板》流传地域广泛，在江南丝竹、西安古乐、山西八大套等乐种中均有出现。其变体繁多，根据加花程度及速度处理还衍生出《花六板》《快花六板》《中花六板》和《慢六板》等。

谱例2-3：

老 六 板

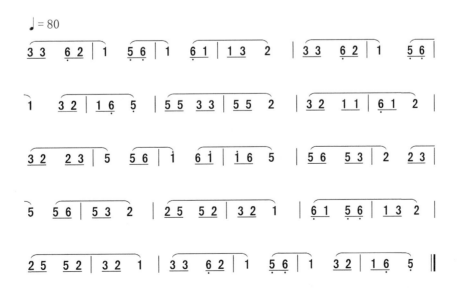

第二节　新音乐的发展期——中国音乐的专业化之路

鸦片战争后,面对中国落后于西方的局面,一批进步人士开辟了从制度、文化等方面向西方学习的现代化之路,开启了中国近现代的思想启蒙运动。发端于1915年的新文化运动掀起了探索新思想、新道德、新文化的潮流,并逐渐将启蒙思想推向高潮,它包含着批判与重建的双重倾向,也促使中华民族音乐被重新审视和重新建构。如果说在此之前的学堂乐歌被看作是一种新音乐方向的初期尝试,那么在新文化运动的催化下,20世纪初期"新音乐"的概念则逐渐成形,它最早于1904年由曾志忞在《乐典教科书》中提出。所谓的"新"主要是针对"旧乐"而言,此后萧友梅、黄自等人不断充实这一概念,新音乐所代表的是在学习、借鉴、融合西方音乐的基础上创造的不同于中国故有音乐的新的音乐。它从审美意义上肯定了民族音乐的艺术价值和文化价值,它使人们重新思考并评估如何在保持我国音乐文化精髓的前提下,与西方音乐进行对话。

这一阶段发生的一些重要事件推动了新音乐的发展:一是1916年蔡元培出任北大校长时,成立了"北京大学音乐团",随后改组为"音乐研究会",1922年在萧友梅的建议下改为音乐传习所,设钢琴、提琴、古琴、琵琶、昆曲五个组,音乐传习所是我国近代第一所专门的音乐教育机构。二是1927年在蔡元培的支持下,萧友梅等人在上海创办了国立音乐院(1929年更名为国立音乐专科学校),它是我国第一所高等音乐学府,为中国音乐开辟了专业化的发展道路,培养出了一批具有影响力的作曲音乐家,如黄自、贺绿汀、丁善德等人。

一、《教我如何不想她》

【作品赏析】

《教我如何不想她》(谱例2-4)是刘半农作词、赵元任谱曲的一首艺术歌曲。

> **知识窗/音乐家——刘半农**
>
> 刘半农(1891—1934),江苏江阴人,著名的文学家、语言学家、教育家,我国新文化运动的先驱之一。刘半农出生于知识分子家庭,1911年曾参加辛亥革命,1917年到北京大学任教,并参与《新青年》杂志的编辑工作。他积极投身文学革命,反对文言文,提倡白话文。汉字中的"她"字,即为刘半农首创。这一文字的创造,在妇女解放的思想背景下有着积极的社会意义。主要作品有诗集《瓦釜集》《扬鞭集》和《半农杂文》等。

知识窗/音乐家——赵元任

赵元任(1892—1982),字宣仲,生于天津。作曲家、语言学家、中国现代语言学的奠基者之一。他学识渊博,艺术造诣颇深,自小受到民族音乐的熏陶,少年时期学习钢琴,留美时兼修作曲和声乐,并涉猎西方古典音乐和现代音乐。赵元任在寻访中国各地方言期间,曾大量接触民间歌谣并加以收集整理,这些为他后来的音乐创作提供了充分的给养。五四运动以后,赵元任陆续创作了近百首音乐作品,这些作品大都具有鲜明的爱国主义思想与民主倾向。他的音乐形象生动、风格新颖,曲调优美富有抒情性;他善于在借鉴西方音乐创作技法的同时保留中国古典音乐的特色。他十分注重歌词声调与旋律音调相一致,使音乐既富有韵味,又朗朗上口。代表作品有《教我如何不想她》《卖布谣》《劳动歌》及合唱曲《海韵》等。

图2-2 赵元任

原诗作《教我如何不想她》是新文化运动时期广为流传的重要诗篇,是1920年刘半农在伦敦留学期间所写,其中的"她"字为刘半农首创。汉字中的"他"本无男女之分,刘半农在翻译外国文学作品及自己创作文学作品时,常感不便,反复琢磨后遂首创"她"字以代女性之"他"。此字一经问世,在文化界引起了强烈反响,赞扬和批评之声都随之而来,但在新文化运动这一进步思潮的大背景下,"她"字最终得到了社会的广泛认可,并写入字典。

诗作《教我如何不想她》由于语言流畅、音韵和谐,于1926年被语言学家赵元任谱写成曲,广为传唱。我国严格意义上的本土创作的艺术歌曲是五四运动前后出现的,受西乐东渐之风的影响,一批受过西方教育的进步知识分子开始尝试创作这种颇具浪漫气息的歌曲,他们在吸收借鉴外来创作技法的同时兼顾了民族风格、民族音调及民族语言等审美习惯,创作出了一批高水准、高格调的本土化的艺术歌曲。《教我如何不想她》便是其中代表性作品之一,它标志着赵元任创作上的成熟。

知识窗/音乐知识——艺术歌曲

艺术歌曲:由诗歌与音乐紧密结合并共同完成艺术表现的一种声乐体裁,其名称因浪漫主义音乐大师舒伯特的作品而确立。艺术歌曲的歌词具有很强的文学性,侧重表现人物内心世界,通常采用著名诗歌;音乐的表现手法及作曲技法比较丰富;在演唱方法上以美声唱法为主,在演唱形式上以独唱居多,对演唱者的水平有较高要求;伴奏声部(一般为钢琴伴奏)占有重要地位,能够与演唱部分形成交流与互动。这种声乐体裁反映出诗人与作曲家对艺术审美境界的志向和追求,从而更具艺术性和欣赏性。

【欣赏提示】

刘半农的诗歌代表了近代中国新诗早期的风格,他既吸收民间歌谣及中国传统诗词的特点和手法——重视意境的营造,多运用比兴等,又兼有外国诗歌的特点。《教我如何不想她》分为四段,结构整齐,各段分别以浮云微风、月光大海、落花流水、冷风残霞营造了优美的诗歌意境,借物咏怀,每一段最终都回归到"教我如何不想她",反复吟唱,使外化的景物融于内心,不尽的思念和感伤也定格在画意

中。这里的"她"其实并不局限于爱情，刘半农赋予了"她"更为宽泛的概念，"她"可以是亲人故友，也可以是家乡甚至是祖国。无论如何解读"她"，其诗词中都饱含浓厚真挚的思恋之情及对自然、生活的热爱。

谱例2-4：

教我如何不想她

刘半农 词
赵元任 曲

$1=E$ $\frac{3}{4}$ $\frac{4}{4}$

中速

面对这四段诗词，赵元任并未简单按照常规以相同旋律创作为分节歌，而是借四段诗的不同意境，采用通谱歌的创作方式完成。各段形成变奏关系，随着歌词内容的不同，音型、节奏和伴奏织体等方面都有相应变化。其中前三段采用"换头合尾"的手法，在尾句上形成一致（第二段移了一个调），第四段的尾句由于情绪发展的需要做了适度变化，但仍保留了相同的节奏型。此外，3/4拍的自然摆动增加了音乐浪漫的色调；段与段之间用同样的乐句作间奏，加强了全曲的统一性；钢琴伴奏有极强的歌唱性及角色感，与歌唱部分呼应，共同塑造音乐形象；从语言学角度将字音、声韵、语调等融于曲调变化中，使演唱亲切自然、富有典雅的韵味。这些手法使音乐显得丰富多彩，情感表达富有层次。

赵元任一直坚定地认为中国音乐拥有"一种特别的风味"，"中国音乐的'国性'，都是值得保存跟发展的"[①]，所以他的创作在坚持时代性与创新性的同时，始终保有民族性的血脉。《教我如何不想她》以五声音阶为根基，部分借鉴京剧西皮原板过门的音调加以变化，显现出中国古典音乐的底蕴，同时作者又巧妙地将这种中国味道融于西洋调式之中，不着一点痕迹。整首歌曲在大小调上的切换及对于民族音乐元素的自如运用，折射出在早期中国音乐文化转型过程中，作曲家们自由开放的创作态度和对中西音乐文化的深厚理解。这一点还体现在赵元任创作伴奏时对民族化和声的探索和试验，曲中伴奏常采用平行四、五度进行，以及大调主三和弦上附加六度音程等手法，构成了具有中国化和声特点的早期风格。

① 赵元任.新诗歌集[M].上海：商务印书馆，1928：12.

二、《牧童短笛》

【作品赏析】

《牧童短笛》是贺绿汀于1934年创作的钢琴独奏曲。当年5月,一位名叫齐尔品的俄罗斯钢琴家来到中国,举办了一个"征求有中国风味钢琴曲"的钢琴音乐创作活动。这项活动的意义在于它通过一个外国音乐家对中国音乐的高度认可,使国人重新衡量了中华民族民间音乐——这个一直在自己身边的艺术形式,也使人们开始思考民族民间音乐文化的价值。本土音乐在此之前也已通过自身努力进行了技术积累与观念更新,因此当"征求有中国风味钢琴曲"这项活动来临时,它给了本土音乐一个外部的激活力量。

> **知识窗/音乐家——贺绿汀**
>
> 贺绿汀(1903—1999),湖南人,作曲家、音乐教育家、音乐评论家。1931年进入国立音专(前身为国立音乐院)学习作曲,1937年参加上海救亡演剧队第一队,1943年赴延安,主要负责解放区音乐家的教育工作并筹建中央管弦乐团。他在创作中继承中国传统音乐文化的精髓,尤其是对民族性音乐创作方面有着重要的贡献。其作品艺术结构严谨、音乐发展富有逻辑,在独唱歌曲、电影歌曲、合唱曲、管弦乐曲等方面都有诸多佳作,代表作品有钢琴小品《牧童短笛》;歌曲《游击队之歌》《天涯歌女》《四季歌》《嘉陵江上》;管弦乐曲《森吉德玛》《晚会》等。

活动征集了十一首钢琴作品,最终年轻的国立音专在校学生贺绿汀创作的《牧童短笛》拔得头筹。《牧童短笛》是一首结合了西洋复调音乐与中华民族音乐的作品,它的出现预示着中国音乐在不断地努力和探索中,逐渐清晰了西洋创作技法与民族化相融合的创作道路,具有里程碑式的意义。

【欣赏提示】

《牧童短笛》具有浓郁的民族调式色彩,结构严整,为带再现的单三部曲式,即 $A+B+A^1$ 的结构形式。

A部(谱例2-5),徵调式,速度适中,以复调手法写成。此部分旋律宁静悠扬,借用一个个短小的音列①围绕调式主音勾勒出整体音乐的轮廓,精细小巧的旋律组合使音乐充满江南文化的灵动气息。两个声部此起彼伏,犹如两个牧童在田园间相伴吹笛,极具画面感。

谱例2-5:

① 音列通常是由三或四个音组成的短小的旋律架构。

B部(谱例2-6),宫调式,速度较快,采用主调手法。此处借用民间音乐"句句双"的旋法,使音乐在行进过程中获得乐句间模仿与应答的效果,充满趣味性。装饰音的加入增加了音乐的活泼感、雀跃感,在音乐气质上与第一部分形成鲜明对比。

谱例2-6:

A^1是A的变化再现。音乐在A的基础上采用"装饰加花"手法,使之与第一部分既统一又充满独立的巧思,在保持旋律主干不变的情况下增加了旋律的动感与韵味。多种民间旋律发展手法的运用,紧密地围绕在民族五声调式的基础上,使这部作品的民族风味更加浓厚。

20世纪30年代,民族调式中的和声体系尚未健全,贺绿汀在这首作品中做了颇具价值的探索,他将民间音乐的支声复调手法与西洋的对比式复调手法相融合,展示出不同音乐语言在同一音乐框架中的协调性。

回看齐尔品"征求有中国风味钢琴曲"活动中的几首获奖作品(目前已知的有五首)都存在这样的共性:在旋律上以民族五声调式为基础,旋律的延展借用了民间音乐加花儿、变奏等手法;在和弦上运用了具有民族五声调式特征的新型和弦结构,如附加音和弦等;一些作品运用了同宫犯调的民间音乐转调手法;音乐整体呈现出一种中国音乐的意境美。对此齐尔品曾预测,"音乐事业在中国必将壮大,中国作曲家的作品将成为世界民族音乐的一个重要源泉。中国是世界上人口最多的国家,鉴于此,中国作曲家的作品越民族化则越具世界价值"。

三、《绥远组曲》之《思乡曲》

【作品赏析】

《绥远组曲》是马思聪(图2-3)于1937年创作的一部小提琴组曲,它不仅是马思聪的成名之作,也是我国小提琴音乐创作的里程碑。作品共有三个乐章,分别是第一乐章《史诗》、第二乐章《思乡曲》及第三乐章《塞外舞曲》。其中第二乐章《思乡曲》享誉中外,常为音乐会单独演奏曲目。在《绥远组曲》中,作曲家将丰富多彩的蒙古族音乐素材运用到小提琴音乐创作中,倾诉了饱含民族精神的情感。这样的手法在今天不足为奇,但是在20世纪30年代,这种创造性、革新性的创作十分难能可贵。

知识窗/音乐家——马思聪

马思聪(1912—1987),出生于广东,小提琴演奏家、作曲家、音乐教育家。年少成名,1923年和1931年两度赴法国,陆续在法国南锡音乐院、巴黎音乐院学习,主修小提琴和作曲,学成后一直从事音乐创作、演出和教育活动。他是中国第一代小提琴音乐作曲家与演奏家,其代表作有《绥远组曲》《西藏音诗》《第一回旋曲》《牧歌》等。

图2-3 马思聪

【欣赏提示】

第二乐章《思乡曲》为再现三部曲式。

A部主题直接采用蒙古族民歌《城墙上跑马》(谱例2-7)的音调。原民歌表达的是,为生计背井离乡的蒙古族青年对家乡和亲人的思念。歌词中出现了"城墙"这个特定的场景,因为早期各地的城墙普遍修得比较窄,所以"城墙上跑马"客观上不容易掉头,歌曲借用这一场景表现背井离乡的人只能一去不回头的无奈。歌曲由四个短小乐句组成,每一乐句都递次下降形成抛物线式的旋律走向,此时音乐的结构形式会自然地与人的情感形成"同构"效应,低落情绪自然而来,将听者一步步带入伤感的情绪中。

谱例2-7:

城墙上跑马

蒙古族民歌

由民歌改编后的《思乡曲》保留了原曲那种浓浓的思乡之情,主题音调也几乎一致,只是在第三小节做了微小的改动——将6换成7,这样旋律就在原有的下行走向中增加了同度关系,形成下行趋势的延迟,这个音符的改变使音乐的走向有些出乎预料,像是把情绪又向前推进了一步,情感的浓度似乎瞬间变得更加厚重了。

乐曲一开始奏出这种充满思乡情绪、如泣如诉的旋律,随后这一主题不断深化,通过三次变奏将全曲推向高潮,思乡之情仿佛从内心被呼唤出来,不再压抑。如谱例2-8所示。

谱例2-8:

B部(谱例2-9):音乐轻松愉悦,速度略快,像是对家乡、对童年美好生活的回忆。音乐从高处开始,起起伏伏的旋律变化显得十分活跃,充分表现出内心的激动情绪。

谱例2-9:

A^1部:此处主题在高音区再现,速度更缓慢,滑音亦有加重的倾向,表达了更加细腻的情感变化,使听众一同被带入更深层的思念情绪中。

结尾处一连串的琶音逐渐走高,它并未按照常规结束在主音上,而是给出一个开放性的走向,使乐曲带着希望、憧憬、冥想的感觉结束。

"思乡"是中外许多艺术作品表现的重要主题。马思聪本人在国外留学多年,也饱尝游子的思乡之苦,所以这首《思乡曲》正如作曲家的独白。曾经留学欧洲学习西方音乐的经历使马思聪了解到那些能够将本民族音乐推向世界的音乐大师,如柴可夫斯基、格里格、肖邦、李斯特等。这些作曲家对马思聪的影响是深远且具有决定性的,可以说中国近代音乐文化观念的转变和欧洲音乐的熏陶,成就了马思聪的独特创作。

第三节 战时背景下的新音乐(上)

1931年,日本发动了侵华战争。如果说在此之前,启蒙与救亡的双重主题是相互碰撞、纠缠、同步的话,那么此后随着战火不断蔓延加深,现实的斗争更加残酷与迫切,抗日救亡的主题几乎占据了所有文艺领域,并逐渐形成了具有丰富思想内涵的音乐思潮。在此期间,中国南方形成了以上海"左翼戏剧

家联盟音乐小组"为核心的抗日救亡音乐文化圈;北方则形成了以陕北延安为核心的抗日民主根据地音乐文化圈。

"九一八"事变后,黄自创作了中国第一首抗日歌曲《抗敌歌》,此后的《毕业歌》《义勇军进行曲》《松花江上》《长城谣》《大刀进行曲》《游击队歌》《在太行山上》《到敌人后方去》等抗日题材作品应运而生并广为流传。

1934年,由中国共产党领导的"左翼戏剧家联盟音乐小组"在上海成立,音乐小组的核心成员包括田汉、聂耳、任光、吕骥等人,它标志着一场无产阶级领导的音乐运动登上了中国音乐历史的舞台,其所做的工作主要集中在救亡歌曲的创作及歌咏活动的组织上。左翼音乐家们的活动以上海为中心并向全国辐射,他们举办各种类型的群众救亡歌咏活动,使这种具有群众性、普遍性、宣传性,反映斗争现实的艺术形式在民众中广泛传播,也使抗日救亡歌咏运动成为中国历史上规模最大、历时最长、参与人数最多的群众性爱国音乐活动,这是音乐取得巨大社会效应的一次集中体现。

《中国音乐通史简编》中对抗日救亡歌咏运动的评价十分贴切,"它的历史意义在于,它直接促进了赋予时代气息的、战斗性的群众歌曲等体裁的形成和成熟;它使学堂乐歌以来确立和普及的集体歌曲形式得到了进一步推广和提高;它推动多种风格形式的歌曲创作和歌曲大众化、民族化的探索;它培养了一批歌曲创作骨干和歌咏活动骨干"。①

此时的上海还存在着另一种音乐风潮——流行音乐。此前的黎锦晖②已通过他在上海创办的"明月歌舞团"开辟了一个流行音乐时代,并推出风靡一时的《毛毛雨》《桃花江》等歌曲。20世纪40年代前后,黎锦光③创作的《夜来香》《采槟榔》《五月的风》及陈歌辛④的《玫瑰玫瑰我爱你》《凤凰于飞》《恭喜恭喜》《夜上海》等,使当时的流行歌曲在风格上有了很大突破。缠绵飘逸的旋律,轻柔又富有律动的节奏,加上歌星们细腻柔美的嗓音,使歌曲充满梦幻般的浪漫情调。这些歌曲迅速红遍上海滩,成为当时歌舞厅流行的歌曲,也造就了这一时期上海的歌舞厅文化。这种音乐与当时抗日救亡的歌曲形成极大反差,在此后的很多年里被封藏。今天重新审视这些歌曲,其中不乏很多具有艺术价值的作品,但从其所处的历史环境来看,其合理性仍待后人评判。

一、《义勇军进行曲》

【作品赏析】

中华人民共和国国歌前身为《义勇军进行曲》,由田汉作词,聂耳作曲(图2-4)。

① 孙继南,周柱铨.中国音乐通史简编[M].济南:山东教育出版社,2003:215.
② 黎锦晖(1891—1967),中国流行音乐的奠基人之一,推动了近代儿童歌舞剧的发展。代表作品有歌曲《毛毛雨》《桃花江》;儿童歌舞剧《小小画家》《麻雀与小孩》等。
③ 黎锦光(1907—1993),近代中国流行音乐的开拓者和奠基者之一。代表作品有《夜来香》《采槟榔》《五月的风》及《送我一枝玫瑰花》等。
④ 陈歌辛(1914—1961),著名作曲家,近代中国流行音乐的开拓者和奠基者之一。代表作品有《玫瑰玫瑰我爱你》《凤凰于飞》《恭喜恭喜》《夜上海》等。

知识窗/音乐家——聂耳

聂耳(1912—1935),作曲家、音乐活动家。云南玉溪人,原名聂守信。聂耳出生于云南一个清贫的医生世家,1927年他考入云南省立第一师范学校,并秘密参加共青团投身革命。1930年他来到上海,次年加入明月歌舞团,1932年,加入上海联华影业公司。在此期间他结识了影响他一生的挚友——上海左翼文化运动领导人、进步作家田汉,并开始了与田汉的合作。1933年初,经田汉介绍,聂耳加入了中国共产党。1932—1935年是聂耳音乐创作的高峰,他深入码头、工厂了解大众生活,倾听他们的诉说,用音乐书写中国工人阶级和劳苦大众的人生百态,以音乐宣传抗日革命精神,激励民众的抗争意识。

聂耳的一生虽然短暂,却创作出许多至今仍被广为传唱的歌曲,代表作品包括《义勇军进行曲》《毕业歌》《大路歌》《码头工人歌》《塞外村女》《铁蹄下的歌女》《梅娘曲》《卖报歌》等,此外还有歌剧《扬子江暴风雨》及器乐曲《翠湖春晓》《金蛇狂舞》等。

他的音乐具有鲜明的时代感和思想性,集中反映了深受苦难的中国劳苦大众勇于抵抗的不屈精神,在深刻揭露社会现实矛盾的同时,始终洋溢着革命乐观主义精神。聂耳是一个善于在歌曲中创造中国无产阶级形象的作曲家,他为中国无产阶级革命音乐的发展指明了方向,树立了创作榜样,因此他也被誉为"人民音乐家"。

知识窗/作家——田汉

田汉(1898—1968),本名田寿昌,湖南人。我国著名剧作家、戏曲作家、诗人、小说家、电影编剧、文艺批评家、文艺活动家,中国现代戏剧奠基人之一。1930年,田汉领导发起了中国左翼戏剧家联盟,他是中国早期革命音乐、电影事业及中国现代戏剧运动的先驱和卓越组织者。田汉的作品具有鲜明的时代感,在充满革命性和斗争性的同时又不失浪漫主义情怀。他创作话剧、歌剧六十余部,电影剧本二十余部,歌词和新旧体诗歌近两千首。他与聂耳共同完成的《义勇军进行曲》传遍全国,后被定为中华人民共和国国歌。其他代表作品有《毕业歌》《开矿歌》《大路歌》《码头工人》《新雁门关》《新儿女英雄传》《关汉卿》《文成公主》等。

图2-4 聂耳与田汉合影

国歌是一个国家、民族、民众共同心声的表达和共同意志的外化符号,在许多重要场合演唱或演奏国歌,是国家仪式的一种延伸,它能够形成强大的凝聚力,起到激发民众爱国情怀、催人奋进的巨大作用。

20世纪30年代中期,日寇侵占东北后又把铁蹄伸向华北,可此时国内仍有一部分人沉溺于纸醉金迷的生活中,社会上充斥着莺歌燕舞之音。1932年2月14日,聂耳在上海度过了他的20岁生日。在此之前上海爆发了"一·二八"事变,这使聂耳对于战争有了切身的感受,他在日记中写道:"大炮为我祝寿辰,自清晨五时响起,到下午四五点钟还没有停止……的确,今天虽有如此热闹的集会,我却总是强笑为欢,没有一时是真实的高兴过。"20岁的聂耳开始重新思考自己音乐创作的方向,而田汉的出现为他指明了道路,他们决定向"靡靡之音"说不!两人一致认为,"唱靡靡之音,长此下去,人们会成为亡国奴"。二人研究了《国际歌》《马赛曲》等歌曲,认为其很有气势,可以借鉴。因为志趣相投,在短短的几年中,聂耳、田汉联袂创作了《开矿歌》《大路歌》《毕业歌》《码头工人》《苦力歌》《打砖歌》《打长江》及《义勇军进行曲》等十余首歌曲。

1934年,田汉完成了电影《风云儿女》的剧本大纲和主题曲歌词,随即被捕入狱。聂耳得知电影《风云儿女》有首主题曲要写,便主动要求为歌曲谱曲,他满怀革命激情以悲壮激昂的曲调谱写出了《义勇军进行曲》(图2-5)。

图2-5 《义勇军进行曲》手稿

1935年5月,随着《风云儿女》上映,《义勇军进行曲》在民众中引起强烈反响,成为流行极广的抗战歌曲。在"一二·九"运动中,全国各地的学生、工人、爱国人士在集会上、游行中不断演唱着这首歌。1937年淞沪会战爆发后,《义勇军进行曲》成为"八百壮士"孤军营内鼓舞士气的战歌之一。在民族生死存亡的紧要关头,《义勇军进行曲》恰如号角,召唤人民用血肉筑起长城奋勇抗敌。此曲在海外也颇具影响力,当时的苏联、美国、英国、法国、印度及南洋各国时常播放该曲。1940年,美国黑人歌唱家保

罗·罗伯逊在纽约演唱了该曲,当时罗伯逊向在场的六七千位听众宣布:"今天晚上我要唱一支中国歌,献给战斗中的中国人民,这支歌叫作'起来'!"

1949年中华人民共和国成立之际,中国人民政治协商会议第一届全体会议通过《义勇军进行曲》为代国歌。《人民日报》对此作出如下评论:"《义勇军进行曲》是十余年来,在中国广大人民的革命斗争中,最流行的歌曲,已经具有了历史意义……这与苏联人民曾长期以《国际歌》为国歌,法国人民今天仍以《马赛曲》为国歌的作用是一样的。"历经了33年之后,1982年12月,全国人民代表大会将其正式定为中华人民共和国国歌,并于2004年3月写入宪法,可以说这首歌曲是经得起时间考验的。今天这首歌曲在不同的场合不断响起,20世纪80年代女排夺得五连冠时、香港、澳门回归时,大阅兵时……甚至是一次次海外撤侨行动时。

【欣赏提示】

《义勇军进行曲》是一首极富创造性的歌曲。田汉在歌词中的意旨、格调及其所寄托的意象,诸如"起来""不愿做奴隶的人们""血肉""长城""中华民族""最危急的时候""冒着敌人的炮火""前进"等,都增加了歌曲的深度与厚度。聂耳以巨大的激情投入创作,他成功地把田汉散文诗般的歌词,按照音乐的格律处理得异常生动、有力。在旋律上,聂耳既吸收了国际上革命歌曲的风格特点,如弱起上行的四度大跳、大调主三和弦分解式进行、同音重复等手法,同时又兼具民族特色,从而使歌曲能够被民众接受,发挥积极的作用。

聂耳的歌曲多采用新诗体作为歌词,为此他开创出一种新的歌曲创作风格,其主要有以下特征。

①音乐结构自由。由于新诗体长短句不一,因此聂耳以短小的动机或乐句作为基础来发展音乐,其歌曲各乐句间呈现出不对等的状态,音乐更富表现力和鲜活的气息。

②突出运用短乐句。短乐句能够使音乐达到短促动感的效果,聂耳歌曲中的短乐句能够形成铿锵有力的气势,突显紧迫性和战斗性。

③善用休止符及弱起等节奏。休止符及弱起节奏会打破音乐原有的行进,对音乐强劲或紧迫的语气感创造出良好的效果。

这些独特处理与其歌词中面对战争所发出的呐喊、冲锋、厮杀、搏战相匹配。这种新鲜的创作风格与陈规束缚的框架截然不同,是与时代音乐形象融合无间的崭新的形式和韵律。

回看《义勇军进行曲》中的每一个音符、每一个词句,都成为词曲作家爱国情怀与民族意志的生成与表达,因而《义勇军进行曲》成为雄踞于同类歌曲之巅的经典,它体现了伟大的中华民族在外敌面前,勇敢、坚强、团结一心、共赴国难的英雄气概。今天这首歌仍然激励鼓舞着我们为中华民族伟大复兴而奋斗。

二、《游击队歌》

【作品赏析】

《游击队歌》(谱例2-10)是贺绿汀作词作曲的抗日救亡歌曲,创作于1937年。这是一首具有进行曲风格的歌曲,它以生动的语言、明快的节奏、鲜活的形象概括地反映了抗日烽火中游击健儿的战斗生

活和精神面貌,歌曲朗朗上口。

1937年7月,抗日战争全面爆发,中华大地吹响了全民族抗日的号角,各地涌现出许多武装力量,深入敌后开展游击战。1937年冬,贺绿汀随上海文艺界救亡第一演剧队为抗日部队进行慰问演出,在此期间他明白了要彻底打败侵略者,不仅要靠正面战争,也要靠运动战、游击战。随后贺绿汀挑灯夜战,很快完成了《游击队歌》的创作。

【欣赏提示】

《游击队歌》为带再现的单二部曲式,同时音乐也符合起承转合的结构原则。歌曲以开始两小节的节奏型为主导,进行多种变化发展。弱起的军鼓式节奏与大调的明亮色彩巧妙结合,恰到好处地塑造了游击队战士勇敢顽强、机智灵活、乐观豪迈的形象。

B段的前四小节在节奏上由原有的弱起改为正拍进入,配合同度音程整齐平直的旋律,展示了游击队战士坚定、豪迈的气质。这段音乐在节奏变化、旋律进行、调性色彩上都与前段形成了明显对比。

谱例2-10:

游击队歌

贺绿汀 词曲

1=F 4/4

我们都是神枪手,每一颗子弹消灭一个敌人,我们都是飞行军,哪怕那山高水又深。在密密的树林里,到处都安排同志们的宿营地,在高高的山岗上,有我们无数的好兄弟。没有吃,没有穿,自有那敌人送上前,没有枪,没有炮,敌人给我们造。我们生长在这里,每一寸土地都是我们自己的,无论谁要强占去,我们就和他拼到底!

第四节 战时背景下的新音乐(下)

这一时期,以延安为核心的抗日民主根据地的音乐文化则是另一番景象。其音乐、文学、艺术深受马克思主义美学的影响,突出了艺术的社会效应。艺术作品被要求应与"无产阶级革命事业和批判精

神联系在一起加以考虑、衡量、评估和评论的"①。在这种美学观下,艺术的社会效应、社会功能及作用被强调、凸显,它与革命的主题紧密交织,带有明确的政治理想,也催生出一批优秀的革命歌曲。如20世纪二三十年代的《八月桂花遍地开》《刘志丹》《盼红军》;40年代的《南泥湾》《歌唱二小放牛郎》《咱们工人有力量》《团结就是力量》《生产忙》等。

1942年5月,毛泽东发表了《在延安文艺座谈会上的讲话》(下文称《讲话》),总结了中国革命文艺运动的历史经验,解决了长期以来没有解决好的革命文艺的方向问题,将革命文艺提上了一个新的思想高度。

一是突出人民性。《讲话》始终凝聚着"人民性",文中明确指出"我们的问题基本上是一个为群众的问题和一个如何为群众的问题",并提出"革命文艺是整个革命事业的一部分",认为文艺服务于政治,但又反过来影响政治,而文艺的美学价值正体现于此,它应反映实践主体在历史进程中表现出来的精神面貌,要做到"文艺工作者要在思想上与人民群众打成一片"。《讲话》传递了这样一个信息,即:优秀的文艺作品正是要与人民的生活和人民的情感保持某种深刻的联系,用"人民生活中的文学艺术的原料"加以创造"形成观念形态上的为人民大众的文学艺术"②。

二是突出民间性、民族性。对于来自人民的文化,毛泽东给予了高度的评价:"人民生活中本来存在着文学艺术原料的矿藏,这是自然形态的东西,是粗糙的东西,但也是最生动、最丰富、最基本的东西……它们是一切文学艺术的取之不尽、用之不竭的唯一的源泉。"尽管五四启蒙时期、左翼音乐运动时期民间文化都很受重视,但并没有人从理论层面系统诠释如何利用这一资源"为民众服务"。《讲话》以政策条文的形式确立并巩固了民间文化资源在革命的新文艺文化体系构建中的地位。

三是突出革命性。《讲话》始终涵盖着这样一个思想——无产阶级文艺是无产阶级整个革命事业的一部分。《讲话》指出了这样一个事实:优秀的艺术作品总是能够为先进的社会使命服务,这不但不会削弱它的美学价值,反倒会使它的美学价值充分体现出来。肖云儒对此的评价是,它"实际上是提出了文艺的美学价值和社会使命辩证统一的科学命题"③。

《讲话》后,延安文艺更注重民间性与大众性的调和,审美视角更加接近大众,强调艺术作品的社会使命感。此后的音乐工作者对大量民间音乐进行了改造与创新,新秧歌剧④是其中较有影响力的成果。1943年2月,新秧歌剧《兄妹开荒》首演成功,很快陕甘宁边区便掀起了"新秧歌运动",大批新作涌现,出现如《动员起来》《减租会》《夫妻识字》等作品,随后的新歌剧《白毛女》《小二黑结婚》又使延安文艺迈向一个新高度。这些作品的题材普遍反映根据地人民的生产斗争生活,使人民群众获得了更多的话语权和融入革命的主人翁精神。

① 马克思. 评一个普鲁士人的《普鲁士王国和社会改革》//中共中央马克思恩格斯列宁斯大林著作编译局. 马克思恩格斯选集(第二卷)[M]. 北京:人民出版社,1995.
② 毛泽东. 在延安文艺座谈会上的讲话[M]. 北京:人民出版社,1975:10.
③ 吕品,张雪艳. 延安音乐史[M]. 西安:太白文艺出版社,2012:3.
④ 新秧歌剧是把旧秧歌中带故事性的歌舞部分加以提炼、创造,形成较完整的戏剧表演形式。在题材上多反映边区军民的新生活,如拥军、生产、学文化等。

一、黄河大合唱

【作品赏析】

《黄河大合唱》创作于1939年,由光未然作词,冼星海(图2-6)作曲。这部作品以黄河为背景,展现了抗日战争中,中华儿女不屈不挠抵御外敌的英勇形象,是一首具有交响性、写实性,且气势磅礴的大合唱。

知识窗/音乐家——冼星海

冼星海(1905—1945),祖籍广东,中国近现代著名作曲家,有"人民音乐家"之称。他自幼家境贫寒,21岁进北京大学音乐传习所,翌年入国立音乐院学习,1929年前往法国巴黎勤工俭学,学习小提琴和作曲。1935年回国后迅速投入抗日救亡歌咏运动,1938年赴延安,后任鲁迅艺术学院音乐系主任。冼星海一生中创作了近三百首音乐作品,大都为具有战斗性和民族性的群众歌曲,代表作品有《黄河大合唱》《生产大合唱》《到敌人后方去》《在太行山上》《只怕不抵抗》等。冼星海的音乐振奋了民族精神,成为抗战时期民众抗敌救国的精神武器,开拓了中国现代革命音乐的新局面。

图2-6 冼星海

知识窗/音乐家——光未然

光未然(1913—2002),原名张光年。诗人,文学评论家。20世纪30年代起从事进步戏剧活动和文学活动。先后担任《剧本》《文艺报》《人民文学》的主编,发表了大量文学、艺术评论。代表作品有长篇叙事诗《屈原》,组诗《黄河大合唱》《五月的鲜花》。

知识窗/音乐知识——大合唱

大合唱:集体演唱的大型、多声部声乐体裁,常采用合唱、齐唱、独唱、重唱、对唱等表演形式,由管弦乐队伴奏,是普及性极强、参与面极广的声乐形式之一。一般为多乐章声乐套曲结构,各乐章有相对的独立性,但由一个中心主题或事件贯穿始终,常用来表现重大历史或现实题材,富于戏剧性和史诗性。

《黄河大合唱》由序曲和八个乐章构成(第三乐章在演出中往往被删去),各乐章相对独立,在内容题材、演唱形式、音乐体裁上形成了多层次的变化。同时各乐章内部又形成以黄河为明线和以抗日主题为暗线的内在统一,每个乐章的开头都有配乐诗朗诵,构建了一个充满艺术效果的大合唱经典范例。图2-7为《黄河大合唱》在延安排练时的情景。

《序曲》　　(乐队)

第一乐章　《黄河船夫曲》(混声合唱)

第二乐章　《黄河颂》(男声独唱)

第三乐章　《黄河之水天上来》(配乐诗朗诵)

第四乐章 《黄水谣》(混声合唱)

第五乐章 《河边对口曲》(对唱、混声合唱)

第六乐章 《黄河怨》(女声独唱)

第七乐章 《保卫黄河》(齐唱、轮唱)

第八乐章 《怒吼吧！黄河》(混声合唱)

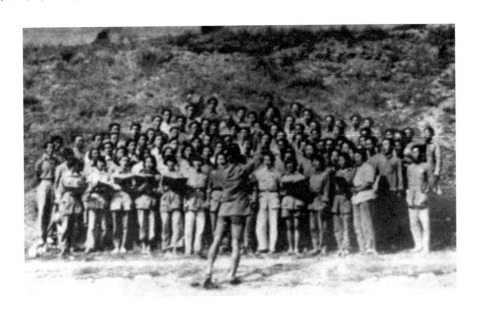

图 2-7　《黄河大合唱》在延安排练时的情景

【欣赏提示】

第一乐章《黄河船夫曲》(混声合唱)(谱例 2-11)

该乐章采用劳动号子的体裁形式，音乐素材来自昔日黄河船夫日常所唱的船夫号子。整个乐章塑造了两个生动的音乐形象。

知识窗/音乐知识——劳动号子

劳动号子：中国民歌按照体裁形式来划分可分为号子、山歌、小调，其中号子也称劳动号子，是伴随集体劳动形成的民间音乐文化。它通常与劳动韵律相一致，音乐规整、节奏铿锵，形成一领众和的演唱效果。常见的有纤夫号子、打硪号子、开山号子等。

第一个是船夫拼着性命与惊涛骇浪搏战的形象。歌曲起始处开门见山，由管弦乐队与合唱队共同以强有力且紧迫的音响，展现了乌云密布、惊涛拍岸，船夫们奋力拼搏的生动景象。此后由各声部间形成一领众和的协作关系，整体音乐也呈现出一呼百应、坚定有力、锐不可当的气势，刻画了黄河船夫奋不顾身与惊涛骇浪顽强搏战的动人场面。

谱例 2-11：

黄河船夫曲
选自《黄河大合唱》

光未然 词
冼星海 曲

1=D 2/4

非常急速 坚强有力

| 3/4 2 - - | 1̲2̲1̲ 1̲2̲1̲ 1̲2̲1̲ | 2/4 1̲2̲1̲ 5̲6̲5̲ | 1̲2̲1̲ 5̲6̲5̲ |
咳哟！　　　　划 哟！划 哟！划 哟！　划 哟！冲上前！划 哟！冲上前！

沉着 有力

| 1̲2̲1̲ 5̲6̲5̲ | 1̲2̲1̲ 5̲6̲5̲ | 2 - | 1̲2̲ 1̲2̲6̲ | 5̲6̲ 5̲0̲ | 1̲2̲ 1̲2̲6̲ |
划 哟！冲上前！划 哟！冲上前！咳哟！　乌云哪　　遮满天，波涛哪

| 5̲6̲ 5̲0̲ | 1̲2̲ 1̲2̲6̲ | 5̲6̲ 5̲0̲ | 1̲2̲ 1̲2̲6̲ | 5̲6̲ 5̲0̲ | 2 - | 1̲2̲ 1̲2̲6̲ |
高如山，　冷风哪　　扑上脸，浪花哪　　打进船，咳哟！　伙伴哪！

| 5̲6̲ 5̲0̲ | 1̲2̲ 1̲2̲6̲ | 5̲6̲ 5̲0̲ | 1̲2̲ 1̲2̲6̲ | 5̲6̲ 5̲0̲ | 1̲2̲ 1̲2̲6̲ |
睁开眼，舵手哪！　把住 腕，当心哪！　别偷 懒，拼命哪！

| 5̲6̲ 5̲0̲ | 0̲2̲ 1̲2̲1̲ | 0̲2̲ 1̲2̲1̲ | 1̲1̲ 2̲2̲ | 1̲1̲ 2̲2̲2̲ | 1̲1̲ 2̲2̲ |
莫胆寒，　唉！划 哟！唉！划 哟！不怕那 千丈 波浪 高如山，不怕那 千丈

| 1̲1̲ 2̲2̲2̲ | 6̲.1̲ 6̲5̲ | 6̲5̲3̲5̲ 6̲0̲ | 6̲.1̲ 6̲5̲ | 6̲5̲3̲5̲ 6̲0̲ | 0̲2̲ 1̲2̲1̲ |
波浪 高如山。行船 好比 上火 线，团结一心 冲上 前！唉！划 哟！

| 0̲2̲ 1̲2̲1̲ | 3/4 2 - - | 1̲2̲1̲ 1̲2̲1̲ 1̲2̲1̲ | 2/4 1̲2̲1̲ 5̲6̲5̲ | 1̲2̲1̲ 5̲6̲5̲ |
唉！划 哟！咳哟！　　　　划 哟！划 哟！划 哟！　划 哟！冲上前！划 哟！冲上前！

| 1̲2̲1̲ 5̲6̲5̲ | 1̲2̲1̲ 5̲6̲5̲ | 2 - | 0 0 | 0 0 ‖
划 哟！冲上前！划 哟！冲上前！咳哟！　　哈哈！哈哈 哈！

第二个音乐形象是音乐进入平缓阶段后，以混声四部合唱演绎出宽广舒展的音响，表现出黄河船夫对斗争前途充满胜利的信心，它与第一部分形成鲜明对比。如谱例 2-12 所示。

谱例 2-12：

| 4/4 1̲1̲ 1̲2̲1̲ 1̲6̲ 5 | 1̲1̲ 1̲2̲1̲ 1̲6̲ 5 |
我们 看见了 河 岸，我们 登上了 河 岸，

| 5̲5̲ 6̲ 2̲.2̲ 2 | 6̲6̲ 1̲ 5̲.5̲ 5̂ |
心哪　安一安，　气哪　喘一喘。

尾声又回到歌曲开始的情境中,强有力的动机再现紧迫性,声音由近及远。

第五乐章《河边对口曲》(对唱、混声合唱)

这是一首叙事性的对唱歌曲,音乐汲取了山西民歌的音调。它以民间歌曲中常用的对答形式,采用不同的调式对比,表现了两个流离失所的老乡在黄河边上不期而遇,两人相互诉说着自己的遭遇,最终一同踏上"打回老家去"的战斗道路。歌中的人物张老三、王老七是生活在日寇铁蹄下的千百万民众的真实生活写照。

歌词:

(甲)张老三,我问你,你的家乡在哪里?

(乙)我的家,在山西,过河还有三百里。

(甲)我问你,在家里,种田还是做生意?

(乙)拿锄头,耕田地,种的高粱和小米。

(甲)为什么,到此地,河边流浪受孤凄?

(乙)痛心事,莫提起,家破人亡无消息。

(甲)张老三,莫伤悲,我的命运不如你!

(乙)为什么,王老七,你的家乡在何地?

(甲)在东北,做生意,家乡八年无消息。

(乙)这么说,我和你,都是有家不能回!

(甲/乙合唱)

仇和恨,在心里,奔腾如同黄河水!

黄河边,定主意,咱们一同打回去!

为国家,当兵去,太行山上打游击!

从今后,我和你,一同打回老家去!

歌曲基本旋律只有上、下两个乐句,一问一答,构成了完整的音乐形象,音乐曲调如民间小曲般亲切自然,富有乡土气息。两个乐句代表着两个人物的不同语气和性格,形象地叙述了流亡群众各自的悲惨遭遇。三弦等民间乐器的加入,突出了歌曲的叙事性和民族特色。歌曲的后半段为加强"一同打回老家去"的决心和力量,采用了混声合唱,在逐渐加速的处理下,展现了坚决打击侵略者的坚定信念。如谱例2-13所示。

谱例2-13:

第七乐章《保卫黄河》(齐唱、轮唱)(谱例2-14)

这是一首进行曲体裁的歌曲,由四个段落组成。

歌曲第一段为齐唱,音乐以快速大跳的动机与逐级扩张的音型生动地表现了游击健儿在万山丛中、青纱帐里为保卫黄河、保卫全中国而战斗的英雄形象。此后各段都是在这一主题音乐上展开的。

第二段为男、女声二部轮唱。音乐犹如滚滚黄河后浪推前浪,暗示着抗日力量前赴后继。

第三段为三声部轮唱。音乐此起彼伏,气势高涨,各声部插入"龙格龙"的衬词,曲调热烈铿锵,增强了生动活泼、乐观坚定的气质,表现出抗日队伍在斗争中逐步发展壮大,像黄河的滚滚洪流势不可挡。

最后一部分在升高音调后经过一个强有力的间奏重新回到齐唱。这段间奏不仅渲染了气氛,也为音乐高潮的来临做了充分铺垫。再次齐唱的音乐更加坚定有力、气势恢宏,表达出人民群众对抗战必胜的决心。

词曲作者为《黄河大合唱》的每个乐章都塑造了不同的人物形象和特定的人物情感,赋予了这部史诗般的大合唱生动的民族性格,它将激发民族斗志内化为抗战音乐的价值追求和理论精神,有极丰富的精神内涵,引起人们强烈的情感共鸣。作品散发出浓郁的革命英雄主义色彩,体现出中华民族的英雄气魄和强烈的时代精神。

谱例2-14:

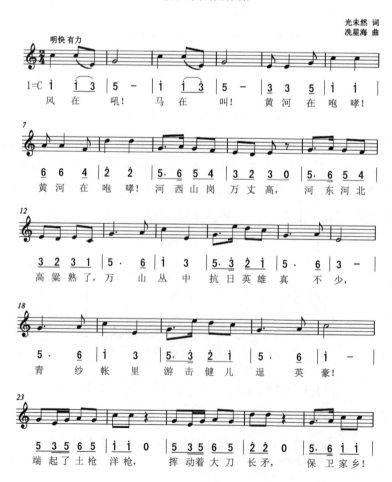

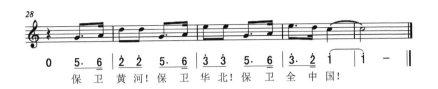

保卫黄河！保卫华北！保卫全中国！

二、东方红

【作品赏析】

《东方红》是在陕北民歌《探家》的曲调基础上改编而成的歌曲，由李有源作词，诗人公木等人整理。

延安时期，革命主题逐渐深入民间音乐中，突出表现了人民群众在时代变革中思想与行为的深刻质变，也使民间歌曲迎来了一个新的角色——革命民歌。焕然一新的民歌展现出前所未有的新面貌，并肩负着唤醒大众、激发大众、引领大众的重任。正如吕骥作所说："这些民歌反映了土地革命、抗日战争和解放战争……几个历史阶段的革命斗争生活……各个革命时期的斗争生活赋予了民歌以新的内容。"①传统文化在某些方面极为严格甚至是严苛，但在共同使用一个曲调方面却相当宽容，古时的词牌、曲牌，近代的学堂乐歌均是如此。这一时期的许多革命民歌也采用了此种改造方式，如将陕北民歌《光棍哭妻》改造为《咱们的领袖毛泽东》，《打黄羊》改造为《拥护八路军》等，其中最具影响力的就是由陕北民歌《探家》(谱例2-15)改造的《东方红》(谱例2-16)。

【欣赏提示】

作为革命民歌代表作的《东方红》，其前身是一首表达男女情感的陕北民歌《探家》。随着革命文化的深入，这首民歌逐渐经历了由《探家》—《骑白马》—《移民歌》—《东方红》的演变。

《探家》为加清角、变宫的七声徵调式。歌曲短小精悍，围绕着徵音展开的调式体系符合陕北民歌的习惯，也给予歌曲明朗的气质。整体曲调迂回性较强，表现出世俗化的一面。

从《探家》演变到《东方红》是一个革命逐渐深入的过程，它不仅体现在歌词上，音乐上也有适度变化。原本加清角、变宫的七声徵调式在《东方红》中简化为加变宫的六声徵调式；原曲迂回的音列大都演化为同度重复关系，使音乐更加简洁、有棱角。这些演变遵循着化繁为简的原则，向朗朗上口的音调和强劲有力的规律性律动靠拢。它逐渐剔除"杂音"、简化旋律，使自身符合"大乐必易，大礼必简"的标准，这是音乐审美价值的历史文化客观性所决定的。此外，表情记号在原有"中速"的基础上，增加了"歌唱性的"标注，为富于抒情性的演唱做了规定；末尾扩充一小节，使音乐在时间上的延续获得了空间上的高远感，持续的尾音增添了音乐的宏大气势。

① 中国民间歌曲集成全国委员会. 中国民间歌曲集成·陕西卷[M]. 北京：人民音乐出版社，1992：15—44,39.

谱例 2-15：

探 家

米脂县

1=♭E 2/4

中速

5 65 | 2 — | 1 61 | 2 — | 4 45 |
荞麦 花， 落满 地， 迩刻的
要 穿 红， 一 身身 红， 红袄

61 65 | 21 61 | 2 — | 5 2 | 1 76 |
年轻人 真 不 济， 一 把 拉 我在
红裤 红头 绳， 一 双 红 绣鞋

5 5 | 2 32 | 1 76 | 23 21 | 21 76 | 5 — ‖
注注 地(呼 嗨呀)，亲 了个 豆 芽子 嘴。
两盏 灯(呼 嗨呀)，实 实的 爱 死 人。

（佚名 唱、记）

谱例 2-16：

东 方 红

陕 北 民 歌
李有源 填词

1=F 2/4

中速 歌颂地

5 56 | 2 — | 1 16 | 2 — | 5 5 | 61 65 | 1 16 | 2 — |
东 方 红， 太阳 升， 中国 出了个 毛泽 东，
毛 主 席， 爱人 民， 他是 我们的 带路 人，
共 产 党， 像太 阳， 照到 哪里 哪里 亮，

5 2 | 1 76 | 5 5 | 2 32 | 1 16 | 23 21 | 21 76 | 5 — | 5 0 ‖
他为 人民 谋幸 福(呼儿嗨呀)，他是 人民 大 救 星。
为了 建设 新中 国(呼儿嗨呀)，领导 我们 向 前 进。
哪里 有了 共产 党(呼儿嗨呀)，哪里 人民 得 解 放。

结束句
5 2 | 1 76 | 5 5 | 2 32 | 1 16 | 23 21 | 21 76 | 5 — | 5 0 ‖
哪里 有了 共产 党，呼儿 咳呀， 哪里 人民 得 解 放。

三、歌剧《白毛女》

【作品赏析】

歌剧《白毛女》由延安鲁迅艺术学院集体创作于1942年延安文艺座谈会之后,是在新秧歌运动基础上发展起来的中国第一部新歌剧。剧中的《北风吹》《扎红头绳》《太阳出来了》等,都是音乐会上的保留曲目。

《白毛女》根据流传在晋察冀边区的民间故事"白毛仙姑"加工改编而成。故事讲述了回家过年的佃户杨白劳被恶霸地主黄世仁逼死,其女喜儿被抢到黄家抵债。喜儿受尽侮辱虐待后逃进深山,她怀着强烈的复仇意志顽强地活了下来,三年的煎熬使她变成了"白毛女"。直到八路军解放该地,救出喜儿,打倒了黄世仁,喜儿获得了彻底的翻身。歌剧的主题围绕着"旧社会把人变成鬼,新社会把鬼变成人"展开。

在音乐方面,《白毛女》借鉴了河北、山西等地的民歌和传统戏曲曲调加以改编和创作;在语言方面,该剧提炼出大众化口语,并加入民间谚语、俗语及歇后语等,使语言自然、质朴接近生活;在表演方面,该剧借鉴了传统戏曲的唱腔、吟诵、道白等,以此表现人物的性格和内心活动,又借鉴了西洋歌剧表现人物性格的处理方法,塑造了各具特色的音乐形象,推动剧情发展。

《白毛女》是我国民族新歌剧的奠基石。它以中国革命为题材,反映了中国农村地区复杂的斗争生活。它借鉴了我国传统戏曲和西洋歌剧,在新秧歌剧基础上创造了中国歌剧的新气象,为日后中国新歌剧的发展开辟了一条富有生命力的道路。

第五节 传统音乐的嬗变

在新音乐蓬勃发展的同时,传统音乐也在进行着自身蜕变。中国传统音乐是在中华民族文化背景下,不同时代、地区、民族形成的各具特色的音乐文化,它们与生产劳动、民风民俗、方言俚语、宗教信仰等休戚相关,在交融、碰撞中逐渐凝聚成具有深厚内涵的音乐形态。从表演形式来看,传统音乐由民歌、歌舞音乐、说唱音乐、戏曲及器乐等几部分构成。

总体来说,近代传统音乐相较于以往时期更具世俗性、群众性和多样性。新乐种、曲种、剧种相继兴起并在全国范围内广泛流传和发展,呈现出丰富多彩的活跃景象。一部分反帝反封建主题和民主主义思想的作品逐渐融入近代传统音乐的主流思想中,反映了社会的前进方向。

戏曲和说唱艺术主要凭借职业团体和行业内的名角,在艺术水平及社会影响力方面得到迅速发展,它们以城市作为主要活动范围,在保留传统的基础上,一定程度地吸收新文化成分进行改革,如梅兰芳、程砚秋、周信芳等人在唱腔、舞台表演、配乐手法等方面对旧戏进行了改进。说唱艺术方面苏州弹词、京韵大鼓、河南坠子等得到稳定发展并派生出诸多流派。民歌与民间歌舞大多属于业余文化活动,其内容多与所属区域社会文化生活紧密联系,艺术水准与格调参差不齐。

在对自我文化的挖掘、研究及对外来音乐文化的借鉴方面,传统器乐是较为积极的。近代传统器乐的发展大致有两个方向:一是吸收新文化、新音乐的思想,对传统音乐体裁、结构、技法等方面进行大胆革新,从而有较大发展,如刘天华在民族器乐上的改革;二是保持传统音乐原貌,较少或是没有改革的,如阿炳的二胡曲,或是古琴音乐、宗教音乐等。当时涌现出许多较有影响力的民族器乐社团,如天韵社、大同乐社、国乐改进社等,主要进行民族器乐的收集、整理、研究、创作及对民族乐器的改进等。

一、二泉映月

【作品赏析】

二胡曲《二泉映月》是我国优秀民间音乐家阿炳(华彦钧)的传世之作。

知识窗/音乐家——阿炳

阿炳(1893—1950),本名华彦钧,江苏无锡人。自幼随父亲华清和(号雪梅,无锡雷尊殿当家道士)学习音乐,精通笛子、琵琶、二胡、三弦等乐器。18岁时被无锡道教界公认为是当地杰出的乐师。大约在35岁时双目失明,遂开始了"瞎子阿炳"的卖艺生涯,在之后的数年间,生活在社会最底层的阿炳饱尝了世间的苦难。阿炳一生能演奏数百首乐曲,但留存下来的仅有二胡曲《二泉映月》《寒春风曲》《听松》;琵琶曲《昭君出塞》《大浪淘沙》《龙船》等作品。

《二泉映月》在曲调上借鉴了江苏民间音乐及道教音乐的素材,但音乐主体是阿炳在流浪卖艺过程中,将最初不定型的片段经过长年累月反复演奏、揣摩、加工逐渐完备而成的。此曲原本无标题,这一曲名是在1950年录制该曲时所取,这也提示我们欣赏一首乐曲不能仅依赖标题的含义而应从乐曲本身出发。

【欣赏提示】

此曲采用民间音乐中最常用的变奏体结构,全曲由引子和六个段落构成。它以一个主题音乐为基础,通过五次发展、变化,使音乐的主题得到充分的表达和升华,即引子、A、A^1、A^2、A^3、A^4、A^5。

乐曲的引子是一个短小的乐句,它像一个饱经沧桑的老人,将积压已久的愁苦、辛酸化作一声深深的叹息,引发了其后的诉说。

引子之后进入音乐的主题A部,它由三个乐句构成。第一乐句徐缓而低回,带有倾诉性,悠长的旋律似将心中的愁绪一点点拨开,令人沉思;第二乐句是在前一乐句尾音翻高八度后展开的,其音区从低音区发展到了中高音区,跃起的声音打开了郁闷的心胸,难以抑制的激动心情如鲠在喉、不吐不快;第三乐句的开始又比上一乐句的尾音高八度,旋律从中高音区跃入高音区,激动的情绪终于爆发出来,表现了阿炳对现实的控诉和抗争,如谱例2-17所示。至此,三个乐句形成了陈述、引申、展开的连接链,旋律呈现逐渐走高的趋势,音符的密集度也逐渐增加,情绪的变化由平静趋向激动。这样的起伏变化,似在强烈地申诉着内心的愤懑与不平,它揭示了全曲的主题,也奠定了全曲的情感基调。

谱例 2-17：

$1=G$ $\frac{4}{4}$

a
$\underline{2\cdot3}$ $\underline{112}$ | $3\cdot\underline{5}$ $\underline{65}$ $\underline{656\dot{1}}$ | $\underline{5\cdot3}$ $\underline{553}$ $\underline{26}$ $\underline{5612}$ |

b
$3\cdot\underline{5}$ $\underline{2\cdot351}$ $\underline{6235}$ | $1 -$ $\underline{16\dot{1}}$ $\underline{332}$ |

c
$\underline{\dot{1}\cdot6}$ $\underline{\dot{1}\cdot233}$ $\underline{2\dot{1}\dot{1}}$ $\underline{6\dot{1}23}$ | $5 - \underline{\overset{3}{503}5}$ $\underline{656\dot{1}}$ |

$\underline{\overset{3}{5\cdot3}}$ $\underline{55\dot{1}}$ $\underline{66}$ $\underline{5655}$ | $3\cdot\underline{5}$ $\underline{3^{\sharp}435}$ $\underline{2\cdot3\dot{2}\dot{1}}$ $\underline{6\dot{1}6}$ |

$\dot{1}\cdot\dot{2}$ $\underline{35\dot{1}}$ $\underline{2536}$ | $\dot{5} -$

　　接着是主题的五次变奏，旋律的起伏跌宕，力度的大幅变化，结构的扩充、缩减、再扩充、再缩减，以及二胡多种技法的运用，使每一次变奏段落在不断强化主题的基础上各有新意，共塑音乐形象。尤其是乐曲的 A^4 段，此处出现了全曲最高音的连奏，将音乐推向高潮，这是饱尝生活艰辛的社会底层人民情感的宣泄。

　　《二泉映月》倾注了阿炳一生的心血，我们可以将它视为阿炳内心世界的独白，虽然有辛酸、有苦难、有屈辱，但他仍坚韧顽强并对生活充满希望。

　　这首二胡曲也充分地体现了阿炳的音乐风格：他使用的是中弦、老弦的托音胡琴，这形成了他苍劲的风格；内弦上的娴熟技巧更充分地展示了他深沉厚朴的特色；在运弓上多以短弓见长；其滑音的运用恰如其分。这些特点使阿炳的音乐具有了极强的艺术感染力，并由此形成了他独特的艺术风格。

二、光明行

【作品赏析】

　　二胡曲《光明行》创作于1931年，是刘天华的代表作品。当时有人认为中华民族音乐"萎靡不振""绵绵无力"，刘天华对此十分愤慨，因此创作了这首雄壮豪迈、富有民族风格的《光明行》，对这种论调给予有力回击。此曲是我国第一首进行曲风格的二胡独奏曲。

知识窗/音乐家——刘天华

　　刘天华（1895—1932），江苏人，中国近代作曲家、演奏家、民族音乐革新家、音乐教育家。出生于知识分子家庭，少年时代开始自学音乐，1922年先后在北大音乐传习所、北京艺专音乐系等处任教。刘天华广泛学

习了三弦、昆曲、京剧、佛曲等民间音乐并进行音乐创作,同时他又进一步学习了小提琴、和声学、作曲理论等知识并运用到民族音乐的教学和创作上,为中华民族音乐的发展作出了卓越贡献。主要代表作品有二胡曲《病中吟》《月夜》《良宵》《闲居吟》《空门鸟语》《光明行》等,琵琶曲《歌舞引》《改进操》等,以及二胡练习曲47首,琵琶练习曲15首。

在面对如何发展国乐的问题上,刘天华反对当时主张复古的国粹派,也反对全盘西化的观点,他主张"必须一方面采取本国固有的精粹,另一方面容纳外来的潮流,从东西方的调和与合作之中,打出一条新路来",并且将这种观点付诸实践。他借鉴小提琴顿弓、连弓、颤弓等技巧,大大丰富了二胡的表现力和演奏技法。他为二胡、琵琶编写练习曲谱,改变了传统口传心授的教授方法,使二胡、琵琶从民间状态走上了专业化的发展道路,并将民族器乐引入高等学府之中;他发起成立的"国乐改进社"在国乐的创作、整理和改良民族乐器等方面都作出了重要贡献。

【欣赏提示】

《光明行》在传统音乐常用的循环变奏的基础上,融入了西洋复三部曲式的结构特征(《光明行》的原谱为四个段落加引子和尾声,由于第一、二段需要在后面再现一遍,所以其结构有了西洋复三部曲式的特征)。全曲共分三个部分,第三部分是第一部分的重复。

引子(谱例2-18)由同音重复构成,用富有弹性的顿弓演奏,犹如整齐坚定的步伐声。

谱例2-18:

$$1=D\ \frac{2}{4}$$

$$\overset{\vee}{1}\ \overset{\vee}{1\ 1}\ |\ \overset{\vee}{1}\ \overset{\vee}{1\ 1}\ |\ \overset{\vee}{1}\ \overset{\vee}{1\ 1}\ |\ \overset{\vee}{1}\ \overset{\vee}{1\ 1}\ |$$

第一部分由A(谱例2-19)与B(谱例2-20)两个主题及其变奏组成。

主题A的旋律铿锵有力、令人振奋,具有典型的进行曲风格,表现了人们追求光明的信心与决心。

谱例2-19:

$$1=G\ \frac{4}{4}$$

主题B旋律舒展优美,节奏平稳,与主题A形成对比。旋律在内外弦上各奏一遍,既达到了调式调性的转化,又充分利用二胡的不同琴弦,造成音色上的变化,加强了音乐的表现力。

谱例 2-20：

$$5 - | \underline{\underline{5 \cdot 3}} \ \underline{\underline{1 \cdot 5}} | \underline{1 \cdot 5} \ \underline{3 \cdot 2} | 1 \cdot \underline{2} | \underline{\underline{7 \cdot 6}} \ \underline{5 \ 5} | \underline{3 \cdot 2} \ \underline{1 \cdot 3} |$$

$$\underline{\underline{5 \cdot 6}} \ \underline{\underline{5 \cdot 6}} | \underline{\underline{5 \cdot \cdot}} \ \underline{3} | \underline{2 \cdot 3} | \underline{1 \cdot 3} | \underline{2 \cdot 3} | \underline{\underline{7 \cdot 2}} | \underline{\underline{6 \cdot 7}} | \underline{\underline{6 \cdot 5}} |$$

$$\underline{\underline{6 \cdot \cdot}} \ \underline{3} | \underline{2 \cdot 3} | \underline{1 \cdot 3} | \underline{2 \cdot 3} | \underline{7 2 7 6} | \underline{5 6 7 6} \ 5 | \overset{\frown}{5} - |$$

第二部分为展开性的中间部，由 C（谱例 2-21）、B¹（谱例 2-22）两个段落构成，它们分别由主题 A、B 衍变而来。

C 段以一个短促而有弹性的动机为基础，加以不断重复、模进、转调，似人们从四面八方汇集在一起，犹如滚滚洪流势不可挡。

谱例 2-21：

$$1 = G \ \tfrac{2}{4}$$

$$\underline{5} \ \underline{1 5} | \underline{3 5} \ \underline{1 5} | \underline{3 5} \ \underline{2 3 2} | \underline{1 2} \ \underline{3 1} | \underline{5 3 2} \ \underline{1 2} |$$

$$\underline{3 1} \ \underline{2 3 2} | \underline{1 2} \ \underline{3 1} | \underline{6 7 6} \ \underline{5 6} | \underline{7 5} \ \underline{6 7 6} | \underline{5 6} \ \underline{7 5} |$$

转 $1 = D$

$$\underline{2 3 2} \ \underline{1 2} | \underline{3 1} \ \underline{2 3 2} | \underline{1 2} \ \underline{3 1} | \underline{6 7 6} \ \underline{5 6} | \underline{7 5} \ \underline{6 7 6} | \underline{5 6} \ \underline{7 5} |$$

B¹ 是对主题 B 的变奏，音乐增强了行进感，骨干音 1、3、5 的组合及附点音符的接连运用，使音乐具有坚毅、稳健的气质，预示着黑暗即将过去，光明就要来临。

谱例 2-22：

$$1 = G \ \tfrac{2}{4}$$

$$\underline{5} \ \underline{3 \cdot 2} | 1 \cdot \underline{2} | \underline{3 \cdot 2} \ \underline{1 \cdot 2} | 1 \cdot \underline{3} | \underline{5 \cdot 6} | \underline{1 \cdot 6} |$$

$$\underline{5 \cdot 6} | \underline{5 \cdot 6} | \underline{3 \cdot 2} \ 3 | \underline{3 2} \ \underline{7 \cdot 6} | 7 \cdot \underline{7 \cdot 6} | \underline{5 \cdot 7} |$$

$$\underline{6 \cdot 2} | \underline{7 \cdot 6} \ \underline{5 \cdot 6} | 5 - | 5 \ 0 |$$

第三部分是第一部的完全再现。

尾声全部以颤弓演奏，其旋律是 B 的变化重复，那冲锋号般的音调使音乐达到高潮，全曲在激昂热烈的情绪中结束。

三、金蛇狂舞（民族管弦乐合奏）

【作品赏析】

《金蛇狂舞》是聂耳根据民间乐曲《倒八板》改编而成的民族管弦乐合奏曲，作于1934年，乐曲常在民间节庆时演奏。聂耳在改编此曲时将乐曲中欢腾、喜庆的情绪进一步发挥，力求表现出传统节日中人们舞动巨龙、锣鼓喧天的热烈场面，该曲也寄托着作曲家对中华民族崛起的期望和信心。

【欣赏提示】

《金蛇狂舞》为加清角的六声徵调式，循环体结构。全曲由引子（谱例2-23）、A（谱例2-24）、B（谱例2-25）两个主题构成，即：引子、A、B、A、B、A。

引子以明快、昂扬的欢乐情绪展开。

谱例2-23：

$1=D \dfrac{2}{4}$

| 6 1 | 5 6 1 | 5 6 4 3 | 2 2 5 | 5 2 4 3 | 2 1 2 4 4 |

| 6 1 2 4 | 2 1 6 1 5 | 6 6 5 |

A：接着，打击乐器奏出两小节作为过渡，引出明快、流畅的A部主题。该主题将民间乐曲《倒八板》中的"3"改成"4"，使音乐更为明亮、欢快、热情。这部分音乐连绵不断，一气呵成，具有极强的推动力。

谱例2-24：

| 5 5 4 4 | 5 5 2 | 2 5 4 4 | 6 1 2 | 4 2 2 4 |

| 5 5 6 | 1 6 1 | 1 6 5 | 5 6 5 4 | 2 2 5 |

| 5 2 4 3 | 2 1 2 4 4 | 6 1 2 4 | 2 1 6 1 5 | 6 6 5 |

B：采用民间锣鼓乐当中常用的"螺蛳结顶"手法，乐句从原来的四拍一句，发展到最后以一拍为一句，句幅在对答呼应中逐渐缩小，从而将音乐推向高潮，上、下句对答的双方在音色、力度等方面形成对比，让音乐语言更加活泼生动。

谱例2-25：

$$\underline{5\ 6}\ \underline{5\ 6}\ \underline{5\ 4}\ 5\ |\ \underline{1\ 2}\ \underline{1\ 2}\ \underline{\dot{5}\ \dot{6}}\ 1\ |\ \underline{5\ 6}\ \underline{5\ 6}\ \underline{\dot{1}\ 6}\ 5\ |$$

$$\underline{1\ 2}\ \underline{1\ 2}\ \underline{\dot{5}\ \dot{6}}\ 1\ |\ \underline{5\ 6}\ \underline{5\ 4}\ 5\ |\ \underline{1\ 2}\ \underline{\dot{5}\ \dot{6}}\ |\ 1\ |\ \underline{5\ 6}\ 5\ |$$

$$\underline{1\ 2}\ 1\ |\ \underline{5\ 6}\ 5\ |\ \underline{1\ 2}\ 1\ |$$

之后A、B两段开始交替演奏。速度逐渐变快，力度逐渐加强，音乐不断升腾，情绪更加红火、炽热，最后在锣鼓齐鸣中以三个短促有力的音结束全曲。

这首乐曲的最大特点是大量运用了打击乐器，这不仅加强了乐曲的节奏感，更为烘托热烈的节庆气氛起到了重要作用，也使乐曲的民族特色更加鲜明。

四、满江红

【作品赏析】

《满江红》原是宋、元时期流行的词牌名。本书介绍的这首《满江红》的曲调来自元代萨都剌以《金陵怀古》为题的《满江红》。1925年五卅运动时，正在上海读书的杨荫浏为支持反帝浪潮，选取了宋代名将岳飞的词《满江红》配以该曲，遂有了这首广为流传的爱国歌曲。

> **知识窗/音乐家——杨荫浏**
>
> 杨荫浏（1899—1984），字亮卿，江苏无锡人，音乐史学家、乐律学家，中国民族音乐学的奠基者。杨荫浏常年深入民间对民族民间音乐、戏曲音乐和宗教音乐进行深入调查研究，搜集了许多珍贵的音乐资料。他在民间音乐保护方面作出了突出贡献，抢救整理了阿炳等民间艺人的音乐作品。他用毕生心血撰写的《中国古代音乐史稿》涉及音乐史学、音乐考古学、古谱学、乐律学、民族音乐理论、乐器学、戏曲、曲艺学等多学科门类，史料翔实、内容丰富。其他代表著作有《民族音乐概论》《音乐年鉴》《琴曲集成》《中国工尺谱集成》《中国音乐文物大系》等。

【欣赏提示】

这首《满江红》（谱例2-26）原词分上下两阕，开头凌云壮志，气盖山河，作者独上高楼，倚栏远眺，不禁热血沸腾。接着作者以"三十功名尘与土，八千里路云和月"将半生戎马写尽。下阕，面对靖康之耻，作者的悲愤之情喷薄而出，立誓报仇雪耻，收复失地，带着一腔忧国报国的热情，立下"从头收拾旧山河"的壮志。全词显示出岳飞对国家的赤胆忠心，充满浩然正气和英雄气概。

曲与词跨越时空形成共振，赋予了这首歌曲雄浑有力、气吞山河的气魄。音乐以五声徵调式为基础，同时暗合了西洋大调式的旋法，曲中1、3、5三音作为旋律支撑，使音乐具有极为稳定坚实的效果。

全曲由上下两段组成，下段的曲调基本是上段的重复，只有第一句有略微变化。两段衔接紧密，一气呵成，尾句翻高八度使音乐情绪显得更加饱满有力。这首《满江红》具有很强的戏剧张力，突出了阳刚之美，在中国传统音乐中显得别具一格。

谱例2-26：

满江红

古　　曲
[宋]岳　飞　词
杨荫浏　配歌

1=F　4/4

3 5 56 1 | 2 32 1·0 | 6 56 12 35 | 2 - - 0 |
怒 发 冲 冠 凭 栏 处， 潇 潇 雨 歇。

3 13 5·0 | 15 63 2·0 | 1·3 216 5·0 | 5 56 3 31 |
抬 望 眼， 仰天长啸， 壮怀激烈， 三 十 功 名

2·3 2·0 | 3·5 1 65 | 3 232 1·0 | 5 12 3 5 |
尘 与 土， 八千里路云和 月， 莫等闲白了

1·2 3·0 | 2 16 5·0 | 5 - 56 1 | 2 32 1·0 |
少 年 头， 空 悲 切！ 靖 康 耻 犹 未 雪，

6 56 12 35 | 2 - - 0 | 3 13 5·0 | 15 63 2·0 |
臣子恨何时 灭？ 驾 长 车， 踏　破

1·3 216 5·0 | 5 56 3·1 | 2·3 20 | 3 5 1 65 |
贺兰山 缺。 壮志饥餐胡虏肉， 笑谈渴饮

渐慢
3 232 1·0 | 5 12 3 5 | 1 2 3 - | 2 16 5 - ‖
匈奴 血。 待从头收拾 旧山河， 朝 天 阙。

第三章　中国当代音乐

1949年,中华人民共和国成立,我国进入到一个新的历史阶段。在音乐史学界,关于1949年以来的音乐有几种不同的称法,本书称之为中国当代音乐,即指1949年以后的中国音乐。

中国当代音乐可分为三个历史时期:第一个时期是1949至1966年,通常称之为"建国十七年时期";第二个时期是1966至1976年,即"文革"时期,本书将此时期称为"社会主义建设曲折发展时期";第三个时期指1976年"文革"结束后,特别是指1978年十一届三中全会至今的历史阶段。

第一节　建国十七年时期的音乐创作

1949年中华人民共和国成立后,文化艺术领域的建设事业从艰难起步阶段进入到一个蓬勃发展的时期。国家、民族独立,人民当家作主,全国群众乐观、自信、自豪、翻身做主人的喜悦情绪洋溢在众多的音乐作品之中。20世纪60年代中期,我国音乐创作主要以中小型的声乐体裁和器乐体裁为主,在旋律上多采用民族性、地域性音乐素材。

一、声乐作品

(一)群众歌曲

群众合唱的形式可追溯自学堂乐歌时期,经过近半个世纪的发展传播,已成为一种融入我国人民群众生活的音乐形式。中华人民共和国成立后,中国基本结束了艰苦的一百多年的战争岁月,中国人民重新站了起来,发自内心的喜悦、自豪及对祖国和共产党的赞颂成为当时群众歌曲的主要内容,群众集体演唱方式也成为老百姓表达心声的工具。

这个时期,尤其是中华人民共和国建立初期,产生了许多优秀的群众歌曲,如《歌唱祖国》(王莘词曲)、《在祖国和平的土地上》(张文纲曲、光未然词)、《人民领袖万万岁》(贺绿汀曲、郭沫若词)、《中国少年先锋队队歌》(马思聪曲、郭沫若词)、《我们多幸福》(郑律成曲、金帆词)、《快乐的节日》(李群曲、管桦词)等。可以说,这是救亡歌咏运动以来的又一个群众歌咏的高峰期,这一时期的作品不仅数量众多,而且深受群众欢迎。

1.《歌唱祖国》

1951年9月12日,周恩来总理亲自签发中央人民政府令:在全国广泛传唱《歌唱祖国》。如今的我们不会想到,这样一部庆祝中华人民共和国成立的经典音乐作品,在宣传之初也遭遇过挫折。

歌曲的词曲作者是我国著名作曲家王莘(图3-1)。1932年，王莘来到上海勤工俭学，曾受教于李公朴。1935年，17岁的他结识了冼星海、吕骥、孙慎、刘良模等左翼音乐家，参加了上海左翼救亡歌咏运动。1938年，他考入延安鲁艺音乐系学习，师从冼星海、吕骥。1939年毕业后，王莘赴晋察冀抗日根据地开展宣传工作并执教华北联大音乐系，开始进行革命歌曲创作。临行前，冼星海送给王莘一支自动铅笔，这支笔是冼星海先生在巴黎音乐学院获奖时的奖品，他用这支笔创作了《救国军歌》《黄河大合唱》等优秀作品，冼星海希望他的学生王莘能够用这支笔创作出传世佳作。

图3-1　王莘

十一年后，王莘正是用这支笔谱写了传唱至今的经典作品《歌唱祖国》。王莘到华北联大后，还培养出曹火星(创作《没有共产党就没有新中国》)、生茂(创作《学习雷锋好榜样》)、晨耕(创作《长征组歌》)等一批优秀的作曲家。1950年9月，王莘因公赴京购买乐器，路经天安门广场，看到飘扬的五星红旗，回想起开国大典时人们激动的心情，感受到中华人民共和国成立以来人民生活的新面貌，心中不由浮现出这首歌曲的旋律，在回天津的列车上，王莘将这首歌曲临时记写在了一个空烟盒上。

同年9月20日，王莘将整理成谱的初稿寄送至《天津日报》，希望能在国庆前刊载，由于种种原因，这份乐谱与一封"暂不刊用"的退稿信一起被退回。于是，王莘自己动手抄写乐谱进行油印，走上街头分发给群众，还组织群众演唱来宣传这首作品。不久后，《大众歌选》的音乐编辑张恒听到这首作品，感到这首作品曲调高昂豪迈，曲式结构规整，歌词反映新中国的新气象，符合时代潮流，易于传唱，便将这首作品编入了《大众歌选》，也成为此曲的首发。之后，王莘在天津音乐工作团(今天津歌舞剧院)、南开大学等单位组织公演此曲，并自制歌片。

1951年，这首歌曲的歌片流传到北京，很快便在群众中广为传唱。1951年9月12日，周恩来总理亲自签发中央人民政府令：在全国广泛传唱《歌唱祖国》。同年9月15日，《人民日报》刊发《中央人民政府文化部关于国庆节唱歌的通知》："在庆祝今年国庆节时，除唱国歌外，兹规定以《歌唱祖国》和《全世界人民心一条》为全国普遍歌唱的基本歌曲。"《人民日报》同版还刊登了这两首歌的词曲，由此奠定了《歌唱祖国》的崇高地位。

王莘曾多次表达："我一生虽然写了很多作品，但我认为只写了两首歌曲，一首是用音符谱写的《歌唱祖国》，另一首是我至今仍然在用心灵谱写着的《歌唱祖国》。"

著名音乐学家汪毓和先生曾评价："如果说聂耳的《义勇军进行曲》是民主革命时代中国人民英勇不屈勇往直前的斗争精神的高度概括的话，那么我认为《歌唱祖国》无愧是社会主义革命和建设年代中国人民为祖国的富强和全人类的解放而继续坚定奋勇前进的高度艺术概括，是一首已得到历史和群众公认的、新时代的《义勇军进行曲》。"

该作品开始四小节小号式的嘹亮音调一出，就把人们带到乐观豪迈的进行曲情绪之中。前两句，歌声以上行音调出现，以坚定的步伐唱出了"胜利歌声多么响亮"的喜悦。后两句从"歌唱我们心爱的祖国"开始，以下行音调进行为主，"祖国"处与第一句"飘扬"相呼应，但音调改用下行，唱出"祖国"带给人们的温暖和人民对祖国的热爱。前四句都是弱拍起，四小节一句，句法平衡整齐，音调干净利落，情绪坚定乐观。

四句本已是很完整的乐段,但作品情绪似乎意犹未尽,完整的四句不足以表达喜悦的心情和对祖国的赞颂,作曲家在之后又补充两句,仍为四小节一句,弱拍起,再到"祖国"处,节奏型与前一致,但音调改用上行,使乐曲在统一中有变化,同时也唱出了对祖国未来美好的信心。

在作品的第二乐段,节奏一改第一段的弱起,而是正拍起,仍然为四小节一句,一共六句,保持了第一段的坚定步伐和嘹亮歌声。第三句引进切分音节奏型,增强乐曲动力。第五句弱拍起,为歌曲的反复做了铺垫,之后歌曲回到开头"五星红旗迎风飘扬"的音调。全曲由主、副歌组成,是带再现的三部曲式结构。

2.《让我们荡起双桨》

词作家乔羽(图3-2)的《让我们荡起双桨》堪称词中典范,歌词一开始即富于动感,为音乐的写作留下空间,"小船儿推开波浪""水中鱼儿望着我们"写得形象生动,刻画出少年儿童的纯真无邪;"海面倒映着美丽的白塔,四周环绕着绿树红墙",简短的字句,概括出北京北海公园的美丽景色,更衬托出新中国少年儿童在和平宁静的环境中成长的幸福。刘炽(图3-3)谱的曲与乔羽写的词可谓珠联璧合。乐曲采用和谐明朗的C宫调,包括主歌、副歌两个部分。主歌部分采用单声部,旋律优美,节奏从容而富有动感,音调以级进进行为主。

图3-2 乔羽

副歌部分双声部,主要采用三度、六度和谐音程,与主歌和谐统一,又有变化对比的关系。歌曲自20世纪50年代产生以来,一直受到中国广大少年儿童的喜爱。

知识窗/音乐家——刘炽

刘炽(1921—1998),原名刘德荫,曾用名笑山,陕西西安人,作曲家。曾任抗战剧团舞蹈演员,延安鲁迅艺术文学院音乐系教员,东北文工团作曲兼指挥,东北鲁艺音工团作曲兼指挥等职。中华人民共和国成立后,历任中央戏剧学院歌剧团作曲兼艺术指导,中央实验歌剧院作曲兼艺委会委员,中国铁路文工团艺术顾问,辽宁省歌剧院副院长兼艺委会主任,中国煤矿文工团总团副团长兼艺委会委员,中国音协理事,创作委员会委员,《歌曲》编辑部编委。

图3-3 刘炽

知识窗/词作家——乔羽

乔羽(1927—2022),山东济宁人,中国著名词作家、剧作家。代表作有《让我们荡起双桨》《我的祖国》《人说山西好风光》《刘三姐》《爱我中华》《难忘今宵》等,曾任北京大学歌剧研究院名誉院长。

(二)合唱

中华人民共和国成立初期,已在我国得到良好发展的合唱艺术继续保持良好发展态势,体裁形式

更加多样,有群众性合唱、民歌合唱、少年儿童合唱,还有史诗性合唱、叙事性合唱、抒情性合唱、京剧合唱等。

1. 无伴奏合唱《牧歌》

《牧歌》是民歌合唱形式中的一首优秀作品,由作曲家瞿希贤(图3-4)于1954年根据蒙古族民歌改编而成,作词海默,是一首无伴奏混声四部合唱曲。

> **知识窗/音乐家——瞿希贤**
>
> 瞿希贤(1919—2008),作曲家,上海人。中国音协第四届副主席、中国电影音乐学会顾问、中国音协儿童音乐学会名誉会长。1944年毕业于上海圣约翰大学英文系,1948年毕业于上海国立音专作曲系,毕业后曾任北平艺专音乐理论系讲师。曾师从弗兰克尔教授(德籍)、谭小麟教授等。中华人民共和国成立后,他在中央音乐学院音工团和中央乐团从事创作工作。代表作品有《听妈妈讲那过去的故事》《牧歌》《红军根据地大合唱》等。

图3-4 瞿希贤

原民歌流行于东蒙昭乌达盟地区,是典型的蒙古族长调,20世纪50年代该民歌受到音乐家们的欢迎,曾被改编成小提琴独奏、大提琴独奏、艺术歌曲和合唱等多种形式。合唱改编者瞿希贤,为了能以合唱的形式准确而深刻地反映出原民歌所表达的蒙古族牧民对大自然和草原生活的热爱,同时保留原民歌的音乐特点,并充分调动合唱的特殊表现手段,曾多次聆听民歌歌手的演唱,改编出这部经典作品。

> **知识窗/音乐知识——长调**
>
> 长调:可界定为北方草原游牧民族在畜牧业生产劳动中创造的,在野外放牧和传统节庆时演唱的一种民歌,一般为上、下各两句歌词。演唱以真声为主,配合蒙古语称为"诺古拉"(可译为"波折音")的演唱技巧,音调高亢,音域宽广,曲调优美流畅,旋律起伏较大,节奏自由而悠长。蒙古族长调民歌是蒙古族民歌的一种形式,它的创作和表演与牧民的生活紧密相连。

该作品前有八小节引子,后有十小节尾声;所引原民歌旋律只有两句,在此,作者以民歌旋律为基础,发展出三段。该曲特别在织体对位的处理上显出独特效果,也正由此发挥出无伴奏混声合唱的特殊表现力。和声上,作者追求色彩性的效果,衬托了悠长的旋律,同时描绘出草原的美好和宁静,表达出中华人民共和国成立初期人们心中的喜悦和对祖国的热爱。

2.《长征组歌·过雪山草地》

1965年,晨耕(图3-5)、生茂(图3-6)、唐诃(图3-7)、李遇秋(图3-8)根据萧华的长征组诗创作了《长征组歌——红军不怕远征难》。这部作品根据长征过程中的重大历史事件,按照时间顺序排列写作而成,共包括十首歌曲段落。

知识窗/音乐家——晨耕

晨耕,1923出生,原名陈宝锷,河北保定顺平人。1949年任开国大典军乐队指挥。后任战友歌舞团的领导和艺术指导,同时在中央音乐学院进修作曲。共有五百多部音乐作品,主要有歌曲《两个小伙一般高》《我和班长》《歌唱光荣的八大员》;军乐曲《骑兵进行曲》;电影音乐《槐树庄》《桂林山水》;音乐舞蹈史诗《东方红》的音乐(集体创作)等,他与唐诃、生茂、李遇秋等长期合作,参加大型声乐套曲《长征组歌》的创作。

图3-5 晨耕

知识窗/音乐家——生茂

生茂(1928—2007),原名娄盛茂,河北晋县(今晋州市)人,作曲家。毕业于中央音乐学院干部进修班,后历任军文工团乐队指挥、原北京军区战友文工团歌队副队长、创作员、编导室副主任、艺术指导,中国音协第三、第四届理事,1958年任战友歌舞团作曲兼艺术指导。作品包括《学习雷锋好榜样》《马儿啊,你慢些走》《真是乐死人》《祖国一片新面貌》等。

图3-6 生茂

知识窗/音乐家——唐诃

唐诃(1922—2013),原名张化愚,河北保定易县人,作曲家。曾任中国音乐家协会常务理事,原北京军区战友文工团副团长等职。1940年开始音乐创作,所写《翻身不忘共产党》《边区好》等歌曾广为传唱。中华人民共和国成立后在战友文工团专业作曲,谱曲上千首,撰写了上百篇音乐论文,出版了音乐文集《歌曲创作漫谈》。

图3-7 唐诃

知识窗/音乐家——李遇秋

李遇秋(1929—2013),原籍北京,生于河北深泽县,作曲家。1950年进入上海音乐学院作曲系学习,毕业后回战友歌舞团工作,代表作品《八一军旗高高飘扬》《静静的山谷》《长征组歌》等。

图3-8 李遇秋

在音乐上,作者把组歌中所描写的长征经过地的民间音乐与红军歌曲的音调进行结合,并充分运用合唱、独唱、乐队、朗诵等表现手段,作品取得很大成功。

《过雪山草地》是整部组歌中的第六曲。1935年6月,红一方面军从四川宝兴进入阿坝州。途中,红一方面军翻越夹金山、梦笔山、垭口山、仓德山和打鼓山这五座海拔在4000米以上的高原雪山。红四方面军从滇西进入甘孜地区之后,沿途翻越数座大雪山后进入阿坝州。红四方面军在阿坝州的雪山草地中更是几番辗转,往返进退,历经无数艰难险阻。红军翻越数座大雪山后,8月进入川西北草地。川西北草地方圆数百里,平均海拔在3500米以上。红军被迫避开已被敌人占领的大道,从自然条件极为恶劣的草地前进。由于地理环境恶劣,昼夜温差惊人,食物饮水严重缺乏,不少红军战士在茫茫草地献出了自己宝贵的生命。《过雪山草地》的歌词内容可以分为两部分,第一部分描写红军过雪山草地时遇到的极大困难。第二部分描写红军战天斗地、以野菜充饥,体现了红军战士的顽强斗志。

(三)抒情独唱曲

这个时期,中国传统音乐文化深受业界重视,在专业音乐领域一度出现音乐家深入学习中国传统音乐文化的热潮。

声乐方面的发展是在"土洋唱法"讨论的背景下进行的,美声唱法民族化的问题是在"土洋唱法"讨论的过程中提出的。当时许多演唱家和学生都向民间艺术家学习,与之形成统一的是,这个时期的声乐作品也以民歌风格的居多。所以,可以说美声唱法的民族化是这个时期美声唱法最突出的成就。

> **知识窗/音乐知识——"土洋之争"**
>
> "土洋之争":中华人民共和国成立前后,围绕之后声乐发展道路问题,一些声乐演唱与教学工作者、音乐理论工作者,甚至媒体,就演唱技巧、歌唱语言、审美观念等声乐方面的问题进行了激烈争论,这一事件即是中国声乐发展史上的"土洋之争"。一般来说接受西洋发声方法和演唱技巧教育的一些人被称为"洋嗓子",与此相对,主要运用民歌、曲艺、戏曲等中国传统演唱方法的一些人被称为"土嗓子"。

特别值得关注的是民族唱法在这个时期得到了空前的发展,在这一时期,音乐界涌现出了许多著名的民族声乐教育家,如王品素、林俊卿、鞠秀芳等,因此,民族声乐教学取得了突出的成绩。比如上海音乐学院在20世纪50年代,先后成立了民族声乐专业、民族声乐班;在1960年又成立了民族声乐系,在此任教的不仅有王品素教授,还有歌唱家鞠秀芳等。她们招收了许多在民歌演唱方面已具有一定水平的各族青年歌手,在不破坏其自身演唱风格的基础上,针对性地进行训练,使这些歌手的演唱技法更加成熟。

在这个时期,经过专业声乐训练、培养而走上舞台的歌手有藏族歌唱家才旦卓玛、湖南民歌演唱家何纪光、维吾尔族歌唱家阿孜古丽、彝族歌唱家尔孜莫依果等。上海声乐研究所的林俊卿博士此时也教授出不少具有全国影响的民族声乐歌唱家,如胡松华、朱仲禄、马玉涛、郭颂等都出自他的门下。同时,许多优秀的具有独特民族风格、独特唱法的作品也涌现出来,如《洞庭鱼米乡》《挑担茶叶上北京》《乌苏里船歌》《北京的金山上》《翻身农奴把歌唱》《唱支山歌给党听》《阿玛来洪》《赞歌》等。这个时期的抒情独唱曲成就也非常突出,留下不少经典作品,如《草原上升起不落的太阳》《草原之夜》《克拉玛依

之歌》等。

1.《唱支山歌给党听》

《唱支山歌给党听》由焦萍作词，朱践耳（图3-9）作曲，诞生于1964年，这一年正是"向雷锋同志学习"的高潮时期。这首歌曲是朱践耳先生根据雷锋日记中摘抄的诗谱写而成。歌词共八句，曲作者并没有按原诗意写成一首山歌，而是写成了一首抒情歌曲。

知识窗/音乐家——朱践耳

朱践耳（1922—2017），原名朱荣实，字朴臣，安徽泾县人，我国著名音乐家。1945年加入新四军苏中军区前线剧团。1947年担任华东军区文工团乐队队长兼指挥。中华人民共和国成立后在上海、北京等电影制片厂任作曲。1949年起在上影、北影、新影、上海歌剧院、上海交响乐团等处专职作曲。1955年赴苏联入柴可夫斯基音乐学院学习作曲。1960年毕业回国，在上海实验歌剧院担任作曲工作。1975年调入上海交响乐团从事作曲。1985年被选为中国音乐家协会第四届常务理事，是我国当代无调性音乐创作的先驱。代表作品有管弦乐《节日序曲》，交响组曲《黔岭素描》，交响幻想曲《纪念为真理而献身的勇士》，歌曲《接过雷锋的枪》《唱支山歌给党听》等。

图3-9 朱践耳

这首歌曲的原唱是才旦卓玛，藏族女歌唱家，1937年出生于日喀则城，曾是当地牧民中的出色歌手。1951年西藏解放，她成为日喀则文工团第一批歌舞演员中的一员。《北京的金山上》是她的成名歌曲。她的演唱抒情、清新、自然、和谐。由她演唱的其他歌曲还有《翻身农奴把歌唱》《阿玛来洪》等。

2.《赞歌》

这首歌曲由胡松华（图3-10）作词编曲，诞生于1964年，是大型音乐舞蹈史诗《东方红》的插曲。歌曲具有浓郁的民族风格，演唱有一定难度，需要科学的发声技巧和强烈的时代感情，其中的颤音演唱技巧将中西两种演唱技巧熔于一炉。

知识窗/歌唱家——胡松华

胡松华，生于北京，满族。声乐启蒙老师是我国著名声乐歌唱家、教育家郭淑珍，后随杨比德、林俊卿学习，还和蒙古族之王哈扎布、长调"花儿王"朱仲禄、维吾尔族歌师阿依木尼莎等人学习。他的演唱熔中西技艺于一炉，形成自己的独特唱法，得到了国内外专家的赞誉。世界著名的意大利声乐大师吉诺·贝基称赞："他的歌唱技巧是具有世界水平的、高难度的男高音演唱技巧，他在这方面取得了难能可贵的成就。"1963年他担任电影《阿诗玛》中阿黑的配唱。

图3-10 胡松华

（四）艺术化民歌

艺术化民歌主要是对我国民间歌曲进行艺术加工，并配以钢琴伴奏，使原本可以自由发挥的民歌在演唱方面较为固定，多采用美声唱法。

民歌艺术化的工作以作曲家丁善德、黎英海取得的成绩最为突出。丁善德（图3-11）在1955年集中为五首民歌写了伴奏，分别是《槐花几时开》《太阳出来喜洋洋》《想亲娘》《玛依拉》《可爱的一朵玫瑰花》，并以《中国民歌五首》为名出版，1978年他又改编了《上去高山望平川》。

> **知识窗/音乐家——丁善德**
>
> 丁善德（1911—1995），浙江绍兴人，生于江苏昆山。1928年考入上海国立音乐院。曾担任上海音乐学院教授，兼作曲系主任、副院长，并先后担任中国音乐家协会第三、四届副主席等职务。代表作品有钢琴作品《快乐的节日》《新疆舞曲第一号》《托卡塔——喜报》等，声乐作品《黄浦江颂》等，管弦乐作品《长征交响曲》等。

图3-11　丁善德

黎英海曾为十首民歌配写伴奏，有《小河淌水》《茉莉花》《赶牲灵》《我的花儿》《嘎俄丽泰》《在那银色的月光下》《百灵鸟你这美丽的歌手》《阿拉木汗》等。这些作品结构新颖，织体形式多样，和声色彩丰富，至今仍是音乐会上经常演出的曲目。

此时期由民歌改编的艺术歌曲都保留了原民歌的特有风格，又在曲调和伴奏上给予艺术化的处理，特别是钢琴伴奏的艺术表现，既纯朴又高雅，既奔放又细腻，使歌曲更加完美、感人。

《玛依拉》

哈萨克族民歌，丁善德1955年编曲。"玛依拉"是一位哈萨克族姑娘的名字，传说她长得美丽，又善于歌唱，牧民们常常到她的帐篷周围，倾听她美妙的歌声。歌曲开始唱到"人们都叫我玛依拉，歌手玛依拉"，表现出姑娘活泼开朗的性格。作曲家抓住她的性格特点，为之配伴奏时以八分音符贯穿始终，节奏上重音反常出现，时而第一拍，时而第二拍，或第三拍，产生出舞蹈的律动。在长长的前奏中，作曲家采用主、属双持续音，一方面模仿哈萨克族民间乐器冬不拉的演奏风格，另一方面，持续音的连续进行表现出热情欢快的气氛，对生动刻画玛依拉开朗活泼的性格和聪明机智的形象起到明显推动作用。

（五）歌剧

1945年歌剧《白毛女》上演之后，我国的歌剧事业得到继续发展。1949年中华人民共和国成立到1966年间的十七年，可以说形成了我国歌剧从创作到演出的一个高峰，产生了不少脍炙人口的歌剧唱段，吸引了广大的听众。这些歌剧，至今仍在流传。

1.《小二黑结婚》

歌剧《小二黑结婚》是马可与乔谷创作的五场歌剧，田川、杨兰春根据赵树理的同名小说改编，1953

年于北京首演。故事发生在1942年山西的一个小村庄,这里是抗日根据地,小芹是村里俊俏的姑娘,她和村里的民兵队长二黑相好已经两年。该日,二黑因"反扫荡"打死两个敌人,受到表扬,去县里参加英雄会,小芹借洗衣裳到村口等待二黑回来,唱了经典唱段《清粼粼的水来蓝莹莹的天》。音乐以抒情嘹亮的旋律,生动地刻画了小芹这一山西农村姑娘纯朴明朗的形象,也含蓄细腻地表达了她对二黑的思念之情。随着旋律的起伏,速度加快,充分展示了小芹激动的情绪,音乐把她对二黑的爱慕表达得惟妙惟肖。这段音乐是建立在山西民歌和山西梆子的基础上,具有浓郁的民族风格,同时又使人物具有新的时代特征。歌曲由山西梆子演员出身的郭兰英(图3-12)演唱,使风格更加突出,也让这抒情歌曲成为家喻户晓的唱段。

知识窗/歌唱家——郭兰英

郭兰英,生于1930年,中国著名歌唱家、晋剧表演艺术家、声乐教育家。1947年,郭兰英进入华北联合大学戏剧系边学习边参加秧歌剧《王大娘赶集》《夫妻识字》《兄妹开荒》等剧目的演出。1982年到中国音乐学院任教,2019年9月17日,国家主席习近平签署主席令,授予郭兰英"人民艺术家"国家荣誉称号。

图3-12 郭兰英

2.《洪湖赤卫队》

六幕歌剧《洪湖赤卫队》是由湖北省实验歌剧团的张敬安、杨会召、欧阳谦叔、朱本和等文艺工作者经深入生活而创作出的优秀作品。

该剧音乐主要继承了湖北天沔花鼓戏及其他民间音乐形式,并创造性地进行发展,运用语言在歌剧中的作用,成功塑造了刘闯、韩英、秋菊、韩母等人物形象,并为后人留下了不少经典唱段,如《洪湖水,浪打浪》《小曲好唱口难开》《看天下劳苦人民都解放》等。

《看天下劳苦人民都解放》是歌剧第四幕中韩英被当地恶霸彭霸天抓进监牢,拒不招降,与母亲面临生离死别时的唱段。韩英依偎着母亲,如泣如诉地回忆起26年前出生在船舱的遭遇,曲调婉转凄凉,质朴感人。唱到"彭霸天,活阎王……爹爹棍下把命丧,我娘带儿去逃荒"时,则充满愤怒,具有强烈的戏剧性效果。最后,三次唱出"娘啊!儿死后"没有悲伤,更没有恐惧,而是充满了坚定和乐观,直至在高音区结束。整个唱段生动准确地刻画了韩英丰富的精神世界,成功地塑造了韩英这个女英雄成长的过程和她坚定的革命乐观主义形象。这部歌剧于1959年正式上演,1961年由北京电影制片厂和武汉电影制片厂联合摄制成电影。

3.《江姐》

歌剧《江姐》是根据红色经典小说《红岩》改编而来,总共七幕,1964年由中国人民解放军空军政治部文工团正式上演,该作品由阎肃编剧,羊鸣、姜春阳、金砂作曲。建国十七年时期创作的其他歌剧一样,《江姐》的音乐也吸取了我国传统戏曲手法,音乐建立在川剧、婺剧、越剧、四川清音、京剧等戏曲音

乐和四川民歌的基础上。

《红梅赞》是贯穿全剧的主题歌,也是江姐的音乐主题。这个主题在作品中多次出现,每次出现都根据剧情的发展和人物刻画的需要加以变化。

歌曲《红梅赞》是一首歌谣体的唱段,句式和全曲的结构都比较方整,曲调朴实婉转,同时较多出现八度上行大跳,高低音区变化突出,朴实之中又具有高亢坚定的特点。全曲虽然不长,但很好地借用梅花不畏严寒、傲雪怒放的品格,歌颂了江姐的坚强不屈和对胜利充满信心的革命乐观主义精神。

二、器乐创作

(一)民族器乐作品

1949年中华人民共和国成立以来,民族器乐独奏、重奏作品无论是在创作数量还是质量方面都取得了突出成就。中华人民共和国成立初期,政府采取相应措施,一方面吸收真正具备艺术水准的民间艺术家进入专业演出和创作队伍,一方面加强专业教育机构对民族乐人才的培养,使民族器乐队伍得以壮大。

这一时期既出现了像冯子存、陆春龄、赵玉斋、胡天泉、任同祥、杨元亨等来自民间的艺术家,也涌现了像刘德海、王昌元、王国潼、闵惠芬等我国专业音乐院校培养出的人才。他们不仅从事演奏、教学事业,还进行专业的音乐创作,产生了不少生活气息浓郁、民族风格独特的优秀独奏作品,如《五梆子》《喜相逢》《鹧鸪飞》《庆丰年》《百鸟朝凤》《彝族舞曲》《战台风》等。

《彝族舞曲》

1960年王惠然(图3-13)根据云南彝族民间音调编曲,创作了著名的琵琶独奏作品《彝族舞曲》。演奏家刘德海(图3-14)之后演绎了该曲。

知识窗/作曲家——王惠然

王惠然(1936—2023),祖籍浙江镇海,中国著名民族音乐家,柳琴、琵琶演奏家,作曲家。曾任中国民族管弦乐学会常务理事,中国琵琶研究会理事,中国音乐家协会会员。代表作品有琵琶独奏曲《彝族舞曲》《春到沂河》等。在演奏法方面,他首创了琵琶"四指轮"技法,大大扩展了琵琶的表现力,并参与发明三弦柳琴、四弦高音柳琴。

图3-13 王惠然

知识窗/演奏家——刘德海

刘德海(1937—2020),生于上海,中国著名琵琶演奏家、教育家、作曲家,中国音乐学院原副院长、教授、博士生导师。1950年开始学习琵琶演奏,1954年师从中国著名琵琶演奏家、琵琶浦东派传人林石诚先生,

1957年考入中央音乐学院,1960年提前毕业并留校任教。1972年,参与创作了中国第一首琵琶协奏曲《草原小姐妹》,1975年,首次演出了经他改编的琵琶独奏曲《十面埋伏》。2019年,获得第八届华乐论坛杰出民乐教育家的称号。

图 3-14　刘德海

知识窗/音乐知识——散板

散板:音乐术语,是一种速度缓慢节奏不规则的自由节拍,多用在中国音乐之中。在西方音乐中用自由节拍(Senza Misura)或者随意(Ad libitum)等表示。

全曲共分为九段,第一段散板是全曲的引子,音乐从高音区开始,逐渐过渡到低音区,调式为 a 羽调,七声,主音 a 基本一直持续,同时用彝族民歌《海菜腔》的音调进行弱奏,描绘出彝族山寨静谧的自然景色。

第二段作曲家根据彝族民间乐曲《烟盒舞曲》进行了改编,琵琶主要在中音区演奏。旋律未在正拍出现,而是在十六分休止符后出现。滑音的使用使音乐具有特殊的韵味,让人感到与传统琵琶文曲之间的联系。同时,出现较强烈的以八分附点节奏为主的音调,使这一段音乐含蓄优美中显露出激情,为乐曲之后的进行做了铺垫。

第三段速度渐快,舞曲性逐渐突出。

第四段,音乐进入到粗犷、热烈的气氛中,传统琵琶武曲的特性越来越突出。

第五段是音乐向高潮进行过程中的过渡段,在短暂地回顾了由《海菜腔》发展出的优美音调之后,转入粗犷的舞曲。

第六段,进入全曲的高潮,也是全曲篇幅最长、分量最重的一段。音乐从低音区强奏开始,音量逐层提高,同时伴随密度的增强、速度的加快,使音乐从强悍有力的舞曲,进入到热烈狂欢的氛围之中。

第七、八段音乐逐渐回到第一段的散板,至第九段再现《烟盒舞曲》音调,音乐在静谧的夜色中消逝。

《彝族舞曲》自20世纪60年代诞生以来,一直受到琵琶演奏家和海内外音乐听众的喜爱,由于琵琶独特的魅力,以及该曲对传统文曲、武曲的融会,这一作品盛演不衰,成为琵琶曲库中的保留曲目。数十年来,这首作品还被改编成古筝、三弦、扬琴、阮的独奏曲及管弦乐曲。

知识窗/音乐知识——文曲、武曲和文武曲

文曲、武曲和文武曲:这是在琵琶演奏中根据乐曲风格和表现手法的不同特点进行的一种分类。文曲是以抒情、简朴、曼妙的旋律表达人物内心的思想感情,展示作品意境的乐曲,如《浔阳月夜》《汉宫秋月》等。文曲在乐曲格调上的特点是抒情性和写意性,在演奏上,常用推、拉、吟、揉、打、带、轮指、泛音等技法,并将虚音与实音配合进行。武曲是用形象鲜明的音乐语言来表现有一定故事情节的,气势较宏伟、结构较庞大的乐曲,如《海青拿天鹅》《十面埋伏》《霸王卸甲》等。武曲在乐曲格调上注重叙事性和写实性。演奏上通常

运用扫弦、快夹扫、煞音、绞弦、推并双弦、拍、提、满轮等。文武曲是综合运用文曲、武曲的表现手法,兼具二者演奏风格特点,不受传统文曲、武曲格调束缚,风格新颖,代表作品有《阳春古曲》《普庵咒》等。

(二)钢琴作品

《卖杂货》

《卖杂货》是作曲家陈培勋(图 3-15)1952年根据广东小调创作的一首钢琴独奏作品。建国十七年时期,我国的钢琴音乐创作在《牧童短笛》《中国民歌主题变奏》等基础上又有了新的突破,不少优秀的钢琴作品至今仍被人们演奏,如丁善德的组曲《快乐的节日》《第一新疆舞曲》,江文也的《乡土节令诗》,汪立三的《蓝花花》,蒋祖馨的组曲《庙会》,黄虎威的组曲《巴蜀之画》,吴祖强、杜鸣心合作创作的《鱼美人》,储望华的《解放区的天》《翻身的日子》等。《卖杂货》也是其中一首优秀的钢琴作品。它的结构是复三部曲式。全曲很好地保持了广东小调的独特地方特色,又将主调和声织体、复调对位法等作曲技法运用在钢琴演奏上,充分发挥出钢琴这一乐器的演奏效果。

知识窗/音乐家——陈培勋

陈培勋(1922—2006),广西合浦人,出生于香港,著名钢琴家、作曲家。1939年入上海国立音乐专科学校师从谭小麟深造兴德米特的作曲技法。中华人民共和国成立后,长期任中央音乐学院作曲系教授、兼配器教研室主任。主要作品有钢琴曲《卖杂货》《思春》《双飞蝴蝶变奏曲》,交响诗《心潮逐浪高》《从头越》,音画《流水》,幻想序曲《王昭君》、交响乐《我的祖国》《清明祭》等。

图 3-15　陈培勋

知识窗/音乐知识——广东音乐

广东音乐:又称粤乐,原是流行于珠江三角洲一带的器乐曲,其前身主要是粤剧过场音乐和烘托表演用的小曲,约在 20 世纪初期,发展成为独立演奏的器乐曲,很多乐曲是由戏曲过场音乐、民歌、民间器乐曲牌演变而来的。流传到外地后,被称为"广东音乐",同时吸收了江南音乐、北方音乐及中原古乐的因素。广东音乐清脆明亮,旋律流畅优美,节奏活泼欢快,在 20 世纪 20 至 30 年代达到鼎盛,并开始在全国流行。2006 年 5 月 20 日,广东音乐经中华人民共和国国务院批准列入第一批国家级非物质文化遗产名录。代表作品有《雨打芭蕉》《旱天雷》《步步高》《平湖秋月》《赛龙夺锦》等。

(三)民族管弦乐

民族管弦乐作品是在我国不断探索实验组建新型民族管弦乐队的基础之上出现的。刘天华先生早在20世纪20年代末就产生过建立新型民族器乐合奏形式的想法,由于他不幸早逝,未来得及实践这一理想。当时,除刘天华之外,还有其他音乐家也在探索实践这一音乐形式,并建立起早期的新型民

族乐队,比如大同乐会等。当时出现了一批新创作的作品,如《春江花月夜》(柳尧章等改编,1925年)、《金蛇狂舞》(聂耳编曲,1934年)、《彩云追月》(任光曲,1935年)等,这些作品直至今日,仍受到听众的喜爱。

1949年,中华人民共和国成立之后,在政府的支持下,我国建立起了新式的民族管弦乐队,如上海民族乐团(1952年)、中央歌舞团民族管弦乐队(1952年)、中国广播民族乐团(1953年)、中央民族乐团(1960年)等。这些新式乐队的成立促成了新的民族乐队作品的涌现。这时期产生了大量改编、创作的民族管弦乐作品,为日后民族管弦乐的发展奠定了基础,提供了经验。

> **知识窗/音乐知识——民族管弦乐团**
>
> 民族管弦乐团:以中国民族乐器为基础,在模仿交响乐团编制的基础上组建起来的一种乐队建制。由这类乐团演奏出来的管弦乐称之为民族管弦乐。
>
> 现代民族管弦乐团一般分为四大声部,即拉弦、弹拨、吹管、打击声部。拉弦声部以胡琴为主要乐器,相当于西洋交响乐团中的提琴,包含高胡、二胡(又可分为二胡I和二胡II)、中胡、革胡和低音革胡。坐在最前方、最靠近指挥的是高胡首席,也是整个乐队的首席。弹拨声部是民族管弦乐团区别于西洋交响乐团的重要特征,包括柳琴、琵琶、中阮、大阮、筝和扬琴。在一些特定的曲目中还有三弦,常由阮演奏员兼任。吹管声部的主要乐器是笛(梆笛、曲笛、新笛)、笙(高音笙、中音笙、低音笙)、唢呐(高音唢呐、中音唢呐、次中音唢呐和低音唢呐)以及管(分高、中、低)。打击声部的乐器则五花八门,常用的有排鼓、中国大鼓、板鼓、堂鼓、定音鼓、军鼓、钹、吊钹、小锣、大锣、云锣、木鱼、梆子、铃鼓等。

《翻身的日子》

《翻身的日子》是作曲家朱践耳先生创作于1952年的一部民族乐队作品,这部作品是1953年北京电影制片场摄制的纪录片《伟大的土地改革》中的插曲,表现的是中华人民共和国成立之后,农民翻身做主人的喜悦心情。乐曲总共分为三段,前有引子,后有尾声。作品以我国陕西、山东、河北等地的传统民间音乐为基础,其中板胡的领奏具有浓郁的民族特色,加上作者对民族管弦乐队的技术处理,使作品成为中华人民共和国成立初期的一部优秀的民族管弦乐作品。

(四)西洋管弦乐

我国早期的西洋管弦乐创作可以追溯至1923年萧友梅在北京创作并上演的《新霓裳羽衣舞》。自1929年音乐教育家、作曲家黄自在美国创作并上演《怀旧》以来,中国作曲家们一直对这一形式充满热情,特别是中华人民共和国成立后,涌现出大量的作品。即便是在"文革"期间,文艺领域遭受重创,仍然有像钢琴协奏曲《黄河》等优秀作品的出现。"文革"结束后,管弦乐体裁也是率先得到恢复,并有了新的发展。下面的几首作品,就是20世纪50年代以来不同时期产生的具有代表性的管弦乐作品。

1.《春节序曲》

《春节序曲》是李焕之(图3-16)于1956年创作的《春节组曲》中的第一乐章,这首作品具有传统节日春节时陕北人民扭秧歌的欢快气氛。

知识窗/音乐家——李焕之

李焕之(1919—2000)，祖籍福建晋江，我国著名作曲家、指挥家、音乐理论家。1938年到延安，同年加入中国共产党，在鲁迅艺术学院师从冼星海学习作曲与指挥。毕业后留校任教，抗战胜利后，任华北联合大学文艺学院音乐系主任。中华人民共和国成立后，任中央音乐学院音乐团团长、中央民族乐团团长。1954年起，历任中国音乐家协会常务理事、书记处书记、副主席、音协创作委员会主任、《音乐创作》主编等职务。代表作品有合唱《社会主义好》、管弦乐《春节组曲》、古筝协奏曲《汩罗江幻想曲》《高山流水》；他的音乐理论著作有《作曲教程》《怎样学习作曲》《音乐创作散论》《民族民间音乐数论》《论作曲的艺术》等。

图3-16 李焕之

《春节序曲》是带再现的复三部曲式，主部是快板主题，由两首陕北民间唢呐曲组成，小提琴奏出的十六分音符与切分音节奏的衔接烘托出欢天喜地的场面。

中间部分是中板主题，也是一个对比性的抒情乐段。这一部分运用了曲风悠扬的陕北曲调《二月里来打过春》，突出秧歌舞中的另一种场面，相较于欢天喜地般的热烈，它是优美婉转的。作者在这里的配器也选用比较柔和的乐器，如双簧管、大提琴，之后再用高亢嘹亮的小号独奏把音乐推向主部的再现。

第三乐段，是减缩的再现，情绪更为热烈，最后在欢歌笑语中结束。

2.《梁山伯与祝英台》

《梁山伯与祝英台》诞生于1959年。20世纪50年代，上海音乐学院管弦系的学生提出建立中国小提琴民族学派的口号，于是，年轻的学生们创作出一些民族风格突出的作品，其中著名的小提琴协奏曲《梁山伯与祝英台》就是在这一背景下，由当时作曲系的学生陈钢(图3-17)和管弦系的学生何占豪(图3-18)共同创作完成的。该曲取材于我国家喻户晓的"梁山伯与祝英台"的爱情故事。从题材上讲，它在我国具有深刻的社会基础；从结构上分析，该曲属标题性的单乐章协奏曲，作品将原故事的主要情节"相爱""抗婚""化蝶"作为乐曲的三个部分，并将这三个部分与欧洲传统奏鸣曲式的结构框架合为一体。全曲结构如图3-19所示。

知识窗/作曲家——陈钢

陈钢，1935年出生于上海，作曲家。师从父亲陈歌辛，并和匈牙利钢琴家瓦拉学习作曲和钢琴，1955年入上海音乐学院，师从丁善德先生学习作曲。现为全国政协委员、中国音协理事、上海音乐学院作曲系教授。代表作品有小提琴协奏曲《梁山伯与祝英台》(与何占豪合作创作)、《阳光照耀着塔什库尔干》等。

图3-17 陈钢

知识窗/作曲家——何占豪

何占豪,1933年出生于浙江诸暨,作曲家。上海音乐学院教授,中国上海音乐家协会副主席。与陈钢合作完成中国第一部小提琴协奏曲《梁山伯与祝英台》,这首作品已经成为中国传统音乐和西方音乐完美结合的典范。其他代表作包括二胡协奏曲《乱世情》《别亦难》《莫愁女幻想曲》,民族管弦乐《伊犁河畔》《节日赛马》,古筝协奏曲《孔雀东南飞》等。2019年9月23日,荣获第七届上海文学艺术奖"终身成就奖"。

图 3-18 何占豪

呈示部(相爱)			
引子	主部主题	副部主题	结束部
江南春光	爱情主题	三载同窗	十八相送
展开部(抗婚)			
第一阶段	第二阶段	第三阶段	
抗 婚	楼台相会	哭灵投坟	
再现部(化蝶)			
省略副部			

图 3-19 《梁山伯与祝英台》的曲子结构

全曲的结构显示出作曲家对奏鸣曲式民族化的积极探索,它打破了三乐章协奏曲的固有形式,而是选用多段体形式,分别为引子(江南春光)、爱情主题、三载同窗、十八相送、抗婚、楼台相会、哭灵(散板、紧拉慢唱)、投坟(高潮)、化蝶。在音乐上,全曲选择浙江越剧唱腔的特定因素加以综合,将其变成小提琴的语言,其中爱情主题、封建势力主题及楼台相会的主题都建立在越剧音调的基础上。

第二节　社会主义建设曲折发展时期的音乐创作

1966年,在我国克服严重国民经济困难、执行第三个五年计划之时,"文革"爆发了。在"文革"的十年间,党、国家和各族人民遭遇自中华人民共和国成立以来时间最长、范围最广、损失最大的挫折,在音乐领域亦是如此,我国音乐文化也经历了严重的低迷期。

一、声乐作品

在声乐领域,"革命样板戏"成为主流的声乐体裁,由于在特定的历史背景下诞生,样板戏具有了一种特定的模式。它借鉴了话剧舞台美术形式,以交响化乐队作为京剧的伴奏,虽然说进行了一定程度的革新,但是交响化伴奏使京剧"唱腔"这一很重要的音乐概念变成了"京歌",用指挥替代鼓板破坏了传统京剧中文武场的概念。

代表性的作品有京剧《智取威虎山》《红灯记》《沙家浜》《杜鹃山》,以及芭蕾舞剧《红色娘子军》《白

毛女》等剧目。

《智取威虎山·打虎上山》

《智取威虎山》由上海京剧院主创，根据曲波的长篇小说《林海雪原》中的部分内容改编而成，1958年在中国大戏院正式公演，1967年被确定为八部革命样板戏之一。这首作品选用中西混合乐队进行伴奏，这也是首次在京剧表演中选用中西混合乐队。《打虎上山》讲述的是主角杨子荣假扮土匪登上威虎山的经过，是这部剧目中的经典唱段。

二、器乐作品

1.《阳光照耀着塔什库尔干》

《阳光照耀着塔什库尔干》是一首小提琴独奏曲，它由作曲家陈钢将歌曲《美丽的塔什库尔干》和笛子曲《帕米尔的春天》这两首塔吉克风格的音乐作品进行整合、改编创作而来。

当时，人们可以欣赏的音乐作品非常有限。然而，人们对艺术的需求、对美的渴望是与生俱来的，这种审美需求一直存在于人民群众心中。1971年周恩来主持中央日常工作以后，文艺创作和表演出现转机。这首小提琴作品的诞生就是这个时期文艺政策出现改变的突出例子，自它产生之日起，即通过电视、广播传播到很多听众耳中，它那新颖的旋律、热烈奔放的舞蹈节奏，使许多人重新感受到音乐的魅力、小提琴的魅力。

作品从钢琴奏出的引子开始，缓缓奏出的四音列有鲜明的塔吉克音乐风格，有晨光拨开云雾之感。它与之后不断出现的增二度音程共同形成了全曲的核心音调，也正是增二度音程的运用，增加了这首作品的"新疆风格"。

作品共分两个部分，第一部分，高昂优美的旋律音调与引子的核心音调有着不可分割的关系，七拍子的复节奏、装饰性的半音进行，使旋律线更加丰富独特。到第一段的53小节，旋律在钢琴上用左手奏出，小提琴模仿新疆乐器冬不拉拨弦陪衬，之后进入华彩段。

华彩段仍以引子中的核心音调（引子四音列和增二度音程）为基础发展，小提琴在这里进行着华丽快速的"跑句"，并以下弓连续演奏果断有力的和弦。之后作品进入第二部分。

第二部分的音乐突出了塔吉克民族能歌善舞的特点，节奏频繁变化，集中展现了小提琴的各种演奏技法：轻快敏捷的跳弓、大幅度的G弦到E弦的换把换弓、左手的颤指拨弦，直到最后快速的十六分音符构成的"无穷动"，将全曲推向高潮，同时作品在热烈的气氛中结束。

2. 钢琴协奏曲《黄河》

钢琴协奏曲《黄河》取材于冼星海先生创作的里程碑式的合唱作品《黄河大合唱》。1969年，由殷承宗（图3-20）、储望华、刘庄、盛礼洪、石叔诚和许斐星创作的钢琴协奏曲《黄河》完成，这部作品的问世是艺术家们集体智慧的结晶。1970年元旦，由殷承宗担任钢琴独奏，李德伦任指挥的中央乐团在北京首演（中共中央政治局在人民大会堂小礼堂审查钢琴协奏曲《黄河》）该曲。乐曲刚完，周恩来总理评论称："冼星海复活了。"1970年5月1日，李德伦担任指挥，钢琴家殷承宗与中央乐团在北京民族宫剧院正式公演了这部作品。

知识窗/音乐家——殷承宗

殷承宗，1941年出生于福建厦门，美籍华裔钢琴演奏家、作曲家，毕业于列宁格勒音乐学院。代表作品有钢琴协奏曲《黄河》、钢琴伴唱《红灯记》等。

图3-20 殷承宗

全曲包括四个乐章：《黄河船夫曲》《黄河颂》《黄河愤》《保卫黄河》。

第一乐章《黄河船夫曲》：以劳动号子为节奏基础，取材《黄河大合唱》相应的主旋律，大量半音阶的使用，刻画了船工们同惊涛骇浪殊死搏斗的情景。

第二乐章《黄河颂》：大提琴奏出的主旋律深邃而壮阔，之后钢琴再次演奏了这段优美的旋律，给人留下深刻的印象。之后铜管奏出了《义勇军进行曲》的动机，这种创作方法也是20世纪70年代中国专业音乐创作运用较多的手法——主导动机。

知识窗/音乐知识——主导动机

主导动机（Leitmotiv）：指一个贯穿整部音乐作品的音乐动机。动机是音乐语汇的短小构成，通常的长度在一到两个小节。多用于歌剧、舞剧、戏曲和标题性大型音乐作品中，用于描写人物或特定剧情。

第三乐章《黄河愤》：清脆的竹笛声吹出了陕北高原质朴宽阔的引子旋律，独奏钢琴模仿古筝，轻快地奏出民族风格的主题。之后钢琴运用柱式和弦表现出悲愤的情绪，表达了中国人民对侵略者践踏祖国山河的愤与恨。最后乐队用辉煌的配器手法，表现出黄河滚滚向前的画面，预示着中国人民终将取得胜利。

第四乐章《保卫黄河》：此乐章是人们最耳熟能详的乐章，因为它直接借鉴了《黄河大合唱》中"保卫黄河"的主旋律。这一乐章也运用了《东方红》和《国际歌》的旋律，这就是主导动机的手法，《东方红》的旋律通过钢琴的演奏和《国际歌》的旋律相融合，以钢琴的音乐展示出中华儿女不屈抗争的恢宏场面和不懈奋斗最终取得胜利的场景，充分展示了中华民族不屈的民族精神。

第三节　改革开放以来的音乐创作

改革开放之后，从中央到地方各级别的音乐演出团体逐步恢复正常的音乐活动，音乐呈现出一种"百花齐放"的发展态势。曾经被压制、禁止的一些优秀作品再次出现在舞台上。在此之后，中国音乐领域开始了大跨步的发展，开放的环境为我国音乐注入了新鲜的活力。新时代以来，科技、经济的飞速发展也为我国音乐发展提供了强有力的保障，尤其是科技的发展，不仅打开了新形式的音乐创作格局，也为我国传统音乐的继承、保护与发展等提供了支持。

一、声乐作品

20世纪70年代末以来,抒情独唱曲得以发展,作品风格多样,题材广泛,代表作品有《打起手鼓唱起歌》《吐鲁番的葡萄熟了》《祝酒歌》《送上我心头的思念》《我爱你,中国》《在希望的田野上》《大海一样的深情》《在那桃花盛开的地方》《十五的月亮》等。

《祝酒歌》

《祝酒歌》由施光南(图3-21)作曲,韩伟作词,表现了"文革"结束后全国人民欣喜若狂的心情。施光南说"这是一首欢庆胜利的颂歌,但不能只单纯地谱成一般的欢快的舞曲……我力图使音乐在欢乐的基础上还有一些深沉的因素"。在歌曲开始部分,旋律总在中低音区回环进行,欢乐中带着思索的意味。

知识窗/音乐家——施光南

施光南(1940—1990),浙江省金华市人,是中华人民共和国成立后我国培养的新一代作曲家,曾任全国青联副主席、中国音协副主席。1957年他被中央音乐学院破格录取,1959年转入天津音乐学院作曲系学习,1964年毕业于天津音乐学院。主要作品有《c小调钢琴协奏曲》,弦乐四重奏《青春》,管弦乐小合奏《打酥油茶的小姑娘》,小提琴独奏《瑞丽江边》,歌曲《祝酒歌》《吐鲁番的葡萄熟了》,歌剧《伤逝》等。2018年12月18日,党中央、国务院授予施光南改革先锋称号,颁授改革先锋奖章,获评"谱写改革开放赞歌的音乐家"。

图3-21　施光南

二、器乐作品

(一)民族器乐作品

《鸭子拌嘴》

《鸭子拌嘴》是一首打击乐合奏曲,创作于1982年。20世纪80年代以来,我国民族器乐曲的创作取得了可喜的成绩,尤其在重奏、合奏及大型民族管弦乐方面,涌现出不少的优秀作品。《鸭子拌嘴》即是其中一首。打击乐是我国传统音乐领域很常见的一类体裁,它不仅是我国优秀的音乐遗产,同时也是整个人类音乐文明的见证。这首《鸭子拌嘴》是安志顺(图3-22)根据西安鼓乐《五调坐乐全套·中吕粉蝶儿》的开场锣鼓创作而成的。乐曲充分发挥了我国民间打击乐音色、力度、节奏特长,通过丰富的变化及各种组合、衔接,形象地描绘出鸭子拌嘴的情景。

知识窗/音乐家——安志顺

安志顺(1932—2022)，中国著名打击乐作曲家、演奏家，国家一级打击乐演奏员，中国打击乐学会副会长，中国音乐家协会理事，中国民族管弦乐协会常务理事，陕西民族管弦乐协会副会长，陕西打击乐学会会长，陕西省歌舞剧院民族乐团顾问，香港中华鼓乐团艺术总监，中国陕西安志顺打击乐艺术团团长、总监。代表作品有《老虎磨牙》《鸭子拌嘴》《黄河激浪》《大唐六骏》《乘风破浪》等。

图 3-22 安志顺

知识窗/音乐知识——西安鼓乐

西安鼓乐是吹奏乐与锣鼓乐有机结合的大型民间器乐合奏乐种。根据不同仪仗、仪式和曲目分为"行乐"与"坐乐"两种演奏形式。此外，还有在庙会中男声合唱的声乐部分，称为"念词"。西安鼓乐常依附于民间庙会、祈雨、朝山进香、寿丧等仪式活动。西安鼓乐以传统韵曲方式传承，即通过吟唱传授曲目。2006年，西安鼓乐入选第一批国家级非物质文化遗产名录。2009年，该项目被列入联合国教科文组织《保护非物质文化遗产公约》人类非物质文化遗产代表作名录。

(二)室内乐重奏

在我国，弦乐四重奏通常是被作为室内乐重奏类中的一个分支来研究的，故其历史发展分期也大都按照室内乐的分期进行划分，分别是发展期(1949—1965)、逆转期(1966—1976)、探索期(1977—1989)，有些文献当中针对弦乐四重奏的早期发展另外划出一个"兴起期"(1916—1948)。

知识窗/音乐知识——室内乐

室内乐(Chamber Music)：原意是指在房间内演奏的音乐，这里的"室"和"房间"多指西洋宫廷、城堡中的音乐室、沙龙室，后引申为在比较小的场所演奏的音乐。室内乐16世纪末产生于意大利，17世纪传入法国、德国、英国等国家。18世纪中期至19世纪上半叶，随着音乐逐渐走进市民阶层，它的表演地点也从私人家庭移到公开的音乐表演场所。这时的室内乐在含义上有了新的变化，它成为由少数乐器表演的(主要指弦乐四重奏)，与具体演出场所无关的现代室内乐。

知识窗/音乐知识——重奏

重奏：一种演奏形式，区别于合奏，每个声部均由一人演奏的多声部器乐曲及其演奏形式。根据乐曲的声部及演奏者的人数，可分为二重奏、三重奏，以至七重奏、八重奏等。由于演奏的乐器不同，因而又有钢琴三重奏、弦乐四重奏、管乐五重奏等形式，目前创作、演奏最多的是弦乐四重奏这一体裁。弦乐四重奏(String Quartet)是一种起源于西方的室内乐体裁，作曲家通常选用两把小提琴，一把中提琴，一把大提琴来进行创作。

20世纪80年代以来的室内乐重奏在我国有了很大发展。"百家争鸣、百花齐放"成为这一阶段的代名词,中国音乐创作在摆脱"文革"时期的阴影后进入了全面复兴的阶段,日益开放的社会使得中国音乐与世界的联系更为紧密。国外所运用的作曲技法快速涌入国内,而国内音乐界对于这些音乐理论也正如"久旱逢甘霖"一样进行了充分吸收与运用,弦乐四重奏这一体裁也由此得到了进一步的重视。弦乐四重奏的创作成为我国专业音乐院校作曲系学生的必修课程,弦乐四重奏的演出也越来越规范。国内专业院校纷纷开始在管弦系设立专门课程,以此来培养学生的演奏能力。20世纪80年代以前,我国的重奏作品不多,而80年代以来,室内乐重奏成为备受青睐的形式,涌现出不少优秀作品,成绩斐然,不少作品在国际作曲比赛中获奖,更重要的是,在室内乐重奏创作上,体现出作曲家们创作观念的转变。

在20世纪80年代"新潮音乐"崛起的过程中,我国作曲家创作了一批优秀作品,在国际上频频获奖,如谭盾的弦乐四重奏《风·雅·颂》在1983年获国际韦伯室内乐作曲比赛二等奖;何训田的弦乐四重奏《两个时辰》在1987年获国际韦伯室内乐作曲比赛三等奖;莫五平的弦乐四重奏《村祭》于1988年在香港举行的亚洲青年作曲家大赛中获第二名等。这些"新潮"作曲家摆脱各种束缚,积极吸收西方现代音乐的创作经验,将其与我国传统音乐因素融合。这些作品不仅标志着我国弦乐四重奏的创作开始迈向了一个新时期,也标志着我国弦乐四重奏的创作开始在世界领域取得自己的一席之地。

《Mong Dong》

《Mong Dong》作于1984年,是新潮作曲家瞿小松(图3-23)的代表作品之一。《Mong Dong》是一首中西乐器混合的室内乐作品,运用了中国传统吹奏乐器——埙,弹拨乐器——琵琶、三弦、独弦琴和打击乐器,也运用了钢琴、弦乐等常规西方乐器,同时伴有人声。作曲家通过民族乐器的应用、西洋乐器非常规的用法、自然人声模拟生活中吆喝音调及大量"松散、无节拍、无重音"的段落和多调性、微分音的应用,体现出其追求的"原始人类同自然浑然无间的宁静"。全曲质朴、混沌,给人以原始淳朴的感觉。

> **知识窗/作家曲——瞿小松**
>
> 瞿小松,1952年生于贵州省贵阳市,中国当代作曲家。1977年进入中央音乐学院作曲系学习作曲,师从杜鸣心教授,在校期间曾获美国齐尔品协会作曲比赛大奖和中央音乐学院作曲比赛第一名。1983年毕业留校任教。1989年赴美。

图3-23 瞿小松

(三)民族管弦乐

20世纪50年代至80年代,国内成立了大量民族管弦乐队,也相应改编创作了大量的作品,为民族管弦乐队的蓬勃发展奠定了基础。改革开放之后,民族管弦乐作品开始出现质的变化,协奏曲一度成为作曲家们热衷追求的一种形式,代表作品有古筝协奏曲《汨罗江幻想曲》(李焕之)、二胡协奏曲《长城随想》(刘文金)、笙协奏曲《文成公主》(高扬、唐富、张式功)、伽倻琴协奏曲《沈清》(安国敏)、月琴组曲《北方民族生活素描》(刘锡津)、管子协奏曲《山神》(李滨扬)、管乐协奏曲《神曲》(瞿小松)等。

《长城随想》

此曲是刘文金创作于1981年的二胡协奏曲,全曲共四个乐章,分别是《关山行》《烽火操》《忠魂祭》《遥望篇》。

第一乐章《关山行》,乐队序奏部分奏出全曲的主要主题,五声性的旋律通过模进、歌唱性的延展,形成宏伟大气的"长城主题"。同时,在宏伟大气中蕴含着一种久经风雨的成熟沧桑感。这个主题第二次出现在再现部,由吹管乐组和拉弦乐组先后奏出,此后,它不断以各种形态穿插于各乐章的主题中,充分发挥了主导主题的作用。

二胡主题则由一个核心音调发展变化而成,它不断延展,并在发展过程中吸收京剧音乐中的润腔方法,又不断派生出新的旋律。在处理二胡与乐队的关系上,作者采用反向进行,相互呼应,用弹拨乐和低音拉弦乐填充二胡长音等手法,使二胡与乐队有机结合。叙述性的主题是中华儿女对长城发自内心的赞美,之后长城主题在乐队与独奏二胡中交替出现,直至达到第一乐章的高潮。

刘文金20世纪60年代毕业于中央音乐学院,在学生时代,他就创作了优秀的二胡作品《三门峡畅想曲》和《豫北叙事曲》,二十年后创作的二胡协奏曲《长城随想》则将二胡这件乐器发展到一个新的阶段。其作品继承传统,同时又大胆开拓创新,深入挖掘民族乐队的表现力和发展二胡演奏技法。此曲成为80年代民族器乐"协奏曲热"中一首非常具有代表性的作品。

(四)西洋管弦乐

1.《云南音诗·火把节》

《云南音诗·火把节》由王西麟(图3-24)作曲,完成于1963年,20世纪80年代才完成首演。全曲一共分为四个乐章,分别是《茶林春雨》《山寨路上》《夜歌》《火把节》。其中第四乐章《火把节》因频繁上演为观众熟知。这首作品主要表现了西南各民族人民在盛大的节日,身着盛装,狂欢舞蹈的场面。

> **知识窗/音乐家——王西麟**
>
> 王西麟,1936年出生于河南省,著名作曲家。1957年考入上海音乐学院学习作曲,先后师从刘庄、丁善德、瞿维等。代表作品有交响乐《太行山印象》《云南音诗》,声乐作品《交响壁画》《铸剑二章》等。著名音乐评论家王安国称赞"他的艺术气质和他的大量作品说明他根本上属于一个有强烈的历史使命感、擅长表现哲理性和史诗性的重大题材的交响乐作曲家"。

图3-24 王西麟

2.《交响幻想曲》

《交响幻想曲》是一首单乐章作品,它的副标题为"纪念为真理而献身的勇士"。这部作品是作曲家根据革命烈士张志新的事迹创作的。它的作者是我国著名作曲家朱践耳先生,创作于1980年。这首作品也是"文革"后最早出现的一批优秀的交响乐作品之一。

3.《道极》

《道极》(原名《乐队与三种固定音色的间奏》)由"新潮"作曲家的代表人物谭盾(图3-25)先生作曲,创作于1985年。该作品灵感来源于我国楚地祭祀仪式中的做道场,音乐具有神秘、原始、光怪陆离的效果。在创作上,该作品打破了我国管弦乐作品的传统创作手法,不以歌唱性的旋律为作品的主要因素,而是突出管弦乐队的音色。作为巴托克国际作曲比赛第一名的获奖作品,《道极》多次在国内外演出。1993年,《道极》由BBC苏格兰交响乐团演奏并灌录唱片发行。

> **知识窗/音乐家——谭盾**
>
> 谭盾,1957年出生于湖南长沙,美籍华裔作曲家,是中国"新潮乐派"的代表人物之一。1983年,创作的弦乐四重奏《风·雅·颂》获得国际韦伯室内乐作曲比赛二等奖。这是自中华人民共和国成立以来,中国作曲家第一次参加国际作曲比赛,首次获奖。1990年,他发行首张专辑《九歌》,1995年,受德国作曲家Hans Werner Hanze推荐,成为慕尼黑国际音乐戏剧比赛评委。同年,为电影《南京大屠杀》创作电影配乐,推出电影原声专辑《不要哭啊!南京1937》。1997年7月,由谭盾作曲配乐的《交响曲1997:天·地·人》和《鬼戏》两张专辑发行。1999年,谭盾凭歌剧《马可·波罗》荣获格威文美尔作曲大奖。2000年,为武侠电影《卧虎藏龙》作曲配乐,于2001年获得第73届奥斯卡金像奖最佳原创音乐奖。2008年,为北京奥运会创作徽标音乐和颁奖音乐。2010年,担任中国上海世博会全球文化大使,并为上海世博会创作中英文主题曲。代表作有《风·雅·颂》《马可·波罗》,电影配乐《卧虎藏龙》,电影音乐《夜宴》,《水的协奏曲:为水乐和管弦乐队而作》《垚乐:大地之声》等。
>
>
>
> 图3-25 谭盾

4.《2000》

交响乐《2000》是赵季平(图3-26)的作品,作于1999年。作品分为《魂》《梦》《弘》三个乐章,采用了管弦乐队、合唱队及编钟等乐器交织的手法。这部作品是作曲家赵季平受北京市文化局委托,为纪念2000年的到来而创作的。这部饱含着作曲家心血的作品寄托了他对20世纪的感受和思考,也表现了他对21世纪的展望和畅想。乐曲开篇采用编钟奏鸣,展现了中华民族五千多年的文明史,极富历史的沧桑感。第一乐章《魂》,采用奏鸣曲式,引子采用编钟演奏,揭开中华民族五千多年的文明史,表现了中华民族的精神内涵——坚韧和善良;第二乐章《梦》,则表现中华儿女在从蒙昧走向文明的过程中,在重重苦难之下,对美好未来不磨灭的希冀和梦想,整个乐章在结尾部分达到高潮,不断变化、五彩缤纷的旋律表现出中华儿女的憧憬会成为美好的现实;第三乐章《弘》则表现了中国面临21世纪这样一个充满生机和希望的新时代,对未来表现出期待和展望。乐章的最后,交响乐队和合唱队相互呼应,钟鼓齐鸣与人声交织,描绘出恢宏的社会画卷,中国传统乐器编钟所发出的雄浑之声把人们带入一个祥和太平的美好氛围之中。全曲在突出强烈的时代感和民族性方面作出了有益的探索,旋律优美流畅,富有个性和表现力,可以说是20世纪中国交响音乐的一个具有总结性的作品。

知识窗/音乐家——赵季平

赵季平，1945年生于甘肃平凉，著名作曲家。1970年毕业于西安音乐学院作曲系，1978年入中央音乐学院作曲系进修。1979年，创作管弦乐作品《陕南素描》。1984年，为陈凯歌执导电影《黄土地》作曲。1987年，为《红高粱》创作的电影音乐获得第八届中国电影金鸡奖最佳音乐奖。1995年，作为亚洲代表参加第二届国际电影音乐节；同年，在刘镇伟执导的《大话西游》系列电影中担任配乐。1996年，凭借古装剧《水浒传》的配乐获得第16届中国电视剧飞天奖最佳音乐奖。2000年，由他创作的交响乐作品《太阳鸟》《霸王别姬》在柏林森林音乐会中演出；2001年，为电视剧《大宅门》配乐。2009年，当选中国音乐家协会第七届主席。2013年12月，获得第九届中国金唱片奖。2015年，当选中国音乐家协会名誉主席。2017年，由他创作的《第一小提琴协奏曲》在国家大剧院首演。2023年2月，当选第十四届全国人大代表。

图3-26 赵季平

〈中篇〉

西方部分

第四章　从古希腊到中世纪音乐概述

第一节　古希腊音乐及音乐理论

西方音乐文化历史悠久，源远流长。古人认为音乐具有神奇的力量，传说中大卫弹奏里拉琴（Yre）竟把古以色列第一代国王扫罗王的忧郁症治好了，而这件事发生在两千一百年前。与建筑、雕塑、绘画不同，音乐是一种时间艺术，在留声机发明之前，音乐的实物和实况无法原封不动地保存下来，古代的音乐大多已失传，对我们现代人来说，这些音乐是解不开的谜。幸运的是，希腊和整个地中海地区的民间，还残存着一些自远古以来口口相传的歌谣，能让我们依稀听到远古先民的歌声。

现在已知最早的欧洲音乐就是古希腊的音乐，尽管能够找到的资料很少，但是我们可以借鉴当时的文学作品，了解到当时音乐是古希腊文化的中心，并且具有多种社会功能。

古希腊音乐与宗教有着密切的联系，并且当时人们认为音乐的创造者是神，因此"每种宗教仪式都是奉献给一个特定的神或女神的，并且拥有独特的音乐风格和乐器"[①]。

古希腊有两种常用的也是最重要的乐器，分别是里拉琴和阿夫罗斯管（Aulos）。里拉琴类似于小竖琴，用手或拨子弹奏，是业余演奏者们常用的比较简单的乐器。它的变体是基萨拉琴（Kithara），用右手持拨子弹奏，既可以伴奏也可以独奏一些技巧性作品，是专业演奏者使用的乐器。阿夫罗斯管是吹奏乐器，它常用于崇拜酒神狄俄尼索斯的仪式上，也用于希腊古典时代的悲剧及"酒神赞歌"这种希腊戏剧前身的伴奏。

古希腊音乐作品流传下来的很少，尤其是古希腊早期的作品更是少见，现存多为古希腊后期的作品，其中重要的作品有：阿波罗神殿的两首圣歌（前128至前127）；作为墓志铭刻在石碑上的酒歌《塞基洛斯墓志铭》（约1世纪）；克里特岛上的三首梅索梅德斯的赞美诗（公元1至2世纪）等。

古希腊音乐一般多为单声部织体，没有和声和对位，表演中可能有即兴产生的支声复调[②]。古希腊音乐还有一个很重要的特点是以诗与乐，或者诗、乐、舞三位一体为主的音乐艺术，诗在其中占据最重要的位置。正如柏拉图所说："应该使节奏和乐调符合歌词，不应该使歌词迁就节奏和乐调。"[③]古希腊用字母或类似字母的符号来记录音乐，那时有两种记谱法，一种是器乐谱，一种是声乐谱，两种记谱法和中国古代的乐谱一样都不能记节奏，因此虽然学者们进行了大量的研究和解读，但都不能准确地知晓古希腊音乐是怎样的。我们现在对古希腊音乐的了解大多是从绘画、建筑、雕塑和音乐理论著述而来的。

[①] 余志刚.西方音乐简史[M].北京：高等教育出版社，2006.
[②] 指乐器和人声表演同一旋律时，乐器对旋律加以装饰。
[③] 沈旋,谷文娴,陶辛等.西方音乐史简编[M].上海：上海音乐出版社，1999.

古希腊时期已经有关于音乐理论方面的著作,这些著作大致可以分成两类,一类是有关音程、音阶和调式的理论,另一类是关于音乐的本质及其教育作用的理论著作。柏拉图和亚里士多德是古希腊音乐理论的两位代表人物。他们认为,音乐具有伦理道德的性质,对人的性格、行为和思想有着一定的影响,甚至人们对不同调式的情感反应也不同。柏拉图认为,好的音乐和体育结合可以培养出理想的人才,而不好的音乐应该加以禁止,否则会导致人的不良行为。亚里士多德提出"模仿说",相信音乐是对人的感情或者各种情感状态的模仿。

公元前146年希腊被罗马人征服,希腊音乐又被引进罗马。自此,罗马成为古希腊文化的继承者。罗马时期铜管乐器得到了很大的发展,这和罗马人崇尚武艺、常年征战不无关系,其中常见的乐器有大号和角号。水压管风琴(Hydraulic Pipe Organ)也是罗马时代的重要乐器,用于剧场和家庭。当时其他国家的一些乐器也被引进罗马,像东方的直角竖琴、鲁特琴,还有一些打击乐器,如边鼓、铃鼓和青铜钹等。

公元1至2世纪,罗马帝国开始流传基督教,4世纪时定为国教。基督教音乐作为一种传播信仰的重要工具,以单声部音乐形态附属于礼拜仪式[①]。由于记谱法在当时还没有完善等原因,很多作品没有保留下来,但是在公元476年西罗马帝国灭亡之后,基督教音乐却逐渐成为中世纪西方音乐文化的重要组成部分,并且影响着西方音乐之后的发展。

第二节 中世纪音乐

一般认为,欧洲的中世纪从公元476年西罗马帝国灭亡时开始,到15世纪文艺复兴开始时为止,历经了将近一千年的漫长岁月。

中世纪这个名词是文艺复兴时期的学者们提出的,他们认为自己的时代是古代文明复兴的时代,因此在古代文明的终结和它的复兴之间的时代便是所谓的"中世纪"。这个词暗含着贬义,人们长期以来认为它是一个沉睡的"黑暗时期"。它不仅伴随着古代文明的终结,社会政治的解体,而且使人们的生活状态非常压抑,人类精神的觉醒也非常缓慢。然而实际上,中世纪是欧洲重要的文化形成期。在这个时期,基督教文化、日耳曼文化和地中海文化等多种文化相互交融,为形成整体意义上的西方文明奠定了基础。

宗教音乐是西方现存最古老的音乐,即当时基督教圣徒们演唱的那些歌曲。这些歌曲的曲调来自欧洲和中东,其中希腊、希伯来、叙利亚的民间音乐资源都被利用。

公元5世纪与6世纪,罗马教皇软弱无力,西方世界四分五裂,而罗马教会所属各地区的礼拜仪式和圣咏音乐也各自发展,形成具有区域特征的风格与派别。礼拜仪式和仪式音乐的不统一,影响了信仰的一致性。8至9世纪,法兰克王国的丕平和查里大帝依靠法令,促成了基督教礼拜仪式及仪式音乐的统一,制定了一套典型的歌调,确定为天主教的传统歌调,在一年中的各种仪式上演唱,同时还制定了相应的演唱规则,并将这些教堂歌调编成集子,称为"唱经本"。它被用链子系在罗马圣彼得大教堂的祭坛上,成为一部经典。直到20世纪,所有天主教的教会音乐都是以这些歌调为依据的。教徒们仍然认为它表现了纯净、高尚的宗教感情。

① 沈璇,谷文娴,陶辛,等.西方音乐简史[M].上海:上海音乐出版社,1999.

格里高利圣咏形成时正值古代西方战乱之际，普通老百姓生活在饥饿和瘟疫之中，即使是贵族，也难以幸免。当时，上至帝王将相下至陋巷贫民都乐于吟唱这些纯朴的圣咏。这些圣咏在当时具有巨大的治疗精神创伤的作用，绝非现代人所能想象。罗曼·罗兰说："查里曼大帝和路易一世都属于这些歌曲的迷恋者，他们醉心于此，有时到了暂置国家大事于不顾的程度。查理二世明知军权难保，处境不妙，却照旧与圣加尔修道院的修士书信来往讨论圣歌得失。看来，任何动乱和灾难也削弱不了素歌（圣咏）的魅力，它可以使人摆脱一切的烦恼。"[1]当然，圣咏、赞美歌等声乐体裁成为教会艺术，是因为它赞美上帝，唤醒人敬奉上帝的心灵。与此同时，器乐及其技巧，却被认为是迎合人的、低劣的。因此，重声乐轻器乐、重歌词轻曲调、重说教轻情感，成为教会音乐重要的审美观。

早期圣咏为单声部音乐，至9世纪，出现最早的复调音乐——奥尔加农，西方音乐跨出了从单声部向多声部迈进的第一步。此后，圣咏音乐朝两个方向发展，一是为圣咏添加声部，并用一定的节奏模式来组织音乐行进，如奥尔加农；二是为花唱式圣咏的拖腔填上歌词，如继叙咏、经文歌。

公元11世纪下半叶到13世纪，中世纪进入兴盛期。基督教音乐继续发展，形成哥特风格；与此同时，欧洲封建王国逐渐形成，封建统治日益巩固，以骑士音乐为代表的世俗音乐也十分兴盛。在法国有游吟诗人，在德国有恋诗歌手，他们的歌曲大多为单声部的分节歌，一般来说，词与曲成音节关系，内容与爱情有关。

中世纪是多种音乐风格并存发展的时期，既有自古以来就存在的单声部音乐，又有新的声乐复调；既有民间普遍存在的世俗音乐，又形成了西方基督教音乐的传统。在漫长的几百年间，新的音乐体裁形式不断出现，音乐风格也随之变化发展。

随着教会音乐实践内容的日益丰富，教会音乐理论也迅速发展。除形成了教会调式体系外，奥多在935年提出了一套完整的字母音名体系，圭多发明了沿用至今的唱名法；记谱法也从文字谱、纽姆谱到线谱。大约1260年，弗朗科确立了有量记谱法，解决了自古以来无法解决的记录音符时值的问题。记谱法日益完善，是中世纪基督教音乐对西方音乐发展作出的重要贡献。

知识窗/音乐知识——格里高利圣咏

格里高利圣咏：罗马天主教做弥撒时所用的音乐。公元6世纪末，罗马教皇格里高利一世为了统一教会仪式中的音乐，将教会礼仪歌曲、赞美歌等收集、整理成一本《唱经歌曲》（即"圣咏"），共收集整理了三千多首歌曲，它后来被人们称作"格里高利圣咏"。它只用人声，歌词采用拉丁文，不用器乐伴奏并且没有和声对位，旋律简单，不用变化音和装饰音，音域也很窄，一般不超过八度。旋律没有明显的节奏重音，速度徐缓，较好地配合了拉丁文歌词的抑扬顿挫。它追求一种肃穆、超脱的气氛，排斥人世的激情。同时，格里高利圣咏也孕育了西方一千多年来的音乐艺术。

第三节 中世纪声乐艺术

圣咏是西方文明的一座大宝库，就像罗马式的建筑一样，屹立于中世纪的宗教信仰中，体现了当时

[1] 廖叔同.西方音乐一千年[M].北京：三联书店，2004.

的社团意识和美学鉴赏力。(圣咏)这一庞大之物,不仅包括一些前所未有的最古老和最高贵的旋律,而且也为16世纪以前许多西方艺术音乐提供了源泉和灵感。圣咏听起来如此美丽,但不能误以为它只是纯粹的音乐,因为它同礼仪的内容和目的是分不开的。

圣咏是音乐的祈祷,通过旋律和节奏将信仰与神圣思想联系起来;同时也是经文,为歌唱提供了载体和形式。圣咏可以简单到如吟诵那样只有单独的一个高音,就像我们在弥撒中读福音书所听到的那样。从吟诵音的高音上稍微下降一点,就标志着一种意念的结束。咏诵音的升高是为了引起一次读经的开始或主要段落开始的注意。《诗篇》圣咏的公式是在这种简单的吟诵上精心制造的,方法是在吟诵开始、收束、半收束和恢复时给予不同的音高形式。更多的旋律性的圣咏虽然也是从这个基本结构上扩展的,但仍坚持文字信息的形式。旋律如何精心制作,要视场合的重要性和庄严性而定。经文在仪式中由谁来唱圣咏,是一个独唱者,一个唱诗班,还是全体会众,都取决于教会礼仪。

大多数基督徒圣咏都起源于中世纪,但从那时起,它就被保留,并持续得到演唱,虽然所唱的往往是有缺陷的版本。

1962至1965年,第二次梵蒂冈大公会议希望会众更直接地参加礼拜,用地方语言代替了仪式中的拉丁语。到了今天,圣咏实际上已经从天主教教会的仪式中消失了。在欧洲,圣咏只在一些修道院和更大的教区的某些仪式中存在着。虽然拉丁语仍旧是官方语言,圣咏也仍然是教会的官方音乐,但被认为更适合于会众演唱的音乐,几乎已经完全取代了传统的圣咏,因为那种音乐更简单:熟悉的旋律,歌词是本国语言,音调是新创作的,音乐风格是大众化的。

从音乐上来说,弥撒中发展最好的圣咏是《升阶经》《哈利路亚》《特拉克图斯》和《奉献经》。《特拉克图斯》原是一首独唱歌曲。《升阶经》和《哈利路亚》是应答式的。《奉献经》可能开始时是一首交替圣咏,但原来的样子今天已无迹可寻。

在公元5至9世纪之间,西欧和北欧人民信仰基督教,采取了罗马教会的教义和仪式。"官方的"格里高利圣咏于9世纪中叶以前在法兰克王国确立下来,从那时直到中世纪快结束时,欧洲音乐所有重要的发展都发生在阿尔卑斯山北面。音乐中心之所以转换,部分原因是由于政治条件的改变。穆斯林对叙利亚、北非和西班牙的征服完成于719年,这使得南方基督教地区或落入伊斯兰统治者手中,或处于常年被入侵的威胁之下。与此同时,各种文化中心在西欧和中欧兴起。在公元7至8世纪间,爱尔兰和苏格兰修道院的传教士不仅在本国建立了学校,还在国外,特别是在今天的德国和瑞士建立了学校。公元8世纪早期,拉丁文化在英国复兴,出现了一些声名远播欧洲大陆的学者。一位英国的僧侣阿尔昆帮助查理曼大帝制定了在法兰克王国中复兴教育的计划。加洛林王朝在公元8至9世纪的复兴运动的一个成果就是音乐中心的发展,其中最著名的就是瑞士的圣加尔修道院。北方对圣咏的影响,可能体现在旋律线条更多使用跳进,特别是三度跳进,并引进了圣咏的新旋律和新形式。同一时期,还可以看到世俗单声部歌曲的兴起,以及复调音乐最早的试验。

一、早期世俗体裁

带拉丁文歌词的歌曲是世俗音乐最古老的被记写下来的实例,在11至12世纪,出现了这种形式的最早曲目《戈利亚德歌曲集》。所谓"戈利亚德"(这一名称可能来源于一位神秘的保护人戈利亚斯主教),是指一群学生和自由自在的僧侣,在真正的大学成立以前,他们从一个学校移居到另一个学校。

他们放荡的生活方式被有身份的人鄙视,但他们因歌曲出名,这些歌曲集结成许多手稿选集。歌词大部分来自当时青年人关心的三个主题:酒、女人和讽刺。后来,西欧各国的世俗音乐发展都有所不同,比如法国的戎格勒、德国的恋诗歌手和名歌手,这些世俗音乐的传播者为各国音乐的发展起到了很大的作用。

(一)西欧世俗歌手

1. 戎格勒

中世纪时,演唱英雄功绩的尚松(Chanson)和其他世俗歌曲的人被称为"戎格勒"或"流浪艺人"。他们是一个职业乐师阶层,首先出现于公元10世纪前后。这些男女艺人浪迹江湖,单个或成群地从一个村到另一个村,从一个城堡到另一个城堡,靠演唱、演奏、变戏法和驯兽过着朝不保夕的生活。他们是被社会抛弃的人,得不到法律的保护,也不能参加教会的圣事。到了公元11和12世纪,欧洲的经济得到复苏,随之社会组织在封建基础上更加稳固,城市如雨后春笋般发展起来。虽然人们在很长时期内仍继续怀着爱憎交加的心情对待他们,但游吟艺人的状况有了改善。到了公元11世纪,他们组成兄弟会,后来又发展成为乐师行会,进行职业训练,很像现代的音乐学院。

流浪艺人并非通常意义上的诗人或作曲家。他们演唱、演奏和伴舞的歌曲,都是别人创作的,或者选自流行的曲目。当然,曲目在演出的过程中也有所增减,或者干脆形成自己的版本。他们的职业传统和技艺促进了西欧世俗音乐的发展,这就是今天被称为特罗巴多和特罗威尔音乐的一大批歌曲。

这些歌曲的诗和音乐结构形式多样,创新力强。有些叙事歌较为简单,有些具有戏剧性,暗示有两个或更多的角色。有些戏剧性的叙事歌原先可能是为哑剧表演所用,但多数是为了伴舞。伴舞的歌曲包括一首叠歌,由舞蹈者的合唱队演唱。特罗巴多(特别是写爱情歌的)的诗歌主题是最优秀的,也有政治和道德主题的歌,其歌词常辩论或争论极其深奥的骑士或宫廷之恋。北方特点的宗教歌曲在13世纪晚期才出现。每种类型的歌曲又分为许多小类,在主题、形式和处理上都遵循常规。

2. 恋诗歌手

德国骑士恋诗歌手是以法国特罗巴多为范本的德国学派,繁荣于12至14世纪间,他们在爱情歌曲中所歌颂的爱情甚至比法国特罗巴多中的还要抽象,有时还明显带有宗教色彩,音乐也较为平静,有些旋律是按教会调式写的,其他的则喜欢转向大调式,以歌词的韵律为根据。学者们认为,大多数旋律是以三拍子唱的,就像在法国一样,分节歌也是非常普遍的,但是,它们的旋律通过旋律乐句的重现而组织得更加紧凑。

3. 名歌手

恋诗歌手之后就是名歌手,这是德国城市中一群笃实的生意人和艺术家,几个世纪之后瓦格纳的歌剧《纽伦堡的名歌手》描述了他们的生活。到了13世纪晚期,法国特罗威尔的艺术由贵族阶级传向有文化的中产阶级,在14、15和16世纪中,德国也经历了类似的变化,瓦格纳歌剧中的主角萨克斯就是一个典型的人物。他是16世纪纽伦堡的一个鞋匠,创作了几千首诗且为它们配乐,萨克斯最精彩的一些范本至今犹存,其中最著名的一首就是评论大卫和扫罗争斗。名歌手的曲目中虽然有一些杰作,但因严格的规则所限,其音乐比起恋诗歌手来似乎要死板一些。名歌手的行会存在很久,到了19世纪

才最终解散。

中世纪时,除了世俗歌曲以外,还有许多单声部的宗教歌曲,但它们原本不是在宗教活动中使用的,它们是对私人虔信的表达,歌词使用本国语言,旋律语汇则同样来自圣咏和流行歌曲。

(二)经文歌

经文歌最早的形式,以运用于上方声部的拉丁文歌词的替换克劳苏拉为基础,不久便在很多方面出现了变化。①作曲家们抛弃了原有的上方声部,写出一个或更多的新旋律与已有的固定声部相配。值得注意的是,在这个过程中,演唱圣咏的固定声部失去了它与宗教仪式的特定功能的联系,而成为一种作曲的原材料。②作曲家创作在教堂仪式以外演唱的经文歌,上方声部运用世俗歌词。由于没有特别指明要演唱原有旋律的歌词,固定声部可能用乐器演奏。③到1250年,在两个上方声部中运用不同但内容有些关联的歌词已成惯例。歌词既可以是拉丁文的,也可以是法文的,只是两种语言结合的很少见。13世纪中叶以后,特别是1275年以后,经文歌的固定声部不再从圣母院复调的乐谱,如慈悲经、赞美诗和交替圣咏中选取素材,作曲家也开始选择当代世俗歌曲和器乐的埃斯坦皮耶舞曲创作固定声部。节奏模式的运用变得更加灵活,通过让三个声部的乐句在不同的地方结束,音乐取得了更大的连续性。

(三)代表作曲家——马肖

法国新艺术时期最重要的作曲家是马肖。他生于法国北部的香槟省,曾接受神职教育,并就任圣职。刚过20岁便成为波西米亚国王约翰的大臣,随国王出征欧洲的很多地方。1346年约翰国王在克莱西战役阵亡后,马肖进入法国宫廷任职,最后担任兰斯大教堂的教士会成员。马肖不仅是著名的音乐家,而且还以诗人身份著称。他的音乐作品用当时流行的体裁写成,显示出他是一位混合了保守和进步倾向的作曲家。

马肖最重要的成就之一是叙事歌风格(或称"坎蒂莱纳风格")的发展。其中带词的高声部主宰了三声部织体,而两个较低的声部通常用乐器演奏。他的复调的维勒莱和回旋歌,以及四十一首"带音符的叙事歌"(与他没有音乐的诗歌体叙事歌相区别)都显示出这种声部间的等级。马肖叙事歌的曲式,部分地继承了特罗威尔歌曲,由三到四个诗节组成,每个诗节都唱同样的音乐,结束时都有一个叠句。马肖创作两个、三个和四个声部的叙事歌,并采用人声与乐器的多种结合,但是他的典型写法是为高音的独唱或与两个较低声部的二重唱而作。那些两个声部的,而且每个声部都有自己歌词的叙事歌,叫作"二重叙事歌"。回旋歌的形式吸引了14世纪晚期的诗人和作曲家。像维勒莱那样,它所有的音乐只有两个乐句和位于首尾的登叠句。

二、14世纪意大利和法国地区的音乐

14世纪的意大利音乐也被称为"Trecento音乐"(它是意大利文Mille Trecento的简写,意思是1300年,即"14世纪")。在宫廷里,意大利13世纪的游吟诗人步法国特罗巴多的后尘,凭记忆演唱他们的歌曲。唯一在手抄本中流传下来的音乐是单声部的劳达赞歌,这是一种基督教的行进歌曲。复调在14世纪意大利的教会音乐中大部分是即兴演唱。

14世纪意大利主要的音乐中心在半岛的中部和北部,即著名的博洛尼亚、帕多瓦、莫代纳、米兰、佩

鲁贾及佛罗伦萨等地。佛罗伦萨是从14世纪到16世纪的一个特别重要的文化中心,在那里诞生了两部文学巨著:薄伽丘的《十日谈》和普拉托的《阿尔贝蒂的天堂》。从这些和当时的其他著作中我们得知,音乐(既有声乐也有器乐)是如何渗透到意大利社会生活的几乎每个方面的。例如在《十日谈》中,那些结伴而行的人每天所讲的故事都是以载歌载舞的形式。

1. 牧歌

意大利牧歌(Madrigal)通常是为两个声部而作的,歌词是田园诗、讽刺诗或爱情诗。诗歌由几个三行的诗节构成,有两行结束性的诗句(图4-1)。所有的诗节都配以同样的音乐,附加的两行叫作"利都奈罗",配以不同的音乐,采用不同的节拍。花唱的乐句装饰了诗行的结尾(有时是开头)。

图4-1 牧歌结构

2. 法国勃艮第地区音乐

勃艮第地区的公爵虽然是法兰西国王的封建扈从,但实际上在权利方面是平等的。在14世纪下半叶至15世纪早期,通过一系列的政治联姻和外交手段,勃艮第地区的公爵充分利用了他们的国王因百年战争而陷于困顿的有利时机,获得了广阔的领土。因此,除了他们在法国中东部的勃艮第公国和郡国的采邑外,又增加了今天荷兰、比利时、法国东北部、卢森堡和洛林的大部分地区。勃艮第公爵们统治的地方,实际上是一个独立的主权国家,一直维持到1477年。虽然他们名义上的首都是第戎,但这些公爵却无固定的居住城市,而是在他们领地的各个地方不时迁移。15世纪中叶以后,勃艮第宫廷流动的主要轨迹环绕着里尔、布鲁日、根特,特别是布鲁塞尔(这个地区包括了现代的比利时和法国东北角)。15世纪晚期大多数主要的北方作曲家都来自这一区域,他们之中的许多人都以各种方式与勃艮第宫廷有联系。

小教堂是制造精美音乐的来源地,它在14世纪晚期到15世纪早期雨后春笋般地出现在全欧洲。教皇、国王和亲王们竞相雇佣著名的作曲家和歌唱家。勃艮第公爵们的小教堂供养着一群有薪水的作曲家、歌唱家和乐器演奏家,让他们提供教堂礼拜用的音乐。这些音乐家也能为宫廷的世俗娱乐活动服务,或者陪伴王宫贵族去旅行。

勃艮第时期有四种主要的作曲类型:弥撒曲、圣母赞歌、经文歌和法语歌词的世俗尚松。声部结合同法国的叙事歌和意大利的巴拉塔相同,就像14世纪的音乐,每个旋律线条都有一种明确的音色,主要旋律在高声部中。福布尔东式的主调音乐织体仍允许一定数量的旋律自由和对位独立,包括偶尔的模仿。典型的高声部线条在温暖而富于表情的抒情乐句中流动,在接近重要的终止式时突然插入优雅的花唱。

3. 法国的勃艮第尚松

在15世纪,尚松一词指的是法国世俗诗歌的复调谱曲。勃艮第尚松实际上就是有伴奏的独唱,虽然有些学者认为所有声部都是要唱的。勃艮第尚松几乎都是爱情诗,大多数采取具有传统两行叠歌的

回旋歌形式,但也有四行回旋歌形式,即每首歌有几个诗节和四行叠歌;还有五行回旋歌形式,每首有五行。同时,传统aabc形式的叙事歌已经过时,仅归类为庆典活动使用。为了同叙事歌优雅的传统保持一致,人声声部比回旋歌更为华丽。例如,迪费的叙事歌《苏醒吧,高兴吧》。

4. 弥撒曲

法国的勃艮第作曲家为弥撒曲发展了一种特别的宗教音乐风格。正如我们已经注意到的,从14世纪至15世纪初,用复调谱写的弥撒曲的数量与日俱增。直到1420年前后,常规弥撒各个部分几乎总是作为独立的作品来创作(马肖的弥撒曲和另外一些除外)。15世纪作曲家们的标准做法是,把常规弥撒作为一个音乐的统一体来配乐。起初只是两个部分(例如《荣耀经》和《信经》)用一种可以听出来的音乐联系在一起,逐渐地这种手法扩大到常规弥撒五个部分。为了使弥撒的谱曲有一条单一的线索,作曲家们发展了套曲形式,这就是说,把各个乐章都置于单一旋律主题的基础之上。写作一首联结成一个整体的弥撒曲,已成为对一个音乐家创造才能的最大挑战。弥撒曲从中世纪经文歌继承了写作方法,用长音符和等节奏型来写作固定声部的定旋律。当这旋律是一首素歌时,就采用一种节奏型,如果旋律重复时,节奏也重复。

一个多世纪中的几乎所有作曲家——从迪费到奥克冈到帕莱斯特里纳,至少都根据《武装的人》这首尚松写过弥撒曲。如谱例4-1所示。

谱例4-1:《武装的人》

歌词大意:武装的人令人恐惧,到处都在宣告,所有的人都应该把自己武装起来。

第五章 文艺复兴

第一节 历史文化背景

一、政治局势的变化和自然科学的发展

意大利是文艺复兴的发源地。14世纪,富裕的商人、手工业厂主、银行家成为北部城邦里新兴的统治阶级。同时北部半岛上还出现了米兰、威尼斯、佛罗伦萨、罗马、那不勒斯五个城邦列强相互牵制的均衡政治局面。随着君主政体的不断巩固,一些独揽大权的君主为了自身的利益,积极推行保护文艺的政策,这为人文主义文学和艺术提供了良好土壤,创作活动显得十分活跃。然而,15世纪封建诸侯各霸一方的政治局面打破了意大利走向统一的可能性。到了15世纪后期,意大利成为法国和西班牙侵略的对象。16世纪,意大利战争频繁,大部分地区受西班牙控制,许多城邦已变为封建式统治,有专制的统治者。加上东方贸易因土耳其势力膨胀而陷于停顿,商运从地中海转向大西洋,导致意大利经济凋零,工商业活动范围缩小,资本转入农业,又回到落后的封建制度。与此同时,欧洲封建社会也经历了一系列深刻的变化,不少封建统一国家,如法国、英国、西班牙、葡萄牙、波兰、俄国等,经过长年的战争,先后完成了统一,从而为近代资产阶级国家的形成打下了基础。

哥伦布在15世纪末叶发现美洲大陆,意大利此时也失去了昔日地理上的绝对优势。随着资本主义经济的衰退,政治日趋反动,宗教裁判所实力的猖獗,进步的哲学家和科学家如布鲁诺、康帕内拉、伽利略等遭受迫害,人民起义受到残酷镇压,路德掀起的改革天主教运动震撼整个欧洲,作为全世界天主教中心的罗马,在人们心目中的地位和威望每况愈下。

面对着风雨飘摇的政治形势,知识分子忧心忡忡,他们中的许多人试图把自己禁锢在文学和艺术创作这一似乎与世无争的伊甸园中,采取与光同尘、超然物外的态度。"正因为如此,桑纳扎罗的《阿卡迪亚》又一次在人民心头燃起了追求古希腊田园牧歌式纯朴生活的热望,使整个欧洲为之神往。另外,波利奇亚诺在失重描绘黄金时代的美好生活;博雅尔多在长诗《热恋的奥兰朵》中极力崇尚华而不实的美感及轻浮的人生乐趣。尽管他们都在贵族的宫廷中供职,在政治上又相当活跃,但他们愤世嫉俗,将满心的冀望和瑰丽的梦想全部倾注在他们的文学作品之中。"[①]音乐领域也出现了前所未有的改革,音乐中歌词情感的表达成为这个时期音乐家和理论家们关注的重点。作曲家们也很快从诗歌中找到了心灵的寄托,他们热心于为这些诗歌谱曲,用音乐表现这些诗歌的内涵,也借以表达自己内心的情感。

① 杨周翰,吴达元,赵罗蕤.欧洲文学史[M].北京:人民文学出版社,2015.

二、人文主义的张显

政治形势的不定反而使人们开始关注自身存活的价值和意义,对大自然新的发现和科学技术的发展,促使人们开始重新审视自己,重新了解自己。在这种思考中人们不仅发现了世界,也发现了自己。"有人比喻说,以前,人们的视野在观察世界及认识自己时,都被一层沙幕所遮掩。这沙幕是由信仰、幻觉和偏见组成。此时,沙幕被撕去了,人们从睡眠或半醒状态开始清醒:他们开始有了'个性'的意识和个人主义的世界观。这在他们的生活、文化追求及文学艺术诸多方面都有所反映。"①

自然科学的进步使人们开始愿意享受物质生活,珍惜生命,不再把自己的幸福寄托在来生,并发现自己作为人的'个性'开始张扬。人们开始追求富有,对经济和政治的兴趣上升,而不再是仅仅对宗教有兴趣。人们不仅在日常生活中追求个人的风度、服饰和装饰(妇女注意涂脂抹粉,男人开始时兴假发),展示人体的美和服装的美,而且追求社交场合的高雅及对骑术、剑术、舞蹈等技能的掌握,同时注重美术、音乐、文学语言等方面的修养。此外,在文学、诗歌、绘画作品中,人们展现了对自然界的美的发现,表现了自然对人类精神的影响及人对自然美的深刻感受。人们的诗歌中,不再像中世纪那样有意识地回避自我,而是勇敢地探索自己的灵魂,解释自己的精神世界。在美术作品中,人们注意描绘肌肉的丰满、皮肤的润泽、骨骼的结构。裸体也不再是羞耻,反而是人体自然美的体现。

人文主义重视人与上帝的关系,人的自由意志和人对于自然界的优越态度。从哲学方面讲,人文主义以人为衡量一切事物的标准。人文主义从古希腊、罗马的文化中获得启发,注重人对于真善美的追求,扬弃偏狭的哲学系统、宗教教条和抽象推理,重视人的价值。在文艺中,则要求反映现实生活、追求个性的完整、个人情感的迸发和个人的创造。

三、对古希腊、罗马文化的再次推崇

人文主义彰显的一个最明显的标志就是对古希腊、古罗马文化的研究和"再生"。古希腊、罗马文化的重新发现对人文主义思想和诗人、艺术家的创作起了重大的促进作用。但这些思想家和诗人更重视罗马文化,作为古罗马的"后裔",追本溯源,向往罗马古代的光荣。而这种"复古"的崇尚首先发轫于文学领域,但丁、彼特拉克和薄伽丘的诗作开始流行。

对于文艺复兴时期的音乐家来说,古希腊音乐艺术的具体范本并没有完整地保存和流传下来,与雕塑、建筑等造型艺术领域中的情形有所不同,音乐家们并没有从考古发现中得到更多可供直接模仿的实物,但他们愿意复活古代音乐,可是找不到古乐的巨著,只好以理论猜测。对于人文主义的音乐家来说有一点是明确的:歌词在古人的音乐中十分重要,古人的音乐遵循歌词的节拍节奏。这样,他们直奔真正的本源,拿古典诗歌来谱写音乐。音乐家除了使用贺拉斯和希腊罗马的其他诗作谱曲外,新创作的拉丁语诗歌也引起他们的注意。在这些作品中,我们看到的是诗,当作歌来唱的诗,不是音乐,不是配上歌词的音乐。

① 蔡良玉.西方音乐文化[M].北京:人民音乐出版社,1999.

人文主义者试图寻找一个更加深奥的答案来解释音乐的存在。"这些音乐爱好者在文艺复兴理想的鼓舞下,想把音乐带回到那条通往梦寐以求的古文明奇迹的被遗忘的道路。"①而在另外一方面,音乐人文主义者在思想理论方面大量吸收和借鉴古希腊罗马早期的思想成果,包括廷克托里斯、福尔达第亚当、维森蒂诺、扎里诺、伽利略和蒙特威尔地等人在内的文艺复兴时期的许多作曲家和音乐理论家们都以古希腊传统作为自己的理论先驱,在他们的著作中,或者是信件当中,古希腊早期一些著名思想家的言论随处可见,因此"与其说文艺复兴时期的音乐家'复活'了古希腊音乐艺术的某些具体形态,还不如说他们有选择地发扬了古希腊音乐思想中某些与当代人文主义精神相符合的美学观念"②。

四、对情感表达的需求

文艺复兴时期的音乐家们抱着复兴古希腊音乐审美理想的愿望,开创了一条朝向新时代的、赋予人文主义精神的音乐创作之路,无论在理论上还是在实践中,他们都始终坚持音乐艺术应以表现人的内心情感、打动人们的心灵、唤起人们的激情为目的,而这种主张同整个文艺复兴的人文主义本质是息息相通的。

人文主义的思想造就了人们对于情感的追求和其在艺术中的表达。情感的需要和表达在这个时期显得日益重要起来,并在文艺复兴运动之后的二三百年里为音乐实践提供了重要的理论基础。其根本原因就在于它顺应了人性解放这一历史发展的必然趋向。人的情感是人性本质中一个不可缺少的组成部分,人性的解放离不开情感的解放。中世纪对人类情感的束缚、对情感价值的否定,正是文艺复兴运动首先要打破的东西。文艺复兴时期的人文主义者之所以大力倡导情感的表达,是因为这种人类最真实的一种情绪能够"体现出他们对艺术理解和要求"③。"音乐是心灵的语言,是表现发生在灵魂隐秘深处的行为和经历的手段。音乐的这一根本特点是它成为动情地表达艺术思想的天然终结,艺术思想主要是心灵经历的产儿。"④这个时期的世俗音乐体裁有了很大的发展,并且在一定程度上左右了当时音乐风格的发展趋向,法国的尚松,其歌词内容同当时社会生活紧密联系,反映现实生活中人们的喜怒哀乐。除了"尚松"之外,起源于意大利的牧歌受到当时诸多作曲家的青睐,当时几乎所有著名的作曲家都创作过这种体裁。从1530年至1620年大约100年的时间是牧歌在音乐史上发展的巅峰期。"牧歌是当时盛行于文艺界、达官贵人之间和意大利各个城邦共和国学院里的一种尚美社交艺术,它打破了当时由尼德兰经文歌一统乐坛的垄断局面,并成为16世纪的宫廷乐形式,同时也是在歌词与和声两个领域内尝试各种新变化的实验场。"⑤

① 亨利.西方文明中的音乐[M].杨燕迪,译.贵阳:贵州人民出版社,2000.
② 邢维凯.西方音乐思想史中的情感论美学:情感艺术的美学历程[M].上海:上海音乐出版社,2004.
③ 同上.
④ 同①。
⑤ 科诺尔德.蒙特威尔地[M].张琳,齐欢欣,译.北京:人民音乐出版社,2006.

第二节　文艺复兴时期的音乐

一、勃艮第乐派、尼德兰乐派、威尼斯乐派

14世纪与15世纪上半叶,西方音乐在风格上出现了不少新现象和新概念,例如"对位"这一术语出现在1300年前后,但到14世纪末才有了明确的定义:对位的目的是同时表演若干旋律,并用适当的、井然有序的协和音把它们组织在一起。15世纪出现了一直沿用至今的四声部格局。到了15世纪下半叶,经文歌和弥撒曲中的高声部对位曲调,也由原来的独唱者担任变为加入了合唱的段落,乐谱也有了大开本形式,可以放在谱台上。有一部分复调歌曲的声乐部分由器乐来代替,当所有的声部都由器乐演奏的时候,复调歌曲就变成了器乐重奏曲。

15世纪上半叶,法王的臣属,酷爱艺术的勃艮第公爵的小教堂里面有15至27位音乐家,其中有本地培养的,也有从巴黎、英国或其他地方招聘的全欧洲最优秀的音乐家。这使得勃艮第公爵的小教堂成为全欧的榜样。这个地方也逐渐成为培养全欧音乐家的摇篮,许多著名音乐家都曾在康普雷、布鲁尔和列日等地的音乐学校学习,或者在勃艮第公爵的宫廷工作过。勃艮第乐派的作曲家有班舒瓦、杜费,他们主要采用的音乐体裁是尚松。15至16世纪的尚松泛指所有的法语世俗复调歌曲。其中杜费是第一位写作二声部和三声部世俗复调歌曲的作曲家,但他的主要成就仍在宗教音乐领域。

佛兰德乐派是继勃艮第乐派之后的又一个文艺复兴时期的重要乐派,它出现于15世纪下半叶到16世纪中叶的佛兰德地区,这是历史上欧洲西北部的一个地区,包括法国北部的一部分、比利时西部和尼德兰沿北海的西南部地区。佛兰德乐派涌现了众多的作曲家,其中主要代表人物有奥克岗、奥布雷赫特、若斯坎等人。19世纪的一位德国音乐史学家曾把勃艮第乐派和佛兰德乐派统称为尼德兰乐派。

就像文艺复兴时期的绘画通过透视法造成三维空间的比例感一样(见图5-1),佛兰德乐派利用模仿复调音乐的各个声部取得平衡,从而创造出一种与强调节奏律动的哥特式音乐艺术不同的新的音乐风格。由佛兰德乐派奠定的模仿复调,各声部具有同等的重要性和分享呈示主题的机会。在一般情况下,各个声部只是取定旋律中动机式的短小片段加以模仿,一首大型作品可粗略地分成前后相连的几个部分,每一部分都围绕着取定旋律中的片段进行。这些片段经过各声部轮流模仿和自由展开后,一个部分便宣告结束,接着以另一个动机式的片段为基础形成下一个部分。常常会出现这样的情况,当前一部分的某些声部还未结束,另一个声部已开始新定旋律的片段,造成各部分之间声不交叠的无终旋律式的现象。为加强作品效果,作曲家常把四个声部拆成两对来写,或者从常规的四声部中去掉两个声部,形成四部合唱与二重唱之间鲜明的音响对比。

16世纪,威尼斯是除罗马外意大利最重要的城市,它在政治上是独立的,经济也很发达,在15至16世纪达到了一个高峰。11世纪建造的圣马可大教堂是威尼斯的音乐文化中心,它金碧辉煌,显示国家和教会的威严。此地的生活也不像罗马那样禁欲苦行,在精神上是外向的,追求享乐主义,对宗教比

较随意。此外,威尼斯的商业兴盛,长时间与东方进行贸易给它带来一种独特的国际性和奢华性。

图 5-1　文艺复兴时期绘画作品

威尼斯乐派也就诞生在这种氛围之中,它的主要代表作曲家有维拉尔特,A.加布里埃利和他的侄子 G.加布里埃利及扎里诺、梅鲁罗等人。威尼斯乐派的许多作曲家都曾担任过圣马可大教堂的管风琴师。双风琴推动了双合唱(复合唱)的发展,并且这种双合唱经文歌成为威尼斯大教堂大规模的典礼音乐。这种合唱采用赋予色彩性的主调和声织体,而不是复杂的模仿复调,多为两个或更多合唱队演唱,它们彼此呼应,交替演唱,形成宏伟的气势。双合唱的形势虽然不是起源于威尼斯,但在那里获得了巨大的名声。

威尼斯乐派的作曲家还特别喜欢创作器乐合奏曲。坎佐纳(Canzone)是一种早期的器乐作品。它出现在1520年,最初是为管风琴而作。采用器乐合奏形式,并独立于声乐,且自由写作的坎佐纳直到16世纪才较为多见。它最终发展成一种独立的器乐形式,通常由若干对比性段落组成,每段各有自己的主题。作曲家G.加布里埃利创作的大多数作品是为两个或三个乐器组而写的,据说他受到圣马可大教堂多重圣楼的启发,对不同乐器组之间在音响上的对比给予强调,这预示了巴洛克时期的协奏风格。

二、世俗音乐的发展

在世俗音乐领域,文艺复兴后期产生了一种新体裁——意大利牧歌,在欧洲的其他国家,也先后出现了一些类似的世俗声乐体裁,如法国尚松、英国牧歌和德国利德。具有长期口传传统的器乐作品,在15至16世纪被记载下来,并形成多种体裁,例如舞曲、即兴作品、对位作品、坎佐纳、奏鸣曲和变奏曲。

作为文艺复兴运动的发祥地意大利,出现了在欧洲具有广泛影响的世俗音乐体裁——牧歌。牧歌涉及文学和音乐两个方面,以但丁、彼特拉克和薄伽丘的作品为代表,牧歌的演变折射出人文主义精神

的影响，它的发展为意大利后几个世纪的音乐繁荣奠定基础。

意大利16世纪的牧歌是文艺复兴时期一种重要的世俗音乐体裁，它是以较高水准的诗歌为歌词谱写的复调歌曲。最初的牧歌是为当时盛行于意大利和欧洲的抒情诗配曲的音乐。配乐的节奏、重音和对位、和声，以及音乐织体，全部服从于诗的语言文字，就连两者的元音和辅音都要相辅相成。那些诗词洋溢着世俗世界的色彩斑斓——爱情、生活、政治和宗教……那些诗歌用词讲究、感情丰富，兼容了感人和严肃两种极端的情感。歌词的意义和形象激发作曲家的动机和织体，激发协和音与不协和音的结合，作曲家探索新的途径来使歌词的内容戏剧化。作曲家必须遵循语言的节奏而不得违反音节的自然重音。所有的这些变化都为了使音乐更直接地感染听众。

意大利牧歌的产生和发展与文学诗歌领域彼特拉克运动密切相关。就像格劳特叙述的那样"牧歌的兴起与意大利诗歌的趣味和评价的趋向息息相关。早期的牧歌作者所谱曲的歌词中有许多是彼特拉克所做；后来的作曲家则更喜欢彼特拉克的仿效者和其他现代诗人的歌词，他们几乎全在彼特拉克的幽灵笼罩下工作着"。在诗人、文学学者、红衣主教本博的倡导下，14世纪意大利使彼特拉克的诗歌重新得到推崇和喜爱，后来形成彼特拉克主义诗歌流派。早期的牧歌作曲家放弃那些佛罗托拉惯用的没有太多文学价值的诗歌，而转向用更为严肃高雅的诗歌谱曲，正是受到彼特拉克诗歌运动的影响。牧歌所选的诗作具有丰富细腻的情感内容，许多是爱情诗，语言精练、文辞淡雅，常常借景抒情，表达出诗人细微的心绪。牧歌的音乐注重对歌词的细致表达，作曲家对歌词的处理不拘一格，音乐的织体和手法随着牧歌的发展越来越丰富。大多数牧歌歌词的题材是多愁善感的或色情的，并且有取自田园诗歌的场景和借喻。牧歌创作的代表作曲家有阿卡代尔特、罗勒、马伦齐奥、杰苏阿尔多、蒙特威尔地等人。如谱例5-1所示。

谱例5-1：罗勒的牧歌"Datemi pace, o duri miei pensieri（给我平静，我的思绪纷乱）"片段①

在法国当时盛行写作尚松，所有用法文歌词谱写的世俗歌曲都叫作尚松，但音乐史家用"法国尚松"或"巴黎尚松"来特指一种出现在16世纪20年代末的巴黎的世俗形式。与若斯坎及同时代人那种

① 格劳特，帕利斯卡.西方音乐史[M].汪启璋，吴佩华，顾连理，译.北京：人民音乐出版社，2010.

运用很多对位守法的尚松不同,这种尚松的主旋律在高音部,四声部织体,下方的和声支持着上面的主旋律,很少使用模仿。歌词采用分节形式,对歌词的谱曲一般是音节式的,实际上它的音乐和歌词没有固定格式,其主要作曲家有雅内坎。如谱例5-2所示。

谱例5-2:若斯坎的世俗音乐作品——尚松《悔恨交加》[1]

英国牧歌受到意大利牧歌的很大影响,但是也有其自身特点,形成了一种独特的英国牧歌风格。这种牧歌虽然也有为无伴奏的独唱声乐而作,但其中很多在出版时也表明可以用弦乐器取代或重叠一些声部。英国牧歌最重要的作曲家是莫利。

英国在文艺复兴末期还出现了一种世俗歌曲体裁,叫作琉特琴歌,这是用琉特琴伴奏的独唱歌曲,主要作曲家有道兰德。琉特琴是文艺复兴时期最流行的一种弹拨乐器。典型的琉特琴歌具有精心的旋律,琉特琴的伴奏则处于明显的附属地位。

[1] 格劳特,帕利斯卡.西方音乐史[M].汪启璋,吴佩华,顾连理,译.北京:人民音乐出版社,2001.

德国文艺复兴时期的主要世俗歌曲形式是利德。这种复调的利德混合了德国的流行歌曲和法国佛兰德复调传统,主要作曲家有森佛尔。利德经常把一个熟悉的曲调放在支撑声部,另外三个声部用对位风格环绕着它。文艺复兴晚期的利德,开始接近意大利牧歌结构,所有声部都参与旋律的模仿。

第三节 文艺复兴时期歌剧发展

一、意大利牧歌

(一)意大利牧歌简介

牧歌是16世纪意大利世俗音乐最重要的体裁。16世纪的牧歌与14世纪的牧歌(一种带有小结尾的分节歌)只是在名称上相似。16世纪早期的牧歌没有副歌(音乐和词句的定型的反复)或那种老的固定形式的任何其他特征。在典型的16世纪牧歌中,作曲家创作新的音乐来适配诗歌中每一行词句的节奏和意义,也就是说,它是"通谱体"的。

牧歌在各种贵族的社交聚会中演唱。在意大利,人们经常在学院的聚会上听到牧歌,这些学院是研究和讨论文学、科学或艺术问题的社会组织。在这些圈子中,演唱者是业余的,但是在1570年前后,王侯们和其他人开始雇佣演唱技巧高超的专业团体。牧歌也出现在戏剧和其他舞台的演出中。这种音乐的需求量是巨大的,重印和新版本都计算在内,1530至1600年间就出版了两千多册曲集,牧歌一直持续流行到17世纪。

大部分的早期牧歌产生于1520至1550年间,为四声部,16世纪中叶以后五声部成为标准惯例,六声部甚至更多声部也变得常见。"声部"一词的含义是字面上的:牧歌是声乐的室内乐,演唱时一个声部只要一位歌手。但在16世纪,乐器也经常重叠声乐的声部或取代它们的位置。

(二)意大利牧歌作曲家

在16世纪中叶后创作牧歌的很多北方作曲家中,拉索、蒙特和韦尔特对这种体裁的贡献最大。

拉索(1532—1594)是当时最重要的教会作曲家,他是一个全面发展的天才,同样精通牧歌、尚松和利德的创作。

蒙特(1521—1603)像拉索一样,在宗教和世俗音乐领域都很高产。他年轻时在意大利就开始创作牧歌,后来在维也纳和布拉格为哈布斯堡皇帝工作时也未曾间断,出版了三十二卷世俗牧歌和几本宗教牧歌(Religious Madrigal)。

韦尔特(1535—1596)虽然出生于安特卫普附近,但他一生几乎都在意大利度过,他继续发展了开始于罗勒的那种牧歌的创作。他的晚期作品风格充满了大胆的跳进,宣叙调式的朗诵和夸张的对比,对蒙特威尔地有显著影响。

到16世纪末,重要的牧歌作曲家都出生于意大利。

知识窗/蒙特威尔地与意大利牧歌

牧歌在蒙特威尔地的生涯中有着特殊的地位,他的作品造成了这种体裁风格上的转变,即从复调声乐合唱变成器乐伴奏的独唱或二重唱。蒙特威尔地于1567年出生于克雷蒙纳,在那里他随大教堂的音乐指导因杰涅里接受最早的音乐训练。1590年,蒙特威尔地进入曼图亚公爵贡扎加的府上任职。十二年后升任公爵小教堂乐长。从1613年到1643年逝世,他是威尼斯圣马可大教堂的唱诗班指挥。

蒙特威尔地的前五卷牧歌出版于1587至1605年间,是复调牧歌历史上的里程碑。他并没有走到杰苏阿尔多那样的极端,而是通过对主调与对位的声部进行平稳结合,对歌词的忠实反映,以及对半音与不协和音的自由运用,展示了卓越的表现力。但是,从他的某些特征可以看出(这在他同代人的音乐中只有暗示),蒙特威尔地正在快速而充满自信地转向一种新的音乐语言。例如,很多音乐动机不是旋律性的而是朗诵性的,是用后来的宣叙调风格写成的;织体经常背离各声部均等的手法,而成为一首下方有低音部作为和声支持的二重唱;以前只在即兴演唱中可能出现的装饰性不协和音和其他装饰音,现在被写进了乐谱。

二、法国"尚松"

16世纪早期的法国作曲家继续用一种有变化的流行风格创作弥撒曲和经文歌。但是在弗朗西斯一世的统治期间(1515—1547),在巴黎或巴黎附近工作的作曲家们发展出一种新型的尚松,经常被叫作"巴黎尚松",它在歌词和音乐上都有更独特的民族性。

1528至1552年,法国第一位音乐出版商阿泰尼昂出版了五十多本这样的尚松选集,总共有约一千五百首作品,其他出版商也紧随其后。16世纪,法国和意大利都出版了上百首改写成琉特琴曲的尚松及为人声和琉特琴而作的尚松改编曲,这足以证明尚松的流行。如谱例5-3所示。

谱例5-3:塞尔米西《只要我活着》

歌词大意:只要我活着,我将用行动、言辞、歌曲与协和之音为强有力的爱之王服务。

三、德国宗教改革时期的音乐

(一)德国宗教改革

当路德在1517年把他的《九十五条论纲》贴到维登堡宫廷教堂的门上时,他并无意发起一场完全脱离罗马的新教运动。甚至在关系破裂以后,路德教派还保留了许多天主教的传统礼仪,并在礼拜中大量使用拉丁文。同样,路德教派也继续使用大量的天主教音乐,既有素歌,也有复调音乐。在某些情况下,路德教派保留了原来的拉丁文歌词,而在有些时候,歌词则被翻译成德文,甚至在旧的旋律上填上新的德文歌词。

路德教派音乐"法-佛兰德"乐派,特别是在16世纪时,反映了路德本人的信念。路德既是一位歌手,又是一位作曲家,他十分钦佩法-佛兰德乐派的复调音乐,特别是若斯坎的作品。他坚信音乐的教育和道德力量,要求整个会众都参与礼拜仪式中的音乐。虽然他改变了教会礼仪的词句,以便符合他的某些神学观点,但他也想在礼拜仪式中保留拉丁文,这是因为他认为拉丁文对于教育青年是有价值的。

为了使路德的信念应用到当地的实际情况中,会众发展了一些不同的用法。大的教堂为了训练唱诗班,一般都保留了大量的拉丁礼仪及复调音乐。较小的教堂则采用一种德国弥撒,这类弥撒最初由路德发表于1526年,它遵循天主教弥撒的主要纲要,但在许多细节上却与其相异。这类弥撒中的《荣耀经》被略去了;用吟诵音来适应德语自然的抑扬顿挫;用德语的赞美诗来代替专用弥撒的其余曲目和常规弥撒的大部分。但是,路德从来不打算使德国弥撒或任何别的方案在路德派教堂中统一实行。的确,在16世纪,德国各地都能够找到罗马惯用法和新作法之间的妥协。拉丁语的弥撒曲和经文歌继续在唱。直到18世纪,有些地方仍保留着用拉丁语演唱弥撒曲或经文歌的礼仪。例如,在巴赫时代的莱比锡,一部分礼拜仪式仍用拉丁语演唱。

(二)路德教派的众赞歌

路德教派最独特和最主要的音乐创新就是会众唱的分节赞美诗,被称作"众赞歌"或"教堂歌曲"。今天多数人知道这种赞美诗是四部和声配置,但是这种众赞歌同素歌一样,主要包括两种成分,即歌词和音调。当然,也像素歌一样,众赞歌通过和声与对位丰富了自己,而且还能够重新写成大型的音乐形式。正如16世纪大多数天主教音乐出自素歌,17世纪和18世纪路德教派的音乐大部分也来自众赞歌。如谱例5-4、5-5所示。

谱例5-4:巴赫《马太受难曲》

歌词大意:不管什么东西伤了你的心,都把道路交付给最忠诚的人、统治天堂的那个人来照顾。

谱例5-5:巴赫《马太受难曲》

歌词大意:如果有一天我必须离开,也别离开我!如果我必须承受死亡,那就走向前吧!

四、宗教改革前英国宗教音乐

"玫瑰战争"(1455—1485)期间,英国的音乐创作衰退了。当亨利七世恢复统治(1485—1509年在位)后,英国的音乐创作开始逐渐复兴。英国作曲家一直在相对孤立的环境中工作。1510年以前,并没有"法-佛兰德"乐派的音乐家到英国来,当时流行的模仿对位方法只是逐渐地被人采纳。除了早期几个孤立的例子之外,直到1540年左右,这种风格才首次系统地用在格律诗的配乐和经文歌上。同时,地方上的世俗音乐有所发展。亨利七世和亨利八世(1509—1547年在位)时期的手稿,包括了各种各样的三声部和四声部歌曲及器乐作品,反映了宫廷生活的许多方面,其中也有一些大众的因素。15世纪晚期到16世纪早期,大多数英国现存的复调音乐都是宗教音乐——弥撒曲、圣母颂歌和奉献交替圣歌(在晚祷上唱的歌颂圣母玛丽亚的交替圣歌有四首:《仁慈救世圣母》《天后颂》《天后快乐》《万福天后》)。这说明,英国人更喜欢音响极其丰富的五声部或六声部,而不是比较普通的四声部织体。因此,音乐展示了一种强烈的感觉,它依赖和声的规模,并通过对比声部组的使用,取得织体的变化。歌词的

一个单音节上的大段花唱，往往在乐段中获得异常的美和表现力。

　　这一时期最伟大的英国作曲家是塔弗纳，他曾指挥牛津大学多达四十人的大型唱诗班有四年之久。塔弗纳的节日弥撒曲和圣母颂歌多半以18世纪初英国的丰满而流畅的风格写成，偶尔有继叙咏的经过句和一些模仿。他的弥撒曲《西风》是16世纪英国作曲家用这个旋律为基础的三部作品之一，定旋律在这里被处理成一系列变奏，这种形式也为后世英国键盘作曲家所喜爱。同样的技巧还运用在弥撒曲《光荣归于你，圣三位一体》中，据说该作曾在加莱附近的金缕地演出过，1520年，英国的亨利八世和法国的法兰西斯一世曾在那里会过面。

　　到了18世纪中叶，英国的主要作曲家有泰伊、塔利斯和怀特。其中最重要的是塔利斯，他的音乐作品沟通了16世纪英国早期和晚期的风格，他的创作则反映了这一时期影响英国宗教音乐的信仰剧变和令人困惑不解的政治变动。在亨利八世时期，塔利斯写作弥撒曲（包括一首模仿弥撒曲）和奉献交替圣歌。在爱德华六世（1547—1553年在位）同教皇决裂之后，塔利斯创作供英国礼拜仪式用的音乐和英语歌词的颂歌。后来，玛丽女王统治时期恢复了罗马仪式。塔利斯写了一些拉丁文赞美诗，他的大型七声部的弥撒曲《圣子》可能是在玛丽女王在位时写的。在伊丽莎白女王时期，塔利斯既为拉丁文也为英文歌词谱写音乐。他晚期的作品有两套《悼歌》，这是所有为《旧约》诗文配乐中最为传神的作品。他的作品和16世纪大部分英国音乐最显著的特点就是旋律具有声乐性质。在音乐和听众的互相影响中，打动听众的不是抽象的音乐线条，而是人声——旋律曲线如此紧密地同语言的自然变化融为一体，在突出它们的内容时如此富于想象力，而对于歌唱者来说又是如此自然。

第六章 巴洛克时期的音乐

第一节 巴洛克名称的由来及音乐风格特点

一、巴洛克名称的由来

音乐的巴洛克时期通常被认为是从 1600 年开始持续到 1750 年,即从蒙特威尔地开始,一直延续到巴赫和亨德尔的时代。1750 年,德国大师巴赫与世长辞,标志着巴洛克巅峰的对位法音乐的终结,也标志着巴洛克时代的终结。巴洛克一词源自葡萄牙文"baroque",原意为珍珠怪异的、不规则的形状。18 世纪中叶,巴洛克一词已在欧洲的艺术史和艺术批评中被使用,开始主要指 17 世纪意大利的建筑风格(见图 6-1)。它含有贬义,认为那种热烈、华丽、装饰性的光怪陆离的风格,对于追求古代艺术的质朴、静穆、严谨的文艺复兴艺术来说,是一种退化和堕落。巴洛克之后古典主义时期的音乐家们趋于将音乐语言简化和规范化,在他们看来,巴洛克音乐"过于夸饰而不够规范"。巴洛克的这种含义被引入当时的音乐批评中,一直延续到 19 世纪。19 世纪末德国艺术史家维尔夫林对此提出了异议,他对这一历史时期的所谓巴洛克艺术给予肯定的评价。此后,德国音乐学家萨克斯将维尔夫林的论点运用到音

图 6-1 巴洛克时期的建筑

乐史学中来,将这个时期的造型艺术和音乐艺术在风格上进行了比较、研究,并用巴洛克这个概念来概括这个时期音乐的风格特征。这种提法被很多研究音乐史的音乐家引用,因此这个时期的音乐风格便以"巴洛克"来概括。

二、巴洛克音乐风格及特点

巴洛克风格在美术中可以从卡拉瓦乔的色彩浓烈的、戏剧性的绘画中看到(见图6-2)。在音乐上我们也早已从马伦齐奥、杰苏阿尔多的牧歌及道兰德的古歌曲中看出端倪,而他们的下一代则更往前发展了,要制造出这些强烈的效果,必须发展一种新的音乐风格。巴洛克音乐具有鲜明的特点,它的节奏强烈、跳跃,采用多旋律、复音音乐的复调法,比较强调曲子的起伏,所以很看重力度、速度的变化。巴洛克时期最重要的创造就是"对比"的概念。

图6-2 巴洛克时期美术作品

"对比"可以表现为各个不同的方面:音的高与低;速度的快与慢(快与慢的段落对比或快慢声部间的对比);力度的强与弱;音色的不同;独奏(唱)与全奏(合唱);等等。最明显而强烈的对比是当时出现的一个新的体裁叫作"单声部歌曲"(Monody),它是一种独唱歌曲,大致是在上面有一个流畅的人声声部,配以琉特琴或羽管键琴的伴奏,伴奏的进行较为缓慢。"伴奏"这个词,在文艺复兴时期的音乐中几乎不用考虑,作为一个观念,它属于巴洛克时期,它意味着乐器声部之间的地位不同。

事实上巴洛克音乐最重要的特征是它的伴奏部分,即固定低音(也称通奏低音)。固定低音演奏者在羽管建琴或管风琴(或拨弦乐器琉特琴或吉他)上奏出低音声部,上面标出数字指示应演奏的填充和弦。固定低音经常由两个人演奏,一人用大提琴(或维奥尔琴或大管)一类可延长音响的乐器演奏低音声部,另一人演奏填充和弦。

固定低音的出现并不是一蹴而就的,而是在16世纪时就已有了雏形,只是到了巴洛克时期这种风格才被清楚地确定下来。与上述的变化一起,而且是有关的,是放弃复调(更精确地说,复调音乐成为一种老式的方法,几乎只用于某一类教会音乐中)。

> **知识窗/音乐知识——固定低音**
>
> 固定低音(Basso Ostinato)：又称作数字低音(Figured Bass)或通奏低音(Basso Continuo)，指一组在音乐中反复出现的低音组，低音部不断重复一些短小的主题动机，或者完全重复一个固定的旋律。变化中统一的原理具体体现在巴洛克音乐中，那就是固定低音或基础低音。旋律或伴奏的一个短句在低声部再三重复，每一次重复时，在它的上方声部加以变化，以一种和声的、旋律的、对位的新织体加以编排。这是一种统一重复的模式，作曲家需要使结构连贯、使形式扩展。巴洛克音乐家在固定低音的形式中，发展出一种变奏曲和装饰音的完美技术。上声部与中声部经常也是即兴演奏。这种技术在英国特别流行，是巴洛克时期特有的作曲手段。一般会在键盘乐器(通常为古钢琴)乐谱的低音声部写上明确的音，并标以说明其上方和声的数字(如数字6表示该音上方应有它的六度音和三度音)。演奏者根据这种提示奏出低音与和声，而该和弦各音的排列及织体由演奏者自行选择。

与此同时，新乐器种类的出现加速了这个进程，其中最重要的乐器为小提琴族系。声乐风格与器乐风格的交替进行是典型的巴洛克的手法，巴洛克音乐中有这样两种不同风格的交替进行是为了新奇和效果。

巴洛克时期的音乐家没有社会地位，他们服务于教堂、宫廷和自由城市，只被当作手艺人。这时，几乎所有的音乐都是"功能音乐"。教堂和宫廷有众多的节日庆典，这就要求音乐家们为之创作数量巨大的各类体裁的音乐作品，然而一经演出手稿就不再被保存，因此原稿大量遗失和毁坏。

第二节 欧洲各国的音乐状况

17世纪初叶至18世纪上半叶，欧洲各主要国家正处于从封建制度向资本主义制度过渡时期。各国经济、文化发展不平衡，各国音乐文化的发展虽然都具有从封建主义向资本主义过渡的性质，但是各自又具有独特的面貌。

一、意大利

1. 歌剧

这一时期，歌剧和器乐在意大利得到很好的发展。威尼斯作曲家蒙特威尔地是巴洛克时期最早的一位歌剧作曲家，他的歌剧《奥菲欧》《波佩亚的加冕》等作品，重视对人的情感和心理体验的真实表现，强调音乐要拨动人的心弦，其人文主义倾向很明显。他的后继者F.斯卡拉迪和A.斯卡拉迪成就了威尼斯乐派。意大利的歌剧事业发展很快，然而蒙特威尔地歌剧中的人文主义倾向富于创造性的艺术探索，在此后约100年的意大利歌剧中，并没有得到长足的发展。以A.斯卡拉迪为代表的那不勒斯乐派很快代替了当时红极一时的威尼斯乐派，他的歌剧一般多以生活风俗喜剧、历史传奇为题材，他对意大利歌剧的贡献在于：确立了具有丰富旋律的咏叹调在歌剧中的中心地位；以咏叹调为主导，并与朗诵调交替出现的原则成为各具结构的基本原则；快、慢、快三部结构的意大利式序曲的形式已经形成，它对近代多乐章交响曲的形成有重要意义。欧洲近代歌剧的基本格局被确定，成为后来莫扎特、罗西尼创作的意大利式歌剧的先导。此后那不勒斯歌剧由于过分热衷于华美的曲调和美声技巧，内容浮华浅

薄,过分追求娱乐性,音乐发展程式化和僵化,最终退化为化妆音乐会。

2. 器乐

这个时期的意大利器乐获得了比较顺利的发展。17世纪初叶,在罗西和马里尼等人的作品中已经出现了具有多乐章结构的、最早的三重奏鸣曲。当时它已具有两种类型,即室内奏鸣曲和教堂奏鸣曲。前者后来发展为组曲,后者则是近代奏鸣曲的前身。18世纪上半叶,科雷利将教堂奏鸣曲加以发展,终于定型为四乐章结构,乐章间在音乐的性质、结构、速度等方面都贯穿着对比原则,向近代奏鸣曲又迈进了一步。这种新的题材和结构原则在维瓦尔第的创作中,又得到进一步的确立,并很快扩展到英国、法国、德国等其他国家的音乐创作中去。在三重奏鸣曲结构原则的基础上,科雷利又创造了由独奏组和乐队合奏构成的大协奏曲。但是这种体裁没有持续很久,便被独奏和乐队合奏的协奏曲所取代。第一部小提琴协奏曲产生于1695年,作者是博罗尼亚乐派的托雷利。协奏曲的三乐章结构原则则是由维瓦尔第最后确立的。

> **知识窗/音乐知识——三重奏鸣曲**
>
> 三重奏鸣曲(Trio Sonata):由两把小提琴、一个通奏低音乐器(键盘乐器)和一把大提琴(或大管)组成的演奏,两把小提琴演奏两条对位关系的旋律,另两件乐器演奏低音及和声。

> **知识窗/音乐知识——独奏奏鸣曲**
>
> 独奏奏鸣曲(Solo Sonata):由一把小提琴(或长笛或其他乐器)加一个通奏低音乐器演奏,有时只由一件乐器独奏(如无伴奏小提琴奏鸣曲或古钢琴奏鸣曲)。

二、法国

1. 歌剧

这一时期的法国是一个强大统一的封建君主国家。路易十四、路易十五时代的法国文化具有明显的宫廷性质,法国音乐虽然也从意大利音乐中汲取了许多经验和成果,但仍具有强烈的法兰西民族特色。

法国歌剧的发展离不开意大利歌剧,法国的第一部歌剧是由宫廷音乐家康贝尔同诗人佩兰在1659年合作创作的,这部歌剧便是以意大利歌剧为蓝本。

吕利是法国民族歌剧的真正开创者。他称自己的歌剧为"抒情悲剧",其内容同高乃依、拉辛的悲剧一脉相承。他常以爱情与天职的冲突,最终服从于封建国家利益的故事为题材,在富丽堂皇的场面中,包含着对王权的赞美和歌颂。在吕利的歌剧中,赋予旋律性的朗诵调占有很重要地位,它同法国语言的音调紧密结合,别具一格;音乐的处理同戏剧情节紧密结合;歌剧中常有描绘性的乐队音乐段落,序曲的结构也具有自己的特点。吕利死后这种抒情悲剧衰颓了。而他的后继者拉莫的歌剧风格与他有着很大的不同,拉莫多以田园诗式的、神话性娱乐性的,甚至东方异国情调的题材为他的歌剧内容,如歌剧《妩媚的异乡》,这同法国现实生活相距甚远。他的歌剧在风格上同吕利的不同之处在于:音乐

比诗词占据了更为重要的地位;朗诵调的作用被削弱,接近意大利式的咏叹调的地位加强了;和声语言和管弦乐法都有创新。路易十五执政后,宫廷生活更加奢靡,歌剧创作也受到很大影响,法国歌剧最终未能摆脱衰败的命运。

2. 器乐

古钢琴音乐(主要是羽管键琴音乐)作为贵族文化的一个部分,脱离教堂在宫廷中发展起来。其中较早且具代表性的是尚博尼埃,他是一位优秀的管风琴演奏家,门下弟子众多。第二代古钢琴家之中,最优秀的是尚博尼埃的学生当格贝勒。18世纪20年代以后,"华丽风格"成为古钢琴音乐的主要风格,这与绘画中的洛可可风格相对应。音乐中华丽风格的创导者是库普兰(1668—1733)。

法国库普兰是一个音乐世家,17至18世纪相继出现了好几位杰出的音乐家,其中最杰出的是库普兰,被誉为"大库普兰"。他创作过弥撒曲、经文歌、康塔塔、室内乐(他是法国最早写三重奏鸣曲的作曲家)和管风琴曲。他从1713年开始创作了一系列组曲,编成4套。每套包含4~10首小曲,每首均有标题,改变了原来组曲由若干首不同民间舞曲组成多乐章套曲的创作布局,原来的组曲包括德国的阿勒芒德舞曲、法国的库兰特舞曲、西班牙的萨拉班德舞曲、英国的吉格舞曲等,1650年以后,这种组曲在原来的基础上增加了序曲和间插曲。库普兰的组曲打破了舞蹈组曲的框架,向标题小曲发展。乐曲多以田园风光、景物、肖像为题材,有明显的贵族趣味,是典型的法国风格。库普兰的贡献在于他将一般的舞曲发展为具有心理刻画性质的抒情器乐小品,为欧洲近代钢琴抒情小品这种体裁的发展做了有益的探索。

> **知识窗/音乐知识——康塔塔**
>
> 康塔塔(Cantata):来自意大利语"歌唱"一词,即歌唱的曲子。是一种声乐家们、合唱队和乐器演奏家们表演,以诗体故事为基础的作品,可以是宗教的或世俗的,也可以是抒情的或具有戏剧性的作品。它通常包含几个乐章,如咏叹调、宣叙调、二重唱和合唱。康塔塔在德国发展成为路德教派圣乐的重要形式,巴洛克器乐和声乐的形式充实了它,同时它吸收了法国歌剧序曲的壮丽和意大利充满活力的器乐风格。

> **知识窗/音乐知识——室内乐**
>
> 室内乐(Chamber Music):指在室内,而非教堂、剧院、或大型公共场所演奏的音乐,它是古典音乐的基石。室内乐汇集的曲目种类甚为繁多,内容也极其多元化。
>
> 17世纪末,欧洲还没有公开的音乐演奏会。当时,如果按照演出场所来分,可分为三类,即教堂音乐、剧院音乐和室内乐。室内乐是为贵族服务的,在家里的客厅或者休息室进行演奏。当时的室内乐可以指声乐,也可以指器乐(如钢琴、小提琴);而近代室内乐,则专指由少数乐器演奏的音乐。室内乐出现于公开演奏中是在19世纪30年代,它自1831年起在欧洲各国公开演奏。自此,室内乐开始为大众服务。

三、英国

普赛尔和亨德尔是这个时期最重要的代表人物，17、18世纪也是英国音乐史上最活跃和灿烂的时期。普赛尔短暂一生所经历的正是英国资产阶级革命后的斯图亚特王朝复辟时期。王室崇尚外国音乐，法、意音乐在英国的优势地位，阻碍着英国民族音乐文化的发展。普赛尔不仅创作了传世的歌剧名作，也成为巴洛克时期英国唯一成就卓著的作曲家。普赛尔的歌剧《狄多与埃涅阿斯》流传至今。它标志着英国民族音乐发展的新阶段。

这时期，崇尚外国文化的王室，从法、意、德等国聘请许多音乐家来英国，占据了英国乐坛。来英国定居的德国音乐家亨德尔，对英国音乐的发展也起到了积极作用，他的许多重要作品成为英国民族音乐文化的珍贵遗产。

四、德国

"三十年战争"之后，德国四分五裂。直到17世纪后半叶，德国还缺乏像法国、意大利那样发展世俗音乐的社会条件，因此以清唱剧、管风琴音乐为代表的宗教音乐体裁得到了突出的发展。

许茨在1664年创作了德国第一部清唱剧《耶稣降生的故事》，为后来巴赫创作受难曲做了准备。管风琴音乐的代表人物有佛罗贝尔格、布克斯特胡德、帕黑尔贝尔等，他们创作的托卡塔、幻想曲、前奏曲、赋格曲对后来的巴赫影响很大，成为巴赫管风琴音乐的先驱。

18世纪后半叶，在工商业比较发达的城市汉堡，兴起了德国最初的歌剧事业，其代表人物有凯泽尔和泰勒曼。而巴赫在当时却是名不见经传的，他的名声和地位远不如前面两人。巴赫长期在教堂、宫廷任职，作为一个高级的乐工和仆役，他经受过许多屈辱。他的许多作品所表现出的悲哀、抑郁，有时甚至是激愤、伟岸的情绪中，包含着他对德国现实的深切感受。他的另外一些作品，特别是世俗体裁的作品中，又常常充满着生机勃勃，有时甚至是诙谐幽默的世俗生活情趣。他的音乐常常使人陷入沉静、深远的冥想之中，富有哲理性，表现了一个市民作曲家深刻而丰富的精神境界。巴赫的杰出贡献在于他创造性地发展了德国的专业音乐，使之达到当时欧洲的最高水平，在欧洲各民族音乐文化中独树一帜。

知识窗/音乐知识——受难曲

受难曲：根据《圣经》中四部福音书关于耶稣受难的记述而谱写的音乐体裁，形成于4世纪。巴洛克时期的受难曲呈现"清唱剧受难曲"的特点，在德国蓬勃发展，泰勒曼、马特松等人都创作过此类作品，最杰出的代表作是德国巴赫的《马太受难曲》。

> **知识窗/音乐知识——清唱剧**
>
> 清唱剧：将宗教或史诗题材的歌词谱曲，音乐形式包括独唱、重唱、合唱和管弦乐，在教堂或音乐厅演出。与歌剧不同之处在于清唱剧没有复杂的舞台装置和戏剧动作表演。清唱剧又称神剧，是一种大型声乐套曲，内容富有戏剧性和史诗性。它和歌剧一样，也包括合唱、重唱、咏叹调、宣叙调、序曲和间奏曲等，但因清唱剧采用只唱不演的"清唱"形式，无动作表演和布景，内容以《圣经》题材为主，所以与歌剧相区别。亨德尔的《弥赛亚》、海顿的《创世纪》是清唱剧中的经典作品。第一部清唱剧是1600年由卡瓦莱里创作的《灵与肉的体现》。
>
> 清唱剧实际上分两种：一是使用拉丁文的清唱剧，以《圣经》为题材，属于宗教音乐，称为"拉丁清唱剧"；二是使用意大利文的清唱剧，面向公众，不局限于《圣经》题材，取材自由，因此被称为是"世俗清唱剧"。到了17世纪下半叶，前者逐渐消失，后者继续发展，并影响到德国等国。

第三节　巴洛克时期歌剧发展

歌剧就是与独白、对话、布景、动作和连续（或近于连续）的音乐相结合的戏剧。虽然这一体裁的最早作品仅能追溯到16世纪末，但音乐与戏剧的结合却可以追溯到古代。欧里庇德斯和索福克勒斯戏剧中的开场朗诵和某些抒情的道白是唱出来的，中世纪的礼仪剧也是唱的，中世纪晚期的宗教神秘剧和奇迹剧中也使用音乐。在文艺复兴时期的戏剧中，许多悲剧和喜剧都模仿希腊范本，朗诵有时是唱的，特别是在幕的开头和末尾处。在一部喜剧或悲剧的幕与幕之间有幕间剧——田园风光的、寓言性的或神话性的。在重要的国事场合，如亲王的婚礼，这些幕间剧提供洋洋大观和美轮美奂的音乐作品，有合唱、独唱和大规模的乐器合奏。

1600年，佩里为田园神话诗剧《尤丽狄茜》谱曲，该年在佛罗伦萨公开演出，以庆祝法国亨利四世同在位大公的侄女的婚礼。但卡契尼不允许他的歌唱家为别人创作的音乐演出，所以他把一部分谱子也放到这场演出中，两个版本在次年都出版了，因此这两份谱子就成为至今尚存的最早的完整歌剧。《尤丽狄茜》详细描述了奥菲欧和尤丽狄茜的神话，用当时流行的田园剧方法加以处理。由于用于欢乐的庆典，它提供了一个大团圆的结尾。在两个谱子中，卡契尼的作品更富于旋律和抒情，类似他的《新音乐》中的牧歌和埃尔曲。佩里的在戏剧化上更胜一筹，他不仅实现了一种介于道白和歌唱之间的风格，而且还根据剧情采取了不同的处理方法。如谱例6-1所示。

当卡契尼在即兴的埃尔曲和复调的牧歌的基础之上建立起他的独唱语汇时，佩里对舞台的需求获得了一种新的解决办法。他在《尤丽狄茜》的序言里重新提到，在古希腊的理论中，说话时的音高的"持续"变化与歌唱时的音程运动（或"断层运动"）之间是有区别的。他想找出一种介乎两者之间的说话式歌曲，类似于学者们认为的古希腊人用来吟诵英雄史诗的风格。他坚定地掌握住通奏低音的音符，而人声则在协和音和不协和音两者之间运动（模拟讲话中持续不断的运动），这就足以使人声从和声中解放出来，使它听起来像是自由的、无音高的朗诵。当达到一个在讲话中应该强调的音节时（用他的话

说,就是"吟诵"),它就与低音部及其和声形成一个协和音。

谱例6-1:佩里《尤丽狄茜》

歌词大意:

但是,可爱的尤丽狄茜

在绿草地上舞动着她的双脚

不知什么时候——啊,使人悲痛而愤怒的命运

一条蛇,残酷而无情地

藏在草丛中

咬了她的脚……

在《尤丽狄茜》中,佩里发明了一种表达方法来满足戏剧性诗歌的需要。虽然他和同事都知道,他们已经不能回到古希腊音乐,但他们声称找到了一种讲话式的歌唱。

单声歌曲的各类风格(宣叙调、咏叹调、牧歌)在17世纪第一个十年就进入各类音乐中,既有世俗的也有宗教的。单声歌曲使音乐戏剧成为可能,因为它能够用音乐清晰、迅速地传达对话和剧情,而且有真正戏剧表情所需的灵活性。

一、主要代表人物

1. 蒙特威尔地

蒙特威尔地的《奥菲欧》1607年在曼图亚上演,它在主题内容和风格的混杂上均以两部《尤丽狄茜》歌剧为范本。利努契尼的小田园剧被诗人斯特里奇奥扩大为一个五幕剧,而当时已是一位有经验的牧歌和宗教音乐作曲家的蒙特威尔地则动用了声乐和器乐资源的丰富的调色板。通过精心的音调组织,他的宣叙调更具连续性,旋律线也更长了。在有重要意义的关键时刻,它变得更适宜歌唱,更抒情。此外,蒙特威尔地还引进了许多独唱的埃尔曲、二重唱、牧歌风格的重唱和舞曲,它们组成了作品的主要部分,并与宣叙调形成了很好的对比。如谱例6-2所示。

谱例6-2:蒙特威尔地《奥菲欧》,"你死去了"

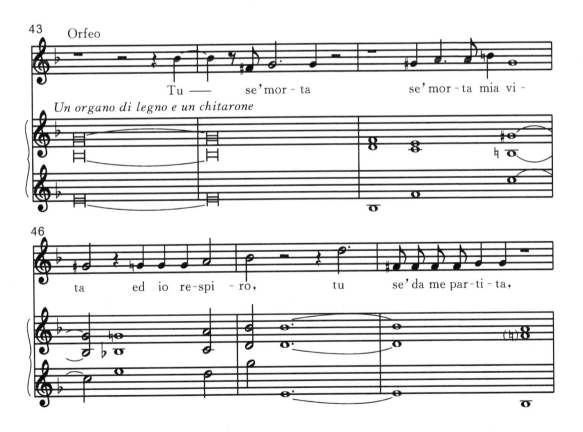

歌词大意：你死去了，我的妻子，而我还活着？你离开了我，永不返回，而我还在这里？不，如果我的歌声有力量，我将安全地到达地狱的最深处……

蒙特威尔地的下一部歌剧《阿里阿德涅》(1608)只有一个扩展的场景，即《阿里阿德涅的悲歌》尚存。这首是采用加强的宣叙调风格的著名作品，被广泛地认为是单声歌曲中最具表现力的范例，总能使听众感动得落泪。蒙特威尔地后来把它改编成一首五声部的牧歌，随后又把原来版本配以宗教歌词。

2. F 卡契尼

尽管早期的音乐田园剧曾引起一些轰动，但佛罗伦萨的宫廷仍喜欢以芭蕾、假面剧和幕间剧来美化婚礼庆典或其他事件。歌剧中较为有名的有加里亚诺的《达芙妮》(1608)和《梅多罗》(1619，音乐已失传)；加利亚诺和佩里的《花》(1628)。由于波兰亲王齐格蒙德1625年的造访，佛罗伦萨宫廷在女大公的帝国山别墅举行一次演出，这是芭蕾与音乐剧的结合，类似幕间剧。剧本名《鲁吉埃罗从阿尔奇纳岛获救》，由F.卡契尼作曲，她是G.卡契尼之女，以"拉·切奇娜"而闻名于世。她经常作为一位独唱者演出，并同她的妹妹赛蒂米娅和继母玛格丽塔（G.卡契尼之妻）演出三重唱，还在阿尔契雷的参与下，组织了一个"圣母协奏团"。这个团体演出世俗的娱乐性节目，但也演唱宗教音乐。F.卡契尼早在1607年就为芭蕾写作音乐（《斯蒂亚瓦》），而《获救》一剧是她事业的顶峰，她成为大公服务机构中工资

最高的音乐家。虽然海报上说是芭蕾，实际上这部作品具有歌剧的一切标志——一个开场的序曲、一个序幕、宣叙调、咏叹调、合唱和器乐利都奈罗。它也有舞曲，其中有些可以在合唱中演唱，但是在出版的总谱中没有包括纯器乐的舞曲，即使其中列有舞蹈者的名字——宫廷的八位女士和八位先生。大多数合唱是主调的，适用于伴舞，但少数却是牧歌。《迷人植物的合唱》是那些想变成植物来缓解他们痛苦的人的恳求。如谱例6-3所示。

谱例6-3:《迷人植物的合唱》

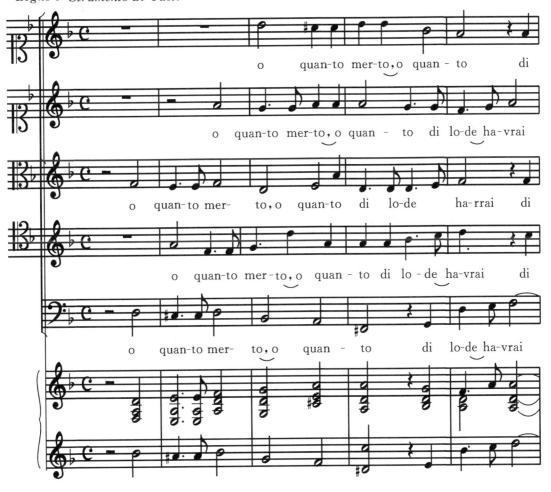

歌词大意：如果你能安抚我们的哭泣，你必定得到很多功勋和赞扬。

意大利为业余和专业演出而产生的大量世俗音乐是室内乐，其中大多数是声乐。新的单声歌曲的风格和通奏低音的织体也渗透在这一体裁中。但是，由于室内乐不涉及戏剧对话和情节表演，所以作曲家们感到可以自由地（实际上是不得不如此）去寻找新的路子来组织他们的乐思。

分节的咏叹调被复调牧歌所忽视，但都在小坎佐纳和其他流行的形式中存在着。现在它为不间断地谱写诗歌提供了最好的框架。使用这种分节的方法，作曲家能够为每节诗歌重复同一旋律（也许在节奏上稍做改动），就如G.卡契尼在《听啊，听啊，情人》和《新音乐》的其他一些咏叹调中所做的那样；还可以为每节诗创作新的音乐，或者为所有的诗节保持同样的和声与旋律的轮廓——这种受欢迎的技巧被称为"分节式变奏"。罗马内斯卡咏叹调的轮廓如谱例6-4所示。

谱例6-4：

歌词大意:祝福体灵魂的欢愉,仍存在我心中;爱情的欢乐也不要再延迟。啊,我宝贵的欢乐,请你留下。

罗马对戏剧的兴趣与热情,在宗教仪式的对唱中找到了独特的表达方式和传播渠道。它结合了叙述、对话及规劝等要素,但通常并不做舞台演出。到了17世纪中期,这一类作品开始被称为"清唱剧"(Oratorios),因为它们常常在小礼拜堂(Oratory)中举行,这个地方是教堂的一部分,也供信徒团体在这里听布道和唱圣歌。清唱剧的歌词可能是拉丁语或意大利语的。

当时创作拉丁语清唱剧的主要大师是卡里西米。

卡里西米《耶弗他》的梗概是17世纪中叶清唱剧的范例。拉丁语脚本根据《圣经》的《出师记》第十一章第二十九至四十节,并做了一些改动和增加。叙述者被称为"storicus"或"testo",他是故事情节的解说者。耶弗他(男高音独唱)发誓,如果上帝让他在即将爆发的战争中获胜,他就献祭凯旋时遇到的第一个人。这一段大部分是宣叙调。之后由合唱和独唱以适当的模仿效果和激动的情绪,叙述了耶弗他战胜亚扪人。下一场,叙述者用宣叙调叙述耶弗他如何凯旋。但他第一个遇到的人却是他的女儿,他不得不将她献祭。女儿的同伴唱着愉快的歌曲(独唱的咏叹调、二重唱、合唱)追随在后。在耶弗他及其女儿之间有一段运用宣叙调的对唱,之后合唱队告诉听众,这位还是处女的女儿如何与她的同伴走到山上去,悲叹她即将到来的早逝。她唱起了一首悲歌,悲歌是一首长篇幅的感人宣叙调,有宗教音乐中通常具有的温柔之情,歌中有花腔的片段和建立在模进上的咏叙调经过句。两个女高音代表女儿的同伴,重复了她在终止式上的一些花腔。合唱的应答是一首壮丽的六声部悲歌,具有复合唱和牧歌的效果。

清唱剧和歌剧均使用宣叙调、咏叹调、二重唱、器乐前奏曲和利都奈罗,但是清唱剧在许多方面都同歌剧有区别:它的题材是宗教性的;有叙述者出场;合唱使用于戏剧的、叙述的和沉思的目的;很少在舞台上演出;剧情是描述或暗示的,并不是表演出来的。当歌剧传遍意大利并向外传播时,意大利的歌剧中心仍是威尼斯。比之于戏剧和精彩演出,更能吸引观众的是歌唱家和咏叹调。剧院经理人用重金争聘最受欢迎的歌唱家。歌唱家吉洛拉玛夫人和玛索蒂的收入比像歌剧作曲家要高得多。

3. 维瓦尔第

维瓦尔第是圣马可教堂一位小提琴手的孩子,曾受神职和音乐(师从莱格伦齐)双重教育,这种结合在当时还是不寻常的。他以"红发神父"而闻名,这类绰号是意大利公众赠给喜爱的艺术家的。1703至1740年,维瓦尔第在威尼斯教会的仁爱教养院担任过指挥、作曲家、教师和音乐总监。他游览过很多地方,曾在意大利和欧洲各地创作、指挥歌剧和音乐会。

仁爱教养院是威尼斯和那不勒斯成立的许多座虔诚的音乐专科学校之一,收容孤儿和私生子。它像修女院一样管理,为青年学生提供优秀的音乐训练,这也为维瓦尔第提供了有利的环境。这种机构通过教学,对整个国家的音乐生活产生了重大的影响。

在教养院的教堂和威尼斯的其他礼拜场所举行的音乐会吸引了大量观众,旅行者热情描述这些盛会,看到唱诗班和乐队主要由十多岁的少女组成,更不免感到新奇有趣。

18世纪时公众不断追求新的音乐作品,没有"经典性"作品,任何种类的作品只有极少数能够存活

两三个演出季节。维瓦尔第必须为教养院中反复举办的每一个音乐节提供新的清唱剧和协奏曲。正是由于这种无休止的压力,18世纪许多作曲家写出了数量庞大的作品,写作速度也快得惊人。据说维瓦尔第完成歌剧《蒂托·曼利奥》只用了五天,保持了最快的记录。他创作一首协奏曲的速度,比抄谱员抄分谱的速度还要快,他很为此自豪。像他的同时代人一样,维瓦尔第的每一首作品都是为某一特定盛会和某一特定演出团体而作的。他应约创作了四十九部歌剧,大多是为威尼斯,也有几部是为佛罗伦萨、费拉拉、维罗纳、罗马、维也纳和其他城市而作。他为仁爱教养院写了许多协奏曲,同时也有大量的作品在出版时题献给外国的庇护人。除了歌剧以外,他现存的作品还有近500部协奏曲和辛弗尼亚、90首独奏的和三重奏的奏鸣曲,以及康塔塔、经文歌和清唱剧等。

今天,维瓦尔第主要以管弦乐作曲家的身份而闻名,他生前出版的作品(大多数在阿姆斯特丹出版)只有约四十首奏鸣曲和一百首协奏曲。但是,如果忽视他在歌剧、康塔塔、经文歌和清唱剧方面的成就,那也是不全面的。1713至1719年间,威尼斯剧院上演他的作品比其他作曲家都要多,他的名声并不限于他所在的城市和国家。

4. 巴赫

1723年的莱比锡是一座繁荣的商业城市,有居民三万余人。它作为印刷和出版业的中心而闻名于世,欧洲最古老的大学之一也坐落在那里。它拥有一座剧院和一座歌剧院(这座歌剧院曾经惹怒了圣托马斯教堂的库瑙,1701年成为圣托马斯教堂的合唱乐长后巴赫继任),这座歌剧院于1729年关闭。莱比锡共有五座教堂,以及大学的一些小教堂。巴赫负责两个最重要的教堂,即圣尼古拉教堂和圣托马斯教堂的音乐工作。

莱比锡的公民享受许多公共礼拜的机会。所有的教会每天都举行礼拜仪式。圣尼古拉教堂和圣托马斯教堂正规的星期日节目,除一个主要的仪式外,还有三个短的仪式。主要的仪式从早晨开始,持续到中午左右。在这个仪式上,唱诗班唱一首经文歌、一首路德派弥撒(只唱《慈悲经》和《荣耀经》)、一首赞美诗及一首康塔塔(每隔一周唱)。乐监在教堂指挥第一唱诗班,并轮班听康塔塔的演唱。同时,副手在其他重要教堂指导第二唱诗班唱稍微简单一些的音乐。第三和第四唱诗班由较差的歌手组成,在其余两座教堂负责不太重要的音乐需求。巴赫的一则笔记指出,前三个唱诗班最少需要十二名歌手(每个声部三人),第四个唱诗班则需要八人。

为第一唱诗班伴奏的乐队部分来自学校本身,部分来自城里,还有一些则来自"大学音乐社",后者是演奏当代音乐的一个课余的音乐会社,由泰勒曼于1704年组建,巴赫在1729年成为它的指挥。教堂乐队包括两支长笛(需要时)、两支或三支双簧管、一支或两支大管、三支小号、定音鼓和弦乐器及同奏低音乐器,一共十八至二十四位演奏者。莱比锡的工作条件并不理想,但却激励了作曲家的创造能力。因为每隔一段时间,作曲家就需要创作新的作品。巴赫的地位虽然比早期的宫廷乐长低,还有一些小小的烦恼,但总体却是安定的、体面的,的确很令人羡慕。

巴赫现存两首受难曲,一首是《约翰受难曲》,另一首是《马太受难曲》,均遵循德国清唱剧风格中受难乐谱写的传统。在《约翰受难曲》中,巴赫写了约翰福音书第十八章和第十九章的福音故事,再插入马太福音中的一些内容,以及十四首众赞歌。此外,他改编了布罗克斯流行的受难诗中若干抒情的

诗行,同时自己写了一些诗句。这部作品于1724年的耶稣受难日在莱比锡首演,巴赫在后来的日子里几度修改它。《马太受难曲》由双合唱、独唱者、双乐队和两架管风琴演出,是具有史诗般宏伟气魄的戏剧。它的早期版本在1727年的耶稣受难日首演。一位男高音由合唱相助,用宣叙调叙述了马太福音书的第二十六章和二十七章的原文。众赞歌、一首二重唱和大量咏叹调补充了故事的叙述。"受难众赞歌"以不同的调和四种不同的和声出现了五次。增加的宣叙调和咏叹调的歌词作者是亨利奇,他是莱比锡的一位诗人,巴赫康塔塔的许多歌曲也是他写的,他的笔名是皮堪德。就像《约翰受难曲》一样,合唱有时参与故事情节,有时则像希腊戏剧的合唱,介绍或反思了叙述的故事。第一部分开头和结束的合唱是大型的众赞歌幻想曲;第一首中,众赞歌旋律由一个特殊的女高音唱诗班演唱。

在《马太受难曲》中,众赞歌、协奏手法、宣叙调、咏叹调和咏叙调合在一起,发展了一个主要的宗教主题。除了众赞歌外,这些因素都是晚期巴洛克歌剧中的特点。虽然巴赫从未写过歌剧,但歌剧的语言、形式和精神却弥漫在受难曲中。

5. 亨德尔

亨德尔并非出身于音乐世家,但他的父亲还是勉强同意这个显然有天赋的孩子师从作曲家扎豪学习。扎豪是亨德尔家乡哈雷城的管风琴师和教堂音乐指导。亨德尔在扎豪的门下成为一位技艺高超的管风琴家和羽管键琴家,他还学习了小提琴和双簧管,接受了对位法的全套训练,并通过抄谱的方法熟悉了德国和意大利作曲家的音乐。

1702年他升入哈雷大学,18岁时即被任命为大教堂的管风琴师。但是,他几乎是立即就决定放弃乐监的职业(他曾在扎豪的监护下为此而准备过),转而去写作歌剧。

1742年,都柏林上演的《弥赛亚》一剧获得成功后,亨德尔和里奇(他曾负责《乞丐歌剧》的演出)租了一家剧院,在每年大斋节中上演清唱剧。为了增加演出的吸引力,作曲家还在幕间休息时即兴演奏管风琴。英国公众对这些音乐会的反映热烈,奠定了其广泛流行的基础,因此,亨德尔的音乐在英国的音乐生活中风行了一个多世纪。

英语国家的公众长期认为亨德尔几乎完全是一位清唱剧的作曲家。但实际上他从事于歌剧的创作和指挥工作有三十五年之久,其包括了许多难忘的音乐。在那个有雄心壮志的音乐家主要关心歌剧的时代里,亨德尔的歌剧不仅能在伦敦听到,而且在德国和意大利也可以听到。歌剧的题材都是通常的魔法故事和非凡的冒险,诸如阿里奥斯托和塔索以十字军为中心的故事,或者是更为普遍的罗马英雄故事等,经过自由改编,使它含有丰富紧张的剧情。情节通过对话来发展,用清宣叙调谱写,羽管键琴伴奏。在特别激动人心的情节,如独白,可以通过助奏宣叙调来加以提升,也就是说用乐队来伴奏。对于这种助奏的宣叙调(就像他歌剧中的其他许多特点一样),亨德尔在斯卡拉蒂和加斯帕里尼的作品中找到了印象深刻的范本。独唱的返始咏叹调允许人物根据自己的情景作出抒情性的反应。每一段咏叹调都代表一种特殊心情或感受,或者有时两者发生矛盾,但总是和感情有关的事。两种类型的宣叙调有时与简短的咏叹调或咏叙调自由结合起来,形成较大的复合场景,使人回想起17世纪早期威尼斯歌剧那种自由的风格。

亨德尔的英文清唱剧构成了一种新的体裁,它有别于意大利清唱剧和他本人的伦敦歌剧。18世纪

时,意大利清唱剧不过是宗教题材的歌剧,只在音乐会而不在舞台上演出。亨德尔在罗马时写过这样的作品,如《复活》(1708)。在他的英语清唱剧中,他承袭了传统的某些方面,把对话谱写为宣叙调,抒情的韵文谱写为咏叹调。大多数咏叹调在形式、音乐风格、乐思的特征和表达感情的技巧上,都同他的歌剧咏叹调相似。像在歌剧中一样,他的宣叙调为每一个咏叹调准备好了情结。但是,亨德尔和他的脚本作者也给他们的清唱剧加入了一些非意大利歌剧的因素:从英国的假面舞曲、合唱赞美诗、法国古典戏剧、古希腊戏剧到德国的历史剧。当然,所有这些都是根据伦敦的环境改编过的,因此造成了亨德尔的清唱剧自成一格。

希伯来圣经和伪经书是历史和神话的宝库,18世纪英国中产阶级的新教徒是熟知于此的。亨德尔所有的圣经清唱剧,特别是最流行的那些,都是根据《旧约》故事创作的(甚至《弥赛亚》的歌词来自《旧约》的比来自《新约》的都多)。此外,像《扫罗》《以色列人在埃及》《犹大·马加比》和《约书亚》这类题材之所以有吸引力,不仅因为人们对古代宗教故事熟悉,还因为英国当时正处于繁荣和扩张的帝国时代,英国听众对这些上帝的选民感到一种亲切感,他们的英雄也因上帝的特殊恩惠而获得胜利。

亨德尔还被选来为重要的国事谱写音乐。他为乔治二世的加冕(1727)写过四首赞美歌,为卡罗琳皇后的葬礼(1737)写过圣歌,为英国军队在德根的胜利而举行的感恩礼拜写过《感恩赞》(1743),以及为了庆祝艾克斯拉沙佩勒条约而创作的《焰火音乐》(1749)。《犹大·马加比》(1747)就和前一年创作的《应时清唱剧》,都是为庆祝坎伯兰公爵在卡罗顿平息詹姆士二世保皇派叛乱的。但是,即使与全国庆祝无关,亨德尔的许多清唱剧也打动了英国公众的爱国情怀。清唱剧并非教堂音乐,它们是为音乐厅创作的,更接近戏剧的演出而非教会的礼拜。亨德尔的清唱剧并不完全是宗教题材。如《赛默勒》和《大力神海格力斯》(1744,1745)是神话剧;《时间与真理的胜利》是寓言式的。大多数圣经清唱剧都接近原来的故事,但亨德尔在宣叙调、咏叹调和合唱中也改写了圣经原文(有时用散文,有时用韵文)。虽然《以色列人在埃及》(1739)讲述了《出埃及记》的故事,全部用的圣经原文。《弥赛亚》(1742)也是纯粹的圣经原文,但这两部清唱剧在亨德尔的所有清唱剧中不具有典型意义。有时他并不讲述故事,而是对基督教的救赎观点进行一系列思索,从《旧约》中的预言开始,追溯基督的生活,直到他最后战胜死亡。

毫无疑问,亨德尔在清唱剧中最重要的创新就是合唱的运用。的确,卡里西米的拉丁文和意大利文清唱剧中已使用过合唱,但后来的清唱剧最多只有几首被称为"牧歌"的和有时标明"合唱队"(coro)的段落。由于早期的训练,亨德尔熟悉路德教派的众赞歌音乐,也熟悉德国南部合唱队与管弦乐队和独唱者的结合。但是,英国的合唱传统给他的印象最为深刻。他在1718至1720年为钱多斯公爵写的《钱多斯赞美歌》中,完全掌握了这一英国音乐的典型风格。英国圣公教堂音乐有一些杰作,这位作曲家在后来的作品中经常借用它。

亨德尔的合唱风格具有纪念碑式的性质,表达的是集体的而不是个人的感情。当歌剧中有咏叹调时,亨德尔往往插入合唱来评论情节,就像希腊戏剧中的合唱那样。亨德尔的清唱剧合唱还参与情节的发展,就像在《犹大·马加比》和《所罗门》中一样。合唱甚至可以叙述故事,就像《以色列人在埃及》中的合唱宣叙调"他送来一片黑暗",其以非同寻常的形式、奇怪的转调和如画的描写而引人注目。

亨德尔的重要性大部分在于他对现存表演音乐曲目的贡献。他的音乐青春常在,因为他采用了18

世纪中期新风格中的作曲手法。同巴赫更严格的对位手法相比,亨德尔更强调旋律与和声。作为一位风格宏大的合唱作曲家,他是无与伦比的。他是一位技艺超群的对比大师,不仅在合唱音乐上,而且在作曲的所有类型上,都相当出色。亨德尔认识到社会变化将对音乐产生深远的影响,所以他就想方设法地来吸引中产阶级的听众。

第四节　作曲家与作品赏析

一、巴赫作品赏析

知识窗/音乐家——巴赫

巴赫(图6-3)(1685—1750),是成功地把西欧不同民族的音乐风格浑然融为一体的开山大师。他汇集意大利、法国和德国传统音乐中的精华,曲尽其妙,珠联璧合,天衣无缝。巴赫生前未有享盛名,而且在死后五十年中就被世人遗忘。但是在近一个半世纪中他的名气却在不断增长。今天他被认为是超越时空的最伟大的作曲家之一。巴赫生前仅以管风琴演奏家著名,去世近百年后,其创作才得到应有的尊重。他笃信宗教,把路德派新教的众多赞歌和教会乐器管风琴当作自己的创作素材和音乐构思的核心,但又深受资产阶级启蒙思想的影响,这使他的宗教作品明显地突破了教会音乐的规范,具有丰富的世俗情感和大胆的革新精神。其创作以复调手法为主,构思严密,富于哲理性和逻辑性,并在德国民族音乐的基础上,集16世纪以来尼德兰、意大利和法国等国音乐之大成,是巴洛克音乐的顶峰。巴赫的作品对欧洲近代音乐的发展

图6-3　巴赫

产生了极其深远的影响,为全人类音乐的进步和发展指明了宽广的远景,为世界古典音乐树立了丰碑,因此,巴赫被称为"西方音乐之父"。

巴赫作为一名艺术家,想努力征服音乐思想的各个领域。他虽然没有创造新的曲体,但是他把当时还不完备的和没有定型的一些曲体,如托卡塔、赋格、圣咏与幻想曲、圣咏与前奏曲等加以改造,使之臻于完美,从而形成了结构壮丽的形式。他超越了国界,把德国的、意大利的和法国的传统融合在一个整体之中。他精通作曲技术,在这一点上无人能与之相比。这种技术产生出无与伦比的深刻思想和情感,并能完全实现特定音乐环境中所固有的各种可能性。

巴赫一生作品浩如烟海,主要作品有多部宗教及世俗康塔塔,经文歌、弥撒、圣母赞歌、受难曲、清唱剧等。其他键盘乐器作品主要有《平均律钢琴曲集》两集,古钢琴《法国组曲》《英国组曲》等,小提琴奏鸣曲和大提琴无伴奏奏鸣曲各六套。管弦乐有管风琴曲《勃兰登堡协奏曲》等。晚年巴赫著有《赋格的艺术》一书。

巴赫是最后一位伟大的宗教艺术家。他认为音乐是"赞颂上帝的和谐声音",赞颂上帝是人类生活的中心内容。舒曼说:"巴赫之于音乐正如创教者之于宗教。"

知识窗/音乐知识——托卡塔

托卡塔：来源于意大利语"Toccate"，意思是"接触"，用在音乐上特指键盘乐器演奏时的触键技巧。后来这种用快速触键技巧并带有即兴演奏特征的乐曲就被称为"托卡塔"。它是一种为管风琴或古钢琴而创作的音乐作品，其发掘了键盘乐器在和弦、琶音、音阶走句方面辉煌的表现资源。托卡塔在形式上是自由的和狂想的，以和声风格的乐段与赋格段的交替为标志。它在法国最有代表性，发展成为独立的作品或赋格曲的伴侣曲。

【作品赏析】《d小调托卡塔与赋格》

这首作品原为管风琴曲，是巴赫青年时代的代表作之一，乐曲采用了d小调，4/4拍。由下行旋律组成慢板的引子饱满而有力，为全曲宏伟的气势做了渲染和铺垫；之后，乐曲奏出音响宏大的和弦，接着呈现出托卡塔主题，带有戏剧性的成分；在托卡塔主题结束后，乐曲在上声部出现赋格主题，采用与引子部分相同的音乐素材；随后，赋格主题移至低声部呈示，前后反复出现八次，音乐情绪逐步高涨；最后，乐曲再现托卡塔部分，以气势雄伟的尾声结束。这里选用的是作品的管风琴演奏版（图6-4）。本作品曾被现代"情调钢琴王子"理查德·克莱德曼引用，使之广为流传。

图6-4 管风琴演奏

托卡塔自由、即兴，就像一首表情夸张的宣叙调。赋格曲非常接近主调风格，没有固定对题，也没有横向曲调线的复杂交织，特别是结尾部分，出现了一连串加有辉煌的走句式的和弦进行，好像又回到了一开始的托卡塔曲，进一步加强了整个乐曲的完整性和统一性。

巴赫的这首托卡塔充满了激昂的情绪，显示出青年人倔强的性格和锐气。音乐开始的主题动机就很有个性：五级音上的下波音，经过延长和停顿后，快速音阶下行至导音，然后解决到主音。这一特性音调是全曲的核心。该曲后来获得巨大的发展，最后仿佛长成一棵枝叶繁茂的大树。这首托卡塔在速度、节奏、力度、音量、音区等方面的转换很频繁，快速的走句和气势磅礴的和弦反复交替，显示了思想感情的奔放不羁。在这首乐曲中，赋格以其严谨的形式和感情的克制与托卡塔形成对比，同时两者又有内在联系。赋格的主题材料来源于托卡塔开始的主题动机，它与托卡塔主题动机开始的音高进行是相同的，这一主题在不同声部、不同调性轮番出现，造成了磅礴的气势，经过富有戏剧性的展开之后，在赋格的结尾处突然插入了即兴演奏段落，它和赋格形成鲜明对置，同时又和托卡塔遥相呼应，并将音乐

推上了总高潮,全曲在庄严宏伟的乐声中结束。

知识窗/音乐知识——协奏曲类

大协奏曲(Grand Concerto):由几件乐器组成的独奏小组和管弦乐队的协奏。

独奏协奏曲(Solo Concerto):一件独奏乐器和管弦乐队的协奏。

乐队协奏曲(Ripieno Concerto,又译作管弦乐协奏曲):并不突出某件乐器或某个乐器组,实际上就是管弦乐曲,一般写法是由第一小提琴声部演奏主旋律,并运用数字低音。

【作品赏析】《F大调第二号》(《勃兰登堡协奏曲》)

1721年3月,应勃兰登堡的路德维希侯爵之邀所作的六首乐队协奏曲,即《勃兰登堡协奏曲》,在巴赫去世百年之后,人们才得以发现。这六首协奏曲不仅是管弦乐曲的典范,同时也是欧洲管弦乐史上一个重要的里程碑,为古典交响乐的形成和发展奠定了基础。

【欣赏提示】

《勃兰登堡协奏曲》的结构由快、慢、快组成,分别以一个主题为中心,用复调的手法加以展开。

第一乐章:F大调,2/2拍子,快板,回旋曲式。小合奏组除去小号,与大合奏组中的小提琴演奏乐章的中心主题。主题流畅欢快,音响丰满。如谱例6-5所示。

谱例6-5:

$$1=F \quad \frac{2}{2}$$

第二乐章:d小调,3/4拍子,行板。在拨弦古钢琴的伴奏下,长笛、双簧管、小提琴与大合奏组中的大提琴奏出如同沉思般的三重奏,旋律缓慢,亲切含蓄,传达真挚感人的情感。如谱例6-6所示。

谱例6-6:

$$1=F \quad \frac{3}{4}$$

第三乐章:F大调,2/4拍子,快板。小号奏出轻快、活泼的舞蹈性主题。如谱例6-7所示。

谱例6-7:

$$1=F \quad \frac{2}{4}$$

接着其他乐器不断加入并进行巧妙的发展,最后全曲以节日般的狂欢气氛结束。

【作品赏析】《马太受难曲》

《马太受难曲》是巴赫最伟大的宗教音乐作品之一。根据巴赫治丧委员们的讣闻,巴赫一生共写作了五部受难曲,他在自己所写的文字中(信件),也说过他曾写过五部受难曲。受难曲是为纪念耶稣被钉十字架而创作的大型套曲。其中,如果主要词句是按照《圣经》中《马太福音书》的记载而作的,就叫《马太受难曲》;按《约翰福音书》的记载而作的,就叫《约翰受难曲》。根据文献记录,巴赫虽曾创作过五部受难曲,但至今仍被保存的只有两部,即《马太受难曲》及《约翰受难曲》。从1950年莱比锡所编目录看,另记有两部:BWV246为《圣·路克受难曲》,BWV247为《圣·马可受难曲》,另一部在编目录时不详。

《马太受难曲》是巴赫于1729年根据亨理奇在1728年从《圣经》中《马太福音》26及27章中所编写的文字谱曲的。全曲共分两部分:BWV1至35为第一部分,BWV36至78为第二部分。巴赫设计在公演此曲时,由牧师在两部之间加入布道章,这就使三个小时的乐曲演出又多了约半个小时的布道,共三个半小时。其歌词的来源有三部分:最多一部分来自《圣经·马太福音》的26及27章,在出版时以正常字体印刷;巴赫的原稿上,所有《圣经》上的字句都是用红色墨水书写的。第二部分来自当时德国路德宗教会所通用的众赞歌(Chorale),全曲中巴赫选用了十三首众赞歌,在出版时用小正楷体印刷。这些众赞歌曲调一般人都会唱,歌词也是常用的。在演唱《马太受难曲》时,每逢到众赞歌时,全体听众要与圣诗班一同合唱或齐唱。十三首众赞歌中有一首名叫《神圣之首受重伤》("O Sacred Head, Sore Wounded"),巴赫五次用此旋律在不同的调中配以不同的和声(BWV版本中为21、23、53、63、72)。第三部分歌词是以独唱和合唱形式描述当时的某些人或现在人们的思想感情,在出版时以斜体字印刷。

《马太受难曲》中的角色很多,最主要的有:宣道者——男高音,《圣经》中的话语多半由他来叙述,在《马太受难曲》中他多唱宣叙调(Recitative);耶稣基督——男低音,《圣经》中凡是耶稣的原话都由他以宣叙调演唱;四个声部的独唱——用来表达群众的心情,作为对细腻情感的描述,此四位独唱有时用宣叙调,有时用歌调(Aria)。此外尚有彼拉多——男低音、彼得——男低音、犹大——男低音,大祭司,作伪证者和妇女等。全曲需两个大型合唱团、两个乐队、两架风琴及提琴、长笛、双簧管等乐器。

巴赫在声乐、器乐的各个领域都留下了丰富的遗产,因此甚至有人称他为近代音乐之父,而事实上他代表着一个长期演进的终结。他的工作所构成的是一个建筑的穹窿,是加在一座伟大的庙宇上的圆顶。

知识窗/名家评析

"如果像山峦一样罗列伟大作曲家的名字的话,我认为,巴赫就是其高耸入云的顶峰。那里,太阳在雪白耀眼的冰峰上永远发射出炽热的光辉。巴赫就是这样,像水晶一样莹洁、透明……"

——高尔基

二、亨德尔作品赏析

知识窗/音乐家——亨德尔

亨德尔(图6-5)(1685—1759),一生共创作了《阿尔西那》《奥兰多》等四十六部歌剧,除五部外,其余均在伦敦创作,其中部分更在欧洲其他地方上演过,亦以此经常与意大利作曲家波隆契尼互争长短!在英期间,亨德尔继承了普赛尔的地位。

亨德尔在1713年为圣保禄大教堂写下一些合唱作品,更在泰晤士河上以著名的《水上音乐》("Water Music")取悦了乔治一世与整个朝廷。1719年他组成了皇家音乐学校(Royal Academy of Music)以发表其歌剧。1732年起,他开始以英语写作神剧。30年代末,他开始创作没有舞台表演的清唱剧。他一生中绝大部分的清唱剧是在英国写的,对英国音乐发展产生极其深远的影响。1742年,他最受欢迎的清唱剧《弥赛亚》("Messiah")首演于都柏林,其中的《哈里路亚》(希伯来语赞美上帝的意思)流传最为广泛。他亦以此为自己打开了另一个全新的创作空间。之后他写了一些管风琴协奏曲、颂歌和管弦乐作品,以及1749年他为庆祝乔治二世在法国的胜利而创作了《皇家烟火》("Royal for Fireworks")。除了歌剧和神剧以外,亨德尔也谱写了为数甚丰的协奏曲和奏鸣曲,这些纯巴洛克样式的作品,主要是为剧场和公开场合演奏而写,其中蕴含着戏剧色彩,这一点与巴赫的作品主要是用于教会演奏呈现出鲜明对比。

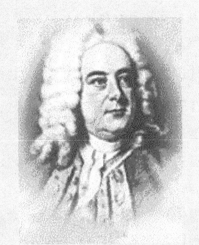

图6-5 亨德尔

作为歌剧、古键琴奏鸣曲、管风琴赋格、协奏曲、管弦乐曲和神剧等多方面的能手,亨德尔是当代享有声誉的作曲家。他将这些从17世纪承袭而来的曲式加以变化和扩展,将不同的欧洲风格融会贯通,写下了无数令人难以忘怀的乐章。晚年亨德尔不幸双目失明,1759年病逝于伦敦。

【作品赏析】《弥赛亚》清唱剧

亨德尔的创作体裁和风格非常丰富,清唱剧的成就尤为显著。他大规模地应用了合唱结构;出色地安排了独唱和合唱的交替使用;熟练地使主调音乐和复调音乐相结合;通过简单的手法反映出其创作同英国民间音乐的联系,并获得了宏伟壮丽的效果。

1741年8月22日至9月14日,亨德尔在二十四天的时间里,完成了他最著名的清唱剧《弥赛亚》。当他写完《哈利路亚》合唱时,他的仆人热泪盈眶并激动地说:"我看到了整个天国,还有伟大的上帝本身。"第一部分的《田园交响曲》采用了意大利阿勃鲁齐山区风笛吹奏者的音乐,据说是1709年亨德尔在罗马时听到的。

爱尔兰首府都柏林的音乐协会,为亨德尔安排了一次慈善音乐会。亨德尔非常感谢他们的盛意,答应为他们"写一些比较好的乐曲",结果创作了《弥赛亚》。1742年4月12日,《弥赛亚》在都柏林的尼尔斯音乐会堂首次演出,受到热烈欢迎。1743年3月23日,《弥赛亚》在伦敦首次演出时,听众被音乐深深感动。当《哈利路亚》一曲中"主上帝全知全能的统治"一段开始时,听众感动得一同肃然起立。当

时英王乔治二世也从座位上站了起来,一直站到合唱结束。从此这成了习惯,每逢演出《弥赛亚》,唱到《哈利路亚》时,听众都要起立表示致敬。

《弥赛亚》原意为"受膏者",后成为君王代称,犹太亡国后,弥赛亚成为犹太人所盼望的"复国救主"的专称。而基督教认为耶稣即弥赛亚,应该是救世主,而不是"复国救主",凡信他的人灵魂都可得救。《弥赛亚》的脚本是由圣经内容编成,共三部分。第一部分为基督将来临的预言和基督的诞生;第二部分为基督受难、死亡和基督的教义;第三部分是表现以信仰拯救世界,歌词选自《以赛亚书》《诗篇》,各福音书及保罗的语录。

【作品赏析】《F大调第二首大协奏曲》

【欣赏提示】共分四个乐章。

第一乐章,徐缓的行板。

弦乐全奏,打开了"一个美丽的秋日"游记的第一页。清晨,投身于大自然怀抱的人们,在徐缓的旋律中,获得了心灵上的安宁。

罗曼·罗兰说,演奏这个乐章时,"必须从容不迫,把拍子拖慢一些,并且要顺着作曲家的梦想,带着一种轻柔、阑珊和耽逸的情趣"。

这个乐章的基本主题,富有浓郁的牧歌风情。柔婉的旋律犹如美妙的大自然向人们呢喃絮语,诱导人们步入秋色情人的风光之中。大提琴厚重的伴衬,更具亲切温存之感。而在旋律的旖旎行进中,明快的颤音在闪烁,在跃动,就像林中小鸟的翔飞和啼鸣。如谱例6-8所示。

谱例6-8:

这个基本主题在独奏与协奏中,时而递次呈现,时而"回声"般交织。音乐一直在F大调、降B大调和g小调几个关系较近的调性中平缓行进,慢慢踱入第二乐章。

第二乐章,快板。

在秋阳照射下,人们愉快地嬉戏、欢笑、歌舞。一个舞曲主题先由两把独奏小提琴一问一答,之后转为独奏部分与协奏部分的轮流唱和。仿佛舞蹈的人们由少变多,由弱变强,聚集起来,遍及整个乐队。如谱例6-9所示。

谱例6-9:

舞曲主题先披着 d 小调轻盈的薄纱,后来换上了 F 大调和 C 大调明丽的外衣.接着又披上 a 小调的华丽装饰,最后又回到 d 小调上结束。

第三乐章,广板。

罗曼·罗兰称这个乐章是"亨德尔器乐曲中最亲切的一段"。

第一主题带着朗诵声调,由独奏与协奏对答,陈述而出。端庄的思绪,流露出作曲家在大自然中冥想的情态。如谱例 6-10 所示。

谱例 6-10:

$$\underline{5.6}\ \underline{5.6}\ 5\ |\ \underline{3.2}\ \underline{3.1}\ 5\ |\ \underline{6.\flat7}\ \underline{6.7}\ 6\ |\ \underline{6.5}\ \underline{6.4}\ 1\ $$

接着,乐队用柔板速度奏出被人们称为"没精打采"的两个小节的经过乐句,引出一曲忧歌。它唤起了亨德尔对于所处困境的追忆。秋游的人们也止住了脚步,聆听着作曲家忧郁的心情。如谱例 6-11 所示。

谱例 6-11:

$$\underline{444444}\ |\ \underline{\flat777777}\ |\ \underline{111111}\ |\ \underline{11\flat7654}\ |\ 3\ \underline{0656}\ |\ 5\ \underline{0656}\ |$$
$$\underline{51}7.\ 1\ |\ 1--|$$

最后,两个主题按顺序分别再现,结束了这个"最亲切"的篇章。

第四乐章,不太快的快板。

终曲乐章一扫沉郁气氛,焕发出喜悦明朗的热情。这里,亨德尔面带笑颜,笔锋一转,用轻灵的音符,刻画出人们度过"一个美丽的秋日"的愉快心情。

第一主题踏着三拍子的活跃节奏奔到乐队中来。作曲家用这个主题巧妙地构成追踪自由赋格乐段,使终曲乐章一开始就沉浸在欢乐之中。如谱例 6-12 所示。

谱例 6-12:

$$5\ 3\ 1\ |\ \dot{6}\ 4\ 2\ |\ \underline{7\dot{5}}\ \underline{54}\ \underline{32}\ |\ \underline{3\dot{5}}\ \underline{6\dot{7}}\ \underline{12}\ |\ 3\ {}^{\sharp}4\ \underline{56}\ \underline{75}\ |$$
$$\underline{1\dot{7}}\ \underline{65}\ {}^{\sharp}\underline{43}\ |\ 2\ {}^{\sharp}4\ 6\ |\ \underline{2\dot{7}}\ \underline{16}\ 7\ {}^{\sharp}4\ |\ 57\ 1\ |$$

第一主题从 F 大调开始,在 C 大调结束。接着,两把独奏小提琴又转回 F 大调,奏出一支庄重悠长的旋律,那种虔诚之情,犹若宗教仪式中的谢恩赞美歌。如谱例 6-13 所示。

谱例6-13：

在两个主题的奇妙融汇中，合上"一个美丽的秋日"音画的最后一页。

罗曼·罗兰说，亨德尔的"这些作品确实是极好的音乐绘画，要想多领会它们，单凭敏锐的听觉是不够的；还需要眼睛去看和心灵去体味"。因为，亨德尔不但是一位杰出的作曲家，而且还是"一个伟大的画家"。

知识窗

亨德尔死于1759年4月14日复活节前一天的早晨，葬于威斯敏斯特大教堂，墓碑上刻着《弥赛亚》第45曲的第一句："我知道我的救赎主活着。"

第七章　音乐与理性

第一节　维也纳古典乐派

　　相较而言,古典主义追求的是一种基于理性基础之上的对称美,而非巴洛克时期音乐追求的非对称;巴洛克音乐更注重表现宗教题材,而古典主义音乐则偏向于用音乐来表现重大社会题材及新兴市民阶层的生活风貌;巴洛克时期的器乐和声乐还未完全分离,而到了古典主义时期,器乐已经完全独立,成为音乐艺术中的一个独立分支。

　　古典主义音乐风格的特征在内容上注重对现实生活的描述,以更加简单明快的主调风格从晚期巴洛克抽象而复杂的复调音乐中解脱出来,强调用理性支配情感的表达方式,使听众能够理解并受到愉悦和感动,作品中通常反映积极向上的情绪、民主精神、进步的理论观念和鲜明的政治思想。古典乐派的守则性、简朴性、客观性、均衡性跟巴洛克及洛可可的华丽复杂、浪漫派的主观想象与情感表达都有着显著区别。

　　维也纳古典乐派是18世纪下半叶到19世纪20年代,随着"启蒙运动"发展,在维也纳形成的乐派,其代表音乐家是海顿、莫扎特和贝多芬。三位音乐家使古典主义音乐风格臻于成熟。他们受当时资产阶级启蒙思想的影响,汲取德、奥、意、法、英各国先辈作曲家的创作经验,创作出内容深刻、形式严谨、形式和内容高度统一的各种声乐及器乐作品,成为后世音乐的典范。

　　海顿、莫扎特、贝多芬的世界观和艺术观的形成与他们所处的历史时代、社会环境无法分离。18世纪中下叶,随着工业革命、科学技术的发展,启蒙主义思想的传播和法国大革命的巨大冲击,欧洲社会发生了深刻的变革。在新旧社会交替的过程中,西方音乐呈现出复杂的面貌。哲学、诗歌和文学评论获得极大的发展,出现了一大批著名的思想家和文学家,如赫尔德、康德、黑格尔、歌德、席勒等。他们不仅提出了自己的政治理想、人生哲学和艺术主张,同时又广泛地传播法国资产阶级启蒙学者伏尔泰、卢梭、狄德罗等人进步的政治主张、伦理道德和美学思想。这一切都对维也纳古典乐派作曲家产生了积极的影响。而18世纪末爆发的法国资产阶级革命,则给贝多芬的创作留下了深刻的印记。

　　了解维也纳的古典乐派,就需要了解维也纳的音乐生活,维也纳古典乐派作曲家的创作同民族民间音乐有着血肉联系。维也纳是多民族国家奥地利的首都,这也决定了维也纳的音乐文化中有多民族因素。除日耳曼人以外,还有捷克人、匈牙利人、吉卜赛人、斯洛文尼亚人、克罗地亚人等,众多的民族有各自独特的民间音乐文化,各族民间音乐家的活动遍及乡村和城镇。维也纳古典乐派作曲家从这广阔的源泉中吸取了丰富的营养。海顿常常在自己的作品中直接运用民间音乐素材进行创作,他的音乐充满着质朴、明朗、欢快的生活情趣。尽管莫扎特很少采用民间音乐材料,但是他能深刻领悟其中的特点和本质,因而他所创作的许多旋律与德奥民间歌曲如出一辙(例如歌剧《唐璜》和《魔笛》中的一些段

落)。贝多芬对民间音乐表现出浓厚的兴趣,他不仅从中吸取生动的素材运用到自己的作品中,而且在晚年还专门做了大量收集、整理和改编民间音乐的工作,这其中除了对德奥民歌的整理和改编外,还涉及欧洲许多国家和民族的歌曲。此外,维也纳城市日常生活中的世俗音乐也对这些作曲家的创作有所影响。海顿和莫扎特因此写了不少嬉游曲、小夜曲之类的作品,贝多芬也写了许多进行曲和舞曲,使得这些通俗的社交性音乐具有鲜明的市民生活气息。

第二节　海顿、莫扎特、贝多芬音乐风格对比

海顿、莫扎特和贝多芬(图 7-1)虽然同属于维也纳古典乐派,但实际上他们是老中青三辈人。海顿最年长,比莫扎特大 24 岁,比贝多芬大 38 岁;莫扎特比贝多芬大 14 岁。他们之间在创作上有着密切的关系,但又各具特色。

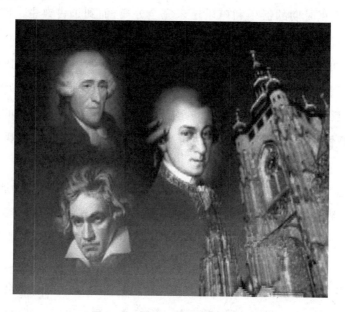

图 7-1　海顿、莫扎特、贝多芬

海顿和莫扎特是忘年之交,他们在艺术创作上彼此学习,相互影响。海顿的音乐较为大众化,他从小在农村长大,在幼年时非常喜欢朴素而热情的乡间通俗音乐,也熟悉乡间生活和朴实的农民性格。另外,他还热衷于当地的宗教节日活动、民间舞会及民间的欢庆典礼。可以说,海顿的创作同民间音乐保持着较为广泛的联系,他的很多乐曲中都鲜明地显示出民间音乐的因素,如德国的阿勒曼德舞曲、奥地利的兰德勒舞曲、维也纳的小夜曲、意大利的西西里音调和匈牙利、捷克等民间音乐的音调。海顿的性格比较乐观开朗,且他的大部分时间服务于宫廷,因此可以说是衣食无忧。他的创作反映了当时正在崛起的资产阶级的生活和思想感情,表现出欢愉、幽默的情绪,富有生活气息。他的作品中明朗、欢快的情绪占据主导地位,反映新兴市民阶层的精神面貌。他的创作最有成果的领域是交响乐、室内乐和清唱剧。

莫扎特较之海顿,有更为突出的创新之处。他的早期作品受到贵族宫廷情趣的影响,具有精致典雅的风格;后期作品反映了启蒙运动的精神,洋溢着向往光明、自由和理性的情感。他的创作交织着抒

情和戏剧性的因素,这与他不愿依附于宫廷、追求自由创作、有自谋生路的生活体验有很大关系,表现了资产阶级处于上升时期具有的坚定、乐观的意识。莫扎特的创作涉及器乐和声乐的广泛体裁,但其歌剧创作尤为辉煌。他运用的音乐语言平易近人,结构清晰、严谨而又包含深刻的思想感情,反映了他创作思想的民主倾向和精湛的技巧。

贝多芬是海顿的学生,他继承了古典主义的传统,但他所处的时代已经完全不同于海顿和莫扎特的时期,他的作品中表达了斗争性和胜利的雄伟思想。尽管他的个人遭遇极为不幸,但他的作品中始终表现了乐观的勇气、进取的精神和对未来的希望,反映了这位伟大作曲家深邃、复杂的内心世界。贝多芬的音乐突出的特征是"通过斗争,达到胜利"的英雄般的毅力和热情,他的思想明显受法国大革命风暴的影响。他晚年处于封建复辟时代,理想与现实的矛盾赋予他的创作新的印记,在一定意义上预示了浪漫主义乐派的创作特征。贝多芬擅长的领域是器乐,其中以交响曲和奏鸣曲最为出色。

莫扎特和贝多芬虽然同属于一个时代,但是他们的音乐风格有着很大的不同,曾经有人这样评价贝多芬和莫扎特,"贝多芬的音乐是英雄心的表现,莫扎特的音乐是音的建筑,其存在的意义在于音乐美;贝多芬的音乐是他伟大灵魂的表征,他的音乐更为光辉。莫扎特的音乐是感觉的艺术,贝多芬的音乐则是灵魂的艺术。莫扎特的音乐是艺术的艺术,贝多芬的音乐是人生的艺术"。[①] 傅雷曾经这样评价他们二人,"假如贝多芬给我们的是战斗的勇气,那么莫扎特给我们的是无限的信心"。莫扎特是音乐的使者,贝多芬用音乐鸣响人生。

第三节 交响曲结构的确立和发展

交响曲是维也纳古典乐派作曲家耗费精力最多的领域。海顿写了一百零四部交响曲,例如《告别交响曲》《军队交响曲》《时钟交响曲》和《伦敦交响曲》,这些作品以体现风俗的内容和匀称完美的形式而著称。莫扎特创作的四十一部交响曲中,最常演奏的是《巴黎》《哈夫纳》《布拉格》,这些作品以真挚的情感、个性化的音乐形象、自然流畅的旋律、精美的技巧和形式引人入胜。贝多芬创作了9部交响曲,最有代表性的是《第三英雄交响曲》《第五命运交响曲》《第六田园交响曲》和《第九合唱交响曲》,这些作品以宏伟的结构布局、深刻的哲理构思、豪迈的英雄气概和高昂的战斗音调震撼人心。

古典交响曲的基本雏形是源于18世纪初意大利的歌剧序曲,以快、慢、快三个段落的结构构成。到了18世纪中叶,德国曼海姆乐派的作曲家们使交响曲的基本形式得到进一步的完善。1740年,维也纳作曲家蒙恩首次创作了带有小步舞曲的四个乐章结构的交响曲,在慢板乐章和快板乐章之间加入小步舞曲乐章。然而,这种四乐章套曲形式的交响曲是在以海顿为代表的交响曲创作中臻于成熟,并确立为古典交响曲的固定形式的:第一乐章,快板,奏鸣曲式,充满了活力、信心,洋溢着阳光气息的乐章;第二乐章,行板或者慢板,复三部曲或主题变奏的形式,一般表现哲学性思想或爱情;第三乐章,小步舞曲,一般表现稍快的节日舞曲或娱乐场面;第四乐章,快板或者急板,奏鸣曲式或回旋奏鸣曲式,一般描绘英雄凯旋的氛围。

古典交响曲乐队的编制在海顿之前并没有固定模式。在他1770年以后的作品中,渐渐地确立了

① 肖复兴.音乐笔记[M].上海:学林出版社,2000.

单簧管在乐队中的稳固地位,木管乐器开始独立使用;小号和定音鼓不仅用于快乐章,也用于慢乐章;小号、大提琴也开始演奏独立的声部。尤其是他的最后的几部作品,配器手法更加灵活自如,乐队效果更加光辉灿烂,从而固定了交响曲乐队的编制。贝多芬的《第五命运交响曲》中第一次把长号引入交响乐队,同时定音鼓成为常备打击乐器。

第四节　作曲家与作品赏析

一、海顿作品赏析

> **知识窗/音乐家——海顿**
>
> 海顿(图7-2)(1732—1809),1732年出生于一个小镇——罗劳,父亲是位工匠,母亲是位厨娘。他出身贫寒,但父母酷爱音乐,并且常在家里举行音乐会,这让他从小受到奥地利民间音乐的熏陶。由于他有非常好的童声高音,很早就显示出了在音乐方面的天赋,因此在童年时代他就来到教堂合唱团里唱歌,一直到十八岁。
>
> 1750年,海顿由于变声,离开了唱诗班,开始从事教学与演出。1761年他开始了为匈牙利艾斯特哈齐家族长达三十年的工作。1791年他在伦敦创作歌剧、交响曲和其他作品,成为牛津大学名誉音乐博士。1794年他再度出访伦敦,创作第二套六部《伦敦交响曲》。这两次伦敦之行使他大受欢迎,誉满欧洲。
>
>
>
> 图7-2　海顿
>
> 海顿的音乐旋律丰富,经常流露出纯朴开朗的乡间气息。在四重奏创作中,他常运用"说话的原则",即让各部的主题彼此像交谈般呼应,既有清晰的旋律,又有复调的美。此外,他在乐曲的发展中常用"主题活用的原则",这直接给了贝多芬"动机发展"的灵感。海顿的音乐作品涉及各种体裁与形式,主要有100余首交响乐,多首各种乐器的协奏曲,大量的弦乐四重奏、钢琴奏鸣曲、歌剧和清唱剧,以及弥散曲、康塔塔等。海顿还是现德国国歌的作者。

【作品欣赏】《G大调第九十四号交响曲》(《惊愕交响曲》)

该曲创作于1791年,首演于1792年3月23日。这部交响乐是海顿晚年的杰作十二部《伦敦交响曲》中的一首,共包含四个乐章,尤以第二乐章最为著名。第二乐章受到当时英国听众的热烈欢迎,常常要求单独再演奏一遍。因为它不但有着"惊人"的设计,而且拥有内在的美和魅力。据说海顿创作《惊愕交响曲》的主要目的就是嘲笑那些坐在包厢中,但是并不懂音乐的贵族和一些附庸风雅的贵妇。

【欣赏提示】

第一乐章,G大调,序奏为如歌的慢板,3/4拍子,奏鸣曲式。乐章始终以第一主题贯穿整体,其清澈的动机连接、围绕同一主题发展,可以说是成熟时期海顿的代表性作曲手法。

音乐从一段如歌的慢板开始,分别由木管乐器和弦乐器奏出。如谱例7-1所示。

谱例 7-1：

$1=G\ \dfrac{3}{4}$

5　$\dot{1}$　6 | 5.64　30　01 | 71　43　21 | 5.　4　32 | 1

第一主题在小提琴上轻柔地奏出类似吉卜赛曲调。如谱例 7-2 所示。

谱例 7-2：

$1=G\ \dfrac{6}{8}$

3　6 | 5432　5 | 4321　#1 | 2　3　427 | 1

第二主题的出现并不明显，由弦乐器演奏，它的后半段却具有灵活的节奏和轻快的旋律。如谱例 7-3 所示。

谱例 7-3：

$1=G\ \dfrac{6}{8}$

$\dot{2}$ | 2.　171 | 777　7　5 | 2.　171 | 777　705 | 605　605 |

5.　$\underline{7}$656 | 5555

第二乐章(谱例 7-4)，行板，C 大调，2/4 拍子，是四个乐章中最受欢迎、流传最广的部分，也是海顿交响曲中最为大家熟知的一首，是他运用庄严素朴的曲调和灵活机智的奇思写成的杰作，同时它也被用到了《四季》中。这首乐曲采用变奏曲式，主题较为朴实、简单，为之后的第三、第四乐章奠定了基础。

乐章开始时，乐队演奏音量平缓微弱，在主题第二次反复之后，全体乐队突然奏出了一个非常有力的和弦，加上定音鼓猛烈一击，使人大吃一惊，这也正是这部交响曲名为"惊愕"的原因之一。伦敦的一家报纸对此描述道："第二乐章是这位伟大的音乐家最讨人喜欢的构思，我们或许可以很恰当地将其中的情况比喻成一位美丽的牧羊女，在遥远的瀑布声的催眠下昏昏欲睡，突然被一阵爆发的猎枪声惊醒。"这种效果据说是海顿企图用它来惊醒那些打瞌睡、不尊重音乐家的小姐和绅士们。当然，"惊愕"绝不仅仅是因此而得名，更重要的是这部交响乐很好地表现了海顿所具有的音乐风格：古典美学的对称、比例的合理性、音乐素材在功能上的语言化等。

谱例 7-4：

$1=C\ \dfrac{2}{4}$

11　33 | 55　3 | 44　22 | 77　5 | 11　33 | 55　3 | 11　#44 | 50　5 |

第三乐章，小步舞曲，快板，G 大调，3/4 拍子。曲调诙谐，音乐富有活力。

第四乐章，终曲，急板，G 大调，2/4 拍子，奏鸣曲式。主题具有鲜明的歌谣风味，略带有感伤的

情调。

【作品欣赏】《升 f 小调第四十五号交响曲》(《告别交响曲》)

1766 年,尼古拉斯公爵修建了一座豪华、壮丽的宫殿,并将它命名为"艾斯特哈齐堡"。宫内规定,管弦乐团的团员和杂役们都不许携带家属进入。《告别交响曲》写于 1772 年,该年正值禁令执行特别严格的时期,多数团员几乎全年的大部分时间都得住在宫殿里,见不到家人。海顿在乐团里一直是最有威望的团长,所以团员们都把希望寄托在他身上,希望他能想办法改善这种不便的生活。海顿终于想出了一个巧妙的方法,他构思了一部交响曲。在乐曲的最后,参加演奏的乐团团员在演奏完毕以后,一个个收拾乐器,吹熄谱架上的蜡烛退场,只留下极少数的人,孤单地继续演奏,借此表达乐团团员们的心情。就这样,海顿写成了《告别交响曲》,调号也选择了代表孤寂的升 f 小调。据说,当本曲首次在公爵面前演奏时,尼古拉斯公爵就领悟了其中的寓意。翌日,他马上传令让全体人员放假回家。

【欣赏提示】

第一乐章,快板,升 f 小调,3/4 拍子,奏鸣曲式。音乐从突然出现的全乐队合奏及分解和弦急速下降的第一主题开始。乐句单纯,给人极深刻的印象。

第二乐章,慢板,A 大调,3/8 拍子。这一节奏徐缓的乐章亦为奏鸣曲式。弦乐器静静地演奏出主题旋律,显得沉静而安详。

第三乐章,小步舞曲,稍快板,升 F 大调(有六个升记号,在当时可以说是极为少见的)。全乐章在整体上节奏稍快、演奏较复杂,中段以三度重叠的两支法国号奏出,典雅庄重,这是海顿最完美的小步舞曲之一。

第四乐章,急板,升 f 小调,2/2 拍子,奏鸣曲式。终乐章分成两个部分。第一部分为交响曲通常的终乐章形式,以极快的速度向前发展。第二部分为慢板,3/8 拍子,这是最后附加的部分,体现出曲名"告别"的含义。初演时,依照海顿的指示,乐团团员吹熄谱架上的蜡烛,纷纷抱着乐器依次退场。最后由第一双簧管与第二法国号结束演奏。音乐在安静而孤寂的气氛中结束。

【作品欣赏】《C 大调"皇帝"弦乐四重奏》第二乐章

海顿曾于 1797 年用哈施卡的词《上帝保佑吾皇弗兰茨》谱成四声部合唱曲,当时被采用为奥地利国歌,现在的德国国歌也是采用了这段旋律。后来该曲的曲调被写成一组变奏曲,作为这首弦乐四重奏第二乐章的旋律,因此而得名。

【欣赏提示】

第二乐章,稍慢板,如歌的,变奏曲。由《上帝保佑吾皇弗兰茨》主题加上四段变奏所组成。第一变奏由第二小提琴演奏,第一小提琴在较高的音区做快速的装饰音伴奏。第二、三、四变奏分别由大提琴、中提琴和第一小提琴演奏,创造了一种新的和声织体。四段变奏的旋律与主题都基本相同,而每段变奏的伴奏却有着丰富的变化。这个乐章也成为最为人熟知的海顿四重奏的片段。

【作品欣赏】《D 大调第一百零一号交响曲》(《时钟交响曲》)第二乐章

1794 年 3 月 3 日,该作品在汉诺威广场音乐厅首演。在第二乐章慢板中,伴奏以规则的八分音符节奏、运用各种乐器以独特的点奏方式营造出类似时钟钟摆的音色,滴答作响的效果精致而逼真,因此

后人为这部作品加上了"时钟"这个具有象征意义的标题。

这部交响曲是能突出体现海顿个人风格,且广受世人好评的知名作品。在首演之后,英国著名的《预言家报》便迫不及待地宣称,这部交响曲是海顿的"最佳之作"。虽然这个结论并不一定客观,但却反映出听众对它的喜爱之情。事实上确实有不少人认为,即便把《D大调第一百零一号交响曲》列为海顿最杰出的交响曲,它也是受之无愧的,这源自其匀称均衡的结构及质朴清新的旋律。

【欣赏提示】

第二乐章是该作品成名的段落,由弦乐器的拨弦和大管的断音栩栩如生地模仿时钟"滴答滴答"的响声,体现出作曲家充满生活情趣的艺术格调。而小提琴则在这机械而缓慢的"钟摆"音色背景下,演奏出优美、典雅的旋律。

【作品欣赏】《C大调大提琴协奏曲》

该曲在贵族文库与图书馆中埋没了近两百年之久,直到1961年,捷克音乐学者蒲尔克特才在布拉格国立图书馆中发现了海顿时期的手抄分谱,之后科隆海顿研究所学术主任费达透过谱纸的水印判断,认定此谱为可信度极高的手抄谱,同时进一步确认此曲谱就是海顿所作的大提琴协奏曲。

本曲不仅具有维也纳古典乐派所共有的典雅乐风,而且还在演奏技巧方面存在相当大的难度,因此堪称当时大提琴协奏曲中的代表作品。该曲也是"交响乐之父"海顿对大提琴艺术的巨大贡献。

【欣赏提示】

第一乐章,中板,C大调,3/4拍子,奏鸣曲式。乐队与独奏形成尖锐对比,反映了复奏形式的痕迹;从单调的伴奏音型中可以感觉到巴洛克的余风。而乐队以第一主题绚丽的结尾部终结,充分显示了由巴洛克的复奏形式进入古典奏鸣曲式的协奏曲过渡期结构。

第二乐章,慢板,F大调,2/4拍子,三段体。它是主奏大提琴与弦乐器呈现静谧而抒情的乐章。乐曲中充满了优雅的旋律美,显示出海顿在旋律创作上的功力。

第三乐章,快板,C大调,4/4拍子,奏鸣曲式。与保留有巴洛克余风的第一乐章采用几乎相同的结构。乐队部分总是简洁地呈示主题,大提琴则发挥了独奏的技巧。

二、莫扎特作品赏析

知识窗/音乐家——莫扎特

莫扎特(图7-3)(1756—1791),是一位杰出的奥地利作曲家。他出生于萨尔兹堡一个宫廷乐师家里。他从少年时代就展现出杰出的音乐才能,一生作品极其丰富。他创作的最重要领域是歌剧,共二十二部,另一重要创作部分是交响乐,共四十一部。

他的音乐创作继承和发展了海顿等前辈的成果,又对后来的贝多芬等人的创作产生了重要影响。莫扎特也许不是最伟大的作曲家,但他绝对是公认的最伟大的音乐天才。柴可夫斯基称他是音乐的"基督"。也曾有人这么说:"在音

图7-3 莫扎特

史上有一个光明的时刻,所有的对立者都和解了,所有的紧张都消除了,这个光明的时刻便是莫扎特。"

尽管莫扎特的一生充满坎坷和艰辛,但他的音乐始终给人带来的是真正的纯美。著名的音乐评论家罗曼·罗兰为莫扎特作出如下评价:"他的音乐是生活的画像,但那是美化了的生活。旋律尽管是精神的反映,但它必须取悦于精神,而不伤及肉体或损害听觉。所以,在莫扎特那里,音乐是生活和谐的表达。不仅他的歌剧,而且他所有的作品都是如此。他的音乐,无论看起来如何,总是指向心灵而非智力,并且始终在表达情感或激情,但绝无令人不快或唐突的激情。"

【作品欣赏】《费加罗的婚礼》序曲

该剧是从法国剧作家博马舍创作的喜剧《费加罗》三部曲的第二部中节选出来的,由彭特改编成歌剧脚本,莫扎特于1785至1786年写成。1786年该作品首演于维也纳奥地利国家剧院,共分四幕。《费加罗的婚礼》使喜歌剧达到了前所未有的高度,是莫扎特歌剧创作中的巅峰。

该剧所描绘的故事发生在17世纪中叶塞维利亚附近的阿玛维瓦伯爵府。费加罗与苏珊娜真诚相爱并即将结婚,但伯爵垂涎苏珊娜的美貌,试图恢复农奴制度行使贵族初夜权的特权。在费加罗的安排下,伯爵夫人让苏珊娜约伯爵晚间到后花园相见,届时伯爵夫人与苏珊娜互换衣服。晚间伯爵赴约,并向假扮成苏珊娜的夫人大献殷勤,真相大白后,伯爵向夫人求饶,其阴谋未能得逞,费加罗最终和苏珊娜喜结良缘。全剧充满了幽默喜剧的气氛。

这部喜歌剧描绘的故事发生在大革命前夕的法国,该剧揭露了贵族与平民之间的对立矛盾,嘲弄上层社会的权贵势力,强烈地抨击了封建贵族所拥有的种种特权,矛头指向封建专制制度,同时赞颂了第三等级人民的机智、勇敢。

《费加罗的婚礼》(图7-4)是宫廷诗人彭特根据法国启蒙运动时期喜剧作家博马舍的同名小说改编而成。博马舍共写过三部以西班牙为背景的喜剧,剧中的人物都相同,分别是《塞维利亚的理发师》《费加罗的婚礼》和《有罪的母亲》。在这三部剧作中,前两部被谱成了曲,莫扎特选择了第二部,并于1785年12月到1786年4月间进行创作。19世纪意大利作曲家罗西尼选择了第一部。如果还没有看过罗西尼的歌剧《塞维利亚的理发师》,可以把这两个故事联系起来读,因为这两个故事是有关联的。

图7-4 《费加罗的婚礼》剧照

【欣赏提示】

《费加罗的婚礼》序曲采用交响乐的手法,这段充满生活动力而且效果辉煌的音乐,具有相当完整且独立的特点,因此它可以脱离歌剧而单独演奏,成为音乐会上深受欢迎的传统曲目之一。

序曲虽然并没有从歌剧的音乐主题直接取材,但是同歌剧本身有深刻的联系,用奏鸣曲形式写成。开始是小提琴奏出的第一主题疾走如飞,然后转由木管乐器咏唱,接下来是全乐队刚劲有力地加入;第二主题带有明显的抒情性,优美如歌。最后全曲在轻快的气氛中结束。

知识窗/音乐知识——序曲

序曲:源自"overture",词义为"开端""开幕",指在歌剧、清唱剧、芭蕾舞剧、话剧、戏剧及其他大型作品之前由管弦乐演奏的开场音乐,亦常单独用于音乐会演奏。另有一种交响序曲是独立的、专门为音乐会演奏之用,这类序曲通常被称为"音乐会序曲",与歌剧序曲相区别,这类新兴的序曲出现在19世纪初以后。最早的歌剧序曲形式由A—B—A三部分组成,是法籍意大利作曲家吕利1658年创立的。第一段:庄严威武,常用附点节奏,速度较缓慢沉着,给人一种庄严、富丽堂皇的感觉。第二段:一个赋格段,各种不同的乐器依次出现,速度较快。第三段:尾声,恢复原来第一段速度。17世纪歌剧前的交响曲由A.斯卡拉蒂确立了意大利歌剧序曲的形式。其结构也是由三个乐章组成,第一段快速、果断;第二段是复调性质的、歌唱性的、徐缓的;第三段节奏是坚强的、舞蹈性的、快速的,即快—慢—快。18世纪,序曲成为歌剧不可缺少的部分。它有时与歌剧中的音乐主题连缀在一起;有时是以歌剧主题为基础,形成比较完整的器乐曲,起到暗示剧情发展的作用;有时起到描绘环境、渲染气氛的作用,直接与歌剧的第一幕连在一起。19世纪,一种专门为音乐会演奏的序曲得到广泛运用,被称为音乐会序曲和交响序曲,都是标题音乐,大多采用奏鸣曲式的结构形式。

【作品欣赏】《g小调第四十交响曲》《戏剧交响曲》

《g小调第四十交响曲》是莫扎特创作全部交响曲中最后的三部作品之一,也是广为人知的一部作品。音乐既具有抒情性,又有戏剧性,基调是温柔真挚的抒情风味,如泣如诉的悲怆气氛,同时又充满着兴奋激昂的精神。这部交响曲充满了哀怨之情,凝聚了一个穷困作曲家全部的生活体验,可以说是他一生悲惨遭遇和挫折的集中体现。

【欣赏提示】

第一乐章,奏鸣曲式,音乐从歌唱性的抒情主题开始。在中提琴激动不安的伴奏音型上,小提琴激动地陈述着,感情真挚,旋律流畅。如谱例7-5所示。

谱例7-5:

$1=\flat B \quad \frac{4}{4}$

$\underline{43}|3\ \underline{43}\ \underline{43}|3\ \underline{43}|3\ 1\ 0\ \underline{1\dot{7}}|6\ \underline{65}\ 4\ \underline{43}|2\ 2\ 0\ \underline{32}|$

$2\ \underline{32}\ 2\ \underline{32}|2\ 7\ 0\ \underline{76}|{}^{\sharp}5\ \underline{54}\ 3\ \underline{32}|1\ 1\ |$

连接部充满了蓬勃的生机。一个强有力的音响浪潮过后,是充满犹豫和沉思的第二主题,小提琴更加温柔平静地咏唱,接着长笛复奏。副部主题带有沉思冥想般的情绪,旋律安谧典雅地咏唱着,与主部主题形成了强烈对比。如谱例7-6所示。

谱例7-6:

$$1={}^{\flat}B \quad \frac{4}{4}$$

$$\dot{5} \quad - \quad - \quad {}^{\sharp}\dot{4} \mid 4 \quad - \quad - \quad \underline{5432} \mid 1 \quad 1 \quad 1 \quad 2 \mid 3.\underline{4} \quad 2 \quad 0 \mid 6 \quad - \quad - \quad {}^{\sharp}5 \mid$$

$$\dot{5} \quad {}^{\sharp}\dot{4} \quad {}^{\natural}\dot{4} \quad \dot{3} \mid \dot{2} \quad \dot{4} \quad - \quad 7 \qquad \mid \underline{\dot{1}}$$

展开部主要由主部素材变化发展而成,着重强调戏剧性效果。频繁不断的移调、不稳定的调性及复调发展的手法,再加上木管乐器的灵活运用,使音乐更具戏剧性和动力。再现部主题还是那样激越与不安,而第二个抒情的主题也显得更加阴暗和悲戚。第一乐章最后在备受生活折磨的痛苦气氛中结束。

第二乐章,行板,降E大调,6/8拍子,奏鸣曲形式。音乐平稳抒情,与激动哀怨的第一乐章截然不同。

第三乐章,小步舞曲,稍快板,g小调,3/4拍子,具有第一乐章那种哀愁感的民谣风味。

第四乐章,快板,g小调,2/2拍子,奏鸣曲形式。乐章充满令人产生亢奋的狂热情绪,但仍有抑郁的色彩。

【作品欣赏】《G大调弦乐小夜曲》

《G大调弦乐小夜曲》是乐队合奏的作品。它是最能集中反映莫扎特音乐风格、创作理念及艺术天分的作品。音乐将作曲家个性中那自由不羁的风格、独特的俏皮和激情活力表现得淋漓尽致。

该曲是18世纪中叶器乐小夜曲的典范,莫扎特于1787年8月24日在维也纳完成创作,并以当时最时髦的德文用语"Eine Kleine Nachtmusik"(一首小夜曲)来命名。整体上,全曲充满乐观主义的情绪,充满激情与活力,表达了对光明、正义及美好生活的追求。该曲原本有五个乐章,第二乐章的小步舞曲不幸遗失,流传至今的由四个乐章构成。有学者认为,第二乐章很可能是作曲家自己删除并因此而"遗失"的。从创作角度来看,只有四个乐章显然是最完美的,假若多出一章小步舞曲,其整体的结构无疑会变得不够精练。

【欣赏提示】

第一乐章快板,G大调,4/4拍,是一首完整的小奏鸣曲。第一主题开门见山,以活泼流畅的节奏和短促华丽的八分音符组成欢乐的旋律,充满了明朗的情绪色彩和青春气息,随后是轻盈的舞步般的旋律。

三、贝多芬作品赏析

知识窗/音乐家——贝多芬

贝多芬(图7-5)(1770—1827),是近代最伟大的音乐家之一。出生于德国波恩的一个平民家庭,父亲是教会合唱团的歌手。由于贝多芬很早就显露了音乐方面的才能,父亲便不分白天黑夜地逼他练琴。他八岁开始登台演出,同时挑起负担家庭生活的重担。图7-6为贝多芬故居。

图7-5 贝多芬

图7-6 贝多芬故居

1792年贝多芬到维也纳深造,进步飞快。他信仰共和,崇尚英雄,创作了大量具有时代气息的优秀作品,如《英雄交响曲》《命运交响曲》;序曲《爱格蒙特》;钢琴奏鸣曲《悲怆奏鸣曲》《月光奏鸣曲》《暴风雨奏鸣曲》《热情奏鸣曲》等。他一生坎坷,26岁开始耳聋,晚年全聋。但孤寂的生活并没有使他沉默和隐退,在一切进步思想都遭禁止的封建复辟年代里,他依然坚守"自由、平等"的政治信念,通过言论和作品,为共和理想奋力呐喊,写下不朽名作《第九交响曲》。其作品具有鲜明的个性,较前人有很大的发展,几乎涉及当时所有的音乐体裁;大大提高了钢琴的表现力,使之获得交响性的戏剧效果;又使交响曲成为直接反映社会变革的重要音乐形式。他是古典乐派的代表人物,同时预示了浪漫主义音乐的到来,对世界音乐的发展有着举足轻重的作用。

【作品欣赏】《降E大调第三交响曲》(《英雄交响曲》)

《第三"英雄"交响曲》是贝多芬一生创作中的一部伟大的里程碑。这部作品无论是内容还是形式上都远远超过了维也纳古典交响乐的意义和风格,它成为贝多芬交响乐创作的分水岭。在此之前,贝多芬受海顿、莫扎特等人的影响,音乐较为轻快流畅,从这部作品开始,作曲家第一次展现了英雄主义的创作思想,奠定了他音乐创作的基本思维逻辑,即"通过斗争走向胜利"和英雄性、群众性的风格特征,这也标志着贝多芬在音乐创作道路上进入了成熟阶段。

1802年,贝多芬在法国驻维也纳公使伯纳多特将军的提议下,要为心中的英雄拿破仑写一部交响曲。1804年,完成作品后贝多芬抄了一份漂亮的总谱,写上奉献给拿破仑的题词,当他准备请法国公使送往巴黎,献给法兰西共和国的第一位执政官拿破仑时,巴黎传来了拿破仑称帝的消息,贝多芬非常愤怒,撕去交响曲献词的扉页,之后改为现在的标题——"为纪念一位伟大的人物而写的英雄交响曲"(图7-7)。

图7-7 英雄交响曲历史版本封面

【欣赏提示】

这是一部英雄的颂歌,同时也是一部悲壮的葬礼曲。

第一乐章是英雄坚强不屈的斗争形象和激烈紧张的战斗场景,第二乐章是悲痛雄壮的葬礼进行曲,第三乐章和第四乐章是雄壮的英雄气概和胜利的喜悦狂欢。音乐在曲式结构上也作出革新,如用一首庄严的葬礼进行曲作为第二乐章,用一首谐谑曲作为第三乐章,这都是前所未有的。

第一乐章,奏鸣曲式。乐曲一开始由两个雄伟而果断的和弦构成引子,之后第一主题素材在充满动力的大提琴和小提琴之间展开,由于这个主题强调了军号式的"1、3、5"三个音符,因而显得勇往直前,具有英雄的气概。与之相对的第二主题由两支旋律构成,其中一支如哀怨的诉说,在木管乐器和小提琴之间轮番交替。另一支旋律宁静而缓和,在木管乐器和弦式的模进中交替出现。但第一主题如急流般势不可挡、无孔不入,第二主题似乎很难与它势均力敌,从而形成奏鸣曲式的主题对比。展开部最为突出,在古典交响曲中,展开部只是呈示部和再现部之间的过渡,贝多芬打破了传统奏鸣曲式的旧框架,他使展开部的长度超过了呈示部的三分之二,使呈示部与展开部的比例为三比五,从而扩展了奏鸣曲式的内部结构。整个展开部就是一个巨大的战场,挑战、抗衡、退却、复活的轨迹在这一戏剧性的展开部中出现。再现部并不是简单重复,这里的第一主题已经没有呈示部那样激越,一切都充满了胜利喜悦之情。尾声部分,紧张不安的情绪销声匿迹,英雄的主题被卷入了舞蹈般的音调中,仿佛是对英雄的赞美和颂扬。

【作品欣赏】《c小调第五交响曲》(《命运交响曲》)

该曲完成于1807年末至1808年初,这个时期是贝多芬创作最具独创性的鼎盛时期,它比任何一部交响曲都更加鲜明地体现出贝多芬的思想:通过斗争,获得胜利。早在《英雄交响曲》完成之前贝多芬便已经有了创作本曲的灵感,从而他花费了将近五年的时间进行推敲、酝酿,最终才得以完成此曲。作品思想鲜明突出、哲理性强、情绪激昂、气势宏伟、扣人心弦。

这部作品是展现贝多芬同命运进行搏斗,不屈服于命运的摆布和环境的压力,战胜自我、掌握自我和确信自我的一部杰作。作品揭示了人在生活中的欢乐与痛苦、胜利和失败,生活道路是艰难曲折和布满荆棘的,对社会负有崇高责任感的人,会奋不顾身地去建立功勋。作品从黑暗到光明,通过斗争走向胜利,鼓励人们在困境中要不断努力、拼搏,直到看见曙光。

【欣赏提示】

第一乐章为明亮的快板,奏鸣曲式。音乐开门见山强奏出象征命运叩门声的节奏型,震撼着整个空间,这斩钉截铁的动机宣告"命运在敲门"。这是全曲的核心,第一次出现时它显得冷峻阴森、来势汹汹,表现了黑暗势力的残酷和凶险。这四个音被称为全曲的"主导动机",贯穿在四个乐章之中,成为促进全曲有机统一的动力和黏合剂。

在这个动机之后,由弦乐在不同音区上反复不断地奏出由动机变化而来的第一主题。它好像是一声声严厉的警告,乐曲充满了悲壮激昂的战斗热情,随着这急速音调被乐队全奏打断,惊慌不安的情绪更加浓厚了,严酷的"命运"音响令人感到恐怖不安,预示着被压迫的人民已是灾难深重。

接着由圆号奏出一个坚定明朗的号角旋律。情绪随即缓解,引出了抒情温和的副部主题,加之圆号本身温和的音色,从而唤起了人们对光明幸福的神往。副部主题抒情、亲切,开朗歌唱般的风格象征着未来光明的前景和人们向往幸福的喜悦心情。当小提琴、单簧管和长笛演奏这个优美的旋律时,大提琴和低音提琴不时地奏着"命运"音型的主题,预示着斗争继续展开,英雄的性格在发展,音乐很快转入明朗、刚毅和乐观的氛围。后来发展成与"命运"相抗衡的动力,最终是战胜命运的"英雄"主题。

【作品欣赏】《爱格蒙特》序曲

歌剧脚本是以德国诗人、剧作家、思想家歌德(1749—1832)于1788年完成的悲剧《爱格蒙特》为依据。贝多芬应剧场经理哈尔托的要求,创作了序曲和其他九段剧中配乐,这些音乐和戏剧内容吻合,都很出色。其中《爱格蒙特》序曲更是出类拔萃,具有深刻的艺术表现力。其全部中心思想为:争取自由和得到自由以后的欢乐。

爱格蒙特是荷兰民族英雄,被西班牙统治者诱骗下狱。他的爱人科列尔恩号召荷兰市民起义,拯救爱格蒙特,未能成功,因而在绝望中自杀。爱格蒙特被判处死刑,但英雄的死给人民带来了自由和幸福。

这是贝多芬最著名的三首序曲之一,完成于1810年5月,初演于维也纳。音乐以简洁的手法概括了全剧的中心思想和基本的音乐形象,表现了被压迫人民为争取自由的艰难斗争和不惜以牺牲换取光明的坚强信心。

【欣赏提示】

《爱格蒙特》序曲用奏鸣曲式写成,序曲和结尾都有相对独立的音乐形象,展开部比较短,乐队采用双管制。

引子开始是徐缓的,由两个对立的音乐形象组成,一个是荷兰人民的形象,一个是西班牙统治者的形象——残暴、笨拙、阴森、冷酷,由弦乐以强有力的音响奏出,这是第一主题。第二主题是叹息的音调,由木管组奏出,之后这两个对立的形象重叠在一起,表现了当时的社会背景,音乐呈现出内在的紧张和不安。如谱例7-7所示。

谱例 7-7：

$1={}^\flat A \quad \dfrac{3}{2}$

$\widehat{6}----|1-1-0\underline{01}|2-3-0\underline{03}|{}^\sharp 4-5-0\underline{0{}^\sharp 2}|$

$30\underline{03}{}^\sharp \dot{2}\ \dot{1}|\dot{7}\dot{6}---\dot{6}|$

在呈示部中，主部主题热情、富有戏剧性，由弦乐器开始，这是荷兰人民的形象。来自引子的第二主题，有了很大的变化，表现了人民在西班牙统治者铁蹄下的悲痛心情，以及要求进行斗争的欲望。副部主题也和引子的音乐紧密相连，它兼有两个主题的特点：在以和弦表示沉重的第一乐句里，可以清晰地认出"西班牙统治者"的主题，它由弦乐器奏出，以大调陈述，听起来有得意洋洋的胜利者感觉；在第二乐句里，木管乐器安静的音响，使副部主题和引子中的第二主题有相近之感。如谱例 7-8 所示。

谱例 7-8：

$1={}^\flat D \quad \dfrac{3}{2}$

这首作品的展开部规模较小。乐曲通过对音乐调性不稳定等表现手法的展现，使互相对立的两个形象的斗争加紧了。再现部出现了两个对比主题。戏剧性冲突的顶点集中表现在民族英雄爱格蒙特的死亡。乐队强有力地奏出西班牙统治者的主题，富有表现力的短小的音调突然中止，这无声的休止显示出爱格蒙特的英勇就义。贝多芬把尾声扩大为庄严雄伟、光辉灿烂、真正自由的颂歌。乐队辉煌的音响发出了耀眼的光芒。

《爱格蒙特》序曲以英雄性的构思及其严整完美的形式给人以强烈感染。这是最通俗易懂和最受欢迎的交响音乐作品之一，成为久演不衰的音乐会演奏曲目。

【作品欣赏】《升 c 小调第十四钢琴奏鸣曲》（《月光奏鸣曲》）

该曲创作于 1801 年，作品之所以取名为《月光》，是由于德国诗人莱尔斯塔勃说："听了这首作品的第一乐章，我想起了瑞士的琉森湖，以及湖面上水波荡漾的皎洁月光。"1800 年春，贝多芬结识了朱丽叶。她跟贝多芬学习钢琴，两人真心相爱，但由于门第之差，他们相处一年后便分手。失恋，再加上耳聋不断折磨着贝多芬，他在这些沉重打击的情况下，写下了这首钢琴奏鸣曲。

在这首作品中，我们感受到贝多芬一种前所未有的炽烈热情，但在表现形式上却清晰简洁。透过音乐，我们能看到：贝多芬对爱的反思，面对很多无奈的事实，无法改变的身世，无法改变的病痛折磨，无法改变的对美的追求，无法改变对爱的渴望……这样的一切使贝多芬在遇到美丽的朱丽叶时，迸发出一种热情，让他可以忘记一切去享受爱情。而在热恋后，现实又将一切破灭。

【欣赏提示】

第一乐章,持续的慢板,升c小调,2/2拍子,三部曲式。

这是贝多芬最杰出的柔板乐章之一。这里表现出了一种充满绝望的,即将灭亡且毫无出路的悲伤情感。这个乐章情感的表现极其丰富,有冥想的柔情、悲伤的吟诵,也有阴暗的预感。虽然伴奏、主题和力度的变化不大,但通过和声、音区和节奏的变化,可以细腻表现出作者心弦的波动。悲痛绝望的旋律声部与低音声部的呼唤,形成一个和谐的整体乐曲。

音乐一开始,由不断流出的三连音营造出无边的幻想,四小节后,第一主题在中音区淡淡出现。它细致而沉静,略带些忧郁。之后B大调上出现了第二主题。中间部由第一主题开始。三连音错落有致地走向高音区,呈现出急躁不安的情绪。进入第三段后,第一主题平静地复现,第二主题以升c小调再现,之后以低音继续奏出基础动机的尾奏,最终慢慢消失。在这一乐章中,那支叹息的主题融入了主人公忧郁的思绪。这一乐章仿佛是正在经历耳疾的贝多芬对命运悲痛的倾诉。如同在宁静的夜晚,在听不到任何声音的房间内,他在哭泣、深思、低吟,让我们不禁感到夜是那样的黑暗、那样的凝重。

第三乐章是激动的急板,升c小调,4/4拍子,奏鸣曲式。

虽然在调性上第三乐章与前乐章有紧密的联系,但表达的感情则完全不同。第一主题是由十六分音符的分解和弦构成向上冲击的乐句,显示了坚强有力、热情不可遏制的沸腾和煽动性,犹如激烈的狂怒。第二主题像是从心底里发出的申诉,旋律优美、音调清丽,充满了对信念的憧憬与希冀。这两个主题或交织、或对比、或发展、或重现,使作曲家的心境如大海,波涛汹涌,难以止息。这个乐章是全曲的重心,音乐充满激烈的感情,好似暴风骤雨、火山爆发,令人惊心动魄,是一股不遏制的愤怒、抗议和热情。

【作品欣赏】《降E大调第五钢琴协奏曲》(《皇帝协奏曲》)

《降E大调第五钢琴协奏曲》是贝多芬所有钢琴协奏曲作品中规模最为庞大的一部,故常被人称为《皇帝协奏曲》。而事实上,这首钢琴协奏曲也确实具有王者风范。不过"皇帝"这一标题并不是贝多芬自己命名的,公认的说法是由于该曲在当时被誉为无可争议的"协奏曲之王",故此得名,并沿用至今。

贝多芬一生共创作了5部钢琴协奏曲,该曲是最后一部,也是他在协奏曲领域里的终结之作。它在各方面都代表着贝多芬协奏曲创作的最高成就,尤其是进一步推进了协奏曲的交响化倾向。

该曲创作于1808至1809年间,前四部协奏曲首演时,都是由贝多芬亲自担任钢琴演奏,但是当第五部钢琴协奏曲首演时,贝多芬已经基本失聪,无法演奏,只能由他的得意门生、著名钢琴演奏家车尔尼担任。此曲后来由17岁的李斯特在巴黎演奏而大获成功。该作品主要体现的是具有坚定意志和坚韧不拔的斗争精神的英雄形象。作品规模宏大、音响辉煌、技巧艰深,是协奏曲交响化的典范。

【欣赏提示】

第一乐章,快板,双呈示部奏鸣曲式。

音乐从一个声势浩大、气象万千的引子开始,显示出一种无限壮丽宏伟的气概。管弦乐队全奏出强烈的和弦之后,引出了钢琴独奏声部三次自由的华彩性的进行。它掀起的浪潮几乎遍及钢琴的整个音域,具有贝多芬特有的刚毅性格。之后,管弦乐随即奏出庄严而崇高的第一主题。这个主题先由弦乐器奏出,接着单簧管加以复奏,它的特点同贝多芬所塑造的英雄形象最为接近,在第一乐章中它是整

个音乐发展的胚胎,其他一些对比性的音乐素材都服从于这个最基本的主题形象。

随后,音乐由管弦乐奏出活泼的第二主题。这个主题乐观自信,充满欢乐。在乐队的第一个呈示部之后钢琴独奏声部进入,仍然捕捉第一主题并加以发展。

贝多芬的《第五钢琴协奏曲》使得协奏曲具有交响曲般的磅礴气势和深刻思想,进一步推动了协奏曲交响化发展,使之成为更好地表达作者情感的精神戏剧。《第五钢琴协奏曲》可以说是开启了浪漫派钢琴协奏曲的大门,赋予了浪漫派协奏曲许多新的特征和语汇,也为古典乐派的协奏曲画下了一个完美的句号。

第八章　音乐与情感

第一节　浪漫派音乐特点

浪漫主义音乐是继维也纳古典乐派之后于19世纪初至19世纪末叶在欧洲形成和发展的重要音乐流派。

如果把古典时期的理性比作冰层,而古典主义作品中情绪的激流只能在这冰层下翻滚,那么,浪漫主义已经是从热情的火山爆发出的熊熊烈火了。"浪漫主义"(Romanticism)一词在19世纪初代表着一种具有反叛传统、追求自我表现和富于幻想精神的文学思潮。它进入音乐领域后是一种强调用音乐表达人的主观情感与精神世界的音乐风格。在艺术风格上,浪漫主义作曲家继承、丰富和发展了古典乐派的传统,并根据表现内容的需要做了大胆的革新。其特征是将情感和想象置于首要地位,强调主观幻想性、抒情性、自传性和个人心理刻画。浪漫主义的音乐特点还表现为提倡音乐的标题性,主张音乐"艺术综合"(音乐与诗歌、戏剧、美术等艺术的结合)等。同时,浪漫主义作曲家还重视民族、民间音乐并从中汲取滋养,这使得他们的创作具有了鲜明的民族特色,从而也积极推动了19世纪民族乐派的诞生。

这一时期,浪漫主义作曲家在音乐体裁形式上进行了大胆的革新和创作。如创立了单乐章标题交响诗和多乐章标题交响曲,出现了即兴曲、练习曲、叙事曲、夜曲、谐谑曲、幻想曲、前奏曲、无词歌等诸多器乐独奏体裁;此外一些作曲家认为小型作品易于抒情,更容易捕捉那些难于捕捉的瞬间情绪,因此,钢琴小品和艺术歌曲首次在这一时期得以推广,成为当时最具有特性的体裁之一。

浪漫主义时期的另一个特点是演奏名家的涌现及他们所创作的浩如烟海的经典作品。肖邦、李斯特、帕格尼尼这些具有高度天赋和超凡魅力的音乐家在当时吸引了众多的听众。在作品方面,无论是早期浪漫派作曲家舒伯特和舒曼的艺术歌曲与交响乐、门德尔松的标题管弦乐曲、勃拉姆斯的交响乐,还是浪漫主义成熟时期出现的柏辽兹的标题交响乐、瓦格纳的乐剧、威尔第的歌剧和李斯特的交响诗等,都标志着浪漫主义音乐的最高成就,而在晚期浪漫派音乐家马勒、理查德·施特劳斯手中,这些成就得到了继承和发展。

一、舒伯特作品赏析

知识窗/音乐家——舒伯特

舒伯特(图8-1)(1797—1828),奥地利作曲家,浪漫主义交响曲和艺术歌曲的奠基人,他既是维也纳古典音乐传统的继承者,又是西欧浪漫主义音乐的奠基人,被人们称为"歌曲之王"。

舒伯特童年时期受家庭影响,从小跟随父亲学习音乐。1816年,舒伯特辞去教师职务前往维也纳,成为

一名"自由艺术家",从此专心于自己的作曲事业。他没有固定收入,也没有王公贵族的资助,只是靠一些患难与共的贫穷的艺术家朋友和偶尔得到的少量稿费维持生计,经济十分拮据。1823年,他成为格拉茨市音乐协会的荣誉会员。为了表示谢意,他向协会赠送了一首自己创作的交响曲,但是却被搁置起来。这部尘封已久的作品直到舒伯特去世近40年后才得以公演,这就是伟大的浪漫主义杰作——《b小调第八交响曲》(又称《第八"未完成"交响曲》)。1828年3月,舒伯特在他生命的最后一年创作了声乐套曲《天鹅之歌》和《C大调交响曲》。在这一年,朋友们在维也纳为他举行了一次个人作品音乐会,获得巨大成功。1828年11月19日,舒伯特在贫困和默默无闻中结束了年仅31岁的生命,亲友们按照他最后的愿望,把他安葬在贝多芬的墓旁。

图 8-1　舒伯特

【作品赏析】《第八"未完成"交响曲》第一乐章

舒伯特创作的交响曲虽然在早期已有一定的数量,但是作为一个交响乐作曲家,他是在人生最后几年才真正开始创作的。可惜他像莫扎特一样,在无限广阔的前景已经呈现、创作热情格外高涨的时刻却突然死去。如果同贝多芬的创作进程相比较,我们可以清楚地看到:舒伯特在25岁时写出了著名的《第八"未完成"交响曲》,29岁写出了《G大调弦乐四重奏》,31岁完成了他的《C大调交响曲》和他最后一首器乐作品——可以列入世界室内乐艺术代表作的《弦乐五重奏》,而贝多芬在25岁时还没有开始创作交响曲呢!

《第八"未完成"交响曲》于1822年写成,当时舒伯特被奥地利格拉茨市音乐协会聘为荣誉会员后,为表示谢意他以这部交响曲回赠。舒伯特给该会理事长的信中写道:"为表示我由衷感谢,兹将我所作的交响曲一首不揣冒昧地献与贵会,藉表敬意。"但这部交响曲的手稿交出后就此不知下落,直到舒伯特去世37年之后的1865年,奥地利指挥家赫贝克从格拉茨市音乐协会干事那里发现了这份乐谱。这部作品在同年首演,成为音乐界的一件大事。

这部交响曲通常被称为《第八"未完成"交响曲》,是因为它只有两个乐章。而一般交响曲是由四个乐章构成的,但是从作品的形式和内容上来看,这首交响曲已表达得十分完整。有人从舒伯特遗存下的一些手稿中推测有一段小步舞曲可能是《第八"未完成"交响曲》的第三乐章,但作者并未将其写完,显然他是有意识这样做的。《第八"未完成"交响曲》写于1822年,而作曲家最后一部交响曲《C大调交响曲》完成于1828年,这说明他完全有时间完成,那作曲家为什么没有完成,至今还不清楚。后来有人曾提出续写此部交响曲,并组织了一些稿件,但最后负责稿件的评委会不得不承认这些做法都是多余的,该曲形式上似乎"未完成",但实际上已是一个完美的整体。

此曲不仅是舒伯特交响曲中最杰出的作品,也是浪漫音乐的一部绝世佳作。它抒发了作曲家内心世界的矛盾冲突,忧伤情绪充满了整个乐曲。作品的第一乐章是悲剧性的,有奋起的意念,有对美好生活的憧憬……但这一切都破灭了,乐曲是在悲痛的挣扎中几乎濒于绝望而结束。

知识窗/音乐知识——交响曲

交响曲：一种富有戏剧性的大型管弦乐套曲，一般由若干个独立但又有内在联系的乐章组合而成，它是交响音乐中最重要的一种体裁。

【欣赏提示】

《第八"未完成"交响曲》第一乐章为 b 小调、3/4 拍，奏鸣曲式。乐曲开始出现了由大提琴和低音提琴齐奏的引子，阴郁的曲调集中体现了作品忧郁伤感的基本情绪。如谱例 8-1 所示。

谱例 8-1：

$$6 - - | 7 - 1 | 6 - - | 5\ 3\ 4 | 1 - 7 | 3 - - | 3 - - | 3 - - |$$

它低沉肃穆，像是忍辱负重的沉思和控诉，它在整个乐章中占核心地位，是展开部和尾声中的主要音乐素材。

之后乐曲进入呈示部的主部，先由小提琴用十六分音符构成一个颤栗似的音调，低音弦乐则用轻柔的拨弦参与其中，之后，双簧管奏出主部如歌如泣的旋律。如谱例 8-2 所示。

谱例 8-2：

$$3 - - | 6. {}^\#5\ 67 | 3 - - | 6. {}^\#5\ 67 | 1 - - | 2\ {}^\flat3.\ 2 |$$
$$1\ 7 - | 1$$

副部转入 G 大调，在切分节奏的伴奏音型中，先由大提琴继而由小提琴奏出歌谣风的曲调，明亮的大调色彩、纯朴的和声，表达出一种愉快、兴奋的情绪。如谱例 8-3 所示。

谱例 8-3：

$$\|: 1\ 5.\ 1 | 7.\ 1\ 2.\ 1 | 7.\ 1\ 25\ 67 | 1\ 5 - | 1\ 5.\ 1 |$$
$$^\#1.\ 2\ 3.\ 2 | ^\#1.\ 2\ 35\ 67 | 1\ 5.\ ^\#1 | 2\ 5\ 67 :\|$$
$$^\#1.\ 2\ 36\ 71 | 2\ 6.\ ^\#1 | 2\ 5\ 67 | 0\ 0\ 0 |$$

突然，旋律中断休止一小节，沉闷片刻后出现的乐队全奏的强烈声响打断了它的咏叹，副部主题得到紧张的发展，此时音乐变得激动起来。弦乐连番模进轮奏而达到的高潮使人感到一种不屈的力量。终于，副部的旋律再次出现，但也只是昙花一现。呈示部结束于木管乐器无力的长音中，弦乐组则徐缓地下行拨奏，转向了低沉的情绪。

乐章的发展部以引子主题为基础,那阴郁的曲调有时成为痛苦的呻吟或绝望的呼喊,有时却成为坚强的意志,充分体现了作者在当时悲惨环境中的坚强和愤世的情感。当希望从被压抑的痛苦中挣脱出来,一切的努力终归失败,继续斗争已经没有可能,一个有气无力的插句结束了这一发展部。

再现部完整地重现了呈示部的音乐。乐章的结尾又再现引子,它不是斗争和反抗,而是无尽的悲伤,最后四个强烈的和弦更加深了乐章的悲剧性。

【作品赏析】声乐套曲《冬之旅》选段

《冬之旅》是舒伯特晚期的代表作,它在诗与音乐的完美结合、声乐与钢琴的相互补充、音乐的优美与深度兼顾等方面都达到了顶峰。

《冬之旅》讲述主人公遭到他所追求爱人的拒绝后,背井离乡踏上了茫茫旅途的故事。套曲借旅途中所见景物——沉睡的村庄、邮站、路旁的菩提树、潺潺的小溪等,衬托和刻画主人公的心理。这种悲剧性的抒情自白,映衬了作曲家一生悲惨的遭遇和当时社会生活的阴暗。这部套曲的忧郁性超过了原诗,旋律的柔和性与歌词的情绪非常协调。钢琴则描绘出一幅幅悲惨凄凉的画面。套曲共分两大部分。

【欣赏提示】

第一部分第五首《菩提树》

《菩提树》是《冬之旅》中深受人们喜爱的歌曲,后来变成了民歌而广为流传。歌曲内容是:主人公故乡的门前有一棵菩提树,他曾在树下度过了幸福的时光。如今他在凛冽的寒风中流浪,仿佛听见菩提树在向他轻轻呼唤。这首歌旋律朴素、简练,感情亲切,具有德奥民歌的风格特点,于宁静中给人以流浪人悲哀的感受。如谱例8-4所示。

谱例8-4:

$$5 \mid 5 \cdot \underline{3} \; \underline{33} \mid 3 \; 1 \; 0 \; 1 \mid 2 \cdot \underline{3} \; \underline{432} \mid 1 \; -$$

门　前　有　棵　菩　提　树,　生　长　　在　古　井　边

第二部分第二十四首《老艺人》

歌曲旋律简洁。钢琴右手旋律总是跟在歌声的后面,既像歌声的回响,又像模仿手摇琴的声音。左手反复地弹奏主和弦和属和弦,给人以深沉的启示:人生当中这种悲剧性的旅途是无止境的。如谱例8-5所示。

谱例8-5:

$$\underline{63} \; \underline{67} \; \underline{16} \mid \underline{36} \; \underline{{}^\sharp 57} \; 3 \mid 0 \; 0 \; 0 \mid 0 \; 0 \; \underline{63} \; \underline{67} \; \underline{16} \mid$$

村庄 尽头 有个　摇琴的 老艺 人,　　　　　　他用 冻僵的 手指

$$\underline{36} \; \underline{{}^\sharp 57} \; 3 \mid$$

不停地 摇着　琴

二、肖邦作品赏析

知识窗/音乐家——肖邦

肖邦(图8-2)(1810—1849),是欧洲音乐史上最著名的钢琴作曲家和钢琴演奏家。自幼受波兰民间音乐熏陶,7岁就作为小演奏家登台演出,并以"音乐神童"开始闻名。1826年,肖邦考入华沙音乐学院,1829年从音乐学院毕业,成为知名的钢琴家和作曲家。1831年波兰起义失败后,肖邦定居巴黎,潜心创作。其间与波兰诗人米茨凯维奇及浪漫派音乐家李斯特、柏辽兹等人交往,并常在贵族沙龙中演奏。1838年,他与法国女作家乔治·桑相恋,这为肖邦的音乐创作带来了热情、灵感与思想的火花。肖邦一生处于波兰被瓜分的时期,亡国之痛对其思想影响至深,其音乐创作植根于波兰民间音乐,富有爱国主义精神,善于创作奔放的旋律和灵活多变的和声。作品以钢琴为主,常以圆舞曲、夜曲、波罗乃兹舞曲、马祖卡舞曲、叙事曲、谐谑曲等体裁抒发其诗意的音乐构思。

图8-2 肖邦

1849年10月,肖邦因肺结核在巴黎去世,年仅39岁。根据他生前遗愿,人们将他的遗体和他从波兰带来的那杯泥土一起葬在拉雪兹神父公墓。他的心脏被送回祖国波兰,至今,这颗赤子之心仍保存在华沙圣十字大教堂里。

【作品赏析】《c小调练习曲》(《革命练习曲》)

钢琴练习曲到了肖邦所在的时代已经发展到相当高的水平。然而,让技术性较强的练习曲具有高度的艺术性,这还应该说是从肖邦开始的。肖邦钢琴练习曲的独创性也正在于艺术性和技术性的高度结合。

肖邦一生共创作了27首练习曲,1831年创作的《c小调练习曲》是其中流传的最广的一首。它一直吸引着无数的钢琴演奏家,因此也是钢琴音乐会上最常见的表演曲目之一。这首练习曲表现了肖邦在华沙革命失败后内心的感受,被后人命名为《革命练习曲》。

1830年11月,正当肖邦离开祖国不到一个月的时候爆发了震动世界的华沙革命。肖邦心情非常激动,他恨不得马上启程回国。1831年9月,坚持了十个月的华沙革命被沙俄军队血腥镇压了。当时,肖邦正在赴西欧的途中,他几乎到了疯狂的地步。他在日记中写道:"啊!上帝,你还在吗?你存在,却不给他们以报应!莫斯科的罪行你认为还不够吗?或者,或者你自己就是一个莫斯科鬼子……我在这里赤手空拳,丝毫不能出力,只是唉声叹气,在钢琴上吐露我的痛苦。"肖邦把自己全部的感情都灌注在音乐中,写出了这首著名的练习曲。

这是一首单一形象的音乐作品。全曲自始至终贯穿在愤怒激越和悲痛欲绝的情绪之中。整个音乐形象是通过左手奔腾的音流和右手刚毅的曲调结合而体现出来的。主题后半部分具有明显的宣叙调特点,仿佛倾诉着内心的苦痛。乐曲中段,附点节奏级进上行的呐喊式的音调在急骤起伏的伴奏声中一再重现,乐曲情绪越来越激昂。

尾声出现了蕴含悲痛的曲调,寄托了深沉的忧郁和哀思。

【欣赏提示】

《c小调练习曲》是热烈的快板、4/4拍子,采用了比较自由的复三部曲式。乐曲一开始呈现八小节引子,在激烈的快板速度上,音乐从一个强有力的属七和弦引出一连串由十六分音符构成的从高音向

低音进行的快速走向,这扣人心弦的激昂情绪经过三次起伏,使人震惊激奋。

乐曲第一部分的主旋律出现在高音区,以丰满的八度和弦和附点节奏为特征,具有英雄、刚毅的气概。如谱例8-6所示。

谱例8-6:

$$
\begin{array}{l}
0\widehat{0\,6\ \ 7.\,1}\,|\,1\,-\,0\widehat{0\,3\ \ 3.\,3}\,|\,4\,-\,3\widehat{0\,6\ \ 7.\,1}\,|\,1\,-\,0\widehat{0\,3\ \ 3.\,3}\,|\\[4pt]
{}^{\#}4\,-\,-\,-\,|\,\widehat{\dot{7}\,0\ \ 3}\,\ 0\widehat{0\,3\ \ 4.\,3}\,|\,\widehat{3\,6\,0\ \ \dot{2}}\,\ 0\widehat{0\,2\ \ 3.\,2}\,|\,{}^{\#}\dot{1}\,-\,-\,\ \widehat{\dot{1}.\,^{\flat}\dot{1}}\,|\\[4pt]
\widehat{\dot{1}\,\dot{7}\,0\,\ 0}\,|
\end{array}
$$

原引子中的左手快速伴奏音型这时转入大幅度的琶音,它紧随着主旋律运行,犹如心潮澎湃、思绪万千……

乐曲中段,附点节奏级进上行呐喊式的音调在急骤起伏的伴奏声中一再重现,使乐曲情绪越来越激昂。它的调性在急骤变换,音调步步向上盘旋发展,使矛盾冲突达到高潮。

接着,乐曲以开头的引子作为过渡,使主题在原来的主旋律上加上装饰音变化后再现。尾声出现了蕴含着哀愁的曲调,寄托了深沉的忧虑和哀思。但紧接着充满英雄气概的激情,使乐曲情绪重新振奋起来,大有排山倒海、势不可当之势。最后,四个强力度和弦的进行是那样的坚定,不但使激情和愤慨达到极点,同时也体现了肖邦对民族解放的坚定信念。

三、李斯特作品赏析

知识窗/音乐家——李斯特

李斯特(图8-3)(1811—1886)是匈牙利伟大的钢琴家、作曲家、指挥家、音乐教育家和音乐评论家。自幼学习钢琴,9岁时就举办了个人演奏会。后到维也纳师从多位名家学习钢琴和作曲。贝多芬就曾高度赞赏他的高超琴技。1824年,李斯特在巴黎举办了首场钢琴独奏音乐会,征服了巴黎的音乐界,从此一举成名。在巴黎生活期间,他与雨果、拉马丁、海涅等文学家来往密切,同时也与柏辽兹、肖邦等音乐家结为至交。他在欧洲各地巡回演出,所到之处都受到隆重的欢迎和狂热的拥戴。1875年,他创建布达佩斯音乐学院,并亲任院长,为发展匈牙利民族音乐作出了巨大的贡献。李斯特的绝大部分作品鲜明地反映了他对祖国、人民、生活和大自然的热爱,同时也表现了匈牙利人民对于幸福生活的追求。作为浪漫主义时期杰出的音乐家,李斯特对音乐艺术最突出的贡献表现在两方面:一是大大拓宽和丰富了钢琴的演奏技巧,提升了钢琴的表现力,使钢琴音乐获得了交响曲般引人入胜的宏伟气魄和辉煌效果;二是首创了单乐章交响诗的体裁,这种融叙事性、描绘性、抒情性和戏剧性于一体的音乐形式成为19世纪浪漫派重要的艺术成果。其作品有《前奏曲》《塔索》《匈牙利》《哈姆雷特》等十三部交响诗,还有十九首《匈牙利狂想曲》,两部标题交响曲《浮士德交响曲》和《但丁交响曲》等。

图8-3 李斯特

【作品赏析】《匈牙利狂想曲》第二号

李斯特所创作的十九首《匈牙利狂想曲》是狂想曲体裁中最富有代表性的作品。他于1846年开始创作,1885年全部完成。这些乐曲突出地表现了李斯特对祖国的深厚情感。

《匈牙利狂想曲》是根据匈牙利和吉普赛的民歌和舞曲为主题,经过加工而写成的,带有浓厚的民族色彩。乐曲常以两个对比性的音乐段落为基础。前者慢速度,叫作"Lassan",带有傲然的武士气概和浪漫主义昂扬的特点,有时是威风凛凛的行列或舞蹈,有时又像即兴朗诵调或叙事史诗。后一部分为快速度,叫作"Friskan",它的进行轻快无稽,常用以描绘民间欢乐舞蹈的情景。因此,李斯特狂想曲的特点往往是力度和速度方面逐步加紧,即从庄严的朗诵性主题过渡到快速的舞蹈,最后以急剧、火热的高潮结束。

《匈牙利狂想曲》第二号作于1847年,发表于1851年,是其中最有代表性的一首。它原系钢琴独奏曲,因其效果辉煌、热烈,具有交响性,经著名指挥家斯托考夫斯基改编为管弦乐曲,演奏也颇受欢迎。

知识窗/音乐知识——狂想曲

狂想曲:一种源于19世纪,以史诗或民间叙事诗为题材的器乐作品。通常以民歌或民间音乐为素材,体裁、形式较自由。多以缓慢的民歌和快速的民间舞曲交替出现为主体,并广泛运用变奏的发展手法。

【欣赏提示】

全曲共分两大段。第一大段从宣叙式的引子开始,节奏较自由,像是民间说唱者的歌调。如谱例8-7所示。

谱例8-7:

音乐伴奏中带倚音装饰的和弦则像是模仿民间弦乐器的拨奏。

紧接在引子之后出现的便是第二素材的旋律,这是李斯特狂想曲中常有的"Lassan"部分,具有典型的匈牙利吉普赛音调的舞曲特点。如谱例8-8所示。

谱例 8-8：

第三素材是轻快的舞曲。如谱例 8-9 所示。

谱例 8-9：

这支旋律在整个乐曲中十分重要，亦是乐曲第二大段的基调，持续音上富于变化的倚音仍表现着民间乐器的演奏效果。

这首乐曲的第二段 "Friskan" 部分即匈牙利民间舞蹈中《恰尔达什舞曲》的急速段落，此时描绘民间节日越来越热烈的欢乐场面。它是运用第一大段中的第三个素材加以各种变奏发展而成的。如谱例 8-10、8-11 所示。

谱例 8-10（1 变奏）：

谱例 8-11（2 变奏）：

音乐发展中变得更加热烈辉煌，乐曲持续地进行着各种变奏。如谱例 8-12 至 8-14 所示。

谱例 8-12（1 变奏）：

谱例 8-13（2 变奏）：

谱例 8-14(3 变奏):

音乐在变奏中速度逐渐加快,音响也逐渐加强,舞蹈变得越加活跃,当乐曲发展到最热烈快速时,又渐渐安静下来,像是舞者已散去,留下远方的回响……后来,那欢乐的人群又从四面八方汇来,舞曲的旋风重又刮起,将所有的人都卷进这狂欢的热潮中!

四、柴可夫斯基作品赏析

知识窗/音乐家——柴可夫斯基

柴可夫斯基(图 8-4)(1840—1893)出生于贵族家庭,从小学习音乐。10 岁时被送往彼得堡法律学校学习。19 岁毕业后任公务员,但是他厌倦这种无聊乏味的生活,向往当一名音乐家,于是在工作之余勤奋地学习作曲。1862 年,柴可夫斯基成为新成立的彼得堡音乐学院的首届学生。1863 年他正式辞去官职,全身心投入音乐事业。1866 年,毕业后应聘到新成立的莫斯科音乐学院任教。从 1876 年起,柴可夫斯基与梅克夫人开始通信,并在她的资助下,辞去教学工作,专注创作。从 19 世纪 70 年代末到 80 年代后期,柴可夫斯基取得了丰硕的成果,他的作品在题材内容和艺术形式上都达到了新的高度。代表作有《第四交响曲》、歌剧《叶甫盖尼·奥涅金》、《D 大调小提琴协奏曲》、管弦乐《意大利随想曲》、庄严序曲《1812》等。19 世纪 80 年代末到 90 年代初是柴可夫斯基的创作晚期,也是他艺术生涯的顶峰阶段,《第五交响曲》《第六交响曲"悲怆"》、歌剧《黑桃皇后》《约兰达》、舞剧《睡美人》《胡桃夹子》等一系列不朽的杰作相继问世。1893 年 6 月,英国剑桥大学授予他名誉博士学位,同年不幸去世。

图 8-4 柴可夫斯基

【作品赏析】《天鹅湖》交响组曲

《天鹅湖》交响组曲是根据柴可夫斯基所作四幕舞剧《天鹅湖》的配乐选编而成的。舞剧于 1877 年第一次在莫斯科大剧院演出。当时的导演和演员还接受不了这种交响式的舞剧音乐,对一些精彩配器的总谱以太难或不适于舞蹈为由随意删掉,结果初演遭到失败。1895 年,著名法国舞剧编导彼季帕、俄国舞剧编导伊凡诺夫再度排练公演《天鹅湖》,其艺术价值始为人们所认识,成为音乐史和舞蹈史上的珍品。

舞剧脚本取材于俄罗斯民间故事《天鹅公主》和德国作家的童话故事《天鹅湖》。剧情为被魔法师罗特巴尔特变成白天鹅的奥杰塔公主在天鹅湖边与王子齐格弗里德相遇,倾诉自己的不幸,告诉他:只

有忠诚的爱情才能使她摆脱魔法师的统治。王子发誓永远爱她。在为王子挑选新娘的舞会上,魔法师化成武士,以外貌与奥杰塔相似的女儿奥吉莉雅欺骗了王子。当王子发觉受骗后,急速奔向天鹅湖畔,他用坚定、忠贞的爱情表白取得了奥杰塔的谅解。在奥杰塔和天鹅们的帮助下,王子战胜了魔法师,天鹅们都恢复了人形,奥杰塔和齐格弗里德终于赢得了幸福。

知识窗/音乐知识——组曲

组曲:一种由数目不定的几个独立而又相互联系的段落或乐章组成的套曲。

【欣赏提示】

这部组曲共选取了舞剧《天鹅湖》中的七首乐曲。

第一首:《场景》,是舞剧第二幕第一场结束前的音乐。如谱例 8-15 所示。

谱例 8-15:

这是贯串全剧中的天鹅形象——公主奥杰塔的主题,那忧伤动人的抒情旋律由双簧管暗闷的音色奏出,描绘了天鹅纯洁端庄而略带哀婉的形象。主题的前半段更突出幽怨的成分。后半段一再向上级进的旋律,似表现了内心的痛苦不安与激动的情绪。当音乐进入展开性的段落时,更加深了这种情绪。最后,公主的主题再次由整个乐队奏出,当主题转到低音弦乐上轻轻地重复时,仿佛在为公主悲惨的命运黯然神伤。

第二首:《圆舞曲》,这是第一幕中王子和青年朋友,以及森林中的女孩们一起欢跳的舞曲。

这首圆舞曲由前奏及六个小圆舞曲组成。如谱例 8-16 所示。

谱例 8-16:

第三首:《四小天鹅舞曲》是第二幕中天鹅在湖畔嬉戏时的音乐,那富于跳跃感的节奏和活泼纯真的旋律,质朴而带有田园的清新气息,栩栩如生地刻画出天鹅天真可爱的形象。如谱例8-17所示。

谱例8-17:

第四首:《场景》,这是第二幕中王子和公主互诉衷情时的舞蹈,它既优美雅静,又充满爱情的内在炽热,它首先由小提琴奏出。如谱例8-18所示。

谱例8-18:

这甜美的主题绵绵不断,随着感情的发展,乐曲情绪越来越激动。此时乐曲由大提琴再现主题,象征着王子对公主一片深情。乐曲的结尾是大提琴和小提琴的二重奏,这是王子与公主的爱情二重唱,他们相互倾诉着爱慕之心。最后,乐曲在余韵缭绕的宁静气氛中结束。

第五首:《西班牙舞》,这原是西班牙三拍子波莱罗舞,具有强烈的节奏感和热烈的气氛。

组曲中的《西班牙舞》及之后的《那不勒斯舞》和《匈牙利舞》都是舞剧第三幕中由魔法师所带来的一些伪装成各民族风貌的宾客、小鬼怪们所跳的各种风土舞,他们扰乱了舞会的安宁,迷惑、诱使王子注意假天鹅公主,骗取王子的信任。这些特性舞以其独特的音调和强烈的节奏及绚丽多彩的配器,为第三幕和整个舞剧增色不少,而且广为流传,深受人们喜爱。

第六首:《那不勒斯舞》,此曲属于意大利那不勒斯的风俗舞。全曲轻快活泼但又从容不迫,在 X XX XX 节奏伴奏下,由小号独奏,后半段音乐情绪更加热烈,节奏紧迫,一气呵成。如谱例8-19所示。

谱例8-19:

第七首:《匈牙利舞》,这是一首匈牙利的《查尔达什舞》,具有浓厚的匈牙利民族风格。其典型特点是用两个不同个性的音乐部分形成对比,最后音乐在狂热中结束。

【作品赏析】《♭b小调第一钢琴协奏曲》第一乐章

柴可夫斯基《♭b小调第一钢琴协奏曲》作于1874年底,这个阶段是柴可夫斯基思想上和创作上比较活跃的时期,他积极撰写音乐评论文章,参加各种社会活动,作品情绪多是乐观明朗的。当这部协奏曲完成后,作曲家想把此曲献给当时俄罗斯著名钢琴家、莫斯科音乐学院院长鲁宾斯坦演奏,但却遭到他的贬低和批评。柴可夫斯基一怒之下,把这部作品改献给德国著名钢琴家彪罗。1875年,封·彪罗在美国波士顿首演这部作品,大获成功。不久,鲁宾斯坦在巴黎及欧洲其他城市也演奏了这部协奏曲,以实际行动改正了自己原先的偏见。1889年作曲家对该曲作了全面修改,其版本一直流传至今。

这是一部充满青春温暖和辉煌华丽的作品,气势威武。全曲共分三个乐章。

知识窗/音乐知识——协奏曲

协奏曲:独奏乐器与交响乐队协同演奏的器乐套曲。一般由三个乐章构成。

【欣赏提示】

第一乐章:快板,奏鸣曲式。序奏主题气势磅礴,振奋人心。如谱例8-20所示。

谱例8-20:

呈示部分为两部分。

主部主题先由钢琴奏出,然后转入乐队。音乐生动活泼、富有生机。如谱例8-21所示。

谱例8-21:

副部第一主题抒情迷人,婉转情深,犹如内心充满激情的表白。如谱例8-22所示。

谱例8-22:

副部第二主题在钢琴华丽琶音的衬托下由弦乐轻柔地奏出,淡雅、恬静,好似深夜恋人窃窃私语。如谱例 8-23 所示。

谱例 8-23:

$$\underline{5\ 6\ 7}\ |\ \underline{5\ 6\ 7\ 1}\ |\ \underline{6\ 2\ 6}\ |\ \underline{2\ 6\ 3\ 6}\ |\ \underline{3\ 5\ 6\ 7}\ |\ \underline{5\ 6\ 7\ 1}\ |$$

展开部:具有戏剧性的布局,音乐有起有伏,层层推进,形成三次巨大的浪潮。开始副部第二主题与主部主题交织发展,由弦乐与木管争相演奏,音乐此起彼伏,把乐曲推向第一个高潮。接着副部第一主题与主部主题由乐队与钢琴做卡农式的热烈对奏,形成第二个高潮。当副部第二主题变成号角之声时,乐曲导向轻快的主部主题。

再现部:没有使用新的材料,但节奏却更加活跃。钢琴的华彩乐段由副部的两个主题变化而来,它生机勃勃,光辉灿烂。结束部采用副部第二主题,音乐在热情洋溢、雄健有力的气氛中结束。

【作品赏析】《第六交响曲》(悲怆交响曲)第一乐章

柴可夫斯基的《第六交响曲》又称《悲怆交响曲》。这部带有强烈自传色彩的乐曲可以被称作是浪漫主义第一首真正的悲剧交响曲。作品创作于 1893 年,此时的俄国正处于沙皇亚历山大二世的残暴统治下,人民过着极端贫苦的生活。柴可夫斯基和广大下层知识分子一样,渴求幸福美好的生活,但却备受压抑与屈辱,失望和失败充斥着人生的道路。作曲家在这部作品中,描述了艰难坎坷的人生旅程,即使有片刻的激情与冲动,也在一次次悲惨命运的阴影笼罩下破灭,作品深刻地表现出他对于人生、对于世界的感触。

在这部交响曲中,悲剧性的形象和气氛贯穿始终,其中关于内心的痛楚、逐渐熄灭的绝望、郁郁寡欢的断肠愁绪,都表现得是那样淋漓尽致。真不知一个人要经历多少苦难,才能写出这样的作品来。柴可夫斯基在创作这部作品时,常常情不自禁地流下热泪。正如他自己所说,他把"整个心灵都放进这部交响曲了"。

《悲怆交响曲》首演 8 日后,作曲家因患霍乱辞世。后人一直怀疑这部作品是他的自杀交响曲,就像怀疑莫扎特的《安魂曲》是为天国来人送上的最后献祭。不过在俄罗斯,不仅有果敢坚决为决斗赴死的普希金,也有先写好《诗人之死》预言自己将决斗死去的莱蒙托夫,所以《悲怆交响曲》也可以看作是柴可夫斯基向死亡进军的号角。

【欣赏提示】

第一乐章,奏鸣曲式,b 小调,4/4 拍子。

乐曲从低音提琴奏出半音下行开始,在阴暗、抑郁的背景下,大管在低音区以苍老的音色,奏出沉重、叹息的音调,好像一位饱经风霜、历尽坎坷的老人在悲痛而沉静地思考。如谱例 8-24 所示。

谱例 8-24:

$$\underline{2\ 3}\ |\ 4\ \ 3\ -\ \underline{3\ 4}\ |\ 5\ \ 4\ -\ \underline{4\ 5}\ |\ 6\ \ ^\sharp5\ -\ -\ |\ 6\ -\ -\ -\ |\ 6$$

引子主题概括了第一乐章的基本思想,是整个乐章心理描写的核心。

在引子之后,音乐出现了一个小小的停顿,紧接着音乐活跃起来,呼吸急促了,紧张的期待和不安的预感显然加深了。呈示部主部主题是由引子主题滋生出来的,由中提琴、大提琴奏出,但是它从原来的沉重呻吟变成焦虑的高呼长叹,饱尝忧患的心灵振奋着,燃烧着渴望的火焰。这时它的音调失去了原有歌唱性的特点,变成短促、若断若续的声音,显得特别惊慌不安。如谱例8-25所示。

谱例8-25：

$$\underline{67}|1\ \underline{70}\ \underline{0\ 6216}|1\ \underline{70}\ \underline{0\ 3222}|\underline{4333}\ \underline{6^{\#}555}\ \underline{7666}\ \underline{3222}|$$
$$\underline{4321}\ \underline{7176}\ {}^{\#}\dot{5}$$

乐章的副部主题是从中音提琴的一个富有表情的乐句引入,它温柔、抒情、诚挚,旋律优美如歌,仿佛是从心灵深处产生出来的甜蜜回忆,表现了对幸福和光明的憧憬。如谱例8-26所示。

谱例8-26：

$$\underline{0\ \dot{3}\ \dot{2}\ \dot{1}}|\underline{65}\ \underline{35}\ 1.\ \underline{6}|\dot{5}-\ \underline{\dot{5}\ \dot{3}\ \dot{2}\ \dot{1}}|\underline{53}\ \underline{13}\ 6.\ \underline{5}|\dot{5}-\ \underline{\dot{5}\ \dot{4}\ \dot{3}}|$$
$$\dot{3}\ \dot{2}\ \dot{4}\ \underline{\dot{3}\ \dot{2}}|\dot{2}\ 1\ \underline{0\ \dot{3}\ \dot{2}\ \dot{1}}|\underline{53}\ \underline{13}\ 6.\ \underline{5}|5$$

但这抒情的喜悦给痛苦的心灵带来的只是一时的慰藉,这一丝返照的回光又渐次黯然减弱,最后只有一支独奏的单簧管凄凉地回响着,好像是远处传来的忧郁歌声……

突然,一个极不协和的和弦闯了进来,音乐的速度和力度也猛然改变,乐曲进入展开部。它把人们从幻想拉回到现实,断然的声音是个人内心迸发出的狂风和暴雨,惊惶、焦虑不安的主部主题连续三次的起伏形成了从悲壮到痛心疾首的呐喊。当旋风似的音型趋于沉寂,小号和三支长号以浓厚而阴沉的音色,在低音弦乐器三连音的衬托下,奏出俄罗斯教堂中为死者举行葬礼时所唱的挽歌《与圣者共安息》的音调,进一步加重了悲剧色彩。

紧张的发展在乐章的再现部中依然不停顿地继续下去。主部主题的不安音调此时变成了严峻的呼号,变成了绝望的哀哭;副部主题所代表的光明和幸福的幻影又重新出现,但这只是一个温柔的幻象,只一会儿工夫它又不得不在一阵阵叹息和怨诉中消逝了……

乐章的结束部带有一种悲戚但平静的特点,弦乐器匀称地反复演奏着下行音阶的固定音型,主部主题的音调先在铜管乐器上出现,然后又转到木管乐器上,缓慢的进行曲似的结尾静静地结束了第一乐章。

第二节　民族乐派

民族乐派是浪漫乐派的一个重要分支。19世纪随着资本主义进步思潮在西欧广泛传播,东欧、北欧、南欧各国的民族解放运动开始呈现风起云涌之势。政治观念、社会生活的变化也引起了文化领域的变革。民族乐派的创作活动从19世纪30年代起,一直持续到20世纪初。上述地区相继涌现出一批热爱本国民族文化的作曲家,影响较大的代表人物包括:捷克的斯美塔那、德沃夏克,挪威的格里格,

芬兰的西贝柳斯,俄国的格林卡及"强力集团"的主要成员——穆索尔斯基、鲍罗丁、科萨科夫等。他们大都具有民主进步的世界观、强烈的爱国主义热情和民族自豪感,在艺术创作中力求摆脱外国文化的束缚,确信伟大的音乐艺术必须植根于本国的土壤。民族乐派的音乐家经常采用本国优秀的民间音乐素材去表现具有爱国主义的英雄主题,借以激发本国人民反抗封建和外族统治的意志。民主性、人民性、民族性,始终是他们艺术活动的鲜明标志。代表作有斯美塔那的《我的祖国》、西贝柳斯的交响诗《芬兰颂》等。

19世纪民族乐派的音乐家们以他们的探索实践及鲜明的民族特色独树一帜,他们新颖的艺术理念、作曲手法在音乐史上留下了光辉璀璨的篇章,创立了伟大的民族音乐文化。

一、斯美塔那作品赏析

知识窗/音乐家——斯美塔那

斯美塔那(图8-5)(1824—1884),捷克作曲家,被誉为"捷克音乐之父",是捷克民族乐派的奠基人。他4岁开始学习音乐,8岁开始作曲,擅长演奏小提琴和钢琴。1843年中学毕业后到布拉格专攻音乐,已开始形成具有捷克民族特性的音乐创作风格。1848年响应民族独立运动,并创作了一批有意义的音乐作品。在被迫流亡国外的五年中,仍时刻关心着祖国。回国后,以领导捷克民族音乐事业为己任,坚持从事音乐社会活动,组织筹建民族剧院,创办"艺术家协会",举办普及音乐会并亲任指挥,发表音乐评论文章等。1874年斯美塔那不幸双耳全聋,但仍然继续从事创作。著名作品如交响诗套曲《我的祖国》,带有自传性质的弦乐四重奏《我的生活》,其后几部歌剧都是在耳聋之后创作的。1884年5月12日因病逝世于布拉格。

图8-5 斯美塔那

【作品赏析】《沃尔塔瓦河》

《沃尔塔瓦河》是斯美塔那晚年创作的标题交响诗套曲《我的祖国》中的第二乐章(全曲共有六个乐章:第一乐章维谢格拉德,第三乐章萨尔卡,第四乐章波希米亚的森林与田野,第五乐章塔波尔小镇,第六乐章布拉尼克山)。这部交响诗套曲是作曲家在遭到耳聋不幸的1874年开始创作的。它表现了作曲家非凡的毅力和热爱祖国的高贵品质。

沃尔塔瓦河是捷克境内最长的河流,由南向北纵贯美丽富饶的国土,它同捷克人民的生活息息相关,血肉相连,是捷克历史的见证,在捷克人民心中占有特殊的地位。为此作曲家在总谱中写下了这样的文字说明:"沃尔塔瓦河有两个源头,是流过寒风呼啸的森林的两条小溪,它们汇合起来成为沃尔塔瓦河,向远方流去……它流过响着猎人号角回响的森林,穿过丰收的田野。在它的沿岸两旁,传来了乡村婚礼的欢乐声。月光下,水仙女们唱着迷人的歌曲在波浪上嬉游……顺着圣约翰峡谷,沃尔塔瓦河

奔泻而下,在岸边轰响并掀起浪花飞沫。在美丽的布拉格的近旁,它更加宽阔,带着滔滔的波浪从古老的维谢格拉德旁边流过,最后同易北河的巨流汇合并逐渐消失在远方……"

知识窗/音乐知识——交响诗

交响诗:在构思上,或体现某一哲学思想,或表达一种诗的意境,或和一定的文学题材相联系;在形式上,是一种单乐章的自由曲式的标题交响音乐。它由匈牙利作曲家李斯特首创于19世纪中叶。

【欣赏提示】交响诗套曲《我的祖国》中的《沃尔塔瓦河》

乐曲首先在弦乐器拨奏的背景上,由两支长笛互相轮奏波动的音型,表现了沃尔塔瓦河的第一个源头。如谱例8-27所示。

谱例8-27:

$$\underline{671712}\ \underline{300}\ |\ \underline{671712}\ \underline{300}\ |\ \underline{671712}\ \underline{123234}\ \underline{345432}\ \underline{321217}\ |$$

随之加进两支单簧管,奏着与长笛音型反向流动的音型,描写沃尔塔瓦河源头的山泉潺潺,它象征着沃尔塔瓦河的第二个源头。这里的音乐配器非常清淡,只有小提琴清脆的拨弦和竖琴晶莹的泛音出现。接着弦乐器相继加入,以深沉的律动描写小溪汇合成宽广的河流,音乐随之进入乐曲的主题。如谱例8-28所示。

谱例8-28:

$$\underline{3}\ |\ 6\ \underline{7}\ 1\ \underline{2}\ |\ 3\ \underline{3}\ 3.\ |\ 4.\ \ 4.\ |\ 3.\ \ \underline{3}\ 3\ |$$
$$\underline{2}.\ \ \underline{2}\ \underline{2}\ |\ 1\ \underline{2}\ \underline{1}\ |\ 7.\ \ 7\ |$$

这支朴素的抒情旋律贯穿全曲,是一支感情真挚的民歌,它具有史诗般宽广咏唱的特点,形成了整首交响诗的灵魂。

尔后,音乐由圆号和小号奏着狩猎的号角声,象征着沃尔塔瓦河沿岸森林中狩猎的场面。它一刻不停地奔跑着,转瞬间,密林早已逝去,猎号声也在河水的喧嚣声中悄然消失。这时,已是夏日黄昏,大河越过田畴,岸边随即传来捷克民间波尔卡舞曲的乐声,象征着和平和欢乐的乡村生活场面。如谱例8-29所示。

谱例8-29:

$$\underline{44}\ \underline{44}\ |\ \underline{4335}\ \underline{5443}\ |\ \underline{3446}\ \underline{66}\ |\ \underline{65}\ 5\ \widetilde{43}\ |\ \underline{44}\ \underline{44}\ |$$
$$\underline{4335}\ \underline{5443}\ |\ \underline{3113}\ \underline{3221}\ |\ \underline{71}\ 2$$

当音乐逐渐转弱,伴奏织体也渐趋稀疏,似已将村庄田野抛在后方,歌舞闹声亦已远去。这时大管和双簧管宁静柔和的音响恰以夜幕徐徐降临。一群美丽的水仙女在月光下翩翩起舞。如谱例8-30所示。

谱例8-30:

优美动听的主题旋律由小提琴在高音区演奏,长笛和单簧管不停地吹奏着由引子变化而来的流动音型,示意着河流仍在夜幕中不停地流淌着。

黑夜将逝,沃尔塔瓦河的主题在黎明中出现,又展示了它的宽广。紧接着,主题发生了明显的变化,音乐的色彩变得阴暗而严峻,有时显出惊慌和不安,有时则是沉重的冲击、紧张的搏斗和威力的显示。乐曲此时充分发挥铜管乐的音响,描写了河流在圣约翰峡谷中为冲开自己的道路而进行着惊心动魄的斗争。它猛烈地冲击着岩石峭壁,发出雷鸣般的轰响,构成了一幅惊心动魄的景象。终于,滔滔的河水冲出了险境,景色豁然开朗,沃尔塔瓦河的主题由小调转为明朗的大调变化再现。如谱例8-31所示。

谱例8-31:

乐曲的结尾出现了交响诗套曲第一乐章中《维谢格拉德》的主题。如谱例8-32所示。

谱例8-32:

这史诗般庄严的主题,在大调中以凯旋进行曲的面貌出现,显得更加宽广动人,充满了欢乐和力量,象征着捷克人民的光荣。

最后,河水波涛滚滚地向前流去,逐渐消失在远方……

二、德沃夏克作品赏析

知识窗/音乐家——德沃夏克

图8-6 德沃夏克

德沃夏克(图8-6)(1841—1904),是19世纪捷克最伟大的作曲家之一,捷克民族乐派的主要代表人物。德沃夏克于1841年诞生在捷克首都布拉格近郊的一个贫苦家庭里。十三岁时,他便沿袭父亲的道路,当了屠户学徒。但是少年德沃夏克刻苦自学,并逐渐显露出音乐才能。16岁时进入布拉格风琴学校学习,后入布拉格国家剧院里担任中提琴师。1873年,开始有作品问世,逐渐引起音乐界的注意。后来他辞去剧院乐队职务专事创作。1891年,任布拉格音乐学院作曲、配器和曲式教授。同年,英国剑桥大学授予他荣誉音乐博士学位。1892年,德沃夏克应邀来到美国,担任了纽约国家音乐学院院长。他在美国任教期间,以美国黑人音乐为素材,创作了著名的《F大调弦乐四重奏》(《黑人四重奏》)和代表作《自新大陆交响曲》。1895年回国后任布拉格音乐学院院长,1904年逝世。

德沃夏克在一生的音乐创作中,始终把民族性这一重要因素放在首位,无论在歌剧、交响乐或室内乐作品中,他都努力把民族性、抒情性和欧洲音乐传统紧密结合起来,达到尽可能完美的境地。他的室内乐、序曲、交响诗、歌剧和歌曲等作品都为人民所喜爱。

【作品赏析】《自新大陆交响曲》第二乐章

《自新大陆交响曲》亦名《新世界交响曲》,是作曲家的第九部交响曲。1893年12月16日此曲在纽约首演。从一百多年后的今天来说,《新世界交响曲》早已成为全世界最著名的交响曲之一。

作品主要描写德沃夏克踏上新大陆(美国)时的种种印象,表现了作曲家对于美国黑人和印第安人命运的关心、同情,以及他本人对故乡亲人的深切怀念。无疑,德沃夏克在美国期间所写的这部交响曲的确受到了不少异国音乐因素的影响,在音乐中也反映了美国黑人和印第安民族音乐的一些特点。正如作者所说,如果他没有来过美国,无论如何是写不出这样的音乐作品来的。但是有些评论家单从作者运用美国黑人的旋律作为音乐的主题出发,便错误地称其为"美国的交响乐作品"。实际上,德沃夏克在创作这部作品时,怀有极深的乡愁,思念着祖国和亲人。为此,他特地来到美国的艾奥瓦州捷克移民聚居地,同他的同胞生活在一起,为他的交响曲配器,巧妙地将波希米亚特有的音乐气质和他所蕴含对祖国的爱融入这部作品中。

【欣赏提示】

全曲由四个乐章构成,其中第二乐章(慢板乐章)是最受人喜爱的乐章。音乐主题节奏舒缓,旋律富有歌唱性,朴实优美,表达了他对祖国的深切怀念。这段旋律深得人们喜爱,并在各国广泛流传。他的学生就曾把它改编为独唱曲《念故乡》,后来风行于美国,以致被误认为是一首美国的古老民歌。如谱例8-33所示。

谱例 8-33：《念故乡》

德沃夏克 作曲

$1=$♭D $\frac{4}{4}$

慢板

3. 5 5 3.2 1 | 2.3 5.3 2 — | 3.5 5 3.2 1 | 2.3 2.1 1 — |
念故乡念故乡，故乡真可爱。 天甚清，风甚凉，乡愁 阵阵来。

6.1 1 7.5 6 | 6 1 7 5 6 — | 6.1 1 7.5 6 | 6 1 7 5 6 — |
故乡人，今如何。常念念不忘。 在他乡一孤客，寂寞又凄凉。

3. 5 5 3.2 1 | 2.3 5 3 2 — | 3.5 5 1.2 3 | 2.1 2 6 1 — ‖
我愿意 回故乡 重返旧家园。 众亲友，聚一堂，同享从前乐。

乐曲开始是简短的引子，管乐在低音区奏出情绪低沉忧郁的和弦，随着那悲惨凄切的音乐背景，英国管吹出了著名的主题（曲调见上《念故乡》），这是作曲家怀念遥远祖国愁思的体现。

乐章的中段首先由长笛、双簧管主奏，第二小提琴和中提琴奏震音衬托，忽弱忽强，好像是思乡的情绪在心中激荡。如谱例 8-34 所示。

谱例 8-34：

pp
1 7 6 6 1 7 6 | 1 7 6 6 6 1 7 6 | 5 3 5 6 4 6 5 4 5 |

3 5 3 5 6 — | 1 7 6 6 6 1 7 6 | 1 7 6 6 6 1 7 6 |

6 1 3 3 3. 2 | 1 2 4 3 2 | 6 — — — |

但是这段主题未经发展，立即引出忧郁的小调旋律，木管乐器展开轻声地咏唱。如谱例 8-35 所示。

谱例 8-35：

6 — 7 1 | 3 2 — 4 | 4 3 3 2 1 | 1 7 2 1.7 |

1.6 6 — — | 1 — 2 3 | 5. 6 5 5 3. 3 | 2. 3 4 1 |

1 — 2 1.6 | 6 — — — |

突然一个活泼、明快、舞蹈性的主题奏响了。如谱例8-36所示。

谱例8-36：

$$\underbrace{3\,4\,5\,3\,2\,1}_{6}\;\underbrace{2\,3\,4\,3\,2\,1}_{6}\;\underbrace{2\,3\,4}_{3}\,\underbrace{3\,5\,0}_{3}\;\underbrace{4\,3\,2}_{3}\,\underbrace{3\,1\,0}_{3}\,|$$

这个主题在双簧管、单簧管、长笛、小提琴和低音弦乐上快速轮流出现，声部逐渐增多，力度渐强，造成热烈欢快的情绪。

当高潮过后，英国管又再次奏出思乡的主题旋律，音乐时断时续，感情压抑内在，动人心弦。

三、穆索尔斯基作品赏析

知识窗/音乐家——穆索尔斯基

图8-7　穆索尔斯基

穆索尔斯基（图8-7）(1839—1881)是俄罗斯民族乐派的杰出代表，"强力集团"的重要成员。他从小就接触到丰富多彩的民间艺术，对俄国的乡间生活怀有深厚的感情，热爱并尊敬劳动人民。这一切对他日后的创作产生了潜移默化的影响。青年时期，穆索尔斯基在陆军士官学校读书时，对历史、哲学等人文学科产生了浓厚兴趣，俄国革命民主主义思想也促使他形成了进步的世界观和艺术观。1857年，他结识了当时已很有威望的俄国作曲家达尔戈梅斯基、巴拉基列夫，音乐评论家居伊及音乐理论家斯塔索夫等人。在他们的启发下，穆索尔斯基脱离戎马生涯，投身音乐事业。他与几位志同道合的同胞组成了"强力集团"，决心使俄罗斯专业音乐创作走出一条民族化的发展道路。作为一位自学成才的作曲家，他的音乐作品虽然数量不多，但是质量非常高。主要代表作有歌剧《鲍里斯·戈都诺夫》《霍万斯基之乱》，交响音画《荒山之夜》，钢琴套曲《图画展览会》和近百首艺术歌曲。这些作品都有着深刻的思想内容，表现出针砭时弊、反映人民疾苦的批判现实主义倾向。穆索尔斯基的音乐不仅洋溢着浓郁的俄罗斯民族风格，而且极为个性化，显示出作曲家大胆的探索精神，对后世作曲家，如法国的德彪西、拉威尔，捷克的亚那切克，苏联时期的普罗科菲耶夫和肖斯塔科维奇等都有很大的影响。

知识窗/音乐知识——强力集团

强力集团：又被称为"五人强力集团""强力五人集团""五人团"等，由19世纪60年代的俄国进步的青年艺术家组成。他们鲜明地倾向民间音乐创作的研究，为确立和繁荣俄罗斯的民族音乐文化作出了积极的贡献。他们坚信，伟大的音乐艺术必须植根于本国的土壤。其成员包括巴拉基列夫、居伊、穆索尔斯基、鲍罗丁、柯萨科夫5人。

【作品赏析】《图画展览会》组曲

1873年,穆索尔斯基的好朋友、青年画家、建筑设计师加尔特曼逝世。第二年,穆索尔斯基参加了亡友遗作的展览会,作曲家被其作品深深打动,于是根据其中的十幅作品创作了这部钢琴组曲,以表达对亡友的哀思和怀念。

全曲共分十段,每段以一幅图画为据,并各有标题,而整个作品则用"漫步"的主题贯穿和统一,借此以描述主人公漫步观赏画展的情景。

各段标题如下:

① 侏儒;

② 古堡;

③ 杜伊勒里宫的花园;

④ 牛车;

⑤ 雏鸟的舞蹈;

⑥ 两个犹太人——胖子和瘦子;

⑦ 里莫日的集市;

⑧ 墓穴;

⑨ 鸡脚上的小屋;

⑩ 基辅大门。

【欣赏提示】

《图画展览会》组曲由"漫步"及十首写意的小曲所组成,其结构与内容如下。

"漫步"是整个组曲的引子,同时又是联系各分曲成为一个统一艺术整体的纽带。它的每次出现都随着乐曲情绪的转换而加以变化,起到了乐曲情绪与戏剧色彩的转换作用。它时而严峻,时而抒情,仿佛作曲家正漫步在画廊之中,深切地思念着亡友。如谱例8-37所示。

谱例8-37:

1. 侏儒

原画是一幅跛脚、侏儒形玩具胡桃夹子的素描。作曲家赋予这个侏儒以人的性格,采用痉挛似的音调,突然发作的效果与长时间停顿的交替、跳跃和喧叫,来刻画这个畸形小人物的形象和复杂的内心世界。

2. 古堡

在一个古老的中世纪古堡下面,一位田园诗人在唱着忧伤的歌曲,旋律流畅,乐曲带有浓厚的古老空寂的色彩。如谱例8-38所示。

谱例 8-38：

$$3 \mid \dot6\cdot\ \dot6\cdot\ \mid \underline{6\,\dot1\,7}\ \overset{6\,7}{\underline{}}\ \underline{6\,4\,6}\ \mid 6\ 3\ \widehat{\underline{5\cdot}}\ \mid \underline{5\,4\,3}\ \overset{3}{\underline{}}\ \underline{4\,3\,2}\ 3\ \dot6\cdot\ \mid \dot6\cdot\ \mid$$

3. 杜伊勒里宫的花园（"孩子们游戏后的争吵"）

巴黎的杜伊勒里宫花园是人们常去游玩、休憩的场所。乐曲把孩子们追逐嬉戏和任性调皮、争吵叫喊的形象展现在我们眼前。这首生动活泼的谐谑曲，非常逼真地描写出一幅生活风俗情景画。如谱例 8-39 所示。

谱例 8-39：

$$\dot1\ \underline{6\ 0}\ \dot1\ \underline{6\ 0}\ \mid \underline{\dot1\,2\,\dot1}\ \underline{7\,6}\,{}^\sharp\underline{5\,6}\ \underline{7\,6\,\dot1\,7}\ \underline{\dot2\,\dot1\,7\,6}\ \mid \dot1\ \underline{6\ 0}\ \dot1\ \underline{6\ 0}\ \mid$$

4. 牛车

乐曲伴奏部分的缓慢和弦衬托着一支简单、忧郁的旋律，描绘了沉重的牛车在艰难地前进。音乐由弱到强，又由强渐弱，使人联想到笨重的牛车由近渐远、蹒跚行进的情景。如谱例 8-40 所示。

谱例 8-40：

$$0\ \underline{3}\ \mid \underline{3\,5\,4}\ \underline{\widehat{3\,4}}\ \mid \underline{3\,6}\ \underline{7\,1}\ \mid 7\ \underline{6\,0}\ \mid \dot2\ \underline{6\,0}\ \mid$$

5. 雏鸟的舞蹈（"小谐谑曲"）

这是加尔特曼为舞台剧《软毡帽》的上演所画的一幅布景草图。画的是一些长出喙嘴和羽毛的金丝雏雀，它们在蛋壳里就像全身穿上甲胄一样。穆索尔斯基发挥了丰富的想象力，赋予草图上的形象以生命活力，使雏鸟活跃起来，并使它们跳起舞来，把小鸟啾啾的叫声和它们稚嫩的情状描绘得栩栩如生。

6. 两个犹太人——胖子和瘦子

作曲家巧妙地将两个犹太人的形象结合在一首乐曲里，并使之形成尖锐的对比。富人骄傲自负、冷酷无情，音乐节奏是间歇、跳跃、停顿、迟缓的；穷人颤抖软弱、瑟瑟缩缩地诉说和乞求，旋律是下行的和同音的颤动重复。他们碰到一起，相互对话，最后富人占了上风，打断了穷人的哀诉，并把他赶走。

7. 里莫日的集市（"惊人新闻"）

里莫日是法国中部的一个小城市。乐曲描写了在熙攘杂乱、人声喧闹的市场上，小商小贩与长舌妇女们喧闹闲谈的情景。如谱例 8-41 所示。

谱例 8-41：

$$\underline{5\,{}^\sharp\!4\,5\,5}\ \underline{5\,4\,5\,5}\ \underline{5\,4\,5\,5}\ \underline{5\,4\,5\,5}\ \mid \underline{5\,{}^\sharp\!4\,6\,5}\ \underline{1\,7\,2\,1}\ \underline{{}^\sharp\!2\,3\,6\,5}\ \underline{{}^\flat\!4\,3\,2\,1}\ \mid$$

8. 墓穴

原作是一幅水彩画,加尔特曼在画中描绘了他自己同一位建筑家由向导打着灯笼带路,参观巴黎墓穴的场景。

音乐分为两部分:第一部分充满威严、阴森、忧郁的气氛。第二部分开始是沉寂和茫然的情绪。在单调的、动摇不定的震音背景上,用和弦奏出"漫步"的主题,它由明朗变为忧郁,直到结尾才透出一线光明。全曲充满了恐怖、悲伤、冥想的气氛,也表达了作曲家对亡友的思念。

9. 鸡脚上的小屋("妖婆")

俄国民间童话中有一个家喻户晓的角色"妖婆"。在这里表现妖婆的音乐是奇怪而幻想的,没有如歌的旋律而有激烈地跳跃。妖婆所发出的哨声、喊声,狞笑声及风的声音和她在森林里飞行时碰在干树枝上的劈啪声,乐曲将这一切都表现得非常形象。如谱例 8-42 所示。

谱例 8-42:

10. 基辅大门

这原是加尔特曼为基辅城门所作的设计图,它具有宏伟的古代风格。作曲家在音乐中采用了三个形象来描绘:第一个是庄严、巨人般的形象,它的音调与"漫步"相似,像是对全曲作总结。如谱例 8-43 所示。

谱例 8-43:

第二个形象使人感到严峻而虔诚。

第三个形象是描写节日的钟声,曲中"漫步"主题随处可闻,乐曲在欢腾、热烈的气氛中结束。

穆索尔斯基的钢琴组曲《图画展览会》构思新颖、形象鲜明、音乐语言和表现手法都富有个性,因此吸引了许多作曲家将其改编为管弦乐曲。其中法国作曲家拉威尔在 1922 年配器的那一部则是举世公认的杰作。

四、格里格作品赏析

知识窗/音乐家——格里格

格里格(图8-8)(1843—1907)出生于挪威卑尔根的一个商人之家。他自幼随母亲学习钢琴,童年时对作曲产生了浓厚兴趣。15岁入德国莱比锡音乐学院学习。毕业之后,又前往哥本哈根求教于丹麦作曲家加德。1864年,格里格结识了挪威民族音乐学家诺尔德拉克。后者是挪威国歌的作者,同时也是挪威民族音乐的倡导者,他关于发展挪威民族音乐的主张与格里格产生了强烈共鸣,两人结为至交。从此以后,格里格潜心研究民间音乐,希望写出真正具有挪威气质的音乐作品。为此,格里格经常深入山区和乡村,聆听民间歌手和艺人的表演,广泛搜集音乐素材。1867年,他创办了挪威音乐学院,作曲风格也日益成熟。这个时期完成的《钢琴抒情小品》等作品,反映出他对挪威民族风格的把握是准确且具有创造性的。1874年,挪威政府为他提供终身资助以专事创作。同年,他应挪威著名剧作家易卜生之约,完成了蜚声世界的诗剧配乐——《培尔·金特》。此后,剑桥、牛津大学相继授予他名誉音乐博士学位。1907年,格里格在卑尔根去世,挪威政府为他举行了隆重的国葬仪式。

图8-8 格里格

【作品赏析】《培尔·金特》第一组曲

管弦乐组曲,根据1875年为挪威著名文学家易卜生的五幕诗剧《培尔·金特》所作配乐选编而成。格里格为该剧共写了二十段音乐,演出后获得巨大成功,后来格里格从中选出八首,改编为两套管弦乐组曲(第一组曲和第二组曲),成为世界乐坛上雅俗共赏的名作。

诗剧《培尔·金特》以挪威民间传说为题材,故事大意为:自私、放荡的农家子弟培尔·金特同他的母亲奥赛生活在一个山村里。他游手好闲、不务正业,但爱上了美丽、纯洁的姑娘索尔维格,两人相爱。在一次参加山村青年的婚礼时,培尔·金特拐走了新娘英格丽德,把她带到荒芜的深山里同居,后又抛弃。培尔·金特独自在山中游荡,后来误入山魔大王的宫殿,因拒与山魔女儿成婚,差点丧命。后在山魔的诱逼下,预备抛弃人的品格,迷狂地追求权力。然而他被村民的钟声惊破迷梦,脱离魔窟,回到山村,见到了垂死的母亲。在母亲死后,他又弃家出走,乘船出海,浪迹天涯,历经种种冒险的生活。在他流落非洲之时曾发财致富,后被抢劫一空。到阿拉伯人部落时,又与阿拉伯酋长之女阿尼特拉相爱。到达美洲时,他淘金致富,旋即因海船失事而使财产化为乌有。最后,当一切幻想破灭,他辗转回到故乡时,索尔维格仍忠贞地等待着他。最终,培尔·金特倒在她的怀抱中死去。

【欣赏提示】

《培尔·金特》第一组曲包括《晨景》《奥塞之死》《阿尼特拉舞曲》《在山魔的宫中》四个部分。各部分在情节上没有联系,只是作为若干独立画面汇集在一起,描绘出色彩鲜明的自然景色和风俗图画。

1. 晨景

这是诗剧第四幕描写摩洛哥海岸晨曦初上的美丽景色,表现了恬静温馨的田园诗般的意境。乐曲主题先后由长笛、双簧管奏出,接着连续向上方三度移调,形成鲜明的调性对比。如谱例 8-44 所示。

谱例 8-44:

$$\underline{5\ 3\ 2}\ \underline{1\ 2\ 3}\ |\ 5\overset{34}{\smile}\underline{3\ 2}\ \underline{1\ 2\ 3\ 2\ 3}\ |\ \overset{34}{\smile}\underline{5\ 3\ 5}\ \underline{6\ 3\ 6}\ |\ \underline{5\ 3\ 2}\ 1\ \underline{0}\ |$$

在发展中,由弦乐主奏的整个乐队表现出富有朝气的勃勃生机。最后主题音调逐渐消失。

2. 奥塞之死

选自诗剧第三幕最后一曲,描写培尔·金特母亲奥赛临终时凄婉的情景。这是一首简朴凄凉的挽歌和送葬曲。乐曲用弦乐器演奏,主题音调深沉、哀痛。如谱例 8-45 所示。

谱例 8-45:

$$3\ 6\ 7\ -\ |\ 3\ 6\ 7\ -\ |\ \dot{1}\ 7\ 6\ \underline{7\ 1}\ |\ \dot{2}\ \dot{1}\ 7\ 0\ |\ 3\ 6\ 7\ -\ |$$
$$3\ 6\ 7\ -\ |\ \dot{2}\ \dot{1}\ 7\ \underline{\dot{1}\ \dot{2}}\ |\ {}^{\sharp}5\ 6\ -\ 0\ |$$

3. 阿尼特拉舞曲

选自诗剧第四幕,描写阿尼特拉以妩媚妖艳的舞姿诱惑培尔·金特。乐曲在弦乐拨奏的背景下,小提琴奏出优美轻快的基本主题。如谱例 8-46 所示。

谱例 8-46:

$$3\ |\ \overset{67}{\smile}6\ {}^{\sharp}5\ \underline{6\ 7}\ \underline{\dot{1}\ \dot{2}}\ |\ \underline{3\ 6}\ 3\ \dot{2}\ |\ \underline{1\ 6}\ 1\ 7\ |\ 6\ -\ 0\ \underline{6\ 1}\ |\ 6\ 5\ |$$
$$\overset{\sharp}{4}\ 1\ 4\ -\ |\ \underline{4\ 1}\ 4\ 3\ |\ {}^{\sharp}2\ 7\ 2\ -\ |$$

4. 在山魔的宫中

选自诗剧第二幕,描写培尔·金特误入山魔大王的宫殿之后,魔穴里群魔乱舞的音乐。如谱例 8-47 所示。

谱例 8-47:

$$\underline{6\ 7}\ \underline{1\ 2}\ \underline{3\ 1}\ 3\ |\ {}^{\sharp}\underline{2\ 7}\ 2\ \underline{{}^{\natural}2\ 7}\ 2\ |\ \underline{6\ 7}\ \underline{1\ 2}\ \underline{3\ 1}\ \underline{3\ 6}\ |\ 5\ \underline{3\ 1}\ 3\ 5\ 0\ |$$

主题在变奏中发展,乐器增多,演奏力度渐强,音区逐渐移高,速度变快,气氛愈发狂热,刻画出山中魔王野蛮、凶恶的形象。音乐中还插入群妖恫吓培尔·金特的场景,群妖齐唱"杀死他",乐曲充满了传奇幻想和童话色彩。

知识窗/音乐家——西贝柳斯

西贝柳斯(1865—1957),芬兰著名音乐家,民族乐派的代表人物。西贝柳斯毕业于赫尔辛基音乐学院,后赴柏林、维也纳进修。他著有多部作品,凝聚着炽热的爱国主义感情和浓厚的民族特色。其代表作有广为流传的交响诗《芬兰颂》、七部交响曲、交响传奇曲四首(包括著名的《图翁涅拉的天鹅》)、小提琴协奏曲、交响诗《萨加》《忧郁圆舞曲》、弦乐四重奏《内心之声》等,此外还创作了大量的歌曲、钢琴曲等。

在世界音乐史中,西贝柳斯的地位十分引人注目。他是芬兰民族音乐运动的拓荒者和播种者,他用音乐描绘了芬兰的历史、传奇的故事和人民的生活,启发了人民的觉悟,唤起了人们为维护祖国尊严的爱国热情和民族自尊心,因此,西贝柳斯备受芬兰人民的崇敬。挪威政府自1950年起在赫尔辛基举办一年一度的国际音乐节——西贝柳斯音乐周,以此来纪念他。

【作品赏析】 交响诗《芬兰颂》

作品创作于1899年,同年在赫尔辛基首次演出。当时,芬兰正处于沙皇俄国的统治之下。为声援因当局而被迫停刊的报社,芬兰爱国主义人士组织了为报社筹募资金的义演活动。1899年,在赫尔辛基举行的盛大募款演出中,主要节目是图画《历史场景》,即化装表演历史绘画中的情节和场面的"活图画"。西贝柳斯积极参加这一活动并为表现爱国主义内容的《历史场景》配乐。本曲即由这一配乐的终曲改编而成,它表现了当时芬兰人民的痛苦和反抗,成为芬兰民族精神的象征。

本曲曾因其强烈的民族主义精神而遭到帝俄当局禁演,早期在德、法等国演出时,也曾被迫改名为《祖国》或《即兴曲》。直到1917年芬兰独立,此曲才被称为《国民颂歌》,传遍芬兰各地。

【欣赏提示】

乐曲由若干性格突出的主题动机及其展开构成。一开始铜管合奏以行板速度,在低音区有力地呈示动机,它粗犷、沉重、强烈,被称为"苦难的动机",表现了受压迫的人民及其蕴藏的反抗力量。如谱例8-48所示。

谱例8-48:

这一动机呈现时,定音鼓不断地用颤音增强悲剧性的气氛。接着出现的木管、弦乐相互呼应答旋律,沉郁而迟缓,表现了芬兰人民的压抑情绪和威武不屈的毅力,具有较强的戏剧性。如谱例8-49所示。

谱例8-49:

音乐突然加快,铜管和定音鼓发出一个极其紧张的节奏,象征战斗的号角打响,此时音乐强烈而激动,掀起了一个强有力的高潮。

紧接着木管呈示充满必胜信念的斗争动机。这一动机辉煌华丽,德国音乐评论家滕岑贝格称之为"庆典动机",具有凯旋进行曲的特点和色彩。它和战斗的号角相互交织,形成了一个气势磅礴的斗争场面。如谱例8-50所示。

谱例8-50:

$$0\,5\ \underline{6.\,1}\ 3\,0\ \underline{2\,3}\ |\ 4\ \underline{3\,2}\ \underline{3\,1}\ \underline{2\,3}\ |\ \underline{2\,0\,5}\ \underline{5656}\ \underline{5656}\ \underline{5656}\ |$$
$$\underline{5656}\ \underline{5656}\ \underline{5656}\ 5\,5\ |$$

在这段音乐反复一遍后,由木管乐器极其温柔地奏出了一支颂歌的新旋律,并由弦乐器重复演奏,曲调庄严舒缓,表达了人们热爱祖国崇高而神圣的感情,这就是颂歌主题。如谱例8-51所示。

谱例8-51:

$$\dot{3}\ \underline{2\,3}\ |\ 4\,-\,-\,\dot{3}\ |\ 2\ 3\ 1\ \underline{0\,2}\ |\ 2\ 3\,-\,-\ |\ 3\ 3\ 2\ 3\ |\ 4\,-\,-\,\dot{3}\ |$$
$$\dot{2}\ 3\ 1\ \underline{0\,2}\ |\ 3\,-\,-\,-\ |\ 3\ 5\ 5\ 5\ |\ 6\,-\,-\,\dot{3}\ |\ 3\ 5\ 5\ 2\ |$$
$$\dot{2}\ 4\,-\,-\ |\ 4\ 4\ 3\ 2\ |\ 3\,-\,-\,1\ |\ 1\ 2\,-\,\underline{0\,3}\ |\ 3\,-\,-\,-\ |\ 3\ 5\ 5\ 5\ |$$

这支如歌的旋律后来曾由诗人哥斯肯尼埃米填词,成为合唱曲《芬兰颂歌》,流传全国。

最后乐曲在铜管乐激昂的凯旋声中强而有力地结束。

第三节　19世纪歌剧

作为浪漫主义最重要的音乐体裁之一——19世纪的歌剧艺术以法国、意大利和德国为三条主线展开。法国出现了多种歌剧形式,包括大歌剧、喜歌剧、轻歌剧和抒情歌剧。比才就是将他的创作特点与法国喜歌剧的表现手法相融合,使他的歌剧成为19世纪欧洲歌剧的重要代表;德国作曲家韦伯开创了德奥浪漫主义歌剧的先河;意大利则诞生了罗西尼、多尼采蒂、贝里尼、威尔第、普契尼等多位伟大的歌剧作曲家。

19世纪是意大利要求民族解放、反对封建势力的民主时期。从罗西尼的歌剧作品到威尔第前期的歌剧作品始终贯穿这一主题。威尔第的早期作品,如《纳布科》里的著名合唱在意大利已成为表达爱国主义信念的歌曲;中期,威尔第的三大歌剧——《游吟诗人》《弄臣》和《茶花女》集中体现了他在成熟时期的艺术成就;晚期作品《奥赛罗》和《法尔斯塔夫》则标志着他的创作已至纯熟自由的最高层次。威尔第的作品代表了19世纪意大利浪漫主义歌剧的一座顶峰,它们深深植根于意大利丰沃的歌剧土壤,融传统与创新为一体,最终达到了一种难以超越的完美境界。

19世纪末受意大利真实主义文学影响产生的真实主义歌剧大多是以客观、自然主义的手法描写现

实生活中普通的人和事,主要作曲家有马斯卡尼、列昂卡瓦洛和普契尼。普契尼的真实主义歌剧《艺术家的生涯》《托斯卡》及融会了浪漫主义精神的《蝴蝶夫人》《图兰朵》等一直是经久不衰的经典剧目。

一、比才作品赏析

知识窗/音乐家——比才

比才(图8-9)(1838—1875),法国歌剧的代表人物。他9岁进入巴黎音乐学院学习作曲,19岁毕业时获罗马大奖,后赴意大利深造。19世纪50至60年代比才推出了三部歌剧《采珠人》《伊凡雷帝》和《别尔特的美女》,它们虽然还不成熟,但已显示出作曲家对法国传统歌剧的熟悉,对异国题材的浓厚兴趣,其音乐富于色彩和动感,擅长表现生活情景。

19世纪70年代,比才两部优秀的作品——歌剧《卡门》和话剧配乐《阿莱城姑娘》先后问世。前者以社会底层的平民小人物为主角,成功地将鲜明的异国音乐风格、富有表现力的现实主义内容和喜歌剧熔于一炉。然而,当时那些迷恋法国大歌剧的观众对这部音乐风格新颖的歌剧反应冷淡,作品首演后作曲家甚至还为此受到责难。心血之作遭如此冷遇,比才备感失落,从此一病不起,去世时年仅37岁。随着时间的推移,《卡门》被越来越多的观众所喜爱,也受到音乐行家们的广泛好评。作为19世纪法国歌剧的优秀代表,它一直在世界歌剧舞台上久演不衰。

图8-9 比才

【作品赏析】歌剧《卡门》序曲

歌剧《卡门》取材于法国作家梅里美的同名小说。故事发生在19世纪西班牙的塞尔维亚城,出身于农家的下级军官霍赛和吉卜赛烟草女工卡门坠入情网。他抛弃了温柔、善良的未婚妻米卡埃拉,而且放走了与人打架的卡门,因而被捕入狱,后来甚至与上司祖尼加少校拔刀相见,被迫离开军队,加入卡门所在的走私犯的行列。但卡门逐渐看不起丢舍不下宁静小农生活的霍赛,转而钟情于爽朗、豪放的斗牛士埃斯卡米罗,并与之海誓山盟,于是导致了霍赛与埃斯卡米罗之间的决斗。在决斗中,卡门明显地袒护埃斯卡米罗,这更使霍赛难以忍受。霍赛的妒忌使卡门烦恼,她被这种干涉所激怒,于是与他绝交。随即盛大而热烈的斗牛场面开始了。正当卡门为埃斯卡米罗的胜利而欢呼时,霍赛找到卡门,希望挽回他们的爱情,但遭到拒绝。嫉恨交加的霍赛拔出匕首刺死了卡门。

知识窗/音乐知识——歌剧

歌剧:一种音乐戏剧,时间长达数小时,伴有故事情节,角色由歌唱家担任。歌剧在17、18世纪被认为是音乐的最高表现形式,先在意大利盛行,后来在整个欧洲风靡一时。歌剧中的音乐部分由独唱、重唱、合唱和管弦乐组成。演唱者又分为女高音、次女高音、女中音、男高音、男中音和男低音。主要独唱用宣叙调和咏叹调。管弦乐除了为人声和芭蕾舞场面伴奏外,又有序曲、前奏曲及幕间的间奏曲,用以烘托舞台的气氛。

【欣赏提示】

《卡门》序曲是最受欢迎的歌剧序曲之一,是歌剧开始时的一首明朗而辉煌的管弦乐曲,它概括了歌剧的基本内容。乐曲主部是一首节日进行曲,它来自歌剧第四幕斗牛士入场时的进行曲,乐曲气氛热烈欢快,从奏出的第一个音符开始就仿佛把人们带到了西班牙斗牛场上那喧闹狂热的气氛中。如谱例 8-52 所示。

谱例 8-52:

在这一主题的反复陈述中还穿插了妇女和儿童们跳跃、欢唱的歌调,情绪同样热烈。当节日进行曲第二次出现后,由弦乐主奏著名的《斗牛士之歌》,曲调雄壮、威武,生动表现了斗牛士入场时英武潇洒的形象和斗牛场中兴奋活跃的气氛。如谱例 8-53 所示。

谱例 8-53:

节日进行曲第三次出现时是局部的重复,接着音乐性格突变:在弦乐强烈震音的衬托下,大提琴和管乐器奏出了悲剧性的音乐主题。如谱例 8-54 所示。

谱例 8-54:

这个宿命的主题不断移位、变形,最后戛然而止在不和协的和弦上,预兆着卡门悲剧的命运。

知识窗/音乐知识——序曲

序曲:在音乐中,指在歌剧、清唱剧芭蕾舞剧、话剧、戏剧及其他大型作品之前由管弦乐队演奏的开场音乐,亦常单独用于音乐会演奏。

二、威尔第作品赏析

知识窗/音乐家——威尔第

威尔第(图8-10)(1813—1901),一生创作共二十余部歌剧。1842年他以歌剧《纳布科》轰动乐坛,在剧中表达了反抗外族统治的信念(在威尔第生活的年代,意大利人民正为反抗奥地利统治和争取国家的重新统一而不懈斗争),之后相继写出《弄臣》《游吟诗人》《茶花女》等名剧。1871年大型歌剧《阿伊达》上演后,作曲家长期停顿写作,直至1887年威尔第重新提笔,创作了悲剧《奥赛罗》、合唱《圣母颂》等一系列优秀作品。威尔第晚年仍保持着旺盛的创作力,生命最后十年依然勤耕不辍,为后世留下了喜剧《法尔斯塔夫》、合唱《感恩赞》等艺术珍品。1901年威尔第在米兰逝世。

图8-10 威尔第

作为意大利历史上伟大的歌剧作曲家,威尔第的创作生涯实际上构成了19世纪后半叶的意大利音乐史。他的创作以意大利民族民间音乐为源泉,关注题材的社会性、现实性和真实性。他把音乐与戏剧紧密结合,始终让声乐占据主导地位,并以层出不穷的动人旋律而著称。在继承与吸收方面,他一直坚定地走自己的道路,一方面继承发扬本国音乐的优秀传统;另一方面有选择地吸收、借鉴外国歌剧流派的先进经验,最终带给意大利歌剧一种难以超越的完美境界,为世界歌剧艺术的发展作出了卓越贡献。

【作品赏析】 歌剧《茶花女》之《饮酒歌》

歌剧作于1853年。剧本是由意大利作家皮阿威根据法国作家小仲马的同名小说改编。歌剧通过主人公薇奥莱塔的遭遇,揭露了资产阶级贵族社会虚伪的道德。剧情为:巴黎名妓薇奥莱塔为青年阿芒真挚的感情所感动,毅然抛弃巴黎纸醉金迷的社交生活,随他同居乡间,过着纯洁而幸福的生活。但阿芒的父亲乔治欧坚决反对儿子与风尘女子保持这种不光彩的关系。在他的逼迫和请求下,薇奥莱塔为了顾全阿芒的家庭声誉和个人前程,决定牺牲自己的幸福,忍痛与阿芒断绝了关系,返回巴黎重操旧业。阿芒不知真情,以为她变了心,盛怒之下在巴黎社交场中狂赌,并将赢得的金钱向薇奥莱塔掷去,当众羞辱了她。薇奥莱塔受到致命打击,由此一病不起,但为信守诺言,始终未向阿芒吐露真情。乔治欧为薇奥莱塔的人格所感动,向阿芒说明内情。但当阿芒来到薇奥莱塔身边时,她已奄奄一息。阿芒含泪向她忏悔,然而为时已晚,死神从阿芒的怀中夺走薇奥莱塔年轻的生命。

【欣赏提示】

歌剧《茶花女》里的《饮酒歌》出现在第一幕开始后不久,剧中女主人公薇奥莱塔大病初愈,在家里举行宴会,青年阿芒和朋友加斯东也一起来到这里。在薇奥莱塔生病的时候,许多有钱的朋友都远离了她,只有一个和她素不相识的青年每天暗地里送给她鲜花,寻问她的病情。此时,薇奥莱塔经加斯东介绍,才知道那个送花人就是面前的这个年轻人,她当然十分高兴。席间,阿芒应大家请求唱了一首饮酒歌。他为青春、为美好的爱情干杯,在歌声里,他向薇奥莱塔表示了爱慕之心,薇奥莱塔也在祝酒时巧妙地作出回答,客人们的伴唱,更增添了这首歌的热烈气氛。如谱例8-55所示。

谱例 8-55：

(阿)请大家斟满酒让我举杯，
(薇)在他的歌声里充满了真情，
这杯中的美酒使人心醉，这样的盛
深深地感动了我的心，在世界
会人生能有几回，当前的幸
上最重要的是快乐，我为快
福多宝贵。欢乐的时光莫错
乐生活。好花凋谢不再
过，大家为爱情干杯，青春好像一只
开，青春逝去不再来，人们心中的爱
小鸟，飞去不再飞回，你看
情啊它不会永远存在。今夜
这香槟酒在杯里翻腾，像我心
的时光大家不要放过，要尽
中的爱情！
情欢乐

【作品赏析】 歌剧《阿依达》之《凯旋进行曲》

此剧于 1871 年 12 月在开罗意大利剧院首次上演。该剧是作曲家应埃及总督之邀，为庆祝苏伊士运河通航典礼而作。剧情为：埃塞俄比亚公主阿依达与其父王阿莫纳斯罗被埃及所俘。埃及青年统帅拉达梅斯爱上阿依达。父王便指使阿依达趁机探听军事情报。拉达梅斯无意中泄密。埃及公主安娜丽斯爱着拉达梅斯，但受到冷遇，于是出于嫉妒心便告发了他。拉达梅斯以叛国罪被判处活埋。阿依达与拉达梅斯于洞窟同死。

【欣赏提示】

《凯旋进行曲》是歌剧第二幕中埃及统帅拉达梅斯率领埃及军队凯旋时所奏的进行曲。它辉煌、威武、雄壮,是世界上著名的进行曲之一。这首进行曲是夹在合唱中间进行演奏的。如谱例8-56所示。

谱例8-56:

这一主题反复一遍后,乐曲出现了另一段号角型的音调。它情绪热烈而欢快。如谱例8-57所示。

谱例8-57:

随后,乐曲在明快的进行曲节奏的衬托下,再现了凯旋主题,并在新的调性上再次反复。最后乐曲回到原调,在热烈而雄壮的气氛中结束。

三、罗西尼作品赏析

知识窗/音乐家——罗西尼

罗西尼(图8-11)(1792—1868),19世纪著名的意大利歌剧作曲家。1810年至1823年共创作歌剧三十四部,其中有正歌剧,也有喜歌剧,正歌剧中著名的作品有《阿尔米达》《湖上夫人》等。事实上,罗西尼的机智风格特别适宜喜歌剧,他创作的许多喜歌剧,今天听起来同当初它们问世时一样新鲜,其喜歌剧作品诸如《试金石》《贼雀》《灰姑娘》和《塞维利亚的理发师》等。他的杰作《塞维利亚的理发师》,同莫扎特的《费加罗的婚礼》和威尔第的《法尔斯塔夫》并列,是意大利喜歌剧中最高的典范。

罗西尼的风格是把无穷流动的旋律、简洁的节奏、清晰的分句法和组织极好的乐段结构(虽然有时不合常规)熔于一炉。他的织体和配器很简单,尊重个别乐器的特性,支持歌唱者,而不是同歌唱者去竞赛;他的和声布局并不复杂,但往往是有独创性的。他同19世纪早期的其他作曲家有共同的爱好,喜欢把中音调同主调紧密地并置在一起。

1822年,罗西尼在维也纳拜会了贝多芬,多年以后他告诉瓦格纳这次碰面的情况:当门打开时,我发现自己在一间简陋的屋子里,杂乱无章。当我们进门时,他并不注意我们,而是有相当长的时间仍俯身修改一

图8-11 罗西尼

件印刷的音乐作品。然后他才抬起头来,用能听懂的意大利语不客气地对我说:"喂,罗西尼,你就是《塞维利亚的理发师》的作曲家。我恭喜你,它是一部优秀的喜歌剧。我愉快地读过它,我喜欢它,只要意大利歌剧存在一天,它就会上演下去。"

【作品赏析】 歌剧《塞维利亚的理发师》

这是一部二幕喜歌剧。根据法国博马舍的同名喜剧改编,由意大利著名作曲家罗西尼作曲,斯特比尼作词,1816年2月20日首演于罗马。剧情描述了发生在西班牙塞维利亚的一则故事。伯爵阿尔马维瓦与富有而美丽的少女罗西娜相爱,但罗西娜的监护人——贪婪而狡猾的医生巴尔托罗也在打罗西娜的主意。在机敏幽默而又正直的理发师费加罗的巧妙安排下,伯爵和罗西娜冲破了巴尔托罗的阻挠和防范,终成眷属。作曲家吸取了德国和法国喜剧中夸张幽默的手法,结合意大利歌剧注重旋律和歌唱技巧的特点,使明快华美而独特的音乐喜剧风格,在该歌剧的许多著名的咏叹调、演唱曲、浪漫曲和重唱曲中得到充分体现。

【欣赏提示】

罗西尼《塞维利亚的理发师》(1816)与莫扎特的《费加罗的婚礼》(1786)一样,均取材于法国喜剧家博马舍《费加罗》三部曲。孤女罗西娜的监护人医生巴尔托罗,觊觎她的美貌和财产,因而看管甚严。追求罗西娜的阿尔马维瓦伯爵借助费加罗的智慧,战胜了巴尔托罗。

这是第一幕第一场阿尔马维瓦在罗西娜窗下所唱小夜曲《看那明媚的天空》:

啊,看那明澈的天空,出现了灿烂的黎明,

你却还没有起身,是否还在梦中?

起来吧,甜蜜的希望,

起来吧,美丽的象征,为我减轻,减轻那苦病!

所唱歌调将抒情柔美与华彩装饰相结合,体现出男高音独特的花腔技巧。如谱例 8-58 所示。

谱例 8-58:

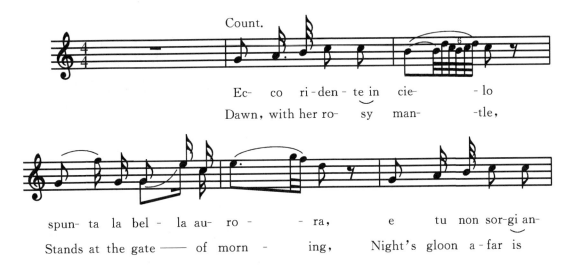

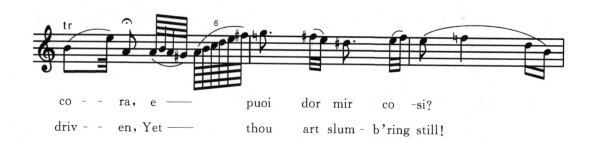

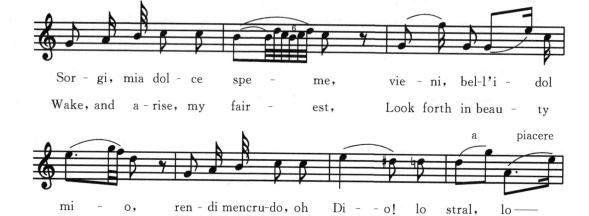

四、瓦格纳那作品赏析

知识窗/音乐家——瓦格纳

瓦格纳（图8-12），1813年5月22日生于德国莱比锡，德国作曲家，著名的古典音乐大师。他是德国歌剧史上一位举足轻重的巨匠。前面承接莫扎特的歌剧传统，后面开启了后浪漫主义歌剧作曲潮流，施特劳斯紧随其后。同时，因为他在政治、宗教方面的复杂性，他成为欧洲音乐史上最具争议性的人物。他的重要性有三方面：他使德国浪漫主义歌剧达到了顶峰，就像威尔第为意大利歌剧所做的那样；他创造了一种新的体裁"乐剧"；他通过晚年作品中的和声风格，加速了调性的解体。瓦格纳是一位有发表欲的作家，他不仅使自己的音乐观点为人所知，还对文学、戏剧，甚至政治和道德问题也发表意见。

图8-12 瓦格纳

对瓦格纳来说，音乐的功用就是为戏剧表演服务的，一切重要的作品都是为舞台而作的。他的第一次胜利来自《黎恩济》，一部五幕的大歌剧，1842年上演于德累斯顿歌剧院。第二年，德累斯顿又上演了《漂泊的荷兰人》，这是来自韦伯和马施纳传统的浪漫主义歌剧。两部歌剧的成功使瓦格纳被任命为德累斯顿歌剧院的指挥，暂时终止了他长期漂泊和苦苦挣扎的生活。瓦格纳晚期作品中所遵循的发展路线，在《漂泊的荷兰人》中已经建立。它的脚本就像他所有的歌剧一样是自己撰写的，《漂泊的荷

兰人》是根据北欧的传说写成的。故事发生的背景是暴风雨中的大海,男主人公由于女主人公森塔的无私的爱情而得到拯救。瓦格纳的音乐极其生动地描绘了暴风雨和诅咒与拯救的对比思想。它十分清楚地表现在森塔的叙事歌上,它是这部歌剧的中心部分。这首叙事歌的主题在序曲中出现过,并在整个歌剧的其他地方重现。在《汤豪舍》中,瓦格纳巧妙地改编中世纪的一个传说,使它纳入大歌剧的框架中。音乐就像《漂泊的荷兰人》中的音乐一样,唤起了罪恶世界和幸福世界的对比,但情感上更加热烈,和声与色彩都更加华丽。展示技巧的一些音乐演出增加的维纳斯堡的芭蕾舞、朝圣者的合唱,以及歌咏比赛——可信地联结起戏剧的整个过程,而且有效地使用主题的再现。在第三幕汤豪舍的叙述"我心中充满了热情"中,瓦格纳引进了一种新型的、灵活的、半朗诵的声乐线条,这成为他谱写歌词的标准方法。1850 年,《罗恩格林》在李斯特的指挥下于魏玛的大公爵宫廷剧院首演,它具有的一些其他变化预示了随后乐剧的产生。在这部作品中,瓦格纳对中世纪传说和德国民间故事的处理,既有道德说教又有象征意义。罗恩格林代表堕落为人形的神圣的爱,而爱尔莎则代表了人类的弱点,不能满怀信心地接受上天赐福。这种象征性的解释见诸前奏曲中,它描绘了圣杯的降临和它的重返天国。

 1848 至 1840 年瓦格纳卷入德国的政治纷争中,不得不流亡到瑞士,那里成为他随后十年的家。他有了空闲的时间去构想他关于歌剧的理论,并发表了一系列论文阐述它们,其中最重要的是《歌剧与戏剧》(1851 年;1869 年修订)。与此同时,他为四部系列剧写了诗歌,它的总名称是《尼伯龙根的指环》。前两部《莱茵的黄金》和《女武神》的音乐和第三部《齐格弗里德》的部分音乐是 1857 年完成的,整套歌剧在 1874 年以《众神的黄昏》而最终告成。两年以后,它在根据瓦格纳的规格建造的拜罗伊特剧院完整演出。这四部戏剧的故事由古代斯堪的纳维亚的传说改编,由一些共同的人物和音乐动机联结起来。《尼伯龙根的指环》的名称是指地精阿尔伯里希从莱茵女神们守护的莱茵河偷来的黄金做成的戒指。诸神的统治者沃坦在聪明人罗格的帮助下,好不容易从阿尔伯里希那里收回了指环,还虏获大量的黄金,这是为了建造他的新城堡瓦尔哈拉而付给巨人法夫纳和法索特的。但是,阿尔伯里希对指环施了咒语,戴它的人会遭难和死亡。在四联剧的整个过程中,这一咒语被终结,莱茵女神们终于重新找回了指环。在写作《齐格弗里德》的间歇,瓦格纳创作了《特里斯坦和伊索尔德》(1857—1859),在另一间歇创作了《纽伦堡的名歌手》(1862—1867)。他的最后一部作品是《帕西法尔》(1882)。

 瓦格纳认为戏剧和音乐绝对是一体的,即两者是一个单一的戏剧思想有机联结的表现。诗词、布景设计、舞台装置、情节和音乐合在一起,形成他所谓的"综合艺术品"。他认为,戏剧的情节有内部和外部两个方面。管弦乐队传递内部方面,演唱的歌词表达外部的方面——事件和情景则进一步推进情节。管弦乐队是音乐的主要因素,声乐的线条是音乐织体的一部分。

 【作品赏析】歌剧《漂泊的荷兰人》序曲

 瓦格纳的三幕歌剧《漂泊的荷兰人》作于 1841 年,1843 年首演于德累斯顿,由瓦格纳根据德国诗人海涅《施纳贝莱沃斯基的回忆》的第 7 章自撰脚本。剧情描述荷兰人乘红帆船在海上航行,魔鬼罚他终生漂泊,七年方可登上陆地一次。只有找到一位忠贞爱他的女子,才能得救。船长达兰德的女儿森塔从画中认识了荷兰人,对他产生思慕之情,渴望救他上岸。一天,荷兰人在寻找就寝之处,被船长约到

家里,见到森塔。两人一见倾心,荷兰人为自己即将得救而暗自庆幸。此时恰逢森塔以前的恋人,猎人埃里克前来求婚,并提醒森塔不要忘记过去的誓言。荷兰人闻言大失所望,离开森塔,沮丧地回到船上。森塔追到海边,见红帆船远去,悲不自胜,投海而死。红帆船此时亦沉入海中。剧终时,海中出现荷兰人和森塔的身影。

【欣赏提示】

瓦格纳在这部歌剧的序曲里运用了全剧的主导动机,把剧中的情节借音乐做了美丽动听的叙述。开始是描写暴风雨的句子,有力但阴郁,代表着荷兰人的动机。管弦乐正如暴风雨中汹涌澎湃的海洋,在这暴乱的声浪中,代表荷兰人的主导动机一再浮现,好像在狂乱中看见了他的影子一样。他站在那里,等待着死的降临,但却未死。乐声消逝后,就听见一缕平静而稍有动荡的句子,这正是剧中荷兰人的船驶进平静的挪威港时听到的句子。这时,荷兰人的主题再现,但这回听起来柔和多了,像是风吹浪打的苦命人终于找到了片刻的宁静一样。

这时,我们立刻又可听出他这片刻的安宁是谁赐予的,因为就在这时出现了剧中第二幕森塔叙述《漂泊的荷兰人》的故事曲。但这里并不是歌曲的全部,这可当作森塔的质朴天真美丽的写照,可以说它是代表森塔的动机。紧接着是写荷兰人的船驶向港口停泊的句子,之后代表荷兰人的动机,渐渐低弱,直至完全消逝。突然管弦乐又卷入澎湃的惊涛骇浪中,随即带来了荷兰人在第一幕所唱的哀愁的调子,荷兰人的动机再度出现,乐声也好像体现那因暴风雨而愈加汹涌起伏的海洋。甚至当我们听见那水手的句子时,管弦乐声仍激荡不已,使人如闻水手呐喊于风雨交加的海上。

序曲的一大特征,可以说是代表海洋的动机,其描写暴风疾雨之下海洋的恐怖,极为真切。这动机虽几经转变,但始终保持着奇异的力量。序曲以森塔故事曲中热情的句子作为结尾,这些句子在歌剧末尾(森塔殉情时)亦再度出现。

五、普契尼作品赏析

知识窗/音乐家——普契尼

普契尼(图8-13)(1858—1924),意大利歌剧作曲家,著名的作品有《波希米亚人》《托斯卡》与《蝴蝶夫人》等歌剧。这些歌剧当中的一些歌曲已经成为现代文化的一部分,其中包括《贾尼·斯基基》中的《亲爱的爸爸》与《图兰朵》中的《公主彻夜未眠》等。

图8-13 普契尼

知识窗/知识点——真实主义歌剧

真实主义歌剧：在真实主义文学的影响下，于19世纪晚期在意大利产生的一种歌剧体裁。真实主义歌剧描写的是社会底层小人物的贫苦生活，力求真实地再现社会生活的现实状况，揭露社会的阴暗面。真实主义歌剧中往往会出现在原始情感冲动下做出的暴力、凶杀等行为，戏剧发展紧迫迅速，舞台人物性格突出，生活环境描写富有色彩，音乐与民间歌舞密切关联，且旋律易记动听。马斯卡尼的独幕歌剧《乡村骑士》与列昂卡瓦洛的两幕歌剧《丑角》是意大利真实主义歌剧的典型代表，这两部作品经常同场演出，故有"骑士"与"丑角"之称。普契尼的《绣花女》《托斯卡》《蝴蝶夫人》也是真实主义歌剧的代表作品。

Verismo虽译作"真实主义"，但有时却与现实主义、自然主义有着不可分割的联系。普契尼的创作生涯既处于晚期浪漫派时期，又面临继14世纪"新艺术"(ars nova)、17世纪初"新音乐"(Nuovo Mnsiche)之后、20世纪早期"新音乐"思潮兴起之时。这一时期，各国音乐家排除艰难险阻，寻求通往"新音乐"之路。普契尼的创作面貌是从不同侧面反映出他的艺术方法。从严格意义上说，1893年的《曼依·列斯科》不属"真实主义"，而是晚期浪漫派感伤主义的作品；1896年的《艺术家的生涯》从人物设计到戏剧情节都围绕着社会下层普通人物展开的，而实质却是现实主义创作方法的写照；1904年的《蝴蝶夫人》和1924年的《图兰朵》也写了特定环境中的普通人物（如巧巧桑、柳儿），同时有情感夸张的爆发，其实是两幅异国情调气息浓郁的生活画面，并非带原始情感冲动的真实主义代表作。三幕歌剧《托斯卡》首演于1900年。该剧讲述画家卡瓦拉多西因掩护革命党人而被逮捕，画家的恋人找到警察局局长斯卡尔皮亚求情。而斯卡尔皮亚早有占有托斯卡的丑恶意图，利用托斯卡对画家的深情，加紧对画家的政治迫害，千方百计迫使托斯卡屈从就范，而最终这三个主要人物均在暴烈行为中死亡。该剧情节紧张，气氛恐怖，在一系列不协和和弦及刺激性节奏的烘托下，给人以强烈的情感冲击。第二幕托斯卡从腹背刺死斯卡尔皮亚，心理极度惊慌，遂点燃蜡烛置于死者头旁，再用一个十字架放在他的胸口，之后匆忙赶往监狱刑场，告知卡瓦拉多西她是如何骗得"通行证"的，让他放心等待"假枪决"，期待两人远走高飞，通往自由。接着又一个令人毛骨悚然的场面出现，一排行刑者齐向卡瓦拉多西发射子弹，画家倒在血泊之中。托斯卡发觉中计，悲痛欲绝。观众尚未喘过气来，大批警察冲向城堡塔顶追捕托斯卡，她纵身从塔顶跳下身亡。这场悲剧令人全然离开艺术，而置身于一个恐怖的世界。此剧可以说是普契尼后期作品中典型的真实主义杰作。

普契尼一生写了十二部歌剧。普契尼成熟期的歌剧试图摒弃分曲制，以多段体的咏叹调与大型的重唱与合唱组织起自己的音乐。他也通过复合功能的重复和弦及调式和声造成的游移朦胧感，克服段落之间的停顿感。此外，在很多过渡和发展的段落中他让乐队担当旋律的主体，以镶嵌部分音调的方法使声乐、器乐获得水乳交融之感。普契尼的旋律动听，常常充满伤感色彩，虽然感情真挚，表现细微，但比起威尔第来，少了些英雄气魄，以及渐次深入的情感表现其内在潜力。

【作品赏析】 歌剧《蝴蝶夫人》

《蝴蝶夫人》是一部伟大的抒情悲剧。该剧以日本为背景，叙述女主人公巧巧桑与美国海军军官平

克尔顿结婚后空守闺房,等来的却是背弃。最终以巧巧桑自杀作为结局。

《蝴蝶夫人》具有室内抒情风格。它不追求复杂的剧情和外在的舞台效果,而是全力气刻画女主人公巧巧桑的心理活动。剧中,普契尼在音乐上直接采用了《江户日本桥》《狮子舞》《樱花》等日本民歌来表明巧巧桑的艺伎身份和天真心理,具有独特的音乐色彩。他还巧妙地把日本旋律同意大利风格有机地结合,丝毫没有不协调之感。巧巧桑的咏叹调《晴朗的一天》是普契尼歌剧中最受欢迎的歌曲之一,也是歌剧选曲中最常见的女高音曲目。它运用较长的宣叙性抒情曲调,把蝴蝶夫人坚信平克尔顿会归来与她幸福重逢的心情描写得细腻贴切,体现了普契尼这位歌剧音乐色彩大师的高超创作手法。

故事发生在1900年前后的日本长崎。美国海军上尉平克尔顿娶了一位日本新娘巧巧桑(蝴蝶),可平克尔顿只是逢场作戏而已。婚后不久,平克尔顿应召归国。三年后他携美国妻子再次来到日本。平克尔顿得知巧巧桑给他生了个儿子,遂决定认养他。忠于平克尔顿的巧巧桑悲痛欲绝,她让平克尔顿半小时后再回来要孩子。她把一面美国国旗放在儿子手中,蒙住孩子的双眼,自尽身亡。

【欣赏提示】

普契尼《蝴蝶夫人》第二幕巧巧桑痴情盼望平克尔顿归来的心情,在咏叹调《晴朗的一天》中体现得十分细腻动人。唱段中力度、节奏、音色变化多端,心理描写起伏跌宕,高潮处,尤其是最后一段变化再现的声音加上乐队的渲染烘托,充满着"抒情斯宾托"的演唱激情。

当晴朗的一天,在那遥远的海面,

偶然地升起一缕青烟,有一只军舰出现。

那只白色的军舰,慢慢驶进了港湾,

舰上礼炮齐鸣,它已靠近岸边。

但我不前去迎接,我不,我静静地站在小山坡上面,

我耐心地等待,等待着和他幸福会面。

那山下熙熙攘攘的人群里面,有一个身影出现,

正急忙走向这边,

他是谁?他是谁?当他来到家门前,他将会说什么?

他会把小蝴蝶一声声召唤,但我却默不作声悄悄躲在一边,

让他来寻找,使我们这次会面更加动人心弦。

他焦急不安地连声呼喊:

"我亲爱的小蝴蝶,好妻子快来相见。"

他亲切的声音荡漾在我耳边,终于实现了他过去的诺言。

我再也不必挂牵,满怀着忠诚信念再相见!

如谱例8-59所示。

谱例 8-59：

这段咏叹调前半部分气息宽广、舒展,中间部分有时断时续的音调,再现时在抒情的旋律中夹入短促的吐字,并把全曲推向最高潮,这对歌唱者提出了既要抒情又要激动的演唱技巧。

附　浪漫乐派其他作曲家简介

1. **G.M.韦伯**（1786—1826），德国作曲家，他一生创作了十部歌剧和一些戏剧配乐，其中以歌剧《魔弹射手》最为著名，被公认为是德国浪漫主义民族歌剧的第一部代表作。

2. **柏辽兹**（1803—1869），法国作曲家，主要代表作有《幻想交响曲》、交响曲《哈罗尔德在意大利》、戏剧交响曲《罗密欧与朱丽叶》、戏剧传奇《浮士德的沉沦》、歌剧《特洛伊人》等，编写《近代乐器和管弦乐法》一书，此外还写了大量的音乐评论文章。柏辽兹是现代交响音乐配器法的奠基人。

3. **格林卡**（1804—1857），俄罗斯作曲家，主要代表作有歌剧《伊凡·苏萨宁》《鲁斯兰与柳德米拉》（序曲）和俄国第一部交响音乐《卡玛琳斯卡亚》幻想曲等。他在创作中体现民族风格和表现爱国主义内容，勇敢地树立民族音乐的旗帜，把俄罗斯音乐发展到一个新的历史阶段，因此人们称格林卡为"俄罗斯音乐之父"。

4. **门德尔松**（1809—1847），德国作曲家，钢琴家，指挥家，主要代表作：管弦乐序曲《仲夏夜之梦》《意大利交响曲》《苏格兰交响曲》，交响序曲《赫布里底群岛》，清唱剧《以利亚》等。门德尔松一直潜心研究巴赫的音乐。1829年3月11日，为纪念巴赫的《马太受难乐》创作百年，他亲自指挥演出这部巨作，使巴赫的音乐得以复活，其真正的价值被世人所知，这成为巴赫复兴运动中一件载入史册的大事。1843年，他创建了德国第一所音乐学院——莱比锡音乐学院。作为早期浪漫派的一位代表人物，门德尔松的音乐既带有古典主义的严谨，又带有浪漫主义的幻想。他的音乐风格素以精美、优雅、温柔、抒情而著称，被认为是继贝多芬之后欧洲最伟大的音乐家之一，是浪漫主义最具代表性的人物之一。

5. **舒曼**（1810—1856），德国作曲家，评论家，德国标题音乐的开创者。主要作品包括钢琴组曲《蝴蝶》《狂欢节》《大卫同盟舞曲》《童年情景》《C大调幻想曲》，声乐套曲《女人的爱情与生活》《诗人之恋》《第一交响曲》等。他的音乐风格建立在德奥派艺术传统上，创作关注音乐对内心情感的挖掘、表现和抒发。作为一位无论人格、气质，还是音乐创作都极具浪漫情怀的音乐家，舒曼一直无可争议地被视为浪漫派音乐家们的精神领袖。

6. **J.B.施特劳斯**（1825—1899），奥地利作曲家，主要代表作：《蓝色多瑙河》圆舞曲、《维也纳的森林》《春之声》圆舞曲、《闲聊波尔卡》《雷电波尔卡》，轻歌剧《蝙蝠》等。他的作品以雅俗共赏的风格与高水平的作曲技巧相结合而独树一帜，不仅在自己的时代赢得了无数荣誉，至今仍深受人们喜爱。

7. **勃拉姆斯**（1833—1897），德国作曲家，主要代表作：《第一钢琴协奏曲》《第二钢琴协奏曲》，大型宗教合唱作品《德意志安魂曲》《D大调小提琴协奏曲》《海顿主题变奏曲》《匈牙利主题变奏曲》《匈牙利舞曲》和四部交响曲及两首管弦乐序曲等。勃拉姆斯虽然生活在浪漫主义音乐为主流的时代，但他不拘泥于标题音乐所遵循的浪漫主义的美学原则，而是比较重视乐曲自身结构的清晰和均衡，重视作

技法运用的精练和严谨。他是继承发展古典主义精髓的浪漫主义作曲家,是贝多芬后创作面广、继承古典传统较深的德国作曲家。

8. **鲍罗丁**(1833—1887),俄罗斯民族乐派杰出的代表人物,"强力集团"的重要成员。他一生都从事医学和化学研究,并以此为职业,音乐创作仅仅是他的一项业余爱好。代表作有:歌剧《伊戈尔王》《第二交响曲》、交响音画《在中亚西亚草原》和两部弦乐四重奏,浪漫曲《睡公主》等。他在继承格林卡音乐传统的同时,又广泛吸收了东方民族的音乐素材,其创作因成功融合了雄浑的史诗性因素和深刻的抒情性内容而著称。

9. **里姆斯基-科萨科夫**(1844—1908),俄罗斯民族乐派的代表人物,"强力集团"的重要成员,代表作有:交响组曲《舍赫拉查达》,《西班牙随想曲》,歌剧《萨特阔》《五月之夜》《雪姑娘》《萨旦王的故事》和《金鸡》等。19世纪80年代以后,里姆斯基-科萨科夫将大量精力用于整理故友们的遗作,如穆索尔斯基的歌剧《霍万斯基之乱》《包里斯·戈杜诺夫》,管弦乐曲《荒山之夜》,鲍罗丁的歌剧《伊戈尔王》等都是经他修订,甚至补写完成的。此外他还是一位名师,在彼得堡音乐学院从教的30多年间,培养了众多优秀的作曲家,格拉祖诺夫、普罗科菲耶夫和斯特拉文斯基等20世纪的俄国音乐大师都是出自他的门下。

里姆斯基-科萨科夫一生创作成果丰硕,他擅长描绘风俗景物和光怪陆离的神话世界,以色彩丰富的旋律、华丽精致的配器著称,作品常常散发着迷人的东方韵味,令人陶醉神往。

10. **马勒**(1860—1911),晚期浪漫主义代表人物,奥地利作曲家,代表作有:声乐套曲《亡儿悼歌》,歌曲集《青年的魔角》,交响曲《大地之歌》《第二交响曲》《第五交响曲》《第八交响曲》《第九交响曲》等作品。总体看来,马勒的创作主要集中在交响乐和艺术歌曲这两种体裁上,其作品在旋律、和声、织体、配器等方面体现出多种手法的融合、扩展,呈现出一种空前错综复杂的面貌,这不仅使马勒成为连接19世纪晚期浪漫派艺术和20世纪新音乐的一个桥梁,而且也深刻地揭示出纷乱、动荡、不安的社会现实带给艺术家的巨大精神压力。

第九章 音乐与观念

第一节 观念与音乐的碰撞

一部音乐史就是记载音乐形式与内容如何随着时代变迁、生活演变和作曲家创作个性的不同而不断发生变化的历史。这种变化有时多些，有时少些。

与音乐史上其他历史时期相比，20世纪的音乐变化空前剧烈，常使人感到意外、惊讶。20世纪出现了一些表现自然科学或抽象概念的音乐作品，如《光谱》《电离》《三种气体》《计算机素描》《声音的图案》等；出现了更多描写非人间的幻想世界的音乐作品，如《神秘的宇宙》《天国的吹奏》《月亮上的银苹果》《空间的幻想》《向太阳起航》《星星的音响》等。[1]

20世纪音乐产生的一个重要标志是对音乐一词的概念进行重新阐释，其中包括：改革长久沿用下来的各种音乐要素的定义；打破一些使用数百年的音乐法则；拓宽人们的音乐思维领域，寻找和运用一些新的表现手法等。一些被古典乐派、浪漫乐派认为是错误的做法，到了现代音乐这里就成了习以为常的、正确的；一些古典乐派、浪漫乐派的音乐大师及他们的作品，到了现代音乐舞台上却失去了以往的统治地位。人们已经逐渐意识到音乐的发展又面临着一个巨大的变革时期，应该对音乐的概念进行重新阐释了。不论这种变革的意识人们是否能够接受，音乐艺术总是要随着历史的脚步向前发展。[2]

音乐概念的更新，促使作曲家们创新求异的心理更加迫切，也使他们对传统音乐中的各个音乐要素，如节奏、和声、调式、旋律、配器等概念有了新的认识，为他们的音乐创作开辟了一片新的天地。

> **知识窗/音乐知识——无调性音乐**
>
> 无调性音乐（Atonality）：现代主义音乐的创作手法之一，指音与音之间、和弦与和弦之间无调性中心，没有功能联系，缺乏调性感觉的创作手法与音乐类型。它产生于20世纪初期，由19世纪后期音乐中变音体系的极度发展、调性的频繁变化、和弦结构的复杂化及功能联系的消失等因素而逐步形成。它的特点为无中心音或中心和弦，无调号，无调式特性，半音阶的各音均可自由应用，尽可能不采用传统的和弦结构，避免能产生调性作用的和声。

[1] 钟子林.西方现代音乐概述[M].北京：人民音乐出版社，1991.
[2] 朱秋华，高荣.现代音乐概论及欣赏[M].北京：北京大学出版社，1990.

一、节奏

在现代音乐中,节奏的概念及其复杂程度都是传统节奏理论所无法包容的。第一次世界大战以后,随着城市生活步调变快、工业化高速发展,社会出现动荡、原始主义兴盛,这是日益复杂的音乐节奏的外部世界的产生根源。人们在这样的环境下开始探索各种能够适应和表达复杂心理的节奏形式,同时也在培养能够适应各种复杂节奏的欣赏能力。在这种探索与欣赏的过程中,人们对节奏含义的理解也逐步走向全面。

在浪漫主义音乐中,节奏的地位远远排在其他音乐要素之后,人们只是把它当作一种陪衬来使用,好像它本身并不具有多少表现力,仅仅是音乐在时间上的一种组织形式而已。这种现象在20世纪的音乐中得到了根本性的改变。

节奏要素的现代化大致有三个过程,即横向变化、纵向变化和根本变化。在第一个过程中,作曲家试图从音乐横向发展的角度去改变以往的节奏概念,作曲家们首先将音乐脱离了二拍子、三拍子、四拍子这样的形式,探索采用各种以奇数为基础的节拍的可能性。在他们的音乐中,过去常见的四二拍、四三拍、四四拍等被四一拍、四五拍、四七拍所替代,一些过去从没有使用过的节拍也出现了。各种不对称的节奏型随处可见,从而动摇了以往音乐在节奏上的稳定感。除此以外,现代作曲家对横向的节奏变化还有一种手法,就是频繁地变换节拍符号,一种节拍符号多者沿用十几小节,少者仅用一小节,这样频繁变换节拍必然造成音乐的不稳定和紧张感,音乐始终处于一种动荡不安的氛围之中。

现代作曲家在节奏方面变化的第二个过程,就是将注意力从节奏的横向发展转移到纵向的结构上来,从较长时间内建立由不同节拍引起的节奏横向对比,转移到较短时间内由这些不同节拍而引起的节奏纵向交错,他们要使音乐的进行更加不稳定,更加动荡不安。谱例9-1可以说明这个问题,也给读者提供一个想象的空间。

谱例9-1:

谱例9-1比起现代作曲家的创作实践要简单得多,不过可以说明一个问题,即以上三种节拍同时出现必然造成相互之间强、弱规律的交错,打乱各个声部发展的韵律,各个声部相互干扰、相互排斥。不同节拍的纵向结合会带来不同的节奏效果,人们将这种节奏形式称为"复节奏"。

现代作曲家进行节奏变化的第三个过程就是改变有规律的强弱节拍。他们运用切分音来改变强弱节拍规律,使音乐完全改变了节拍符号所规定的节奏韵律。如谱例9-2所示。

谱例 9-2：

谱例 9-2 中，我们发现经过作曲家的重新创作，原来四二拍子的强弱规律完全被打乱了，因此这种节拍符号的意义只能停留在谱面上，实际音响已大相径庭。在此基础上，现代作曲家作出了更为大胆的创作尝试，消除乐谱中的小节线，这意味着节拍符号彻底失去了实际意义，音乐中的强弱变化彻底从节拍的桎梏中解放出来。作曲家在节奏方面有了更为广泛的创作空间。

二、旋律

现代作曲家在对节奏"革命"的同时，也没有忽视对旋律的变革，解决旋律问题很早就表现在他们的音乐作品中了。

旋律在音乐中的地位一直受到作曲家们的重视，它是作曲家创作过程中花费心血最多的一个音乐要素，它有时甚至成为判定一部作品创作成功与否的关键。

旋律一词流传至今，在我们大多数音乐爱好者脑海里留下深刻的印象，使我们喜欢使用一些表情术语来描述旋律，如优美地、抒情地、活泼地、不安地、悲伤地、有力地、幻想地、轻柔地，等等。到了 20 世纪时，作曲家们摈弃了传统意义中对旋律的理解，他们赋予旋律新的内涵。在他们看来，旋律是音乐中几个重要因素之一，并不是凌驾于其他音乐要素之上，它那具备音乐灵魂的时代已经一去不复返了，音乐作品的成败也不再只凭它来决定了。[1]

19 世纪以来的旋律基本上都具有声乐的特点，作曲家们尽力要使乐器"歌唱"起来，因而作曲家们极力追求旋律的优美、动听，且易学易唱，以便给听众留下深刻印象。到了 20 世纪，器乐旋律器乐化，即使声乐旋律也表现出器乐化的特点。作曲家们已不太注重旋律本身所具有的表情性格，他们认为旋律的表情性格没有多大实际意义，相反会影响到音乐整体的表现力。音乐的表现力其实是建立在音乐整体基础之上，是靠整体的协调来实现的。此外，在人们固有的音乐观念中，乐曲中的旋律应该是易于吟唱的，它应具有音域窄、音程跳动小、以协和音程进行为主等特点。然而，所有这些在 20 世纪的旋律中却难以发现，现代作曲家已毫不关心他们的旋律是否能被广为传唱这个敏感问题了，他们很少去关心旋律中的音域如何、音程跳动如何、协和程度如何等，即使是声乐旋律中也会出现增、减音程。他们要求演唱者具备演唱各种音程连接的能力，要求观众也习惯听赏各种方式的音程进行，扩大自己对旋律的认识，以适应新的旋律形式的出现。

[1] 朱秋华，高荣. 现代音乐概论及欣赏[M]. 北京：北京大学出版社，1990.

三、和声

自从法国音乐家拉莫(1683—1764)于1722年提出近代和声理论以后,和声这门学科便宣告诞生了。从那以后约200年的时间内,它在音乐理论领域中一直占据着突出的地位。传统和声中,和弦的构成是以三度叠置为基础的。它从诞生之日起,在无数音乐家的共同努力下,终于达到了技巧上的顶峰,人们在这个领域内已不可能再有什么重大突破了。摆在20世纪作曲家面前的是:要么沿用已有的和声体系,在前人基础上继续前进;要么另起炉灶,从旧的传统中解脱出来,走出一条与已有的和声概念完全不同的道路。一些现代作曲家选择了后者,并向它努力迈进。

现代作曲家首先尝试着使用四度音程代替三度叠置来构建和弦,从而改变传统的和弦定义。传统和弦的许多特征在四度和弦中几乎全部消失,如没有三和弦、七和弦、九和弦之分;没有主和弦、属和弦、下属和弦之分;没有和弦连接中的传统法则等。进而由于四度和弦的使用,传统意义的和声概念也发生较大变化。四度和弦结构中,由于连续使用四度叠置,和弦紧张度增加,不协和程度加大,音响效果紧张、刺激、奇特。最初使用四度叠置的和弦是俄国作曲家斯克里亚宾,他的和弦由C—♯F—♭B—E—A—D和弦音构成,在这个和弦结构中,包含增四度、减四度、纯四度音程,被称为"神秘和弦"。继斯克里亚宾之后,斯特拉文斯基、勋伯格、巴托克等人也先后在创作中运用四度和弦。

四、调式调性

在传统音乐中,调式、调性所占的地位可以说是至关重要的。它是音乐大厦的基石,是音乐的根本点。在西方传统音乐中,调式、调性一直作为音乐的唯一控制力,音乐中的其他要素,如旋律、和声、复调、曲式、配器等无一不受它的控制。20世纪以后,由于人们创作概念和审美趣味的变化,人们有意识地削弱甚至摈弃调性的控制力,寻求音乐中的其他要素,如节奏、音高序列、演奏法、音程、音级集合等,将这些在传统音乐中不受关注的普通要素作为生成音乐的控制力,从而创作出新的音乐音响,音乐更多地向多调性、无调性方向发展,从而改变了调性音乐统治西方音乐几百年的局面,调性音乐衰退到历史边缘。

五、不协和概念的解放

音乐的历史一直是稳步地增强听众忍耐力的历史。在漫长的进程中,有一个问题总是明显地摆在我们面前,这就是:在协和与不协和之间、紧张与静止之间总是存在区别。协和是正常的,不协和是非正常的,这是音乐艺术几百年以来一直沿用的一条法则,人们一方面遵循着它,对音乐的协和用尽赞美之词,对音乐的不协和尽可能回避;另一方面,人们也在逐步改变自己的听觉能力,像前面所说的稳步地增强听众忍耐力,以适应协和范围的扩大。[①]

在20世纪的和声中,人们逐渐放弃减少不协和出现的各种努力,丢掉了协和与不协和的明显区别。在大量当代作品中,不协和、紧张、刺激等都趋于正常化,因为在现代作曲家看来,协和与不协和的关系已由过去那种性质上的区别,转变为今天的只是程度上的不同。勋伯格说过:"在泛音中,不协和

① 朱秋华,高荣.现代音乐概论及欣赏[M].北京:北京大学出版社,1990.

出现得比较晚,由于这个原因,人的耳朵对它们了解得较少。不协和只是相隔较远的协和。"换句话说,区别是相对的而不是绝对的。这也意味着我们在鉴别一个和弦时,不仅是看它的固有特性,还要看它与前后和弦的关系,如果一个不协和和弦与它前面或后面的和弦相比,其不协和性较为逊色,那么这个和弦就可以被认为是协和的,是可以被接受的。这一理论听起来似乎不太严谨、不太科学,但实际上现代作曲家们就是这样一步地解放了不协和这一被传统音乐理论禁锢了数百年的听觉认识,使人们的耳朵逐步熟悉了它,认识了它在拓宽音乐方面的表现力。同时人们也提高了对各种音响的适应能力。

音乐观念的更新、音乐要素的改变,使得20世纪乐风急转,各种新的创作元素、创作技法、创作观念不断涌现,各种风格和流派纷至沓来,一个全新的音乐时代已经来临。

六、时代的烙印

20世纪音乐所表现出来的多元化、多思维、多角度的纷繁局面,究其原因主要有以下几个方面[①]。

1. 社会动荡、矛盾加剧,引起社会心理发生变化,产生了更多的紧张和不安等情绪

20世纪经历了两次世界大战,战争规模之大,对物质、精神文化的毁灭性破坏是19世纪任何战争所无法比拟的。资本主义的矛盾造成经济危机,特别是1929至1933年爆发的特大经济危机,引起西方经济萧条、生产力破坏、社会混乱。直到今天,很多社会问题,如盗窃、凶杀、吸毒、失业、种族歧视等仍然存在。社会现实告诉人们,生活不总是那么光明、美好,到处都有黑暗、丑恶,在这种情况下,守旧的思想、观点、趣味很容易被否定,被认为是不可信的、靠不住的,从而人们产生信仰危机、精神危机。

特别是在20世纪上半叶,有些敏感的知识分子很容易产生诸如紧张、不安、压抑、忧郁、恐惧等心理。我们可以从巴托克、勋伯格、贝尔格、斯特拉文斯基(早期)、奥涅格等人的音乐作品中窥见一斑。他们音乐中所表现的不是恬静的田园生活,不是充满幻想的内心感悟,也不是印象主义追求瞬间飘忽不定的自然风光,而是对社会的不满、内心的紧张和不安。正如匈牙利作曲家萨博在巴托克逝世十周年时谈道:"巴托克生活的年代,正值法西斯黑暗势力损害摧残一切美好和人道的东西,使全世界陷入集中营残酷的兽行和暴行之中,把史无前例的恐怖急流注满了大地。巴托克对这一切是深有体会的,他在个人的音乐里以无比巨大的激情表现了遭受苦难的人类思想感情的境界,他们渴望自由世界的来临。"德国作曲家艾斯勒认为勋伯格的音乐"有着一种绝望的基本的音调",它"使人不舒服,不崇高"。艾斯勒说勋伯格"没有使他出生的社会秩序变形,没有将它美化,没有给它涂脂抹粉。他在他的时代、他的阶级面前举起了一面镜子,镜子里所照出的不是美,但却是真实的"。

第二次世界大战以后,西方经济快速增长,人们生活水平普遍提高。但是,人们并不因此感到幸福和安逸。以美国为例,20世纪60年代末、70年代初,成千上万的青年人离开舒适的家庭,身着奇装异服,到处流浪,形成所谓的"嬉皮士"运动。这在一定程度上,也是因为他们不满现实社会,不愿意顺从传统的生活方式,企图寻找新的人生意义。1968年法国的"五月风暴",1981年英国的"青年暴乱",都从不同侧面反映了西方社会的不安定,部分人要求变革现实社会的愿望。

2. 社会发展速度加快,作曲家创新的心理要求加剧

艺术贵在有新意,哪个时代都是如此,不过在20世纪表现得更为明显。工业化在第二次世界大战

① 钟子林.西方现代音乐概述[M].北京:人民音乐出版社,1991.

后十年达到高峰,接着第三次浪潮到来:信息革命、材料革命、生物革命。科学技术的迅猛发展,影响到生活的各个方面。新的观念、新的生活方式、新的工作条件、新的人际关系、新的艺术趣味、新的事物层出不穷。反映在音乐上,作曲家追求新的音乐材料、新的音乐语言、新的音乐技法、新的音乐内容。

有些作曲家把自然界的音响、电子音响、非歌唱性的人声、打击乐器的音响作为音乐表现的基本材料;有些作曲家采用东方音乐语言,从印度尼西亚、印度、日本、朝鲜等音乐中汲取养料,借鉴表现方法,与19世纪做法不同,不只是在欧洲音乐基础上增加一点"异国情调";有些作曲家采用新的调式、新的和声、新的音程(微分音)、新的音乐织体及新的记谱法、新的作曲技法、新的表演形式等。无疑,在具体音乐作品中,绝不是所有新的表现手法都与乐曲内容相符合,有的仅把求新当作目的,甚至走向极端。

3. 个人主义充分发展,作曲家自我意识空前增长

很多作曲家把音乐创作看作是单纯的自我表现、自我欣赏、自我娱乐,不在乎社会效果,这与历史上很多作曲家形成鲜明对比。贝多芬说:"音乐当使人类的精神爆出火花。"肖邦说:"我愿意使我的作品——至少我的一部分作品——能够成为约翰·苏比耶斯基的部队所唱的战歌。"舒曼因此把肖邦的音乐比作"隐藏在花丛里面的大炮"。穆索尔斯基认为音乐家必须"反映俄罗斯人民的全部的、真实的生活"。直到20世纪初,仍然有很多作曲家坚持这种进步的艺术观点。威廉斯说作曲家应该"使他的艺术成为整个社会生活的表现"。布里顿说:"我希望我的音乐对人民是有用的、使他们高兴,提高他们的生活水平。"奥涅格说:"音乐应当面向人民。"但是类似的言论,除了政治观点明显左倾的作曲家(如诺诺、亨策等)外,1945年以后就很少了。相反,20世纪有些重要作曲家很明确地把作曲当作纯粹个人的、与听众无关的行为。勋伯格说:"作曲家力求达到的唯一的、最大的目标就是表现自己。""单纯就音乐来说,能够理解音乐需要说出来的东西的人,比较起来,是很少的。这种有训练的听众从来就不是大量的,但这并不妨碍艺术家只为他们而写作。"为此,他组织了"私人演出协会",即只对极少数人开办的音乐会。斯特拉文斯基说:"广大的群众绝不会对艺术有一点点贡献,他们没有能力去提高艺术的水平。假如一个艺术家有意识地要表现人民的感情,那他只有降低自己的水平。"利盖蒂说:"我从不考虑听众。这不是看不起,而是我不想取悦于他们。我始终感到我的音乐不是为听众写的,甚至也不是为我写的,而是它自己,它就在那里。"凯奇说:"让声音就是声音本身,而不是认为的理论或人的感情表现的工具。"巴比特在1958年发表一篇文章,标题是"谁管你听不听"。他认为作曲家不应该关心他是否得到广大的听众,而应该把他的孤立作为现代生活的事实而加以接受。

对20世纪音乐变化的理解,一种观点认为,音乐的变化来源于生活的变化。马克利斯在《现代音乐概论》中说:"艺术,作为生活不可缺少的一部分,就像生活本身变化一样,也必须变化。柴可夫斯基和普契尼的旋律是19世纪的一部分;斯特拉文斯基、勋伯格、巴托克和他们的同时代人不再生活在那个世界。他们必然要前进,要发现表现现实的声音,这种声音就像曾经表达了过去时代的大师们的声音一样有力。"另一种观点认为应从音乐历史发展的本身规律去寻找答案,即所谓"钟摆"理论。不少作曲家认为,音乐发展到19世纪末,已把各种表现的可能性发挥殆尽,必须另寻出路。伊文说:"一种风格被引入极端之后,作曲家必然要以另一种极不相同的音乐风格与之对抗。"列宁说:"在分析任何一个社会问题时,马克思主义理论的绝对要求,就是把问题提高到一定的历史范围之内。"

第二节 20世纪上半叶的音乐流派

一、印象主义音乐

从19世纪末到第一次世界大战之前,在西方音乐史上,以印象主义音乐为代表的几种音乐流派,实现了从晚期浪漫主义向20世纪现代音乐的过渡。音乐中的印象主义产生于19世纪末,是受"象征主义文学"和"印象主义绘画"的影响而出现的一种音乐流派,这种音乐带有一种完全抽象的、超越现实的色彩,是音乐进入现代主义的开端。它的音乐形式、织体、表现手法、基本美学观点,以及所追求的艺术目的和艺术效果都与古典和浪漫主义有着很大差别。古典主义音乐的创作原则和风格是严谨、规整,浪漫主义音乐是注重情感的表现与激情的发挥。与之相比较,印象主义音乐并不通过音乐来直接描绘实际生活中的图画,而是更多地描写那些图画给我们的感觉或印象,渲染出一种神秘朦胧、若隐若现的气氛和色调。印象主义音乐在乐曲的形式上多采用短小的、不规则的形式,以便更好地体现出其较为自由的特点。法国音乐家德彪西和拉威尔是公认的印象主义音乐的集大成者。除此之外,法国作曲家杜卡和意大利作曲家雷斯庇基也是印象派音乐的代表人物。

印象主义音乐是浪漫主义音乐向现代音乐过渡的桥梁之一,虽然这一乐派主要集中在19世纪末到20世纪初的法国,但这种风格对于近现代音乐的发展所起的作用是不可估量的。后来20世纪音乐中的"表现主义""十二音体系"及"序列音乐"等几种流派都或多或少地受到印象主义音乐的影响。

知识窗/音乐家——德彪西

德彪西(图9-1)(1862—1918),杰出的法国作曲家。他于1872年进入巴黎音乐学院,在十余年的学习中一直是才华出众的学生,并以大合唱《浪子》获罗马奖。后与以马拉美为首的诗人、画家的小团体很接近,以他们的诗歌为歌词谱曲。他摆脱瓦格纳歌剧的影响,创造了具有独特个性的表现手法。钢琴创作贯穿了他的一生,早期的《阿拉伯斯克》《贝加摩组曲》接近浪漫主义风格;《版画》《欢乐岛》、两集《意象集》和《二十四首前奏曲》则为印象主义的精品。此外,管弦乐曲《夜曲》《大海》《伊贝利亚》中都有不少生动的篇章。第一次世界大战期间,他写过一些同情遭受苦难人民的作品,创作风格也有所改变。此时他已患癌症,于1918年德国进攻巴黎时去世。

图9-1 德彪西

德彪西生于1862年,祖上并没有音乐家。他的父亲是一个店主,十分贫穷,因此他计划使他的孩子成为一个水手。但是一位曾经做过肖邦学生的好心肠的夫人,对这个有音乐天赋的孩子很感兴趣,于是免费给他上课。德彪西十分珍惜这个机会,他努力学习,11岁的时候考上了巴黎音乐学院。德彪

西在音乐学院期间,成为某位有钱的俄国贵夫人的一个三重奏中的钢琴家,并且有机会到欧洲各地旅行,因此他到佛罗伦萨、维也纳、威尼斯等地,最后他还在夫人的俄罗斯庄园里住了一段时间。在那里,德彪西遇到一些正在努力从民间音乐中为他们的祖国创造一种民族音乐的俄国作曲家。德彪西对这些俄国音乐家所使用的,与别国作曲家们所用的大调、小调音阶大相径庭的奇怪音阶非常感兴趣。一年以后,德彪西回到巴黎音乐学院,并像许多别的法国音乐家们一样,赢得了罗马奖,完成了他的音乐学院课程。但是他写的音乐与别的音乐家完全不同,他不常使用那些传统古典音乐中所用的大调和小调音阶。有时,他的创作会回到早期教堂音乐中那些有点儿古怪的古老调式上去,他还经常使用一种全音音阶,构筑起他与众不同的"梦幻世界"。

德彪西对传统音乐做了许多大胆革新,这很大程度上取决于他有一双敏锐的耳朵,德彪西可以比一般人听得见更多的泛音。泛音是造成不同乐器音色差别的主要原因。一把像小提琴那样的乐器,其中较低的泛音强,有一种平滑而圆润的音质;而一把像小号那样的乐器,其中较高的泛音强,有一种较为洪亮的音质。德彪西创作他那古怪的、非尘世的音乐,用的就是这些在空气中听不见其振动的音。他为了让所有的人都能听见,大胆地敲响了那些人们甚至还不知道自己已经听见了的声音。由于德彪西有敏感的耳朵,他还能在管弦乐队里使用各种乐器的不同组合来发出柔和的、闪烁的音响效果。起初人们还会因他的音乐困惑,并且不知道怎样理解它,但是一旦听习惯了,就会非常喜欢它。

【欣赏提示】交响音画《大海》

《大海》初演于1905年10月。本曲为德彪西最大的一部交响音乐作品,由三个不同内容的乐章组成,但每个乐章之间又有内在的联系,集中起来构成一部完整的作品。它表现了"大海"富有动态的性格,并通过整个乐队的不同音区,极为强烈地表现出"大海"中各种画面的色彩。乐曲在时间和空间上给人以完整的"海"的印象,满足人们对海的幻想。新颖的和声、短小的旋律、丰富的音色、自由的发展,这些印象派的手法,都生动地刻画出了一幅幅大海的生动画面。

关于本曲,曾有这样一段逸话:20世纪初,在巴黎的一家旅馆里住着一位患病的绅士,他准备到海滨城市去疗养。旅馆旁边有一个管弦乐队练习厅,乐队队员每天按时练习演奏同一首乐曲。那位绅士听习惯了,每到时间他就躺在床上,静听乐曲的演奏。听着、听着,他仿佛自己来到了海边,看到了波光闪烁的海面,看到了海涛击岸、浪花飞溅的动人海景。过了几天,他动身到海滨城市去了。到了海边,面对广阔的大海,他反而觉得不够味道了。他住在海边的别墅里,却想念着在巴黎旅馆中所听到的用音乐表现出的海的画面。他在海滨城市住了几天便急匆匆赶回巴黎,打听了一番才知道乐队队员每天演奏的是德彪西的交响组曲《大海》。而当这首交响组曲公演时,这位绅士带着病去欣赏了。演奏结束,他赞叹道:"哦!这才是大海!"

整个乐曲由三幅用音乐绘画的素描组成[①]。

1. 海上的黎明到中午

这一部分描写了大海的潮水声。夜幕缓慢地揭开,一丝光亮映照在海面上,一轮红日渐渐升起,天

① 王凤岐.现代音乐鉴赏[M].合肥:安徽文艺出版社,1990.

空由紫色变为了青色,逐渐增加了光辉,一幅开阔的大海黎明景色被生动地描绘出来。乐曲以弱奏引入,低音传来低沉的隆隆声,似黎明前躁动的大海,以定音鼓、竖琴、低音弦乐器构成背景音乐,由双簧管奏出朴素的断断续续的动机,很快英国管和小号八度奏出表情丰富的引子主题。如谱例9-3所示。

谱例9-3:

这种音色的结合很不正常,这个主题成为衍生整个乐曲的原始素材,特别是在第三曲"对话"中起着中心主题作用。此外,这个主题的旋律与低音声部构成两种调性关系,使主题在调性上呈不明确状态。

进入主部(31小节)以后,在弦乐的衬托之下,长笛和单簧管奏出平行五度的第一主题。最初微弱的晨曦逐渐光亮,整片海洋反射出万丈光芒,随着乐曲的动荡,苍茫的海洋开始一天当中新的活动。如谱例9-4所示。

谱例9-4:

进而双簧管与竖琴、大提琴等独奏呈示第二主题,描写若明若暗的大海表情。如谱例9-5所示。

谱例 9-5：

不久，弦乐上奏出第三主题动机，此动机用十六把大提琴分四个声部奏出，音色很有特点。如谱例 9-6 所示。

谱例 9-6：

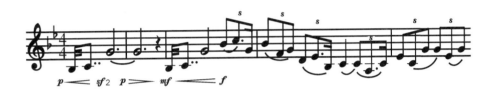

这段音乐好像雄浑的太阳浮出东方的地平线，光芒四射，随后渐渐充满火力，呈现一派生机。音乐织体越来越丰富，直至同时出现七种不同的节奏型。半音阶的动机可能使人联想到微风徐徐吹来，竖琴的琶音和滑奏，则似大海的起伏。最后，三角铁的强击一起筑成一个高潮，在 141 小节结束，似是阳光沐浴着午时大海。结尾处，听众还可听到由英国管和大提琴奏出的一个很醒目且肃穆的主题。如谱例 9-7 所示。

谱例 9-7：

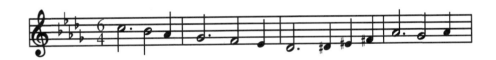

2. 波浪的嬉戏

音乐生动地描绘了白色浪花拍击海岸时的情景。以弱奏的木管和声及弦乐震音引入，竖琴的短小琶音使人联想起小波浪的折射。继之，木管乐器的下行音调则似掠过大海的清风。短小引子之后，由英国管奏出 3/8 拍子的可爱的第一主要动机。如谱例 9-8 所示。

谱例 9-8：

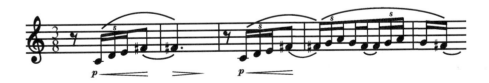

接着继木管乐器下行音调和大提琴颤音下行之后，呈示由小提琴八度奏出的三拍子舞曲节奏的主要主题，渐渐波浪的嬉戏形成高潮，新的短小的动机接连不断地涌现，犹如千百浪花涌出，有时亦如滚

滚而来的海浪,令人目不暇接。最后,又复归于沉寂。如谱例9-9所示。

谱例9-9：

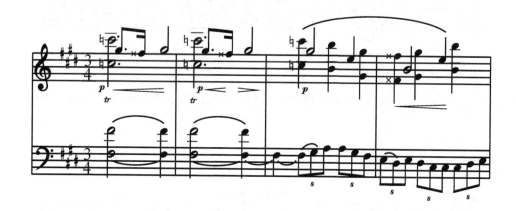

3.风和海的对话

这一部分开始时,定音鼓的震音刻画出远方激动、飘浮着的雷声。之后,音乐描写了海风吹到海面,引起阵阵骚乱的潮声,犹如风和海的对话。如谱例9-10、9-11所示。

谱例9-10：

谱例9-11：

这部作品不仅描绘出了一幅引人入胜的大海波澜壮阔的景象,同时也表现出作者对大自然景物的歌颂和赞美。似乎暴风雨将至,但又一切猝然沉寂。只听到远处而来,越来越强的海妖之歌,最后众赞歌在欢腾的高潮中重现。

巴托克认为:"德彪西在《大海》中,构思出一套新的发展方式,其呈示和发展的观念共同存在于不断涌出之中。这种涌出使作品无须乞灵于预先设定的任何形式,只凭借它本身的力量向前推进。"他认为,《海上的黎明到中午》有一个诸动机依次出现,成为无从把握的半连的导入部,形成乐章的基本要素。不同寻常的调性,形成相互依存的调性关系,赋格式主题形成多重要素组合的"混合型调式",像是表现大海呼吸的节奏。《波浪的嬉戏》中,"就像是澎湃的波浪卷起的形态,其音乐时间几乎完全无法捕捉。它借不断地轮流来延续,看似要溃解、消失,不断又再度涌现"。《风与海的对话》以引进分化的手法,表现两种力的关系,"明示构造上的意义"。

二、表现主义音乐

表现主义（Expressionism）是在第一次世界大战前出现于德国的一种艺术流派，战后在欧美风靡一时。1911年活跃在德国的俄罗斯画家康定斯基与画家马尔克、马克等创办了《青骑士》杂志，其中不仅刊载了康定斯基等人的绘画，而且还发表了许多有关表现主义的理论，其中亦有奥地利音乐家勋伯格的著作，从而掀起了表现主义运动。发源自绘画方面的表现主义，其矛头指向的是印象主义的客观性。他们认为艺术既不应该"描写"，也不应该"象征"，而应该直接表现人类的精神与体验，即艺术并非"描写客观眼前所见之物"，而是要"主观地表现物体在我们眼睛中所出现的姿态"，也就是说要把作者的心灵世界、即所谓内在精神表现出来，而这种心灵世界和内在精神却是和疯狂、绝望、恐惧与焦灼不安等病态感情及"人类的不可思议的命运"等结合在一起的。

音乐上的表现主义是以奥地利的勋伯格及其弟子贝尔格和韦伯恩为代表，这师徒三人又被称为"新维也纳乐派"。他们追求形式上的绝对自由，在打破旧有的传统等观点上与绘画上的表现主义一脉相承。

> **知识窗/音乐知识——新维也纳乐派**
>
> 新维也纳乐派：西方现代表现主义音乐流派。维也纳古典派是1730至1820年间的欧洲主流音乐。流派以海顿、莫扎特、贝多芬为杰出代表。20世纪时，维也纳又出现了三位作曲家，这三位作曲家就是勋伯格及他的两个学生——贝尔格和韦伯恩。由于他们对于20世纪音乐作出杰出贡献，又都出生于维也纳，所以音乐史上将他们三人称作第二个维也纳乐派或新维也纳乐派。新维也纳乐派的三位作曲家，特别是勋伯格和贝尔格，主要属于表现主义。表现主义同印象主义相对立，是印象主义以后第一个真正的现代音乐流派。

表现主义的音乐与旧有传统完全相反，它完全无视过去的调性规律，把八度中十二个半音给予同等的价值，舍弃传统的主音、属音等观念，因而使无调性占有绝对优势。由于旧有的旋律轨迹被破坏，旋律既无均衡，也无反复，因而仅是一连串独特的音的连续。此外，乐曲节奏难以捉摸，拍子也被无视。在形式上，由于无视传统的终止式、反复法与平衡法，故显得非常自由。但它那基于新的理论建立起来的形式，却具有独特的、流动的、无限发展的奇妙特色。在对位方面，有离开传统和声的感觉，成为复合的、自由的旋律线进行，即所谓线形的自由对位法。在乐队编制与配器法上和后期浪漫主义所追求的庞大的结构与夸张的音响效果不同，而是采取精致而纯朴的小编制，常有明显的室内乐性质。它的色彩不像印象主义那般温和、淡泊，而是单纯、明快和强烈。

> **知识窗/音乐知识——十二音作曲法**
>
> 十二音作曲法：现代西方作曲技法之一，亦称十二音体系。最早试验十二音技法的作曲家一般认为是奥地利作曲家豪埃尔。之后经过音乐表现主义人物勋伯格及其弟子贝尔格和韦伯恩的多年摸索，他们均以各自的实践证明了这种新思维在音乐创作中的可行性。他们作曲的基本技法是：所有十二个半音按固定顺序组成音列，音列中的每个音不能重复，它没有主题的概念，仅仅是一个骨架，一个渗透于使用它的作品中的音乐概念。其他受此技法影响的作曲家有达拉皮科拉、斯特拉文斯基、沃尔夫、布里顿、兴德米特、萧斯塔科维奇等。

知识窗/音乐家—勋伯格

勋伯格(图9-2)(1874—1951),奥地利20世纪著名作曲家。他在成长过程中,并没有受过什么专业训练,全凭自己的天赋自学成才。起初,勋伯格模仿19世纪末德奥浪漫派作曲家的风格,经过长期极为艰苦的摸索,他逐渐形成自己的创作风格,开拓了音乐领域中的表现主义风格,并首创十二音作曲法(也称无调音乐)。

图9-2 勋伯格

一般认为,勋伯格的创作大致可分为三个时期。

1. 1908年以前为调性时期

这一时期他主要受布拉姆斯和瓦格纳的影响,作品充满德国晚期浪漫主义音乐的气息,并把以瓦格纳为代表的半音化创作技法发展到了极限,主要作品有《D大调弦乐四重奏》(1897)、弦乐六重奏《升华之夜》(1899)、《第一弦乐四重奏》(1905)和《第一室内交响乐》(1906)等。

2. 1908—1920年为无调性时期

在此期间,他与表现主义画家科科什卡和康津斯基等人来往甚多,并从表现主义美学思想中汲取灵感,先后创作了一批无调性作品,成为第一位放弃调性的作曲家,主要作品有声乐曲《空中花园》(1908)、《五首管弦乐曲》(1909)、独脚剧《期望》(1909)、配乐戏剧《幸运之手》(1910—1913)和人声和器乐作品《月迷皮埃罗》(1912)。

3. 1920年以后为十二音时期

经过长期的探索,勋伯格终于建立了一种抛弃调性、利用所谓"十二音体系"进行创作的方法。该方法最早出现在其1920至1923年创作的《五首钢琴小曲》和《小夜曲》中,此期的代表作品是《乐队变奏曲》(1927—1928)、歌剧《摩西和亚伦》(未完成,1930—1932)、《钢琴协奏曲》(1942)、《拿破仑颂》(1942)和《华沙幸存者》(1947)等。其中晚年的作品偶尔又采用调性手法写成,有时还把调性手法和无调性手法结合在一起。

勋伯格的最大贡献在于继承、发展并最终打破了19世纪德国浪漫主义的音乐传统,系统地创建了序列主义的音乐理论和方法,从而完成了从浪漫主义音乐向现代音乐过渡的历史性任务。

除了作曲,勋伯格毕生还以极大的热情和精力从事教学工作,培养了多位世界著名的作曲大师,是一位名副其实的音乐教育家。他的学生韦伯恩和贝尔格等人进一步发展了他的序列音乐理论,从而对现代音乐的发展产生了重大影响。此外,他的理论著作《和声学》(1911)、《音乐的思想与逻辑》(1934—

1936,未完成)、《音乐创作基础》(1948)、《配器学》(1949)和《和声的结构功能》(1954),以及论文集《风格与思想》(1950)等也都具有很高的学术价值。

【作品欣赏】《华沙幸存者》

《华沙幸存者》为朗诵、男声合唱和乐队而作。勋伯格是一位曾经遭到德国法西斯驱逐的奥地利犹太知识分子。1947年夏,他在美国的寓所接见了一位华沙犹太区的幸存者。他得知当年纳粹把全欧洲数百万的犹太人驱逐到华沙进行残杀,一批残留者和纳粹进行殊死斗争……这些都使他深受震惊。苦难的民族血泪史激起了他的爱国情感,怀着满腔悲愤,勋伯格一连十二天,日夜创作,用十二音音列的技法写成了这部名作。全曲的朗诵、歌词均由勋伯格创作。歌词大意:一个解说者叙述情节,一群从集中营里出来的犹太人,在一队纳粹士兵的驱赶下排成队列作最后的行军。德国士兵殴打辱骂这些被驱赶的犹太人,枪杀那些落在后面的人。军士命令犹太人报数,以便知道有多少人被他们送进了毒气室。犹太人慢慢地、不规则地开始报数……军士又吼了起来。犹太人的报数声又开始了,起先很慢,然后变得越来越快,到最后听起来就像一群野马在奔跑。突然,他们不约而同地唱起了《希马·耶斯罗尔》。这是古代的祈祷,是犹太教的中心教义。讲述这个残酷故事的人,是从集中营里死里逃生的幸存者。音乐中出现了有明显区别的三种声音:一是叙述者本人,用英语朗诵的音调描述这一惨状的经过。二是用德语模仿德国军士的吼声,出现了两次。三是音乐的高潮部分,犹太人面对死亡时用希伯来文开始高唱起来,勋伯格把这个时刻叫作"宏伟的时刻"。①

这是一首只用了一个序列的十二音作品,如谱例9-12所示。

谱例9-12:

序列开始的四个音,由小号奏出,它具有引人注目的动机性质(可称小号动机)。它出现在乐曲开始、第25小节、31至34小节、61小节等处。乐曲其他地方的音乐材料都源于序列原形,通过序列原形的逆行、倒影、倒影逆行等生成其他各部分音乐,因此作品在音乐材料的使用上保持着高度的统一和集中。

开始处小号惊恐不安的声音是乐队采用了一些异乎寻常的配器手法所产生的(如长号在高音区奏出了刺耳的颤音,弦乐用弓杆击弦或者用弓杆擦弦),音乐有可怕的效果。第一小号演奏的四个音是序列原形中的前四个音,小提琴演奏的两个音是后两个音,组成了十二音列的前六个音。第二小号和低音提琴奏出了十二音列的后六个音。这个音列出现在合唱进入之前的所有音乐片段中。如谱例9-13所示。

① 朱秋华,高荣.现代音乐概论及欣赏[M].北京:北京大学出版社,1990.

谱例 9-13：

　　随着叙述者所讲述故事情节的进展，乐队运用了力度、节奏、配器等手法的变化，很好地渲染了气氛，增加了戏剧性。如叙述者模仿军士的野蛮形象，复述他嚎叫出的命令时，勋伯格使用了打击乐器大鼓、军鼓、木琴和镲，造成了一片纷乱的音响来强调歌词。在犹太人报数时，音乐效果也同样令人惊奇，勋伯格使用了渐快、渐强的节奏，叙述者的朗诵声也使这一段落的气氛越来越紧张，直至这首乐曲戏剧性的高潮处，响起了悲壮的男声合唱，以此来表达犹太民族的抗争和永生。"听吧，以色列人，我们的上帝是永恒的，这永恒者是唯一至尊的，赞美他崇高的王国进入万世永恒的英名。你应当热爱这永恒者，你的上帝，以你的全副心灵和全部力量。"恐怖、刺激、尖锐的音响成为整部作品的主要情绪，乐队里的乐器采用了一系列非常规的演奏法，怪诞的音色、超常的力度，充满了震撼人心的力量。勋伯格说："我写的是我心里感受到的，最终写到纸上的东西首先在我全身的每一个细胞里流动。如果一个艺术作品能把曾在作者身上引起的强烈感情传达给观众，使观众强烈地感受到这些情感，那它取得的效果是再好没有了。"这部作品是勋伯格从最深刻的生活体验中产生的，是他最为精心制作的一部作品，也是他最具戏剧性的作品之一。人们熟悉勋伯格，一般都是从这部作品开始的。

三、新古典主义音乐

　　新古典主义（Neoclassicism）是第一次世界大战后，欧洲乐坛时兴的一种音乐潮流。战争带来的社会、政治的剧变，心灵的创伤，引起了艺术趋向传统回归。这是一场"返回巴赫"的"新巴洛克主义运动"。新古典主义作曲家效仿18世纪作曲家亨德尔、库珀兰、斯卡拉蒂、维瓦尔第的某些风格，以不同于战前的方式否定着19世纪。他们极力排斥浪漫主义音乐中那种强烈的主观性，把巴洛克音乐的客观、超然的因素作为自己艺术的准则。他们注重复调技法和18世纪音乐体裁形式的运用，在模仿过去音乐风格的同时，采用现代作曲技法。他们努力摆脱文学、绘画与音乐的联姻，提倡纯音乐，认为音乐的目的就是要建立起自身的秩序。

　　斯特拉文斯基是新古典主义运动的重要倡导者。除此以外还有德国作曲家亨德米特和意大利作曲家布索尼、卡塞拉及法国的"六人团"和萨蒂等人。

知识窗/音乐家——斯特拉文斯基

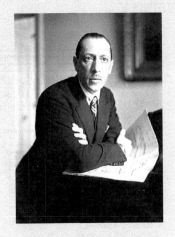

图9-3 斯特拉文斯基

斯特拉文斯基(图9-3)(1882—1971),美籍俄国著名作曲家。1882年6月17日生于圣彼得堡附近的奥拉宁包姆,父亲是圣彼得堡皇家歌剧院首席男低音演员,他9岁开始学习钢琴,中学毕业后进入圣彼得堡大学法律系学习,但钻研音乐的时间越来越多,1903年起师从里姆斯基·柯萨科夫学习,打下了扎实的音乐基础。1905年,他的第一部交响曲问世,这是一部具有较强俄罗斯民族风格的作品。从1910年起,斯特拉文斯基与佳吉列夫的俄罗斯芭蕾舞团合作,先后为舞剧《火鸟》《彼得鲁什卡》《春之祭》谱写了音乐,引起了西方音乐界的轰动。斯特拉文斯基的音乐创作可分为三个阶段,即俄罗斯风格阶段、新古典主义阶段和序列音乐阶段。他是20世纪获得荣誉最多的音乐家之一。1954年获伦敦皇家爱乐学会的金质奖章,1956年获西贝柳斯金质奖章,1957年被选为美国文艺学院院士,1962年10月罗马教皇约翰二十三世授予他圣西维尔斯特高级爵士的荣誉。

【作品赏析】 芭蕾舞剧《春之祭》

芭蕾舞剧《春之祭》1913年5月由佳吉列夫舞蹈团首演于巴黎。它描写了俄罗斯古代原始民族在春天祭祀天地的风俗,以及以少女祭献大地的仪式。全剧共分两幕,每幕又由几个部分组成。

(一)第一幕《大地的赞颂》

1.《序奏》

描绘春天原始大地的苏醒,鸟兽的抓挠、咬啮和抖动。音乐以大管独奏一段立陶宛民歌主题引入,狭窄的音域和片段的重复,赋予这个主题原始的特征,造成一种奇异的遥远、怪诞的效果。舞台上,神坛前有一群少女,她们手中拿着长长的花环。长老出现,带领她们走向神坛,乐队爆发出高潮。之后,又重复听见大管的旋律。如谱例9-14所示。

谱例9-14:

2.《青年男女之舞》

春祭的前夜,在野外月光下,青年男女跳起了粗犷的舞蹈。他们向大地母亲祈求,为的是得到肥沃多产的土地。乐曲开头像一个原始人在击鼓,弦乐器在低音区重复着复杂而极不谐和的和弦(这段乐曲已成为20世纪音乐中经典性的乐段)。之后,八支圆号激烈响起,乐手反复吹奏着各种不规则的"复

合"节奏。在异常复杂的节奏段落之后,一支只有五个音的原始吹管乐器演奏着庄严神圣的祭祀音乐。如谱例9-15所示。

谱例9-15:

3.《诱拐的游戏》

男女青年在舞台上列为两个方阵,依次相互靠近又向外展开。音乐在这里是最粗犷的一段,速度不断加快,出现了变化复杂而不对称的节奏和大量复合节奏。以此表达男女间狂热的戏谑之情。如谱例9-16、9-17所示。

谱例9-16:

谱例9-17:

4.《春天的轮舞》

一个原始风格的旋律由第一、二单簧管隔八度奏出,长笛持续颤音作为衬景。舞台上剩下四对舞者,每一个男子托举着一个姑娘,跳起了持续而沉重的"春天的轮舞"。如谱例9-18、9-19所示。

谱例9-18:

谱例 9-19：

5.《敌对部落》

主要乐思由两个加了弱音器的小号奏出。通过两部应答式写法和有限制地使用多调性手法,构成两个对立的音乐群像。在低音部固定音型基础上,乐队的木管、铜管同时演奏颤音,打击乐器渲染强烈的节奏,造成一种乱哄哄的音响,把两个部落之间的格斗情景栩栩如生地展现出来。如谱例 9-20、9-21 所示。

谱例 9-20：

谱例 9-21：

6.《贤者的行列》

这是一段缓慢庄重的音乐,大管乐手吹出很轻的和弦。舞台上,在一群少女的伴随下,贤德智慧的长老来到,舞蹈者俯伏亲吻大地。如谱例 9-22 所示。

谱例 9-22：

7.《大地之舞》

音乐转为狂热、剧烈。所有男女青年们都在起舞,长老们则在祝福大地与舞者,召唤春天女神以保丰年。如谱例 9-23 所示。

谱例 9-23：

(二)第二幕《献祭》

1.《序奏》

部落长老和少女们一动不动地坐着,凝视着神坛前的火。长老们必须选出一名少女献祭,以保土地的肥沃。一段感人肺腑的俄罗斯民歌风格的旋律由加了弱音器的小提琴悠悠奏出,音乐宁静柔和,增强了神秘荒凉的气氛。如谱例9-24所示。

谱例9-24:

2.《青年人的环旋舞》

弦乐奏起了一支阴沉、忏悔似的旋律,青年们在音乐中舞蹈。长笛用中音区在不谐和背景上表现出柔和的旋律,少女们和着笛声婆娑起舞。这一旋律与上面的主题在不同的音区反复出现,不断变化色彩。如谱例9-25所示。

谱例9-25:

3.《对被选少女的赞美舞》

音乐速度突然加快,变得异常活跃,青年们为赞美被选的少女而舞蹈。音乐节奏出现剧烈不规则的节拍,制造一种紧张恐怖的气氛,一段怪诞的音乐冒出来。木管与铜管齐奏后,出现一个特别的音响,仿佛在黑暗中显现了祖先的灵魂。如谱例9-26所示。

谱例9-26:

4.《祖先的召唤》

音乐平静下来,变成柔情的"布鲁斯",在鼓和弦乐拨奏和弦的衬托下,英国管奏出起伏的半音音型,使人联想起摇晃的身体和曳行的脚步,像是召唤年长的人参加这一礼仪活动。小号独奏象征着祖先之灵接受了这份奉献,于是大地开始呼吸了。如谱例9-27所示。

谱例 9-27：

5.《当选少女的献祭舞》

整个芭蕾舞达到了高潮,突然喧嚣停止,只有一个节奏留下,献祭之女开始颤动身躯,她的独舞开始很慢,似乎在恍惚之中逐渐加快,终于陷入疯狂失控之境,这是死亡之舞。短笛在飞快地吹奏一个狂乱的死亡动机,少女在铜管与打击乐震耳欲聋的音响中,发疯地舞蹈着,直至精疲力竭,倒地而死。如谱例 9-28 所示。

谱例 9-28：

最后,人们高举起纯洁无瑕的少女身躯走向祭坛奉献给太阳神。一声巨响,终结了这春天的祭典。如谱例 9-29 所示。

谱例 9-29：

四、新民族主义音乐（新民族乐派）

20 世纪出现的民族主义音乐（Musical Nationalism）是 19 世纪末民族主义的延续和再发展。20 世纪民族主义音乐与 19 世纪相比较,本质上是相同的:他们面向民间,从民间汲取创作养料;他们都重视民间素材的运用,从而发扬本民族的音乐风格。如捷克作曲家亚那切克继承了德沃夏克的传统,同时受到穆索尔斯基的影响;西班牙作曲家法雅,他的老师是西班牙民族乐派奠基人彼得列尔,同时法雅还与格拉那多斯等人建立了西班牙民族乐派;威廉斯继续推进了埃尔加等人开创的英国民族复兴运动,并成为这一运动最杰出的代表;埃乃斯库继承了 19 世纪罗马尼亚民族乐派的传统,进一步使它发扬光大,赢得国际声誉。在美国和拉丁美洲各国,民族主义音乐发展较迟,那里的作曲家进入 20 世纪后才开始创作第一批具有民族风格的作品,但是他们的创作仍然离不开欧洲 19 世纪民族主义音乐思潮的强大影响。20 世纪民族主义音乐与 19 世纪民族音乐相比,也存在诸多方面的不同[①]。

① 钟子林.西方现代音乐概述[M].北京:人民音乐出版社,1991.

①20世纪民族主义音乐在内容的充实性和爱国主义思想感情的深度上比19世纪有所削弱。作曲家对民间音乐本身的浓厚兴趣,对民间音乐特征的新发现,表现得更为突出。

②在处理民间音乐素材的原则和方法上,20世纪作曲家比较强调汲取民间音乐固有的特征和规律,从而形成自己独特的音乐语言。20世纪由于有了更可靠的记谱方法(录音机),有了对民间音乐进一步的研究,它们的"不规则性"一度引起重视。音乐家重视从民间音乐的特征出发而进行创作,最早从亚那切克开始,表现最为杰出的是巴托克。

③20世纪民族主义音乐家在汲取民间音乐的同时,还汲取同时代其他现代音乐流派的创作经验和成果,成为西方现代音乐的一个组成部分。

20世纪民族主义音乐的代表人物有:捷克的亚那切克,匈牙利的巴托克、科达依,波兰的席曼诺夫斯基、卢托斯拉夫斯基,罗马尼亚的埃乃斯库,西班牙的法雅,英国的威廉斯,美国的艾夫斯、科普兰、格什温,墨西哥的查维斯等。

知识窗/音乐家——巴托克

巴托克(图9-4)(1881—1945),匈牙利最伟大的作曲家,他将西方古典与中欧民族音乐巧妙结合,是20世纪音乐方面最杰出的成就之一。巴托克出生在一个小镇,父亲是一名老师和业余音乐家,在巴托克小时候就去世了,母亲保拉以教授钢琴养家糊口。1899年,巴托克进入布达佩斯音乐学院学习,1907年成为布达佩斯音乐学院的钢琴教授。

1940年,巴托克一家人移居纽约,完成众多名作,代表作品有《为弦乐、打击乐和钢片琴所写的音乐》《乐队协奏曲》《第二小提琴协奏曲》《第三钢琴协奏曲》《舞蹈组曲》《蓝胡子公爵的城堡》等。

图9-4 巴托克

【作品赏析】《神奇的满大人》

舞剧《神奇的满大人》(1919)根据伦吉尔的故事改编,1919年写成钢琴谱,1925年完成配器,1926年在科隆首演。

喧闹的乐队描绘了少女房间外面街道上热闹的情景。之后乐队突然安静下来。定音鼓的敲击引出了三个穷困潦倒的恶棍,他们强迫少女到窗口引诱过路者,以方便他们抢劫。少女拒绝了,但在恶棍的威逼下,她跳起了勾引男人的舞蹈,这段以单簧管的独奏来表现。第一个上钩的是个贫穷的老者,加弱音器的长号奏出滑音表现他夸张地、痉挛地向少女求爱。三个恶棍发现他没钱,将他扔出门外。第二个上钩者是个惶恐的青年人,少女和他跳起了舞蹈,但由于他也没钱,恶棍们又将他轰走。第三个上场的男人是东方满大人,乐队用长号奏出东方色彩的满大人主题,少女感觉到了他的存在,因预感悲剧将要发生而十分害怕。满大人出现在门口,少女克服了恐惧,请他进来并为他跳舞。少女逐渐从害羞

变成挑逗。满大人屹立不动,但他的眼睛却喷射着感情之火。少女扑到满大人的脚下,又因恐惧而拒绝了他的拥抱。于是,满大人开始追逐少女,弦乐的快速音群在低音乐器强烈的持续背景上飞奔,满大人终于抓住了少女。三个恶棍上来,抢走了少女和满大人的珍宝,并要杀死他。但由于满大人的强烈愿望,无论三个恶棍用什么方法——窒息、利剑刺胸,都无法置满大人于死地。后来,他被吊在灯架上,灯光穿透他的身体,发出蓝绿色的光,他那充满欲望的眼睛始终追随着少女。最后,满大人被放下,重新追求少女,少女终于答应了他的要求。满大人的愿望满足了,他的伤口开始流血,他安详地走向了死亡。①这时,没有歌词的合唱加入,尾声开始,它与引子遥相呼应。

匈牙利评论家认为:作品的矛盾发生在强盗与满大人之间,强盗代表了不人道的现代社会,满大人代表的是自然人,具有人的本性的他同这个世界格格不入。少女起初是恶棍们的同伙,后来却倒向了对立面。作曲家企图用这个题材来表达他对这个世界的看法——它已经歪曲和抛弃了人固有的特征和真实情感。

五、微分音音乐与噪音音乐——初期的实验音乐

(一)微分音音乐

到目前为止,前面提到的所有新音乐,不论是巴托克、斯特拉文斯基或勋伯格,也不论是多调性、无调性、复节奏或十二音体系,都还是在传统的乐音体系范围内进行的变化,即这些音乐中所使用的都是按一个八度分成十二个半音为最小音程单位的乐音(如按"音分"计量,一个半音对于 100 音分)。所谓微分音(Microtone)就是小于半音的音程。用微分音程创作的乐曲被称为微分音音乐。据记载,古希腊的音乐中就使用过四分之一音。印度音乐中也存在大量的微分音程。中国民间音乐中的升 fa 和降 si 不同于十二平均律的同名音级,往往出现小于半音的现象。不过,对西方专业音乐来说,微分音的兴起主要还是 20 世纪 20 年代的事情。虽然墨西哥作曲家卡里洛曾在 19 世纪 90 年代进行了微分音的实验,艾夫斯在 20 世纪初创作了《四分之一音弦乐合奏曲》,但这些都是个别例子。

20 世纪微分音音乐的代表人物是捷克作曲家哈巴(他最早使用微分音创作的成熟作品是《第三弦乐四重奏》),其次还有美国作曲家帕奇等。

总的来说,微分音音乐没有产生很大影响,但自 20 世纪以来,不断有人进行创作试验,如布列兹、斯托克豪森、潘德列茨基等,他们都创作过微分音音乐。微分音创作的困难在于乐器构造和调音的方法,而这些困难在电子音乐实验室里很容易解决。因此,现代作曲家的某些微分音作品便从那里制作完成②。

① 罗忠镕.现代音乐欣赏词典[M].北京:高等教育出版社,1984.
② 钟子林.西方现代音乐概述[M].北京:人民音乐出版社,1991.

知识窗/音乐家——哈巴

哈巴(图9-5)(1893—1973),捷克作曲家、音乐理论家。1893年6月21日生于摩拉维亚的维佐维采,1918至1922年先后在维也纳和柏林师从施雷克尔学习作曲。1923年他回到布拉格音乐学院,建立微分音音乐系。哈巴是四分之一音作曲体的创造者,他把从摩拉维亚、斯洛伐克民间音乐演奏中归纳出来的原则应用到作曲体系中。1951年微分音音乐系停办以后,他致力于作曲和讲学。1968年他75寿辰时,国家授予他功勋艺术家的称号。他的体系包括1/2、1/4、1/6、1/12(1/4和1/6的组合)音。他创作的作品总数逾百部,代表性作品有歌剧《母亲》(1931)、《你的王国来临》(1940);康塔塔《争取和平》(1949);九重奏《第三幻想曲》(1953);钢琴《幻想曲》(1957—1958)等。

图9-5 哈巴

【作品赏析】歌剧《母亲》

这是捷克作曲家哈巴创作的最著名的一部歌剧,共分十场,它是根据捷克摩拉维拉一个村子里的生活素材改编而成的,歌颂母爱,采用四分之一音体系创作来完成演奏。该剧1931年在德国首演,捷克和德国的乐器公司特制了可以产生四分之一音的钢琴、风琴、小号和单簧管,音乐是无主题的。作曲家要求"听众必须用一种新的欣赏方法,即不要等候一个喜欢听的或有特点的动机重复"。

(二)噪音音乐

微分音尚有一定的音高,音的振动是有规则的;而噪音音乐(Noise-music)则由噪音组成,没有固定音高,音的振动是不规则的。噪音音乐是西方未来主义思潮在音乐上的重要表现。

未来主义是20世纪初在意大利兴起的文艺运动。它否定一切传统,宣传未来艺术的新思想,强调表现现代机械文明等,主要反映在绘画领域。最早在音乐上提出未来主义主张的是意大利作曲家普拉泰拉,他曾在1910至1912年发表三篇未来主义音乐宣言:提倡无调性、微分音、节奏的不规则性等,但仅限于理论,缺少创作实践。噪音音乐的另外一位主要代表人物是意大利的鲁索洛,他在1913年发表一篇未来主义的音乐宣言《噪音艺术》,在这部宣言中,他鼓吹把日常生活中可以听到的噪音作为音乐作品的音响材料,因此比普拉泰拉的主张更为激烈。他认为"古代的生活是宁静的,19世纪随着机器的产生,噪音也产生了""我们必须突破纯粹音乐的狭窄围子,掌握噪音无限变化的可能性"。他把日常生活中可听到的噪音归为六类:第一类为轰隆声、霹雳声;第二类为哨声、喷气声;第三类为淙淙声、忙乱声;第四类为尖锐声、呼啸声;第五类为金属、木头、石头等的敲击声;第六类为动物和人发出的各种声音。

噪音有着丰富的表现力,在西方音乐中一直存在,但不是音乐的主要组成部分。有一位作曲家,他不搞噪音音乐,不同意粗糙地再现日常生活中的噪音,但也受到未来主义思潮的影响,受到噪音音乐的

启发。他对机械时代,实验新的音响很感兴趣,而且对后来的先锋派作曲家产生较大影响,他就是瓦雷兹[1]。

知识窗/音乐家——瓦雷兹

瓦雷兹(图9-6)(1883—1965),美籍法国作曲家,1883年12月22日生于巴黎,1965年11月6日卒于纽约。童年在巴黎和勃艮第度过,1893年迁居意大利的都灵。1900年他开始在博尔佐尼那里学音乐。1915年12月移居美国,一年以后作为指挥家登台。他与萨尔泽多在1921年创立了"国际作曲家协会",组织上演了勋伯格、斯特拉文斯基、贝尔格、韦伯恩、拉格尔斯及考埃尔等人的室内乐作品,瓦雷兹自己的《奉献》《双棱体》《八棱体》《积分》也举行了首演。在瓦雷兹的作品中,最典型的手法是将各种不同的音响流叠置起来,它们在音高、音程、音域、节奏、音色、发展手法、变化频率等方面形成鲜明的对比。他将"噪音"引进了音乐的范畴,并运用了微分音技术,这些做法大大扩展了音乐的表现潜力。他认为在新的科学时代,音乐应该"从平均律的音阶和乐器的限制中解放出来"。他降低了音高变化在音乐中的作用,而把音色、音响提到首位,这种尝试对战后的音乐风格具有重要影响。

图9-6 瓦雷兹

【作品赏析】《电离》

这是为13名演奏者创作的一部打击乐作品,这部作品在西方被认为是第一部著名的打击乐作品。它创作于1929至1931年,1933年3月6日由斯洛尼姆斯基指挥,在纽约卡耐基音乐厅首演。由于该作品仅仅使用了打击乐器,所以它被认为是瓦雷兹所有作品中最激进的作品之一。像其他作品一样,除了标题之外,他没有提供任何文字来说明这部作品所描述的内容。但是人们仍然可以通过其中的音响,感受到瓦雷兹是在描写现代都市生活中的种种声音,这与德彪西等人对大自然音响的兴趣恰好形成鲜明的对比。瓦雷兹曾经说:"任何一个时代都有它自己的特殊的声音。"作为作曲家,他的确把时代的特征用音乐充分地表现了出来。《电离》使用了约40件打击乐器,绝大多数是没有固定音高的噪音乐器,正因为如此,"节奏细胞"便得以自由地发展变化和交替使用。在作品的最后17小节中,具体准确的音高才由钢琴在低音区以"音块"的形式出现,同时,由钢琴、钟琴和管钟奏出的三个和弦在节奏上有着丰富的变化。对于打击乐器具有的潜力,瓦雷兹始终抱有极大的兴趣。他在《电离》中的种种新发现,后来在1950年的《沙漠》中,又被进一步开掘和发展了。

第三节 先锋派音乐(1945年以后)

1945年以后,西方现代音乐的开拓者和探索者们通常被称为"先锋派"(Avant-garde)。"先锋派"一词本没有明确的限定,它带有集合名词的性质,一般用来指在技术上和表现上采用了与传统形式根

[1] 钟子林.西方现代音乐概述[M].北京:人民音乐出版社,1991.

本对立的手法的艺术探索。它也不是单指一个艺术流派,而是泛指时间上有先后、形式上有差别,甚至观点上有对立的多种艺术派别。因此批评家们习惯用这个词的复数(Avant-gardes)。

先锋派音乐观念的形成可以溯源至文艺复兴时期的新艺术(Ars Nova),新艺术的创新在相当长的一段时间里并没有受到欢迎,但它却为日后音乐思想的发展作出了持久的贡献。因此,实际上先锋派作曲家们自认为是走在了时代的前列,用先锋派一词来概括他们的作品,本身就在暗示他们的作品在艺术进化历程中是在向前推进,而且必将在未来人类文化的发展进程中被接受和采纳。

在破旧立新的旗帜下,先锋派在大大扩充音乐疆域的同时,也使传统艺术观念所确立的艺术界限模糊了。哲学家丹尼尔在谈到现代主义时,曾将现代主义艺术分为两个时期,并把前期视为传统的现代主义,这正好符合音乐发展的轨迹。他这样写道:"传统现代主义不管有多么大胆,也只是想象中表现其冲动,而不逾越艺术的界限。他们的狂想是恶魔也罢,凶煞也罢,均通过审美形式的有序原则来加以表现。因此,艺术即使对社会起颠覆作用,它仍然站在秩序这一边,并在暗地里赞同形式的合理性。而后现代主义已经开始溢出了艺术的容器,它抹杀了事物的界限,坚持认为行动本身就是获得知识的途径。"从先锋派音乐的重要代表布列兹认为勋伯格和斯特拉文斯基采用了大量传统"僵死的形式"(Dead Forms or Textures)这一点,不难看出先锋派作曲家对传统的态度[①]。

一、整体序列主义

勋伯格于20世纪20年代创立了十二音技法。起初,除了新维也纳乐派和少数追随者外,并没有作曲家使用这种技法,因此这一技法在欧洲影响并不大。勋伯格移居美国以后,在当地建立了影响,许多作曲家探索这种技法在音乐表现上的多样化的可能性。如意大利作曲家达拉皮克拉发展一种抒情的富于歌唱性的十二音风格;科普兰和克申涅克分别将十二音技法与美国本土的民间音乐和爵士音乐结合;连一向顽固地反对无调性音乐的斯特拉文斯基也于50年代初也转向十二音作品的创作。

不过,新一代作曲家在重新审视这种激进的作曲方法时发现:勋伯格只是将他的序列作为一种主题材料,而不是一个抽象的音程序列,因而他的作品依然在很大程度上保持了与传统音乐结构原则的联系。就其本质而言,依然是一种保守的音乐。与此同时,韦伯恩的作品因其严密的逻辑、均衡的对称形式和富有诗意的表现而受到极大的重视,被尊为新音乐的"教父"(有人甚至将50年代称为"韦伯恩时代)。韦伯恩的序列观念与勋伯格有很大不同,他将序列作为结构音乐的唯一方式,打破了传统音乐中旋律与和声的对立,创造出新的音乐空间。他的《变奏曲》中出现了将音乐时值作序列化处理的方法,这给新一代作曲家们很大的启发,他们意识到:除了音高以外,还必须将音乐中的各种要素——节奏、力度、音色、演奏法和结构等全都置于序列的严格控制之下,从序列中引申音乐的织体和结构。只有这样,才能彻底摆脱传统音乐的束缚,开辟出一种完全现代的音乐。由此,一种被称为"整体序列主义"(Integral Serialism)或"全面序列主义"(Total Serialism)的音乐开始盛行起来。与十二音音乐相比,整体序列音乐在节奏上的细碎和非律动性是其形态上的一个非常重要的特征。

① 布林德尔.1945年以来的先锋派[M].黄枕宇,译.北京:人民音乐出版社,2001.

知识窗/音乐知识——序列音乐

序列音乐:西方现代主义音乐流派之一,亦称序列主义。将音乐的各项要素(称为参数)事先按数学的排列组合编成序列,再按此规定所创作的音乐。序列音乐的技法摒弃了传统音乐的各种结构因素(如主题、乐句、乐段、音乐逻辑等),是20世纪50年代以后西方重要的作曲技法之一。最早最简单的序列音乐,应属勋伯格所创立的十二音音乐。进一步发展序列音乐的是勋伯格的弟子韦贝恩,他在1936年所写的《钢琴变奏曲》第二乐章中使用了音高在各音区分布的序列,以及发声与休止交替的序列。第二次世界大战后,布莱兹、梅西安、斯托克豪森、诺诺等一批作曲家逐步将韦贝恩的方法加以扩展,使节奏、时值、力度、密度、音色、起奏法、速度等都形成一定的序列,产生了所谓整体序列主义或全序列主义。

法国作曲家梅西安在三四十年代所进行的节奏方面的探索,如附加时值(Added Values)和不可逆节奏(Non-retrogradable Rhythm)等彻底打破了节奏律动的限制,为整体序列音乐的节奏形态奠定了基础。第一部真正意义上的"整体序列"作品是梅西安1949年创作的《时值与力度模式》(《四首节奏练习曲》中的第三首)。

作为整体序列音乐的创立者,梅西安本人却没有沿着这条路继续探索下去,很快转向"鸟歌"创作。50年代中整体序列音乐由他的两位弟子——布莱兹和斯托克豪森继承并发扬光大。除了上述几位作曲家以外,致力于序列音乐创作的还有意大利的诺诺、贝里奥,比利时的普瑟尔,美国的巴比特,俄国的斯特拉文斯基等。50年代中期以后,整体序列音乐开始衰落,作曲家们纷纷放弃严格的序列原则,朝更为多元化的方向发展。

知识窗/音乐家——梅西安

梅西安(图9-7)(1908—1992),1908年生于法国阿维尼翁的一个知识分子家庭,从小深受莎士比亚著作的熏陶。1919年进入巴黎音乐学院,1940年,他被关入纳粹集中营,1942年担任巴黎音乐学院的和声教授。梅西安的音乐技法与配器融合了神秘主义与实验精神,影响了西方现代主义音乐的思潮,有人称他为"现代音乐之父"。

梅西安创作的题材主要涉及三个方面:宗教、爱情、大自然。代表性作品有《上帝的诞生》(1935),管风琴组曲《圣婴的二十默想》(1945),钢琴曲《黑喜鹊》《异国之鸟》(1955—1956)等。

图9-7 梅西安

【作品赏析】《时值与力度模式》

《时值与力度模式》("Mode de valeurs et d'intensites")是1949年梅西安为钢琴而创作的《四首节奏练习曲》中的第三首。这首作品从欣赏者的角度来看,很难令人喜爱;然而,从音乐史角度来看,它很重要,因为它提出了一种新的音乐构思方法,成为五六十年代影响很大的整体序列音乐这一流派的出发点。

《时值与力度模式》作为一首钢琴作品,有三个声部,分别在高、中、低三个音区采用了三个(不同音高)十二音列。如谱例 9-30 所示。

谱例 9-30:

Ⅰ

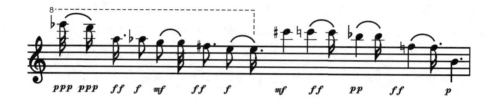

Ⅱ

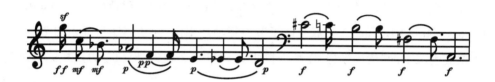

Ⅲ

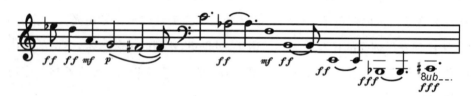

该作品创作具有四个特点。

①全曲共使用了三十六个不同的音高,每个音分别在三个不同的八度上出现。

②在音高中使用了二十四个不同的时值。在谱例 9-30 的Ⅰ中,我们看到从一个三十二分音符逐渐扩大到一个附点四分音符(十二个三十二分音符);在谱例 9-30 的Ⅱ中,我们看到从一个十六分音符逐渐扩大到一个附点二分音符(十二个十六分音符);在谱表例 9-30 的Ⅲ中,我们看到从一个八分音符逐渐扩大到一个附点全音符(十二个八分音符)。

③采用了七种不同的力度模式:ppp、pp、p、mf、f、ff、fff。

④设计了因演奏方式的不同带来的十二种不同的发声法:

二、偶然音乐

偶然音乐(Chance Music)是美国作曲家使用的术语,在欧洲被称为随机音乐(Aleatory Music),是指作曲家在创作音乐时有意放弃对音乐中的某些参数(如音高、节奏、力度或结构)的主观控制,而采用一些客观的方式(如掷股子、抛硬币、翻扑克牌、算八卦、摆图形或由计算机程序给出的随机数据)来加以确定,或者是交由演奏者在表演时即兴处理。它与严格控制的序列音乐截然相反,是作曲家把偶然的、不确定的或没有预先设计好的因素,带进作品创作或表演之中的产物。创作中的偶然手法表现为作品的某些部分不

是作曲家自己写的,而是依靠偶然的、预想不到结果的方法写出来的;表演中的偶然手法表现为作曲家留给表演者去决定作品的某些部分。偶然音乐的代表是美国作曲家凯奇,他的第一首偶然音乐作品是《变化的音乐》,这是根据中国《易经》六十四卦,设计出64个音乐图式(包括音高、时值和音色),然后采用扔三个硬币的方法找出相应的音乐图式。而钢琴曲《4分33秒》则是凯奇完全放弃了作曲家和演奏者对作品的控制,该作品唯一的音响竟然是"演奏"时周围环境的声响。写作过偶然音乐作品的还有弗尔德曼、布朗和斯托克豪森等人。

知识窗/音乐家——凯奇

凯奇(图9-8)(1912—1992),美国著名实验音乐作曲家、作家、视觉艺术家。1912年9月5日出生于洛杉矶。早年学习绘画,但并不得志,后辗转至著名作曲家勋伯格门下学习作曲。20世纪40年代,凯奇在黑山学院听到了日本人铃木大拙关于佛教和禅学的讲课,深受影响,很快成为禅宗的追随者。他开始把禅学思想运用在作曲的新尝试中,把音乐想象成"无目的的游戏",认为生活只是生活本身,一切都要顺其自然,而无须刻意从混沌和偶然中寻找出秩序,由此成为"偶然音乐"作曲家的早期代表人物。

凯奇一生中最为著名的作品当属《4分33秒》(首演于1952年),其他作品还有《方塔纳混合曲》《玩具钢琴组曲》《空洞的话语》等。

图9-8 凯奇

【作品赏析】《4分33秒》

1952年,美国作曲家凯奇在一次音乐会上向听众们奉献了一部作品《4分33秒》。这首曲子震惊了当时在座的每一位听众,震惊美国,震惊全世界。事情是这样的,在一次大型音乐会上,凯奇的一位钢琴家朋友戴维杜德身穿燕尾服风度翩翩地走上台来,在钢琴前坐下,抬起双手放在琴键上,这时台下的观众鸦雀无声,都竖起耳朵准备欣赏这位大师的优美音乐,可是,在这之后这位钢琴家就没有任何动作了。突如其来的沉默,使台下的观众不知所措,发出各种各样的声响。4分33秒之后,钢琴家离开钢琴,谢幕走向后台。《4分33秒》的音响从表面上看是不存在的,但听众在不安的骚动中发出来的各种各样的声音,就是这部作品的音响。凯奇的创作正是提供了这样一种观念,促使观众参与创作活动。它之所以震惊了全世界,就是因为凯奇的大胆创新,与众不同。钢琴家上台在钢琴前坐下。听众们坐在灯光下安静等待。1分钟,没有动静;2分钟,没有动静;3分钟,人们开始骚动,左顾右盼,想知道到底怎么了;到了4分33秒,钢琴家站起来谢幕:"谢谢各位,刚才我已成功演奏了《4分33秒》。"

这部作品作曲家在标题之后补充说明它是为任何一件乐器或乐器合奏创作的。乐谱上只以文字标出序奏、三个乐章、尾声及每个乐章所需要的时间。

《4分33秒》也颇符合中国古典文化中"无声胜有声"的意境,这首绝对无声的有声作品令艺术家和观众必须绝对"洗耳恭听"。1952年初次演出时该曲曾引发大规模抗议。即使在半个多世纪后,它仍然颇具争议。

三、电子音乐

电子音乐的出现是第二次世界大战后西方音乐的一个重要进展。磁带录音的发明不仅为储存和编辑音响提供了方便的工具,也使电子音乐开始变得切实可行。20世纪40年代末巴黎的一批早期电子音乐试验者,利用录音磁带的拼接和放送的各种技巧"具体地"把作品创作在磁带上,而不是"抽象"地写在纸上,他们将这种音乐称为具体音乐。1951年,科隆电台建立了电子音乐实验室,他们采用振荡器发出的音响作为磁带录音制作电子音乐的音响原料。艾默特、斯托克豪森都在此进行过创作。20世纪60年代电平控制合成器问世后,大大简化了电子音乐的创作过程(磁带创作的电子音乐过程复杂、耗时长),扩大了音响表现的范围,还可以现场即兴创作演奏。美国作曲家苏博尼克的合成器代表作是《月亮上的银苹果》。电脑音响合成的出现为电子音乐展示了更广阔的道路。电子音乐既是二战后科学技术迅速发展的结果,也是噪音音乐在新时期继续实验的产物。它向人们提出以下新的问题:①任何声音都成了音乐的基本材料;②特殊的结构方式;③取消了演奏者;④改变了记谱法。从整体来看,电子音乐既不像某些人所说的那样,是音乐发展的唯一方向,也不像另外一些人所描述的那样,是一种没有前途的音乐。

知识窗/音乐家——斯托克豪森

斯托克豪森(图9-9)(1928—2007),德国作曲家、钢琴家、指挥家、音乐学家,是一位备受争议的20世纪作曲家,对整个战后严肃音乐创作领域有着巨大的影响。作为作曲家,斯托克豪森主要以序列音乐为基础,通过不断地探索和试验,开拓了音乐创作的新途径。作为钢琴家和指挥家,斯托克豪森也享有很高的国际声誉。此外,他还撰写了大量音乐论文,至1978年,他出版主要论述电子音乐和现代音乐论文集四册。

图9-9 斯托克豪森

斯托克豪森的许多观念和音乐作品被大众看作是当代的艺术,他将世界音乐混合起来的做法为当代不断涌现的音乐实践打下了基础。他在战后音乐中的地位是无与争锋的。2007年12月7日他不幸逝世,享年79岁。

【作品赏析】《青年之歌》

《青年之歌》是斯托克豪森1956年为童声女高音和电子音响而创作的作品,1958年在科隆举行的国际音乐学家大会上演出。歌词取自旧约全书中《但以理书》第三章:巴比伦时代,尼布甲尼撒王为自己竖一金像,命百姓对其俯伏敬拜,有三人不从。尼布甲尼撒王大怒,下令将这三人扔于正在燃烧的窑炉之中。但这三人信仰上帝,靠神的保护,竟然能在窑炉中自由走动,丝毫没有受伤。

作曲家认为,由于他的听众熟悉歌词,因此,他可以随意调整词、句、音节,甚至元音和辅音,而把歌词只当作纯粹的音响材料。他录下一个十二岁男孩唱、说歌词的声音,然后通过电子手段分解、变形、拼接、重叠,形成合唱声、一群人的喊喧声喊叫声、卡农式的说话声或歌唱声、音块等各种效果。这些声音同电子

音响相互作用,结合在一起。这里,所有音响单位的快慢、长短、强弱、疏密、繁简、音高和音色变化的大小等,都是精确计算、高度组织化了的。作曲家解释:"在作品中,有时,歌唱的声音是可理解的歌词,有时,它们只有单纯的音响价值。在这两个极端之间,有着对歌词的可理解性的各种不同程度的表现。无论什么时候,说话从音乐中的音响符号里出现。都是为了赞美上帝。"

此外,《青年之歌》也是"空间音乐"的第一首作品。它使用了声音的方向性,造成声音在空间的运动感。作曲家说:"我在听众周围安置了五个扬声器,声音从一个扬声器移到另一个扬声器,有时围着听众呈圆周形,有时连成对角形。譬如说,从第三个到第五个扬声器。关于声音的速度,即声音从一个扬声器跳到另一个扬声器的快慢,它的重要性,现在已变得像过去的音高一样重要。"[①]

四、寻求新音色

寻求新的音色,在 1945 年以后的创作中,是一种重要的现象和倾向。它的出现足以与当时的序列音乐相抗衡,而且比序列音乐具有更持久的影响,但是,它并没有形成统一的流派称谓。个别的作品,如潘德列茨基的《广岛受难者的哀歌》、利盖蒂的《大气层》等,有时被举例称作"音色音乐"或"唯音音乐",但这些名词并没有被广泛地使用于所有在音色上或多或少有所创新的作品。

从历史来看,自从有了音乐就有音色。西方现代音乐中,第一个使音色成为音乐作品主要表现手段的是印象派作曲家德彪西。他使用诸如弦乐的分奏、管乐的低音区、加弱音器的乐器、各种打击乐等,创造了一种朦胧的、模糊的,有时闪闪发光的音乐形象。但是,德彪西基本上还是使用传统的乐器和演奏法。

两次世纪大战期间,大多数作曲家转向新古典主义,而新古典主义在音色上并没有很多建树,只有少数作曲家继续在音色方面进行探索,如瓦雷兹、梅西安等。

战后,为新音色创作作出贡献的重要作曲家有希腊作曲家希纳基斯,波兰作曲家潘德列茨基,卢托斯拉夫斯基,奥籍匈牙利作曲家利盖蒂,意大利作曲家诺诺、贝里奥,美国作曲家克拉姆等。[②]

对新音色的探究,每位作曲家的做法各不相同,可以简单归纳为两点。

1. 乐器或新的发声手段

①使用电子音乐;

②创造乐器,如帕奇的葫芦树、锥形锣等;

③使用非西方乐器,如使用巴厘、印第安、非洲、印度及其他亚洲乐器;

④击打可以发声的任何器械或物品,如汽车零件、铁皮等。

2. 发掘传统乐器新的表现力

①通过新的创作手法,重要是"音块"的使用。"音块"(Tone Cluster)有时也被称为"音群"(Sound Mass),是由一群邻近的音同时发声形成的。它不突出个别音的重要性,而强调一群音的整体效果。

一般认为,最早有意识地把音块作为一种表现手段的是美国作曲家考埃尔,音块这个名词也是由他创造出来的。最早使用音块的作品是他的钢琴曲《马瑙瑙的潮水》和艾夫斯的《第二钢琴奏鸣曲》,乐曲要求

① 钟子林.西方现代音乐概述[M].北京:人民音乐出版社,1991.
② 同上。

钢琴家用手和整个前臂演奏音块。后来瓦雷兹于三四十年代的乐队作品中也做过同样的试验。到了50年代,在乐队中使用音块已非常普遍,并成为现代音乐创作的一种重要手法。影响较大的作品有希纳基斯的《概率的作用》、潘德列茨基的《广岛受难者的哀歌》、利盖蒂的《大气层》等。

声乐中使用音块手法经常被提到的有诺诺的三首合唱《怀念的歌》《大地与伙伴》《迪多恩的心》。有的作曲家把音块的使用与偶然手法结合起来,如阿根廷作曲家卡盖尔的《浊音》,要求合奏队员在各个不同高度随意说话和耳语,从而形成音块。

②通过新的演唱演奏技法。弦乐:包括特殊的运弓,如用弓杆演奏或敲击,靠琴马上演奏,在琴马与系弦柱之间演奏,在系弦柱上演奏等。管乐:包括吹奏复音,边吹边唱,各种颤音,舌头打嘟噜;只用号嘴吹奏;弱音器逐渐塞入和移开,借用爵士乐的吹奏法,敲拍乐器本身等。钢琴:包括在琴弦之间塞入各种小物品,直接拨动,敲拍琴弦或使用弓子摩擦琴弦,一手弹奏,另一手进入琴身减弱音响。打击乐:包括使用各种材料制成的槌子(或用手)敲击乐器,敲击乐器的非通常使用部位,使用不同的敲击法等。人声:无论在合唱或独唱、在有词或无词的作品中,人声音色的潜在表现力,一般说来比乐器演奏得到更多的发掘。人声可以模仿各种乐器的声音,还可以发出嘶嘶声、喘气声、哭笑声、说话声、耳语声等各种效果,有时还可以用手捂住嘴和逐渐打开手来变化音色。①

知识窗/音乐家——利盖蒂

利盖蒂(图9-10)(1923—2006),1923年5月28日,利盖蒂生于罗马尼亚的特兰西瓦尼亚,作为匈牙利犹太人的后裔,他在匈牙利接受音乐教育,就读于布达佩斯音乐学院,师从福尔考什,1949年毕业,1950年在该校任职,这个时期的创作受巴托克影响较大,大部分是民歌改编或带有民歌风格,但也包含了一些他的新的音乐思想。1956年后利盖蒂移居维也纳,1957年起在斯托克豪森指导下创作先锋音乐,创造出新型的音响织体。1960年在科隆举行的国际现代音乐节上演出了他的管弦乐曲《幽灵》,受到各国作曲同行的注目。第二年,多瑙厄电根音乐节上又演出了他的管弦乐曲《大气层》,进一步确立了他作为欧洲重要先锋派作曲家的地位。70年代他的作曲风格变得简洁、明朗。他创作了被誉为20世纪后半叶最重要的歌剧作品之一的《大骷髅舞》。晚年他为钢琴、小提琴、圆号创作了数部协奏曲,还写了两首弦乐四重奏和十八首钢琴练习曲。其中钢琴练习曲融入了非洲鼓乐元素,发展出一套新鲜而复杂的多旋律技巧。2006年6月12日,利盖蒂因病于维也纳逝世,享年83岁。

图9-10 利盖蒂

利盖蒂的创作表现为强烈的形式感、向前推进的本能、无法预知的节奏;表现为多层次的和声结构,在一个和声内部包含一些次级和声,在这些次级和声中又包含更次一级的和声,如此循环。复调本身几乎不被人察觉,造成独特的和声效果,即写的是复调,听起来却像是和声。虽然利盖蒂吸收了新古典主义、十二音体系、简约派、非洲的多旋律音乐、微调性音乐,但他始终坚持自己的创作自由,不受任何派别的束缚。他的主要目标就是要建立一种音色比旋律、节奏等更为重要的艺术形式。

① 钟子林.西方现代音乐概述[M].北京:人民音乐出版社,1991.

知识窗/音乐知识——微复调

微复调:利盖蒂专门为自己在《幻影》《大气层》《安魂曲》等一批20世纪60年代初期创作的作品中运用的一种复调织体采用的称呼。作为一种音乐的展开方式,利盖蒂用微复调织体尝试了一种极端的音乐陈述方式,即用密集的旋律、和声与节奏,创造出了一种没有旋律、和声与节奏效果的音乐状态。它虽然由无数个独立的细节组成,但听上去却是一个不可分割的整体。微复调的写作特征虽然表现在"微"(Micro)字上,即个别声部的微小、微观,但通过密集、超量的"微"的综合,不论是在乐谱的视觉上还是音响的听觉上,都达到了比任何传统复调织体更加"宏大"的效果。利盖蒂本人曾这样解释微复调的特点:"我把这种作曲技法称作微复调,是因为每一个单独的音响事件都潜藏在这个界限模糊的复调网中了。这个织体如此的稠密,以至于每一个单独的声部本身已不再被听得到,而人们所能感受到的只是作为高一层次的整个织体。"

【作品赏析】《大气层》

管弦乐曲《大气层》创作于1961年,原是电影《2001太空漫游》的配乐。在这首不用定音鼓的大型管弦乐作品中,每一件乐器演奏一个独立的声部,在写法上极其复杂。这首作品开始时以非常轻柔的弱奏奏出了一个间隔很宽的复杂和弦。因为没有节拍,这一和弦就像悬挂在空中一样。当一些乐器停下来而为另一些乐器所取代时,人们几乎觉察不到任何音色变化。在下一段落中,颤音代替了单个的音,从而丰富了音响效果。木管乐器以互相交错的半音阶逐步上升到又高又尖的顶点。紧接着,各种乐器集中围绕着一个共同的音发出飞蝇般的嗡嗡声。在随之而来的一段中,管弦乐吹奏者们吹出一些不是乐音的音,形成了奇特的音调。在结束时,乐曲逐渐消失在沉寂中,最后一响是拨弄钢琴琴弦声。在这部作品中,众多的单个乐器声部交织在一起,形成稠密的织体音响。其力度以 pppp-mp 为基础,而发展却一直增加到 ffff 的强力度。乐队演奏有时像完全静寂,有时加强到87声部的齐奏,有着独特的音块结构效果。这就是利盖蒂式的以凸显音响为主旨的"唯音主义"的创作观。"唯音主义"主张把音乐中的音高、音程、音型、音调、和声、曲式主题及发展等常规要素和手法都降低到次要地位,唯独强调音色和音响及其主导作用,从而使人感到在这种类型的音乐作品中,只有"状态"没有"事件",只有"过程"没有"形式"的所谓"非曲式"音乐。

第四节 20世纪70年代以后的音乐

现代主义经常打着"反传统"的旗号,宣告传统的"死亡"和"被埋葬"。确实,20世纪50、60年代的现代音乐达到了无奇不有的程度。但是正像作曲家沃奥里南所说:"在刚刚过去的那场革命已经说明任何事情都是可能的以后,你怎么能够再进行一场革命呢?"20世纪70年代以后的音乐,严格地说,从60年代末期起,西方音乐多元化局面更为明显。一方面,仍然有不少作曲家继续用以前的音乐语言写作,各种流派和风格的音乐继续存在;另一方面,出现了新的动向,即一定程度的所谓"回归"现象,传统受到重视。

既然传统又成了可以接受的事实,那么,什么是新的,什么是旧的,界线已经不清。萨尔兹曼在他的《20世纪音乐中》说:"对于年轻作曲家和稍老的作曲家来说,所有的屏障都坍塌了,分类被破坏了,任何状态都是可能的。"于是,音乐风格和语言的选择,有了更大的自由。音乐创作领域的多样化倾向超过以往任何时候。

科技的迅猛发展,也越来越渗透到艺术创作领域。所以,传统与现代(包括调性与无调性)、东方与西方、"严肃"与流行、科技与艺术等各种成分的采用,使音乐在越来越多样化的同时,也呈现出空前的综合性。但是,这种综合并不是一种统一的风格,只是出现了更多不同的混合体。正如音乐美学家迈尔所说,这种文化现象"不是临时的,不是单线的,而是多元的、折中的和包罗万象的"。越来越多的作曲家认识前:真正这样的人将采纳一切在他看来是有用和必要的东西,而不管它们是过去的还是现在的。从 70 年代以后流行的流派情况来看,无论是最早出现的简约派还是新浪漫主义,无论是"第三潮流"的发展还是拼贴手法的更多运用,都可以看作是在传统与现代之间架起的桥梁。实践证明:在新的音乐创作中,完全回到过去时代的样子是不可能的,所谓的"回归",不是简单的重复,而是在另一层次上新与旧的结合。①

一、简约派音乐

20 世纪 60 年代的美国纽约,一群不满序列音乐纷繁冗杂的学院化技巧的年轻作曲家开始尝试使用尽可能少的材料和高度限定的手法进行创作,力求透过最为基本的音乐元素去探索音乐原初的本质,这被称为简约派音乐,也有人称之为"重复音乐(Repetitive Music)"或"沉思音乐(Meditative Music)"。它的产生与同时期流行于纽约绘画、雕刻方面的"最低限度艺术(Minimal Art)"有着密切联系。"简约"或许可以视为纽约艺术界的一大创造,创作者们都试图摆脱高度发达的艺术技巧对直观事物的束缚,而寻求对对象和艺术自身的简单而直接的经验。

重复(Repetition)无疑是简约派音乐最为鲜明的基本特征。通常的情况是自始至终保持同一节奏片段,有限几个音的音高变化,不断反复。随着音乐的进行,节奏的细部与和声、配器等可以逐渐变化,从不变中求变,其慢板作品往往表现出凝神沉思的气韵。这同作曲家们深受非西方的(印度、巴厘、西非等地的)宗教仪式音乐的影响直接相关,呈现为单调而近于原始的声音效果。

简约派音乐的早期代表人物拉蒙特·扬是在音乐的重复性上走得最远的一位。他的作品《献给亨利·弗林特的X》中充斥着大段的一个音毫无变化的延续或重复,音乐由此成为一次近乎纯粹的声学事件。而他的纯概念作品甚至包括"在观众前建一火堆","在演奏区放飞一只蝴蝶(或任何数量的蝴蝶)"之类的指示。毫无疑问,这些实验性极强的作品远离了作为聆听艺术的音乐,因而少有人问津。

真正使简约派音乐广为传播的是赖克、赖利和格拉斯。赖克的代表作有《为18位音乐家而作的音乐》《八根线条》等。他的音乐在融入亚非原始音乐元素的同时,也借用了电子音乐,具有鲜明的个性特征:简短的全音旋律型、稳定的节奏律动(总是以活泼的速度进行)、机械一般精确的打击效果。赖克音乐强烈的节奏感和简单有力的和弦反复表达出一种不可遏抑的生命力,一种源于自然崇拜的原始活力,而在现实的音乐效果上又同现代都市单调急促的生活节奏相对应,二者剧烈反差之下相通的是命运不变的节奏,一种超越个体的存在的生动再现。

格拉斯无疑是简约派中名头最响的一位,这得益于他大量为戏剧、电影、舞蹈配乐创作。更内在的因素是他更加注重声音效果,通过借鉴印度音乐中的"循环节奏结构",他广泛应用重复原则,以一个简单音型的不断重复贯穿全曲的同时,也使用不断扩展节奏、增强配器修饰效果等手段使之变化。格拉斯作品和声的音响效果、音乐织体的丰富都远远超出了上述两位作曲家。他的代表作有《五度的音乐》

① 于润洋.西方音乐通史[M].上海:上海音乐出版社,2001.

《再看和声》等器乐作品。但影响更为广泛的则是由《爱因斯坦在海滩》《不合作主义》（以甘地为主角）、《阿赫那吞》所组成的三联歌剧。它打破了歌剧讲故事的传统，而用富于冥思的音乐隐喻和象征刻画人物。

格拉斯之后，简约派音乐影响到英、法、德等国的音乐创作，涌现出亚当斯、希思、菲特金等一批年轻音乐家，而东欧与波罗的海诸国的圣咏复兴运动也借鉴了其强调重复的音乐思想。

简约派音乐通过音乐的不断反复，最大限度地摆脱了西方音乐尤其是浪漫主义音乐追求戏剧性高潮的传统，音乐也不再依附于某种激烈的情感表达或是英雄化的叙述，更多的是平静的思考和理解。这种沉思也同形而上的沉思——如韦伯恩在其形式如水晶般精练的作品中所尝试的——相区别开来，而更接近"砍柴担水，无非妙道"的禅宗思想。重复之声也自有它独特的魅力，克尔凯戈尔曾经说过："重复的辩证法并不深奥，因为被重复的东西已经存在，否则就不能重复。但恰恰是已经存在这一事实使之成为新的东西。"重复之美或许正在于它能使我们重新发现事物和自身的存在。

简约派音乐家只是靠一段非常细小的音乐片段去表达自己，为了展开这段极为细微的音乐片段，简约派作家不断地重复这段音乐片段，他们很少去改变它，即使改变了，你也可能觉察不了。

有人认为简约派音乐是很令人讨厌的，没错，假如你是从一个错误的标准去听简约派音乐，它的确很讨厌。与莫扎特的音乐不同，简约派音乐是没有真正意义上的音符贯穿其中，当莫扎特通过音符去创造出一个旋律，像格拉斯的简约派音乐家则通过音符去表达一种情绪。因此，如果你太专注留意音乐中独特的音符，你可能会感到失望，甚至觉得它非常讨厌。人们可以尝试从不同的角度去听简约派音乐，会有不一样的体验。

听过简约派音乐后，你会发现它像跳针的唱片，不断地重复，再重复。和其他的音乐一样，简约派音乐从问世以来，就不断受到一些争议，说这种乐风不断地重复，缺乏趣味、无聊，批评简约派音乐家懒惰，但实际上，简约派音乐家所做的一切都是为了让听者在不断重复的乐章中感受到简约的美，聆听声音本身的质感。

用一段长达十几分钟甚至几十分钟的大型乐章来表达一种情感，对于像莫扎特的人来说，根本算不了什么，但只用几秒钟的长度来表达一种情感，确是非常困难的，简约派音乐家把感情融进这几秒钟的音乐片段中，在不断地重复中表现，让听者在每一次聆听当中都能发掘其中的意味。

二、第三潮流音乐

第三潮流（Third Stream）这个名词是20世纪50年代末由美国作曲家舒勒提出来的。这一流派主张把西方现代专业音乐的手法和特点与各民族的流行音乐形式结合起来，相互取长补短。最初，主要是爵士乐与西方艺术音乐的结合，后来又有所发展。如美国作曲家布莱克的作品，融入了美国黑人音乐及其他民族的传统音乐——希腊民间音乐、日本和印度民间音乐。在这里，第三潮流泛指70年代以后越来越多的作曲家在作品中融合了严肃音乐与各种流行音乐两种成分这样一种现象，也有人因此把它归类为"融合音乐（Fusion Music）"。其实，类似的做法早就存在。米约的管弦乐曲《创世纪》（1923年）、斯特拉文斯基为单簧管和爵士乐队而作的《乌木协奏曲》（1945年），特别是格什温的"交响爵士乐"《蓝色狂想曲》（1957年）、《一个美国人在巴黎》（1928年）等，既受到行业专家的好评，也受到广大听众的欢迎。伯恩斯坦的音乐剧《西区故事》（1957年）也具有同样性质。近几十年以来，随着电视机、随身

听、电脑等的日益普及,流行音乐的传播达到空前的规模。许多中青年作曲家都是从小在流行音乐的影响下成长的。流行音乐曾经是他们生活的一部分,因此,在作品中结合流行音乐也就成为非常自然的现象。正如戴维斯所说:"第三潮流,不再是它应该或不应该发生的事情,它已经发生了,而我们通过不同的途径,都受到了它的影响。"

与第三潮流有关的作曲家,一部分来自严肃音乐领域。老一辈作曲家中的代表人物有古尔德,他早在第三潮流音乐提出之前,就已经创作出带有爵士或波普风味的严肃音乐作品,如单簧管与爵士乐队曲《推衍》;70年代,他为庆祝美国国庆200周年创作了《灵歌交响曲》(1976)、管弦乐《美国叙事曲》(1976)等。戴维斯作为新一代作曲家,他的音乐既有复杂的、不断变化的、无调性的旋律线条,又有简朴的、从东方音乐中吸取来的沉思般的一再重复的材料。由于他的创作经常结合爵士因素,有时甚至被称为"爵士作曲家",他的歌剧《艾克斯》(1985年),根据艾克斯的生平创作而成,有时也被称为"爵士歌剧";兰恩的作品中经常引用摇滚乐的节奏,如《舞蹈》;曼乔恩的作品经常把严肃音乐、爵士乐、摇滚乐与波普风格结合在一起,如《朋友与爱情》;拉索的作品中,他将爵士乐队与交响乐团放在一起演奏,如《布鲁斯乐队与管弦乐队》等。

与第三潮流有关的另一部分作曲家来自流行音乐领域。最初的例子如爵士音乐家埃林顿,他为没有爵士训练的演奏家创作了按谱演奏的羽管琴独奏曲《一片玫瑰花瓣》;英国摇滚乐作曲家伊诺,除了创作摇滚乐以外,也创作了一些被认为是带有实验性的现代严肃音乐作品,如《沉思的音乐》,由他本人录制的《我在鬼魂窝里的生活》,以复节奏为背景,结合了"新"的人声素材。另外,有些作曲家很难明确归类,他们的作品也常常介乎严肃与流行之间。如安德森,她的作品经常由她自己参与表演,是多种媒体的大杂烩,有表演、幻灯、一系列歌唱、复杂的艺术摇滚伴奏和许多录音效果,既在歌剧院上演,也在摇滚乐剧场演出,其中的某些插曲如《超人》(选自表演艺术作品《美国》),在1981年列入英国流行歌曲排行榜第二名。[①]

第三潮流与过去不同之处在于保留了民间或流行音乐的即兴特点,也就是保留了这类音乐最具生命力的东西。

三、新浪漫主义音乐

新浪漫主义(Neo-romanticism)是七八十年代出现的一个新流派。一般说来,它要求音乐有调性,以传统的功能和声为基础,比较注重感情表现,而且经常引用19世纪浪漫主义作曲家的音乐材料;但同时,它又不同于19世纪音乐家的作品,使用比19世纪更多的、20世纪才出现的音乐语言和手法,以更广阔、更多样的音乐风格为背景来进行创作。因此,也可以说,新浪漫主义就是浪漫主义和现代主义的结合,尽管在具体作品中,它们的侧重点会有不同,风格上也会有很大差异。新浪漫主义音乐的出现,是对五六十年代盛行的那种过分理智、抽象的音乐,特别是对严格的序列音乐的否定,是对前一时期音乐主流的一种反叛。

在与新浪漫主义有关的作曲家和作品中,贝里奥的《交响曲》占有突出的地位。汉森认为:"它像一辆巨大的公共汽车,运载着过去和现在、声乐和器乐以及通俗风格和深奥风格。尤其重要的是,它们是

① 于润洋.西方音乐通史[M].上海:上海音乐出版社,2001.

互相联系在一起的。"其中的第三乐章明显地引用了马勒《第二交响曲》第三乐章及其他一些作曲家作品的材料,正是这些引用材料构成了整个乐章的背景;罗克伯格或许是美国最有代表性的与新浪漫主义有关的作曲家。20世纪50年代初,罗克伯格采用十二音体系作曲,60年代,作曲家写道:"我对序列音乐固有的限制条件变得完全不满意了。我发现始终不变的半音体系的调色板越来越窄,我也不能再接受这种有限范围的处理方式……"于是,作曲家又说他"无保留地重新接受调性"。他认为有调性的音乐可以扩大他的视野,更自由地展开他的乐思。在他创作的《第三弦乐四重奏》(1972年)中,他把调性与无调性并列在一起,大量吸收了19世纪的旋律与和声,特别是引用贝多芬和马勒的音乐材料,但也采用了他自己的主题。

潘德列茨基是另一位所谓"往回走"的作曲家。人们记得他的《广岛受难者的哀歌》(1960年)使用先锋派手法。1964年左右,他的创作风格却向传统靠拢。他的新浪漫主义倾向的作品有管弦乐曲《雅可布之梦》(1974年)、《小提琴协奏曲》(1976年)、《第二交响曲》(1980年)、《波兰安魂曲》(1984年)等。

其他与新浪漫主义有关的作品如亨策的《特里斯坦》(1974年为钢琴、管弦乐队和录音带而作)、美国作曲家特里迪西的《爱丽斯交响乐》(1976年为扩音女高音、民间音乐小组和管弦乐队而作)、俄罗斯作曲家谢德林的舞剧《安娜·卡列尼娜》、阿根廷作曲家卡盖尔的管弦乐曲《没有赋格的变奏曲》、克拉姆的管弦乐曲《时间与河流的回声》(1967年)等。

四、拼贴音乐

拼贴(Collage)这个术语最早出现在视觉艺术上,指把各种不一样的材料,如报纸碎片、布块、糊墙纸等粘贴在一起,有时还与绘画相结合。20世纪60年代,拼贴形式在美术作品中十分流行。在音乐中,它是指把几种"出乎意料的和不协调的"成分结合在一起,而这些成分通常引自西方其他音乐作品。就像大多数流派或风格在它出现之前总会有先兆一样,拼贴作为一种音乐风格或手法也不是70年代以后才有的,但在70年代前后变得突出起来。

最早的拼贴例子或许可以追溯到中世纪法国的经文歌。在那里,一首多声部的经文歌,不仅歌词不同,有的唱拉丁文、有的唱法文,内容可以互不相干,曲调也互不相同。20世纪的拼贴手法在艾夫斯作品中可以经常发现,如他的《第四交响曲》(1909—1916年)第二乐章中,有些不同的流行曲调是由乐队的各个声部同时演奏出来的。不过,艾夫斯只是个别例子,拼贴手法的更多使用是在二战以后,随着录音带的出现而变得方便起来。如瓦雷兹的《电子音诗》(1957年)、凯奇的《HPSCHD》(1969年)、贝里奥的《交响曲》(1968年)都既是新浪漫主义的代表作,也是拼贴手法的重要例证。

克拉姆也经常采用拼贴手法。如前所述,作曲家说他有一种强烈的愿望,把各种无关的风格成分融合在一起,如《远古童声》,又如《四个月亮之夜》(为女中音和4位演奏家而作,1969年),其中引用了巴赫、舒伯特和肖邦的音乐,这种"超现实主义陈列馆里木乃伊式的美似乎是极为遥远的,听起来就像是对童年时期温暖、亲切的回忆"。英国作曲家戴维斯也很喜欢综合不同历史时期的、风格完全不同的音乐成分,但做法有所不同。他的音乐中,"经常填补遥远的过去与最近的现代之间的差距",因而"滑稽模仿"成为家常便饭。这种风格体现在包括他最引人注目的《疯王之歌八首》(为男声独唱与乐队,1969,表现英国国王乔治三世晚年精神错乱的状态)一系列作品中。他的《武士弥撒》以15世纪一首弥撒曲的部分曲调为基础,但用20世纪流行歌曲风格的和声进行编配。在被作曲家自己描述为"管弦乐

狐步舞曲"的《圣托马守夜》中,戴维斯介绍说,它由三个层次的音乐并置在一起:竖琴演奏16世纪"圣托马守夜"帕凡舞曲,狐步乐队演奏从这首帕凡舞曲引申出来的狐步舞曲,而管弦乐队演奏"真正"属于作曲家自己的音乐,其也是从这首帕凡舞曲改编而来的。

使用拼贴手法的重要作曲家还有德国的齐默尔曼、卡盖尔,俄罗斯的施尼特凯等。①

拼贴音乐的作曲家并不是仅仅追求标题音乐式的表现意义或象征意义,而是以此来打破音乐形态体系和音乐文化传统的时空界限,通过解构和重组对传统进行重新解释,建立起新的音乐观念和审美趣味。

20世纪,虽然经过历代音乐家不断努力而确立起来的大小调体系、功能和声、主复调音乐等理论和手法都发展得非常完善,但正如哲学家所说,物体总在不停运动,人们已不再满足于这些用腻了的手法了,更不满足于这些手法所规定的各种限定,于是,便产生了表现主义、新古典主义、原始主义、无调性主义、偶然主义,打破十二平均律的微分音主义和抛弃音高概念的噪音主义等音乐。可见,20世纪的音乐是充满活力、充满创造性的音乐,而这正是音乐在变革和探索阶段中所体现出来的特征。

序列主义音乐与新古典主义音乐代表了20世纪音乐的两大阵营,成为这个时期较有影响的流派。然而,音乐从来都没有什么绝对的界限,各流派间总在互相影响和渗透。像斯特拉文斯基从反对到研究和写作序列音乐一样,勋伯格后期也有调性回归的倾向,作品减弱了非常强烈、紧张的夸张,偏向了泛调性。此外,梅西安善于表现鸟的语言的神秘主义音乐、格什温融爵士乐和管弦乐为一体的美国风格专业音乐、凯奇的"各个音响单位不应有前后关联"的偶然音乐、潘德列茨基的以密集音块构成的"音块音乐"也给人以很大启发。

当然,20世纪我们不能不提微分音乐。即使世界上一些民族很早就运用微分音(或近似微分的音),然而,自巴洛克时期确立十二平均律体系直至20世纪,十二个音的音乐概念一直支配着我们的头脑,这十二个均等音几乎成为创作音乐的唯一源泉。随着时代的发展,意识不断更新,我们越来越不满足了,于是便有人提出要重新定律。最早提出微分音概念的是意大利作曲家普索尼,他主张将八度分成24或36个均等音,捷克作曲家哈巴则按此设想做了较深入的研究,写有微分音作品和研制有微分音乐器。这些研究和实践是很有革命性的。实际上,随着现代电子科技的不断进步,微分音乐在将来是极有可能流行的。一旦某种"微分音体系"流行起来,就会彻底地改变我们对音高、音程、和弦、旋律等音乐元素的单一概念。那时,音响资源将更丰富,音乐形式将更多姿多彩,人们的思维将更活跃。

同样道理,我们还可将八度进行4、6或10等分,成为"简分音体系",或者配合"五度相生音体系""纯律音体系"等不属于平均律的音律一起运用。这就是说,我们应该运用自由音律来丰富我们的音响资源,把建立在不同音律体系下的各个音和调式综合起来一起运用,也许更富于艺术表现力。

在20世纪西方音乐创作中,传统与现代、东方与西方、严肃与流行、科技与(音乐以外的其他)艺术等各种成分的采用,使音乐呈现出空前互相融合的性质。但是这种融合,并不形成另一种统一的风格,或另一种统一的流派称谓,只是出现了更多的不同成分的混合体。它有点像数学上的无重复全排列,不同的混合体往往又进一步互相融合,产生出更多的不同的混合体,以至于许多音乐很难再用流派的概念进行分类。也有不少作曲家继续循着自己原有的风格进行创作。正如迈尔所说,这种文化现象

① 于润洋.西方音乐通史[M].上海:上海音乐出版社,2001.

"不是临时的,不是单线的,而是多元的、折中的和包罗万象的"。

由于现代社会的发展,西方音乐中的多元化局面,强调个性自由得到进一步的肯定。越来越多的作曲家认识到:"真正自由的人将采取一切在他看来是有用和必要的东西,而不管它们是过去的还是现在的。"确实,音乐风格和语言选择的这种极大自由,使音乐创作领域的多样化倾向超过以往任何时候。

20世纪虽然产生出一批堪称优秀的作品,它们已被列入音乐会或舞台表演的保留曲(剧)目之中;但是,相比19世纪,20世纪留给我们更多的不是伟大的作曲家和他们的优秀作品,而是各种创新的思想和技法。经过长达一百年时间的探索,几代人的努力,无论如何,现在的音乐调色板色彩缤纷的程度,是历史上任何一个时代所无法比拟的。几乎没有哪一个时代像20世纪这样在音乐形式和技巧方面提出了如此诸多的问题。

总之,20世纪的音乐可谓百家争鸣、各显神通。正如政治上经历了各种战争和运动一样,音乐也经历了一场场革命。这是积极的、进步的,是充满生机和值得赞扬的。当然,创新也可能仅仅是一种暂时性的尝试,到底哪种创新更具价值和生命力,还要经历时间的考验。我们认为,创新不应是盲目的,必须要遵循一个原则:必须使理性与感性同时并存。只有理性的作品只是一堆毫无表现力的数字,甚至是另一种新的约束(从传统理论的约束走向另一种新理论的约束);只有感性的作品当然是没有逻辑思维的浅陋之物了。所以,走这两种极端的作品都会失去艺术价值。理性和感性是缺一不可的,这是作品价值的两个基本元素。在20世纪的各种主张中,有些忽略了音乐的可听性,有些则忽略了音乐的思考性,这都是由于没有遵循这个原则所造成的。

20世纪是一个充满各种音乐实验的世纪,是一个开拓、融合、多元的世纪。开拓,主要体现在20世纪初和五六十年代;融合,主要体现在70年代以后。不同领域的探索和开拓,带来了多元化的局面。随着作曲家自主意识的加强,材料汲取范围的拓宽,以及听众审美趣味的多样化,这种多元化的趋势很可能会进一步发展。像19世纪那样基本上由一种风格和语言——浪漫主义的音乐风格和语言占据统治地位的现象,至少在可以预期的未来,很难再现。人们寄希望于21世纪——它或将是一个比20世纪更为"成熟"的世纪。

第五节　20世纪音乐剧发展

音乐剧作为一种十分时髦的大众文化形态,早在19世纪晚期已经走红英国伦敦西区。1893年一位曾经活跃一时的制作人爱德华兹借琼斯的手笔完成了一部后来载入史册的音乐剧《快乐的少女》,该剧在伦敦王子剧院首演时激起观众狂热反响。该剧较之以往情节单调,一味调侃逗乐并随意插入娱乐性歌舞的滑稽表演有了颇大改进。剧情故事生动连贯,舞蹈演员即是剧中人物,采用相关的舞蹈动作和话剧式的丑角说白,清晰叙述了这些演员如何千方百计跻身于贵族社会的故事。剧情、舞蹈、音乐、喜剧表演等诸多因素自然组合,令人耳目为之一新。这种初显形态的音乐戏剧,吸取了18世纪民谣歌剧和19世纪喜歌剧、轻歌剧的表现成分,融入古典舞、民间舞、话剧表演等多种因素,成为独具风采的新型舞台艺术门类。爱德华兹称其为音乐喜剧(Musical Comedy),此可谓音乐剧之滥觞。

现在每当我们提到音乐剧,便会联想到美国纽约的百老汇,视其为音乐剧中心,甚至将音乐剧统称

为百老汇音乐剧,那是因为自20世纪起,百专汇就经典频出。20世纪20年代后,百老汇名家辈出,经典佳作频频登台,商业模式兴隆,持续铸造数十年的辉煌。不同时期大量优秀剧目有《沙漠情歌》(1926)、《演艺船》(1927)、《波基与贝丝》(1935)、《绿野仙踪》(1939)、《俄克拉荷马》(1943)、《旋转木马》(1945)、《安妮,拿起你的枪》(1946)、《南太平洋》(1949)、《少男少女》(1950)、《国王与我》(1951)、《雨中曲》(1952)、《窈窕淑女》(1956)、《梦断城西》(1957)、《吉卜赛》(1959)、《音乐之声》(1959)、《卡米洛特》(1960)、《您好,多莉》(1963)、《屋顶上的小提琴》(1964)、《滑稽女郎》(1964)、《油脂仔》(1972)、《平步青云》(1975)、《芝加哥》(1976)、《安妮》(1977)、《第42街》(1980),以及红极90年代的《美女与野兽》《狮子王》《化身博士》,等等,令人目不暇接。其中不少作品从纽约到世界,从舞台到屏幕,展示了音乐剧这一独特艺术品种的千姿百态。

 百老汇音乐剧的兴起虽然稍晚于伦敦西区,但在综合性歌舞娱乐节目和滑稽杂耍表演方面早在19世纪中叶便已十分兴旺发达,它有源于非洲的布鲁斯、拉格泰姆、灵歌等极其珍贵的文化资源及印第安音乐舞蹈、拉美多种民间歌舞艺术的感染,又有自欧洲传入的喜歌剧、轻歌剧的传统经验为借鉴,而且有了伦敦音乐喜剧的先例,不拘泥陈规,因此自由不羁、勇于开拓的美国人像脱缰的野马,朝着现代音乐剧的高地狂奔,一发而不可收。1904年一位集编导、作曲、表演于一身的歌舞剧艺术柯罕创作了一部音乐喜剧《小约翰尼·琼斯》,在贯穿始终的戏剧发展脉络中,其自如运用幽默的歌舞、话剧表演,突破了美国早期滑稽歌舞剧忽略戏剧构思、一味营造感官刺激、迎合观众低级趣味的创作表演套路,为后来的音乐剧制作人提供了有益的启示。1927年,一部历史性的杰作《演艺船》的诞生标志着百老汇音乐剧在剧情、文学、歌词、音乐、舞蹈、表演、布景等诸多因素有机综合方面已达到前所未有的水平,展示了基本的"音乐剧观念"。

 这部音乐剧的作曲者科恩1885年1月生于纽约,年轻时曾在纽约音乐学院学习钢琴,1903年赴英国伦敦攻习理论作曲,同时潜心研究轻歌剧、音乐喜剧的创作表演经验,并参加创作实践。自1904年起先后创作音乐剧50部,其中以与脚本歌词作家哈默斯坦合作的《演艺船》最为出众。《演艺船》的故事发生在19世纪80年代末至20世纪20年代,表现密西西比河上一个在船上演出的流动剧院的演员们在时代变迁和种族歧视的社会环境中悲欢离合的生活情景。船主安迪的女儿马格诺莉雅与游手好闲的青年盖洛德相爱,婚后生女吉姆。船主发现盖洛德竟是赌棍,将其驱逐,吉姆随同离去。马格诺莉雅无奈在夜总会登台献艺,奋斗二十余年,成为著名的音乐喜剧明星,最后回到船上,挽救衰败的演艺船,盖洛德和吉姆也回船共创事业。该剧戏剧结构严密,人物关系、情景布局自然有序,摒弃香艳肉感的群舞场面,注入与剧情相关的民间歌舞、爵士乐、查尔斯顿等清新歌舞,歌曲旋律为剧情服务深沉感人,以《老人河》最为著名。在1928年的演出中,美国黑人男低音歌唱家罗伯逊饰船工乔一角,以演唱苍劲、悲切的《老人河》而扬名世界。科恩于1945年11月在纽约逝世。在美国,人们称他是"百老汇音乐剧之父"。在20世纪二三十年代,百老汇掀起音乐剧制作演出热潮,其中最引人注目的作曲家是交响爵士音乐创作的先驱格什温。他在为音乐会创作钢琴、乐队作品的同时,以满腔热忱为百老汇推出近二十部音乐剧,它们的影响之大当以《波吉与贝丝》为最。该作由海沃德任编剧。格什温将他的歌剧创作理念与爵士风格的音乐语商相融合,以接近语言声调的宣叙调替代音乐剧通用的话剧式对白,某些人物采取美声唱法抒发情感,采用正规编制的交响乐队和合唱队,同时却又在音乐中大量使用爵

士乐特有的切分音、复节拍。第一幕开场的布鲁斯曲调和渔民杰克之妻克拉拉所唱灵歌风格的摇篮曲《夏日到》,十分传神地描绘了黑人生活情景……凡此种种,使这部作品具备歌剧与百老汇音乐剧的双重特性,故而《波吉与贝丝》既被视作划时代的美国式歌剧,又在音乐剧历史上留下了光辉的一章。此剧自1935年首演之后,不同风格流派的编导、制作人从不同的艺术视角演绎出许多不同的演出版本。

百老汇音乐剧发展史上,除柯罕、伯林、波特、哈特、科思、格什温兄弟等人外,在四五十年代有过密切合作的作曲家罗杰斯和剧作家哈默斯坦也为音乐剧事业作出过巨大贡献。他俩合作反映农村青年生活、爱情题材的《俄克拉荷马》于1943年3月在纽约圣詹姆斯剧院首演,获得空前成功。该剧在连贯流畅的剧情进程中,调动歌词、音乐、对话、舞蹈等多种手段深入揭示人物关系和主人公内心情感,竭力剔除歌唱、表演、对话、舞蹈机械镶嵌、拼贴的痕迹,总体艺术构思颇为严谨。剧中的独唱、重唱、合唱不是静止的演唱段落,而是剧情进展过程中的有机组成部分,其中《美好的早晨》《人们会说我们相爱》《堪萨斯城》《俄克拉荷马》等唱段清新质朴,富有生活情趣。该剧舞蹈设计德蜜尔以剧情化舞蹈构想,让舞蹈融入人物性格、情感的表现主体,随剧情发展而发挥特定表现功能。剧中独舞与群舞组合的踢踏舞场面将性格刻画与音乐、表演水乳交融,掀起一段戏剧发展的高潮。以往在音乐剧中的古典舞表演,也许是用以调配色彩、营造气氛、填补空隙,与剧情少有联系,而德蜜尔则力求使舞段成为某一戏剧情境中人物内心情感倾诉的外化形式,用肢体语言说出无声的台词,唱出心中的歌儿。《俄克拉荷马》是一部里程碑式的作品,成功实践了多种要素的完美综合。此后,罗杰斯和哈默斯坦又合作完成了《旋转木马》《南太平洋》《国王与我》《音乐之声》等蜚声世界的杰作。

20世纪五六十年代是百老汇音乐剧的全盛时期,在如何进一步强化歌唱、舞蹈、表演、剧情的有机综合功能方面又做了一系列大胆革新。精湛的专业化创作技巧和美国作风的音乐舞蹈语汇浑然天成,将音乐剧的艺术品位和演员的多能性表演艺术提升到新的境界。

1957年9月16日,由普林斯制作、伯恩斯坦作曲、劳伦茨编剧、桑岱姆作词、罗宾斯导演的《梦断城西》(又译《西城故事》)在百老汇首演,标志着音乐剧艺术如日中天、飞黄腾达的最佳发展阶段的开始。此剧1961年拍成电影,荣获十项奥斯卡奖。作品从莎士比亚名剧《罗密欧与朱丽叶》中获得灵感,地点从维罗那古城变为现代曼哈顿西区,人物关系由原剧两个世代宿怨的贵族家族移植为落后、贫穷的移民集聚地的两个青年团伙争夺地盘的恶斗,男女主人公托尼和玛丽亚分属一个群体,最后以悲剧告终。伯恩斯坦所写音乐具有高度的专业技巧,同时融会复杂的爵士节奏和富于冲击力的音响律动,并将布鲁斯、拉格泰姆、摇摆乐、波多黎哥特有节律及踢踏舞等多种因素纳入作曲家的个性风格,乐队织体复杂多变,歌曲音调不以"易记易唱"为旨,而是重在深入揭示人物内心情感,将音乐完全置于剧情进程之中。虽为爵士流行风,却不追求听觉的"第一面"效果,给观众咀嚼回味的余地。在一次录音排练中,男高音歌唱家卡雷拉斯一遍又一遍演唱,均未达到伯恩斯坦的要求,可见音乐难度之高。《玛丽亚》《今晚》《阿美利加》等歌曲韵味十足,百听不厌,经久不衰。导演兼舞蹈设计罗宾斯系专业芭蕾舞演员出身,自40年代至60年代曾任《在镇上》《高跟鞋》《自由小姐》《国王与我》《彼得·潘》《铃儿正响》《梦断城西》《吉卜赛》《屋顶上的小提琴》等音乐剧舞蹈编导或全剧导演,他在舞蹈语汇的开创拓展、调动舞蹈的戏前表现功能的艺术创造中成绩斐然,成为百老汇最具权威的舞蹈设计大师。在《梦断城西》中,罗宾斯根据总体戏剧构思运用创新的舞姿舞步和其他肢体动作让舞蹈参与剧情进程,兼备说、唱、

舞、表，所有舞蹈均在戏剧矛盾冲突中展示，群舞亦复如此，从而极大地提升了舞蹈在音乐剧中的艺术地位。

继《窈窕淑女》《梦断城西》等作品之后，百老汇陆续推出一些风格迥异的音乐剧，直至90年代改编上演的《为你疯狂》及心理剧《化身博士》等，这里的制作表演活动从未间断。然而，自60年代起，伦敦西区的音乐剧创作表演急起直追，不时发起向百老汇的冲锋进军，"音乐剧中心"百老汇受到严峻的挑战和强烈的震撼。

伦敦西区音乐剧振兴的第一个信号也许是1960年6月首演《奥立弗》。该剧由巴特根据狄更斯的小说《孤星泪》(即《雾都孤儿》)编剧作词作曲。1963年进百老汇舞台，获两项托尼奖。《奥立弗》将创作重点放在戏剧表演、各种形式的演唱和舞台布景的创新上，除一些群体演唱造型、调度之外，没有舞蹈场面。《神圣的食物》《你得做扒手》《爱在哪里》《我没做任何事》《只要他需要我》等歌曲在节奏、旋律处理上别出心裁，颇富欣赏性。该剧采用巨大并行转台展现维多利亚时代伦敦社会图景，观众直观感受到故事发生的特定环境，给予奥立弗悲惨命运以深深的同情。也正是在60年代，伦敦剧升起了一颗作曲新星，即音乐剧创作首屈一指的人物A.L.韦伯。他具有扎实的古典音乐根基，擅长于钢琴、小提琴等乐器演奏，既喜爱欣德米特、利盖蒂、潘德列茨基等现代作曲家作品，又对新流行音乐和音乐剧情有独钟。他善于兼收并蓄，体味观众的审美心理，确定既具艺术性又生动可感的创作思路。1967年他与词作家蒂姆莱斯合作《约瑟夫和神奇彩衣》，此剧1981年在百老汇连演800多场，1982年获包括音乐在内的托尼奖多项提名。1971年10月他们合作的摇滚音乐剧《耶稣基督巨星》在百老汇首演，此剧取材于圣经故事并从霍尔本的油画《墓中死基督》中获得灵感，通过对以基督与犹大为中心的复杂人物关系折射社会普遍的人性命题，寓以深刻的哲理意味。1978年6月，他们的又一部取材于阿根廷前总统庇隆第二任夫人艾维塔生活事迹的摇滚音乐剧《艾维塔》在伦敦隆重上演，翌年9月在百老汇连演1560多场，荣获一项托尼奖和纽约戏剧评论界最佳音乐奖。A.L.韦伯的音乐剧在音乐与戏剧的综合处理上更突出戏剧表现，以上两部摇滚音乐剧为了使观众深入了解故事情节和人物关系，调动了旁白演唱的形式。《艾维塔》中演唱的摇滚歌曲《如此一个竞技场》《金钱滚滚来》有力地推动着情节发展，且十分动听。这部音乐剧中有一首并非摇滚的主题歌《阿根廷别为我哭泣》，以楚楚动人的旋律而风靡全世界。1982年，A.L.韦伯在推出又一新作《歌与舞》的同时，他的惊世巨作《猫》轰动了百老汇。此后他又创作了以精彩绝伦的舞蹈而著称的《星光快车》，向歌剧倾斜的充满神奇和悬念的世纪巨作《歌剧魅影》，以及20世纪90年代荣获八项托尼奖的《日落大道》等传世名剧。

20世纪八九十年代称雄世界音乐剧坛的伦敦西区，有三位举足轻重的人物，除了A.L.韦伯，还有一位作曲家励伯格和有"戏剧制作沙皇"之称的著名制作人麦金托什。每制作一剧，合作者从选题、构思、剧情、人物到音乐、歌词、表演、舞蹈设计、导演直至舞台设置、布景、灯光、服饰、化妆等方面进行审慎研究，作出周密预测，他们的配合往往能取得良好效果。麦金托什不仅是一位聪明的艺术经营者，而且独具艺术慧眼，把握市场发展趋势，用高质量艺术作品赢得千千万万观众的喜爱。他与韦伯合作的《猫》《歌剧院的幽灵》，与励伯格合作的《悲惨世界》《西贡小姐》，以及重新制作的许多经典剧目都为世人瞩目，佳评如潮。

韦伯根据艾略特所写长诗《擅长装扮的老猫经》改编的《猫》于1981年5月在伦敦首演。人们身

处剧场犹如置身猫的世界,两千多件废品垃圾分布舞台,加上科技声光手段的巧妙运作,造成既写实又荒诞的视听觉效果。演员的特色化服饰、化妆、角色造型通过栩栩如生的模仿猫的舞蹈、肢体多样动作使舞台表演意趣盎然。在摇滚风格的音乐律动中,间插旁白演唱,旁白者亦为剧中角色。第一幕的芭蕾舞独舞优美雅致,青春气息洋溢。被杰里科猫族遗弃后又重返家族的格里泽贝拉所唱《回忆》一曲深沉委婉,听后令人久久难以忘怀。这首歌曲早已成为音乐剧经典名曲。《猫》取得了巨大经济效益,至今已盈利20多亿美元。此剧将猫的族群人格化,寓意人类生活、思想、秉性的形形色色,这可以说是其久演不衰的社会原因。

A.L.韦伯的另一部杰作《歌剧魅影》于1986年在伦敦首演、1988年在百老汇登台,均由著名导演普林斯执导,布琼森任舞美设计。此剧情节错综复杂,扑朔迷离,悬念迭起,人物内心情感揭示深入细致,重唱布局十分恰当,半音进行的主导动机贯穿剧情进程,造成扣人心弦的戏剧紧张感,演唱多有美声成分,近似轻歌剧表演风格。剧中剧的安排是整部音乐剧的重要特点,配以豪贵的舞台装置(如顶空悬挂的大型吊灯)和华丽的服饰,营造了歌剧院的典型环境。歌剧院高大的梯廊、地下水道和幽灵密室更添一层神秘色彩。

根据法国19世纪大诗人、大文豪雨果的经典小说《悲惨世界》改编的同名音乐剧是麦金托什制作的四大名剧之一。由鲍伯利作词,勋伯格作曲。此剧最早是1980年巴黎演出的法语版本,麦金托什为其音乐所激动,决定重新制作,组合编创班子,由芬顿将法语歌调译成英语,并请诗人克莱茨梅对歌词重新修改加工,成为通行的英语版本。继1985年10月在伦敦首演、1987年3月在百老汇隆重推出以来,它在30多个国家、200多个城市用21种不同语言演出过,赢利近19亿美元,荣获包括八项托尼奖在内的逾五十个重要国际奖项。2002年6月22日美国国家巡演团在上海公演持续二十二场。上海大剧院的演出广告写道:"《悲惨世界》,首部中国上演的百老汇音乐剧。巨星康姆·威尔金森专程加盟,再度诠释冉·阿让。美国国家巡演团倾情演绎,上海大剧院震撼巨献。"国内外观众纷至沓来,大剧院门票告罄,剧场内掌声雷动。

《悲惨世界》以逃亡的冉·阿让与自认为公正不阿、唯"上帝"和"法律"是从的警探沙威周旋,终其一生逃避追捕迫害的故事为主线,多侧面表现冉·阿让舍己救人,给予苦难中的人们以同情和美爱的人道主义精神,史诗般地反映了19世纪法国三十年动荡历程中人间的悲欢离合和人民大众英勇抗争的历程。这是一部非娱乐性的音乐剧,其艺术构思更接近歌剧。史诗性题材决定了运用音乐形式的取向,剧中群众齐唱、合唱场面占据较多篇幅,如序幕的《囚徒之歌》,第一幕客栈主德纳第夫妇自我炫耀的诙谐性领唱、齐唱场面,革命青年的合唱、齐唱《红黑之歌》《你可听到人民的歌声》,以及第二幕终曲合唱等,此种形式往往是将戏剧引向高潮的重要手段。剧中的重唱多用于浪漫抒情的场景之中,音乐表情细腻,富有歌唱性。第一幕芳汀临死前与冉·阿让的二重唱《你没听到这冬天的云在哭泣》,第二幕爱潘妮在中弹后与马吕斯的二重唱《一场小雨》,音调凄婉,气息深长。冉·阿让在珂塞特怀中死去之后,在舞台光束下出现芳汀、爱潘妮的幻象,三个灵魂唱起三重唱《记住,去爱他人》,充满浪漫幻想意味。而第一幕冉·阿让与沙威的二重唱则更强调戏剧性激情,以语调化的朗诵性音调突出两大的矛盾冲突,这在以往音乐剧中是极为罕见的。此剧除了强调跌宕起伏的戏剧情节和个性化的戏剧表演外,非常重视歌唱的作用,作曲家为每个人物(包括群体形象)都设计了鲜明可感的特性音调,不少独唱旋

律紧扣相应的核心主题加以重复、延展，万变不离其宗。人们从这些不同的特性音调中去感受人物性格发展的历程，洞察他们的内心世界，而且几乎只听一两遍，便能给人留下深刻的记忆。

就歌、舞、表的综合而言，《悲惨世界》基本没有舞蹈，勋伯格的《西贡小姐》也并不在意舞蹈的表现功能，除了音乐、歌词、表演等要素外，制作人更借助于令人震撼的布景和现代舞台装置，强化视觉刺激。《西贡小姐》中的直升机在逼真的发动机和螺旋桨叶片音响的伴随下从天而降的场面令人叹为观止。上海大剧院演出的《悲惨世界》，所有道具由一架由旧金山直抵上海的货运专机负责运输。美国巡演团演职员总数为107人，此外尚需上海大剧院提供演奏人员4名，服装助理14名，灯光助理8至10名，音响助理4名，装置人员20名。

歌剧在其发展沿革过程中，衍生出不少新的样式，创作理念、结构形式、风格语言迥然相异，却依然皆为歌剧。音乐剧亦如此，同样称作音乐剧，各时代、各家、各派乃至同时代、同作家、同组合的不同作品呈现的风貌特征绝非出于某种固定的概念模式。音乐剧仍在进步，除了现代高科技手段的介入，写成什么样的音乐剧，制作人、戏剧家、词作家、作曲家、舞美家、舞蹈家的艺术想象不会穷尽。中国有深厚的民间歌舞、戏曲艺术传统，有20世纪以来积累的戏剧创作表演经验，又有改革开放以来所接纳的丰富文化信息，应当说已经具备了创造现代音乐剧的良好基础，我们要做的事不是探讨定义，不在罗列显而易见的外在得失，而是要在怎样写好、演好音乐剧上作出切实的努力。这里涉及取材构思，形式驾驭、技术功底（戏剧的、诗歌的、音乐的、舞蹈的、演员的、导演的，更深入一些说，在音乐上的相关功底即有旋法的、和声的、复调的、配器的、结构的、音响建筑的、民族民间音乐的种种专业素养）、人才培养、市场调查、审美心理分析等诸多课题。英美许多音乐剧，并不靠制作者自吹自擂，而是由审美主体、热爱艺术的观众认可、传颂的。既然音乐剧是一种大众娱乐性艺术，那其必须在剧场里、听众中接受最真实的检验。

附 外国著名音乐节(部分)

20世纪40年代起,音乐节日益频繁,许多国家举办不同规模、不同类型的音乐节,大多为定期举行,也有不定期的。按音乐节举办先后次序摘要简介如下。

1. **拜罗伊特艺术节**始于1876年,在专为上演瓦格纳乐剧而建造的拜罗伊特节日剧场举行。在剧场落成典礼上,演出了瓦格纳的《尼伯龙根的指环》,李斯特、格里格、柴可夫斯基、马勒等著名作曲家曾出席观看。1882年,瓦格纳的《帕西法尔》在此首演后,每年或隔年上演瓦格纳的乐剧。从此成为专门演出瓦格纳乐剧的中心。欧美各地的优秀指挥家和歌唱家均参加过音乐节的演出。

2. **萨尔茨堡音乐节**由莫扎特音乐节发展而来,因马勒指挥《费加罗的婚姻》而闻名于世。从1922年起,每年7至8月举行音乐节,演出歌剧,举行音乐会,是世界一流交响乐队、指挥、独奏、独唱家云集的最重要、最盛大的音乐节之一。

3. **多瑙厄申根音乐节**始于1921年,原名为"振兴现代音乐室内乐演奏会",1951年改用现称。在西南德意志广播乐团合作下介绍许多富有特色的作品,其中有不少乐曲(欣德米特、克雷内克、哈巴、布莱兹、斯托克豪森等人的作品)成为现代音乐的名作。

4. **格林德伯恩歌剧音乐节**(英国)始于1934年,每年4至8月间举行,以大力奖励歌剧的新人新作为特点。

5. **伯克希尔音乐节**(美国)为库谢维茨基于1937年创立,每年7、8月,波士顿交响乐团在伯克希尔举行八周夏季音乐会。定址于坦格尔伍德庄园,故又称坦格尔伍德音乐节。

6. **达姆施塔特国际现代音乐节**亦称国际现代音乐讲习班,由施泰内克于1946年夏创办,为先锋派青年音乐家的活动中心。1972年起每两年举行一次。各国著名现代音乐家曾应邀举办讲座(如哈巴、梅西昂、瓦雷兹、布莱兹、诺诺、斯托克豪森等)。

7. **布拉格之春国际音乐节**始于1946年,每年邀请世界著名乐队和演奏、演唱家来此演出,为期三周。

8. **爱丁堡音乐节**(英国)始于1947年,每年夏季举行,为期三周,为英国重要的音乐艺术节。

9. **贝桑松国际音乐节**(法国)始于1948年,每年9月举行。在法国首演的各国作曲家的新作多半在此举行。

10. **卡萨尔斯乐节**(法国)始于1950年,以演奏西班牙大提琴家卡萨尔斯的作品为主,每年7、8月间举行音乐会演出。1968年起由普拉德市政府举办。塞金、斯特恩等著名音乐家应邀参加过演出。

11. **华沙之秋音乐节**(波兰)始于1956年,由波兰作曲家协会主办,以介绍新音乐为主。

12. **大阪国际音乐节**(日本)始于1958年,每年春季举行,以音乐会演出为主。

13. **"两个世界"音乐节**(意大利)始于1958年,为意大利作曲家梅诺蒂所创立,每年在斯波莱托举行,上演了不少曾被忽视的作品。

下篇 中国音乐类非物质文化遗产

第十章　世界非物质文化遗产（中国·音乐类）

2003年10月，在巴黎举行的联合国教科文组织第32届大会上通过的《保护非物质文化遗产国际公约》（以下简称《公约》）指出，物质文化遗产应涵盖五个方面的项目：①口头传说和表述，包括作为非物质文化遗产媒介的语言；②表演艺术；③社会风俗、礼仪、节庆；④有关自然界和宇宙的知识和实践；⑤传统的手工艺技能。《公约》指出，非物质文化遗产概念中的非物质性的含义，是与满足人们物质生活基本需求的物质生产相对而言的，是指以满足人们的精神生活需求为目的的精神生产这层含义上的非物质性。所谓非物质性，并不是与物质绝缘，而是指其偏重于以非物质形态存在的精神领域的创造活动及其结晶。

截至2022年11月，中国入选联合国教科文组织非物质文化遗产名录（名册）项目总数达43项，包括35个项目（含2个跨国联合申请项目）被列入《人类非物质文化遗产代表作名录》，7个项目被列入《急需保护的非物质文化遗产名录》，1个项目被列入《保护非物质文化遗产优秀实践名录》。其中有8项音乐遗产被联合国教科文组织命名为"人类口头和非物质遗产代表作"，这无疑对保护和传承这些古老且具有历史积淀的乐种具有非常现实和长远的意义。

第一节　中国古琴艺术

中国古琴是世界上最古老的弹拨乐器之一，主要由弦与木质共鸣器发音，至今已有三千多年历史。古琴艺术在中国音乐史、美学史、社会文化史、思想史等方面具有广泛影响，是中国古代精神文化在音乐方面的主要代表之一。2003年11月，联合国科教文组织正式批准中国古琴艺术为"人类口头和非物质遗产代表作"，作为需要重点扶持和抢救的世界优秀文化遗产之一。

一、发展历史

古琴也称"七弦琴"，因历史悠久，唐宋以来逐渐被称为古琴。有关古琴的记载最早见于《诗经》《尚书》等文献。古琴最初为五弦，周代发展为七弦，至少在西汉时古琴就有了徽位。三国时期，古琴七弦、十三徽的形制已基本稳定，一直流传至今。

古琴音乐具有悠久古老的发展历史，早在春秋战国时期，著名的琴人就有师涓、师旷、师文等；著名的琴曲有《高山》《流水》《阳春》《白雪》等。汉魏时期的著名琴人有嵇康、阮籍，著名琴曲有《广陵散》《酒狂》等。唐代，中国出现了以文字叙述的方式，通过规定的琴调——定弦法（左右两手固定的指法）在琴曲文字谱《碣石调幽兰》（南朝梁代丘明传谱）上运用，这是中国最早的也是目前所知的唯一一份古琴文字谱。隋唐时期的赵耶利，对当时流行的文字指法谱字进行了整理，并辑录了《弹琴右手法》《弹琴手势图》等解释演奏技法的著作。晚唐曹柔鉴于文字谱"其文极繁"，使用不便，而创造了减字谱。唐代著名

琴家董庭兰擅弹《大胡笳》《小胡笳》；薛易简擅弹《三峡流泉》《乌夜啼》《白雪》；晚唐琴人陈康士擅弹《离骚》，等等。宋代的著名琴人郭楚望创作的琴曲有《潇湘水云》《泛沧浪》《秋鸿》；刘志芳创作的琴曲有《忘机》《吴江吟》等，因此，古琴音乐在历史上再一次达到了艺术的高峰。见于记载的明、清时期的琴谱有一百五十多种，从中可知仅明代创作的琴曲就有三百多首，著名的琴曲有《秋鸿》《平沙落雁》《渔樵问答》《龙翔操》等。明清著名的琴人有徐长遇、蒋文勋、张孔山等。在美学理论上，徐上瀛《溪山琴况》的问世，展现了琴学在明、清时期的发展。

中华人民共和国成立以后，古琴音乐得到了重视，政府组织调查、收集、整理了流失在民间的各种传谱，录制了一批音响，发掘了一批古琴音乐人才，为今后古琴音乐的整理、研究、发展，开辟了新的前景。

二、艺术特点

古琴音乐有着自己独特的特点，在演奏技巧上，突出体现在两个方面。一是演奏技法上以按音、泛音和散音形成的旋律对比，主要表现在乐曲呈示或过渡性段落中；在乐曲展开性段落中，则往往是按、泛、散三种技法综合交错运用，以达到乐曲的高潮。另一特点是琴曲中的按音技法变化非常丰富，为古琴旋律韵味增加了浓烈的色彩，其虚、实、走音、按、滑、撞、游移的千变万化，形成琴曲旋律自成一体的独特风格。

三、古琴流派

古琴艺术有着高度个性化的特点，不同地域与师承的琴家在演奏风格中存在差异，甚至同一地域、同一师承的琴家风格也不尽相同。这些差异中也存在共性，琴家们各自遵循某些共同的琴道与艺术观点，形成一定的琴家群体，就是所谓的琴派。形成琴派的因素主要有三点：第一，地域。同一地域的琴家，寻师访友较为方便，在琴艺的相互切磋影响下较易形成相同或相近的理解和风格，如广陵派、诸城派、燕山派、蜀山派、岭南派等皆与地域有关。第二，师承。同一师承的琴家，遵循恩师的教导，往往对琴道的理解及演奏风格相同或相近，最终形成了琴派。第三，传谱。琴家们依照不同的琴谱钻研琴学。学习同一琴谱的琴家，更易形成相同或相近的理解和风格。自唐朝起，琴学流派就已见于著录："吴声清婉，若长江广流，绵延徐延，有国士之风；蜀声躁急，若激浪奔雷，亦一时之俊。"赵耶利的这句名言道出了由于对同一首琴曲存在不同的文化理解、审美情趣及审美表现力，从而形成不同琴派的事实。

第二节　新疆维吾尔木卡姆艺术

"中国新疆维吾尔木卡姆艺术"是流传于新疆各维吾尔族聚居区的各种木卡姆的总称，是集歌、舞、乐于一体的大型综合艺术形式。木卡姆音乐虽然是由中国新疆的音乐学者和民间艺人们搜集整理资料而予以申报的，但实际上木卡姆音乐不仅仅只在新疆，而是分布在19个国家和地区，其中包括中亚、南亚、西亚、北非等地。新疆处于这些国家和地区的最东端，是著名的"丝绸之路"必经之地。维吾尔木卡姆作为东、西方乐舞文化交流的结晶，记录和印证了不同人群乐舞文化之间相互传播、交融的历史。我国非常重视非物质文化遗产保护，2006年5月20日，新疆维吾尔木卡姆艺术经国务院批准列入第一

批国家级非物质文化遗产名录。

一、发展历史

木卡姆的源流从时代和地域因素分析主要有两点,一是在古代流传下来的传统音乐的基础上发展成的套曲和歌曲;二是地方音乐,即库车、喀什、吐鲁番、哈密、和田及刀郎音乐。这种时代和地域因素相互交织渗透,浑然一体,形成于维吾尔族人民的生活方式、民族特征、道德观念及其心理素质的民族调式特点。这种特点则是通过独特的音乐形式、演奏方法及独特的演奏乐器加以体现的。

维吾尔族的祖先是从事渔猎、畜牧生活的,在那个时候就产生了即兴抒发感情的歌曲,经过数百年不断融合、衍变,到公元12世纪,发展形成了"木卡姆"的雏形,也就是"博雅婉"组曲。"木卡姆"正式纳入中华民族的文化宝库与一位伟大的维吾尔族女性阿曼尼萨(1533—1567)密不可分。在她的影响下,阿曼尼萨的丈夫——国王阿不都·热西提汗召集散布在喀什噶尔与叶尔羌一带有名的维吾尔乐师、歌手和诗人,全面搜集整理流传在民间的"木卡姆"乐章。阿曼尼萨亲自创作了其中的"依西来提·安格孜木卡姆",成为流传后世的《十二木卡姆》中的重要组成部分。叶尔羌汗国成为当时木卡姆艺术的一个理想的中心。以喀什噶尔与叶尔羌为重要发源地的木卡姆乐舞,在之后不长的岁月里,就流传到天山南北各地,又形成了融合地方特色并冠以各地名称的木卡姆,如刀朗木卡姆、哈密木卡姆、伊犁木卡姆等,在维吾尔音乐舞蹈史上留下了浓墨重彩的一笔。

二、艺术特点

在维吾尔人的特定文化语境中,"木卡姆"已经成为包含文学、音乐、舞蹈、说唱、戏剧乃至民族认同、宗教信仰等各种艺术成分和文化意义的词语。歌唱内容包括哲人箴言、先知告诫、乡村俚语、民间故事等,其中既有民间歌谣,也有文人诗作;既是维吾尔族人民心智的生动表现,又是反映维吾尔族人民生活和社会风貌的百科全书。维吾尔木卡姆艺术的音乐形态丰富多样,有多种音律,繁复的调式、节拍、节奏和组合形式多样的伴奏乐器;歌曲体裁既有叙咏歌,也有叙事歌;演唱方式既有合唱,也有齐唱、独唱;唱词格律与押韵方式显示出鲜明的民族特色和强烈的感染力。

三、主要分类

新疆维吾尔木卡姆艺术在其文化空间的发展历程中形成了最具代表性的十二木卡姆、吐鲁番木卡姆、哈密木卡姆、刀郎木卡姆流派。

十二木卡姆主要流传在新疆塔里木盆地南缘的喀什、莎车、和田及塔里木盆地北缘的阿克苏、库车诸绿洲和伊犁谷地。它由十二套大型乐曲组成,其中的每一套包括"穹乃额曼"(意为"大曲",系列叙咏歌、器乐曲、歌舞曲)、"达斯坦"(系列叙事歌、器乐曲)和"麦西热甫"(系列歌舞曲)三大部分。每套包含乐曲二十至三十首,十二套共近三百首,完整的演唱需要20多个小时。

吐鲁番木卡姆主要流传于吐鲁番地区鄯善县鲁克沁镇及周边吐鲁番市和托克逊县,主要包括"拉克木卡姆""且比亚特木卡姆"十一套,十一套总计包括六十六首乐曲,全部演唱大约需要10个小时。唱词多为民间歌谣,也有文人墨客的诗作,它汇集了吐鲁番维吾尔民间口头文学和察合台历史时期古典诗歌的精华,是研究古代高昌人和周边族群及现代维吾尔民族生活哲学、伦理道德、民俗民风、文学

艺术等诸种文化表现不可多得的活态资料。

哈密木卡姆是流传在新疆哈密地区的一种历史悠久、篇幅宏大、结构完整的大型维吾尔音乐套曲，共有"琼都尔木卡姆""乌鲁克都尔木卡姆"等十二套，其中七套包括两个乐章（即两套曲目），共有258首曲目、数千行歌词。哈密木卡姆在其形成和发展过程中，在西域"伊州乐"的基础上，不同程度地吸收了来自中原、中亚及西亚的音乐艺术营养，在歌词、风格、结构等方面体现了文化多元性的特点。

刀郎木卡姆主要分布在塔里木盆地西北部及以叶尔羌河至塔里木河流域为中心的刀郎地区，尤以麦盖提县为盛。"刀郎木卡姆"根植于塔里木盆地西北缘叶尔羌河两岸的绿洲文化，含有漠北牧猎文化的因素，具有典型的"多元一体"的特点。每部刀郎木卡姆的长度约为6到9分钟，九套总长度约为一个半小时。刀郎木卡姆的唱词全都是在刀郎地区广为流传的维吾尔民谣，充分表达了刀郎地区维吾尔族人的喜、怒、哀、乐，同时反映出维吾尔族社会生活的各个方面，内容丰富多彩，曲调高亢粗犷，感情纯朴真挚。

第三节　蒙古族长调民歌

在蒙古族形成时期，长调民歌就已存在。蒙古族长调民歌与草原、与蒙古族游牧的生活方式息息相关，承载着蒙古族的历史，是蒙古族生产生活和精神性格的标志性展示。蒙古族长调民歌也是一种跨境分布的文化。中国的内蒙古自治区和蒙古国是蒙古族长调民歌最主要的文化分布区。2005年11月，蒙古族长调民歌入选第三批"人类口头和非物质遗产代表作"。

一、长调概述

长调民歌是典型的蒙古族音乐风格的代表。蒙古族先民跨出额尔古纳河流域，迁徙至蒙古高原，在这里，他们基本放弃了原有的狩猎生活，改为以畜牧劳动为主的生产方式，随之产生了反映游牧生活的牧歌体裁。蒙古族的长调民歌不仅有较大的篇幅，而且气息宽广，情感深沉，在持续的长音上常有类似于马头琴演奏时的颤动和装饰。有的长调还具有史诗般雄浑的气魄和历史沧桑感。蒙古族是个英雄的民族，辉煌的历史和特定的生存环境，在蒙古族人民的精神中留下了深刻的积淀，也使蒙古族民歌形成了深沉、宽广、博大和苍劲的风格。

二、蒙古族民歌的艺术特点

①音阶——蒙古族民歌采用中国音乐体系，多用五声音阶，五声以外的音多构成综合调式七声音阶。

②调式——以羽调式和徵调式为主，其次是宫调式和商调式。

③旋法——蒙古族民歌的旋律线条经常呈抛物线状，即一个乐句或乐节的高点常常位于中部。另外，音程较大的跳进，是形成蒙古族民歌开阔、稳健、剽悍性格的中心环节。

三、内蒙古长调民歌《辽阔的草原》

《辽阔的草原》是呼伦贝尔盟的一首长调牧歌。单纯从谱面上看，不能完全体会到《辽阔的草原》在实际歌唱中所展示出的蒙古草原一望无边的辽阔和"风吹草低见牛羊"的浑然气魄。这是一首节奏自

由的歌曲,气息悠长,歌唱者在字里行间使用了多种润腔手法。同时,这首歌曲还带有忧郁的情调,徐缓、漫长和苍凉感更为这支曲调增添了深沉隽永的意味。由于游牧的生产方式,蒙古族牧民经常策马独行,在孤寂中充分品尝和回味着欢乐、伤感和幸福。孤寂培养出了蒙古族坚毅的忍耐力。

第四节 花 儿

"花儿"又称"少年",是流传在我国青海、甘肃、宁夏回族自治区的民歌。因歌词中把女性比喻为花朵而得名。

"花儿"内容丰富多彩,形式自由活泼,语言生动形象,曲调高昂优美,具有浓郁的生活气息和乡土特色,因此深受当地汉、回、藏、东乡、保安、撒拉、土、裕固等民族的喜爱。

一、研究历史

"花儿"首次出现于全国文学研究中是在1922年12月17日北京大学歌谣研究会主办的《歌谣周刊》创刊上,它刊载了我国著名地质学家袁复礼在甘肃做地质调查时记录整理的30首"花儿"歌词,题目叫《甘肃的歌谣——"花儿"》。

音乐家王云阶1943年发表的《山丹花》是中国第一首"花儿"曲谱。1942年,张亚雄在重庆出版研究专著《花儿集》。中国艺术研究院音乐研究所原所长乔建中曾在2004年第三期《音乐研究》上撰文赞誉其"对于日后成为民俗学、音乐学界'显学'的'花儿'研究来说,是第一部内容丰富且有深度的专业书籍,是现代花儿研究的第一块碑石"。

1990年,著名音乐家江定仙教授写成钢琴组曲《甘肃行》:①走廊;②花儿;③阳关。其中"花儿"极富特色。该作品收入1992年中央音乐学院出版的《江定仙作品集》中。

二、分类与现状

根据"花儿"的发源地,可将其分为三类。

第一类是"河州花儿",发源于河州地区,今甘肃省临夏县,现在遍及临洮、康乐、和政、广和、永靖、夏河等县,有的流传到宁夏;

第二类叫"洮岷花儿",流行于洮岷地区,即现在甘肃省的临潭、岷县、单尼一带;

第三类是"西宁花儿",发源于西宁地区,即现在青海省的西宁、湟源、贵德、乐都、循化一带。

"花儿"在当地有着广泛的群众基础,但是随着经济发展和现代文明的冲击与渗透,原始古朴的"花儿"的生存空间正面临着紧缩。年轻人已经不满足原有的生存方式,纷纷离开家乡寻找赚钱的机会和新的生活梦想,因此真正热爱"花儿"并能为此付出努力的传唱歌手也就不多见了。

三、艺术特点

"花儿"的曲调称为"令",节奏自由,音域宽广,旋律变化较多,全凭演唱者即兴发挥,极富艺术魅力。

"花儿"是多民族共同创造并具有鲜明特色的民歌,它的文学价值、历史价值、社会价值备受研究家

青睐。"花儿"不仅是一种表演艺术,对其的科学研究也是非遗保护工作的一个重要方面。

2009年10月,"花儿"列入人类非物质文化遗产代表作名录。

第五节 侗族大歌

侗族大歌是在中国侗族地区由民间歌队演唱的一种多声部、无指挥、无伴奏、自然和声的民间合唱音乐(图10-1)。在历史上侗族大歌分布在整个侗族南部方言区,包括贵州东南部的从江、黎平、榕江和广西北部的三江、龙胜,湖南的通道等地。

图10-1 侗族大歌

一、发展历史

侗族大歌历史久远,早在宋明时期就已在侗族部分地区盛行。但是这种独具特色的民族音乐直到中华人民共和国成立后才被老一辈音乐家发现,并组织音乐工作者深入当地侗族山区去发掘、收集、记录、整理。

1959年10月黎平县侗族民间合唱团在首都舞台上唱响侗族大歌,引起强烈的反响,那是侗族大歌走出大山、走向全国、走向世界迈出的重要一步。

自从中华人民共和国成立以来,黎平县的侗族合唱团已到过世界十多个国家和地区演唱侗族大歌。1986年10月3日,贵州省黔东南苗族侗族自治州政府组织侗族合唱团首次出国赴法国巴黎参加秋季艺术节活动,她们在巴黎夏乐宫的演出受到欢迎,仅谢幕就达37次。法国巴黎金秋艺术节执行主席约瑟芬·玛尔格维茨听了侗族大歌后激动地说:"在亚洲的东方一个仅百余万人口的少数民族,能够创造和保存这样古老而纯正的、如此闪光的民间合唱艺术,这在世界上实为少见。"一直以来,世界音乐界认为中国没有多部和声艺术,此次演出让音乐界惊叹这是中国音乐史上的重大发现,从此扭转了国际上关于中国没有复调音乐的说法。

1988年6月,贵州省榕江县"金蝉歌队"应邀参加中国少儿艺术团赴法国和平儿童节十周年暨南特大众艺术节演唱侗族童声大歌,荣获一等奖。1994年和2001年的春节联欢晚会,黎平县侗族大歌队演唱了《蝉之歌》《布谷催春》等侗族民间歌曲,从而使侗族大歌这朵藏在深山里的民间艺术奇葩,名扬海内外。

二、艺术特点

大歌,是歌队集体演唱的歌。

侗族大歌是支声复调性质的多声部民歌,以"众低独高"为主要演唱方式;优美和谐是其鲜明的艺术品格;歌师教歌、歌班唱歌是其全民性的传承方式;多声部、无指挥、无伴奏是其主要特点;模拟鸟叫虫鸣、高山流水等自然之音,是大歌编创的一大特色,也是产生声音大歌的自然根源。它的主要内容是歌唱自然、劳动、爱情及人间友谊,是人与自然、人与人之间的一种和谐之声。侗歌讲究押韵,曲调优美,歌词多采用比兴手法,意蕴深刻。

除平时训练外,只有在重大节日、集体交往或接待远方尊贵的客人时侗族人才会在侗族村寨的标志性建筑鼓楼里演唱大歌。

三、主要分类

侗族大歌按其风格、旋律、内容、演唱方式及民间习惯又可分为鼓楼大歌、声音大歌、叙事大歌、童声大歌、混声大歌、戏曲大歌等。

鼓楼大歌称为"嘎老",是大歌中最早、最基本的一种。其歌词讲究内容和韵律,内容主要以古代长篇叙事诗为主,反映爱情生活的也不少。演唱鼓楼大歌的形式很庄重,男女歌队分坐两旁,先由主队领唱开始,表示对客人的欢迎和尊敬,然后才正式对歌。

声音大歌称为"嘎所",是大歌中最精华的部分。这种歌强调旋律的跌宕,声音的优美,但歌词一般短小,段落也不长,每段歌词后面都有一长段的衬腔。特别是女声声音大歌往往在衬腔里巧妙地对自然界音响(如流水、鸟叫、蝉鸣等)加以音乐化的模拟,附以人们内心丰富的情感,用它来比喻男女青年之间纯真的爱情。

叙事大歌分为"嘎窘"和"嘎节卜",属叙事性合唱曲,内容多为神话、故事传说、历史、英雄赞歌等,爱情叙事长诗占很大的分量,含有教育青年的意义。

童声大歌称"嘎腊温",是由儿童歌队演唱的歌曲,内容生动,节奏鲜明,易学易唱(图10-2)。

图 10-2　童声大歌

混声大歌是新的演唱形式。其变化是：由鼓楼走向舞台；由同声合唱变为混声合唱；由少数几人演唱发展到几十人的分声部合唱。

戏曲大歌是在侗戏演出过程中演唱的一种合唱形式，往往在剧中人数较多的场合及终场时运用，曲调风格与叙事大歌相同。

四、传承价值

侗族大歌是我国目前保存的优秀古代艺术遗产之一，是极具特色的中国民间音乐艺术。侗族大歌也是国际民间音乐艺苑中不可多得的一颗璀璨明珠，已唱出国门，惊动世界乐坛。作为多声部民间歌曲，侗族大歌在其多声思维、多声形态、合唱技艺、文化内涵等方面都属举世罕见。它所承载和传递的是一个民族的生活方式、社会结构、人伦礼俗、智慧精髓等至关重要的文化信息。2009年，侗族大歌成功入选人类非物质文化遗产代表作名录。

第六节　呼　麦

呼麦又名"浩林·潮尔"，原义指"喉咙"，即为"喉音"，是一种由喉咙紧缩而唱出"双声"的泛音咏唱技法。呼麦作为一种歌咏方法，目前主要流传于中国内蒙古自治区，南西伯利亚的图瓦、蒙古国、阿尔泰和哈卡斯等地区（图10-3）。西藏密宗格鲁派的噶陀、噶美两寺，也有使用低沉的喉音来唱诵经咒的传承。

图10-3　呼麦演唱

据音乐学家们考证，在我国诸多古籍中（包括《诗经》）记载北方草原民族的一种歌唱艺术——"啸"，就是"浩林·潮尔"的原始形态。若如此推断成立，其历史至少可追溯到两千三百年以前，人类复音音乐文化发源地这一基本部分也将被改写。这并非臆断，仅将"潮尔"的蒙语发音与西方复音音乐的合唱、和声、和弦等术语的发音进行对比，即可窥见其内在联系。潮尔，蒙古语准确发音为"chor"；而欧洲诸国的和音、和弦、合唱、众赞歌等术语分别是Chorus（英）、Chord（法）、Chor（德），其词根如此惊人的相似，绝非巧合。但迄今为止，中国音乐的历史却从未记载有关中华民族自身复音音乐的起源。那

么,究竟复音音乐是由西方传入中国,还是由中国阿尔泰地区(新疆)辐射到西方?事实是,"啸"——潮尔(Chor)已有两千三百多年的历史,而西方复音音乐最早产生于9世纪。合唱、众赞歌的兴盛则已到了14至17世纪。可见,一向被视为无复音音乐的东方——中国,极有可能是欧洲复音音乐的母体和发源地。

一、艺术特点

呼麦是运用特殊的声音技巧,一人同时唱出两个声部,形成罕见的多声部形态。呼麦发声原理特殊,有时声带振动,有时不振动,是用腔体内的气量产生共鸣。演唱者运用闭气技巧,使气息猛烈冲击声带,发出粗壮的气泡音,形成低音声部。在此基础上,演唱者巧妙调节口腔共鸣,强化和集中泛音,唱出透明清亮、带有金属声的高音声部,获得无比美妙的声音效果。

二、分类和风格

因受特殊演唱技巧的限制,呼麦的曲目不是特别丰富,大体说来有以下三种类型:一是咏唱美丽的自然风光;二是表现和模拟野生动物的可爱形象,保留着山林狩猎文化时期的音乐遗存;三是赞美骏马和草原等。

从其音乐风格来说,呼麦以短调音乐为主,但也能演唱些简短的长调歌曲,此类曲目并不多。从呼麦产生的传说及曲目的题材内容来看,"喉音"这一演唱形式,是山林狩猎文化时期的产物。

三、传承价值

"呼麦"艺术目前不仅轰动国际乐坛,同时也引起世界各国社会学、人类学、历史学、文化艺术学等专家学者的极大兴趣和关注,更被民族音乐学家、声乐界专家学者高度重视。中国音乐家协会名誉主席、音乐理论界泰斗吕骥先生指出:"蒙古族就有一种一个人同时唱两个声部的歌曲,外人是想象不出来的,我们应该认真学习研究。"著名蒙古族作曲家莫尔吉胡也撰文说:"浩林·潮尔音乐是人类最为古老的具有古代文物价值的音乐遗产,是活的音乐化石,是至今发掘发现的一切人种、民族的音乐遗产中最具有科学探索与认识价值的音乐遗产。"在继承和发展"呼麦"(浩林·潮尔)这一蒙古族精美绝伦的文化遗产方面,蒙古国把"呼麦"艺术列为"国宝";图瓦共和国则视"呼麦"为"民族魂";两国均把"呼麦"艺术发掘、研究列入国家艺术重点学科,并引入蒙古族声乐教学体系之中。我国中央音乐学院也把"呼麦"艺术列为国家艺术学科重点课题——"世界民族民间音乐"中的重要部分,并由世界民族音乐学专家陈自明教授亲自牵头主持研究。

"呼麦"在内蒙古草原已绝迹了一百多年,在新疆阿尔泰地区的蒙古族中,也濒临失传。所以,挽救、发掘并发展这一原本是中华民族的文化遗产,是当务之急,具有不可估量的现实意义和深远历史影响。

所幸,自20世纪90年代以来,内蒙古艺术界的有志之士已通过各种途径学习"呼麦"艺术。内蒙古歌舞团、内蒙古广播电视艺术团、蒙古族青年合唱团先后以不同声乐形式将"呼麦"引向舞台;2000年东方电影电视学院也把"呼麦"艺术引入民族艺术教学之中心。与此同时,呼麦还被收录到内蒙古音乐网,使全国多个省、市、自治区和多个国家的网友可以在网上欣赏到这一独具特色的蒙古族唱法。

我国非常重视对非物质文化遗产的保护,2006年5月20日,蒙古族呼麦经国务院批准列入第一批

国家级非物质文化遗产名录。2008年,中国蒙古族呼麦成功入选联合国教科文组织"人类非物质文化遗产"代表作名录。

第七节 南 音

南音也称"弦管""泉州南音""南曲""南管""南乐""弦管""郎君乐""郎君唱"等,是中国现存的最古老的乐种之一。南音用泉州方言演唱,主要以琵琶、洞箫、二弦、三弦、拍板等乐器演奏,以"乂工六思一"5个汉字符号记写乐曲。现存的三千余首古曲谱,保留了自晋至清历代不同类别的曲目。其音乐风格典雅细腻,演唱形式、乐器形制、宫调旋律、曲目曲谱及记谱方式独特,为研究中国古代音乐提供了丰富的历史信息。图10-4为福建南音表演。

图 10-4 福建南音

《中国音乐词典》载"南音"条目有以下四方面的内容:
① 周代的南方音乐,简称"南";
② 先秦已视作古乐的"南音";
③ 即"福建南曲";
④ 曲艺的一种,用广州方言演唱,流行于珠江三角洲地区,有一百多年历史,以清唱为主。
由此可见,南音、南曲之名古已有之,专指特定年代、特定地域的音乐。

一、历史

一般认为南曲起源于唐,形成于宋。

① 据文献记载,唐僖宗光启元年(885),王潮、王审知兄弟率军入闽,他们带去了唐代"大曲"传播于民间。大曲与当地民间音乐相互影响和吸收,从而产生了别具一格的"南曲"。

② 南曲主奏乐器琵琶的演奏姿势是斜抱着弹奏的(图10-5)。所用洞箫严格规定为一尺八寸。这两件乐器的演奏姿势、形制与唐旧制相符。

图 10-5 南琶

③南曲的曲牌名称有不少与唐代大曲、法曲的曲牌名称相同,如《摩诃兜勒》《子夜歌》《清平乐》《梁州曲》《婆罗门》等。

④宋代"南戏"五大名剧为《荆钗记》《白兔记》《拜月亭记》《杀狗记》和《琵琶记》,南曲也演唱这些剧目。

元朝时,文人加入戏曲创作,南音一方面吸取元曲之内容,一方面模仿其风格,至五大传奇《琵琶记》《荆钗记》《白兔记》《拜月亭记》及《杀狗记》产生后,更丰富了南音的曲文;此外各地声腔亦为南音所吸收、融合。至明代中叶以后,流行于江浙一带的昆山腔、弋阳腔传入闽南,亦为南音所吸收,南音创作亦日渐增多,迄清代,南音已相当成熟。

二、艺术特点

据学者研究考证,从南音的曲牌名称、格调韵味和所用乐器的制造特点、演奏姿势等方面来看,都足以说明南音与唐代大曲、法曲、宋词、元散曲有着密切关系,是一部立体的中国古代音乐史。它保留着唐宋古典曲牌,有浓厚的中原古乐遗风,间或融入某种异域情调。

南音所用的主要乐器洞箫又称"尺八",沿用唐箫规制,声韵浑厚深沉。

演奏南曲的琵琶(南琶),弹奏时应采用横抱姿势,与竖抱的北琶迥然而异,却和泉州开元寺内的飞天乐伎及敦煌壁画上的飞天造型十分相似。

南音的二弦与魏晋"奚琴"相似,拍板与唐以前的"节"相同。

南音演奏演唱形式与汉代相和歌表现形式一脉相承,为右琵琶(横抱演奏的曲颈琵琶)、三弦,左洞箫(十目九节的洞箫)、二弦,执拍板者居中而歌。

南音曲目有器乐曲和声乐曲两千余首,蕴含了晋清商乐、唐大曲、法曲、燕乐和佛教音乐及宋元明以来的词曲音乐、戏曲音乐等内容,其乐谱采用工尺谱记法。

南音演唱读音保留了中原古汉语音韵,并以泉州方言古语为标准,讲究咬字吐词,归韵收音。其曲调优美,节奏徐缓,古朴幽雅,委婉深情。

南音由"指套""大谱""散曲"三大部分(俗称"指""谱""曲")构成完整的音乐体系。"指"即"套曲",是一种有词、有谱、有指法(即琵琶弹奏指法),比较完整的套曲;"谱"是有标题的器乐套曲,没有曲词;"曲"即散曲,又称草曲,只唱不说,有谱、有词。

三、继承和发展

南音有深厚的历史、群众基础,作为陶冶情操、自娱自乐的文化表现形式,它与闽南人的生活密切相关,人们聚居之地几乎都有民间南音社团。据记载,最早的南音社团当属建于明崇祯三年(1630)的晋江深沪御宾南音社了。

中华人民共和国成立后,南音事业蓬勃发展。南音社团不仅有业余的组织,还有专业的组织。一批南音专业人员在各地区发挥骨干作用,而且在各种赛事及访问交流活动为泉州赢得了不少荣誉。同时,泉州市南音爱好者、华侨、华人也不时给乐社提供各方面的支持与帮助,为弘扬泉州南音事业作出可贵的贡献。

除了在闽南地区的泉州、漳州、厦门和港、澳、台地区以外,泉州南音还传播到东南亚国家,成为维系海外侨胞乡情的精神纽带,对增进民族认同感也起到积极作用。

国家非常重视非物质文化遗产的保护,2006年5月20日,南音经国务院批准列入第一批国家级非物质文化遗产名录。2007年6月8日,福建省泉州市南音乐团获得国家文化部颁布的首届文化遗产日奖。2009年10月,南音正式被联合国教科文组织列入人类非物质文化遗产代表作名录。

第八节　西安鼓乐

西安鼓乐是流传在西安及周边地区的鼓吹乐(图10-6)。乐队编制分敲击乐器与旋律乐器两大类,演奏形式分为坐乐和行乐,至今使用着唐、宋时期俗字谱的记写方式。西安鼓乐,是迄今为止我国境内发现并保存最完整的大型民间乐种之一,脱胎于唐代燕乐,后融于宫廷音乐,安史之乱期间随宫廷乐师流亡而流入民间。乐曲结构庞大、风格典雅,是中国传统器乐文化的典型代表,对研究中国古代音乐有着极高的学术价值。

图10-6　西安鼓乐表演

从结构、乐谱、曲名、使用乐器等方面分析,鼓乐与唐代燕乐中的大曲有着千丝万缕的联系,根据资料分析,西安鼓乐有可能源于唐,起于宋而兴于元、明,盛于清,经过几千年的实践与发展,特别是明、清以来戏曲音乐的影响,逐渐形成了一套完整的大型民族古典音乐形式。

西安鼓乐至今保存着最传统的鼓乐演奏形式、结构、乐器、曲牌及谱式。现今各西安鼓乐社使用的乐谱,仍是古代的半字谱,全为手抄传本,仍保留有明代的传本。有的音符与敦煌莫高窟发掘的唐乐谱相同。综观鼓乐乐曲的名称,仍保留着唐、宋、元、明、清的各种曲牌,可以说是一部中国音乐发展史。中国音乐的许多因素(律、调、曲、词、乐谱、乐器、结构、旋法等)都在这个古老的乐种中留下了痕迹,称西安鼓乐为我国古代音乐的"活化石"是一点也不过分的。

据音乐史家考证,在唐朝安史之乱期间,宫廷的乐师流落民间,唐代燕乐也随之流传民间。西安鼓乐脱胎于唐代燕乐,大气、庄重、高雅,曲目丰富,结构完整、曲调优美,具备宫廷音乐的特征,与一般的民间音乐大相径庭。

现存清乾隆二十八年(1763)西安鼓乐手抄谱珍藏本的谱字与宋代姜夔的自度曲所用的谱字基本相同,由此可以证明这一珍藏本历史久远,是明清以来渐在全国失传的俗字乐谱。

一、艺术特色

西安鼓乐是以打击乐和吹奏乐混合演奏的一种大型乐种,内容丰富、乐队庞大、曲目众多、结构复杂,是中国古代音乐乃至世界民间音乐发展史中的奇迹。西安鼓乐分僧、道、俗三个流派,各派有着不同的风格。相传,道派为城隍庙道士所传,而僧派由一毛姓和尚所传,演奏者多为市民,亦有道士、僧人。僧派中的一部分,因长期掌握在农民手中,不断吸收民间音乐,逐渐和僧派有了区别,形成俗派。僧派悠扬敞亮,道派平和雅静,俗派热烈浓郁。但不论哪一种流派,其演奏形式都是两种,即行乐和坐乐。

尽管古代城内长安鼓乐社的成员多为生意人,但传统上鼓乐社的成员都非常清高,不受雇于人,只给乐社及其家属的白事奏乐。当然也有例外,当年杨虎城陵墓从重庆迁回西安时,许多鼓乐社前往车站迎接。

俗派因在农村,其活动受农业生产季节影响,一般会在农闲时参加民俗性活动仪式,如祭年、迎神赛会、朝山进香、收获后庆贺丰收。

僧、道派因经商原因,平时日落店铺打烊后,艺人们聚集到四合院自娱自乐。本社庙会期间,他们全体出动,竭尽全力,昼夜演奏,且不取分文。遇有其他鼓乐社庙会,他们也会热情前往,烘托气氛。沿途他们吹吹打打,在市民面前展现技艺。最热闹的当数阴历六月初一的终南山南五台古会和六月中旬的城内西五台古会。其间,各鼓乐社纷纷前往演出,观众摩肩接踵。每年这两个时候,时常出现"同坛"(音),即斗乐、赛乐,两支鼓乐队你一曲我一段比赛,看谁演得多,演得好。

明清时期,鼓乐社甚为活跃。那时西安有上百座庙,而每座庙几乎都有围绕其活动的鼓乐社。庙会一个接一个,鼓乐声在长安古城内不绝于耳。

目前尚保留的鼓乐乐谱约百册,曲目三千首以上,曲名、曲牌有一千两百多个,套曲四十多部,包含极为丰富的民歌、戏曲、说唱及宫廷、宗教音乐。

二、艺术特点

西安鼓乐以竹笛为主奏乐器,分为"坐乐"和"行乐"两种演奏形式。西安鼓乐多于每年夏秋之际(农历五月底至七月底)在各地举行的乡会、庙会上演奏,目的是庆贺丰收,演奏者为各村、镇组织的"鼓乐社"及大寺院、大庙宇的鼓乐乐队。

1. 坐乐

"坐乐"是室内乐,吹奏乐器有笛、笙、管,击奏乐器有坐鼓、战鼓、乐鼓、独鼓、大饶、小饶、大钹、小钹、大锣、马锣、引锣、铰子、大梆子、手梆子等,有时还加上云锣。坐乐是有严格固定曲式结构的大型民间组曲,全曲由头(帽)、正身、尾(靴)三部分组成,民间艺人称呼这种结构形式为"穿靴戴帽"。

坐乐又分八拍坐乐全套和俗派坐乐两种。

八拍坐乐全套由僧、俗两派乐社演奏,主要因坐乐第一部分头(帽)中的头匣、二匣、三匣段落所用鼓段均为八拍鼓段而得名,城隍庙乐社的八拍坐乐全套多用双云锣演奏尺调乐曲。

俗派坐乐在乐曲结构上除不用花鼓段、别子两种体裁的乐曲外,它的主要特点是开场锣鼓部分全部应用大件打击乐器,如战鼓、大饶、勾锣等,气势浑厚,情绪热烈。曲子打扎子(又称"前扎子")部分,是俗派坐乐中特有的体裁,善用多首不同调性的乐曲连缀演奏,曲间插入锣鼓段,曲调生动、活泼,富有生气。

2. 行乐

行乐比坐乐简单,它的演奏以曲调为主,节奏乐器只起伴奏、击拍作用,多用于街道行进和庙会的群众场合。

行乐又分同乐鼓(又称高把子)、乱八仙(又称单面鼓)两种演奏形式。

同乐鼓除用笛、笙等管乐器外,还使用高把鼓、铰子、小叫锣、贡锣、手梆子等打击乐器,以形成自己独有的风貌。乐曲节奏平稳,速度徐缓,情调典雅,多在僧、道两派乐社中流行。

乱八仙因使用笛、笙、管、云锣、单面鼓、引锣、铰子、手棒子八件乐器而得名。演奏曲目广泛,凡是抒情乐曲,如鼓段、耍曲、套词、北词等曲调均可演奏,如《捧金杯》《得胜令》《石榴花》《香山射鼓》《十拍》《十六拍》《五十眼》《歌沙》等,大都来源于民歌小调或器乐曲牌,乐曲短小,旋律优美,情绪欢快。

西安鼓乐的调式为七声音阶,所用的调依据五度相生律而得。主奏乐器笛子常用的有宫调笛、平调笛、梅管调笛三种。

西安鼓乐的乐谱,据20世纪50年代所知的就有七十多本,其中署明抄写年份的有十六本,除何家营一本署作"唐开元五年六月十五日立"待考外,其余各本中抄写年代最早的是西仓乐社保存的《鼓段、赚、小曲本具全》,注有"大清康熙二十八年(1689)六月吉日置"。

西安鼓乐的民间音乐家有城隍庙鼓乐社安来绪、何维新;东仓鼓乐社梁振源、赵庚辰;西仓鼓乐社程世荣;显密寺鼓乐社程天相;大吉厂鼓乐社杨家帧、裴仁恭;何家营鼓乐社何永贞、何生哲;集贤香会乐社张有明等。

三、传承意义

西安鼓乐是我国古代音乐的重要遗存,它特有的复杂曲体和丰富的特性乐汇、旋法及乐器配置成

为破解中国古代音乐谜团的珍贵佐证;其大量的传谱曲目丰富了中华音乐文化宝库,将为我国民族音乐文化的进步,发展发挥重要作用。

现今,原西安鼓乐赖以生存的民间人文环境正在逐步消亡,其生存土壤正在消失,加之老艺人相继离世,后继乏人,西安鼓乐濒临灭绝,亟待抢救和保护。

2009年,西安鼓乐正式被联合国教科文组织列入人类非物质文化遗产代表作名录。

第十一章　国家级非物质文化遗产（陕西省·音乐类）

第一节　陕北民歌

陕北民歌是流传于我国陕北地区的传统民歌，它孕育着陕北古老悠久的历史，承载、积淀着深厚的中华文化，是风雨浇铸的精神建筑，是光阴荏苒的时代印痕，是历史积淀的文化烙印，也是这里民族精神、伦理秩序和道德规范在习俗形式中的具体存在和客观表现（图 11-1）。它代表着一种精神风貌，同时也是解读陕北文化的密码。

图 11-1　陕北民歌演唱

一、艺术分类

陕北民歌内涵极为丰富，若从演唱内容、形式和体裁上可分为信天游（山歌）、劳动号子、小调三大类。

信天游的产生与陕北特殊的地形、地貌有密不可分的关系。这里沟谷交错、梁峁起伏，人们站在坡上、沟底，彼此大声呼喊或交谈。为此，人们常常把声音拉得很长，于是便在高低长短间形成了自由疏散的韵律。因此信天游的曲调悠扬、高亢、粗犷、奔放，扣人心弦，荡气回肠，高度展示了陕北高原的自然景观、社会风貌和人文精神。

劳动号子产生于劳动过程中,是伴随体力劳动并与劳动节奏密切配合的民歌。音乐旋律朴实简单、朗朗上口,节奏有力,顿挫分明,音乐形象粗犷豪迈。

小调包括秧歌调及其他各种风俗歌曲,表现内容主要以日常的生活为主,旋律流畅、结构规整,节奏具有一定的规范性,演唱常用润腔装饰,听起来极具音乐律动特征。

二、传承价值

陕北民歌强大而持久的艺术生命力来自其反映了博大精深的陕北文化,其反映的社会生活内容十分丰富,体现了陕北文化的各个方面,如服饰、饮食、居室、旅行、自然、节日、风俗等,艺术价值已经远远超越了"民歌"的范畴,是陕北人民心中一座富饶而辉煌的文化艺术宝库。

2008年6月,陕北民歌经国务院批准列入第二批国家级非物质文化遗产名录。

第二节　紫阳民歌

紫阳民歌是流传在陕南地区民歌中最具代表性的曲种,是陕西省紫阳县境内民间歌曲的总称。其语言形象生动,曲调优美动听,具有鲜明的艺术特色和地方风格,是当地人民在长期劳动中创造出来,流传至今的艺术瑰宝(图11-2)。

图11-2　紫阳民歌演唱

一、艺术分类

紫阳民歌藏量极为丰富,所发现曲目共五千多首,体裁包括劳动号子、山歌、小调、风俗歌曲和新民歌等十几个曲种。其音乐风格大多具有较强的抒情性、叙事性和舞蹈性,适于表演动作、表达情节和反映人物的复杂感情。

劳动号子是紫阳民歌的基础,其风格粗犷豪迈,音调、节奏复杂多变,具有较强的生活气息;山歌大多是在劳动中即兴创作的、见景生情、随编随唱的山野歌曲,一般用于表现男女爱情生活;小调歌词较

为固定,曲调细腻流畅,旋律动听,节奏平稳,音域较窄,具有较强的叙事性和个人感情色彩;风俗歌曲是流传较广的民间口头文艺形式,是一种即兴创作歌曲,是反映紫阳人民生活习俗的歌曲,是民间举行婚丧嫁娶等各种仪式时所唱的歌曲;新民歌是新时代和新生活的产物,是中华人民共和国成立后编创的具有鲜明时代特征和较浓政治气息的新创民歌。

二、基本特征

①紫阳民歌是紫阳人民在长期生产、生活、劳动中创造的,无论是词或曲都能体现当地的风土人情,通俗易懂;

②受南北移民文化的影响,极具兼容性,小调婉转细腻,号子雄浑高亢;

③语言简洁,风趣幽默,集抒情性、叙事性、舞蹈性于一体;

④音乐采用宫、商、羽、徵四种调式,演唱真、假嗓结合,韵白独特,旋律流畅。

三、传承价值

紫阳民歌流传久远,歌词借喻巧妙,风趣幽默,有较高的文学价值;所用方言似川、似楚,韵味独具;其旋律优美婉转,高腔唱法中游移于调式音级间的色彩性颤音唱法具有独特的价值。

紫阳民歌对于丰富中华民族音乐宝库、弘扬中华民族音乐文化有不可低估的作用。2006 年 5 月 20 日,紫阳民歌经国务院批准列入第一批国家级非物质文化遗产名录。

第三节 镇巴民歌

镇巴民歌是陕西省最南端镇巴县独有的一种音乐。镇巴县虽地处巴山腹地,但文化积淀深厚,民风古朴豁达,自古便有自娱自乐的民间艺术活动,民歌之风尤甚,无论男女老少,都是开口能歌(图 11-3)。

图 11-3 镇巴民歌演唱

一、历史成因

1. 劳动方式

镇巴山大沟深,当地人民劳动方式极其艰苦,运输也主要靠人力。生活在这里的人们在单调的劳作中,需要精神调节、需要宣泄情感、需要娱乐,因此与劳动有直接或间接关系的民歌不计其数。

2. 民风民俗

在镇巴县极富特色的民风民俗中有很多民间音乐,其中围绕婚丧嫁娶的民歌更是丰富多彩,由此而产生的民歌把人生画卷展示得淋漓尽致。

3. 语音特色

镇巴县语言近似于川北语言,故其民歌的运腔规律也是如此,但其调式结构与川北相去甚远。镇巴民歌四声或五声徵调式较多,依次是羽、商。

4. 独特的文化形态

镇巴依秦望蜀傍楚,历来受秦川文化的熏染、荆楚文化的浸润、巴蜀文化的涵养,因而在文化形态上形成了以我为主、博采众家之长的特点。

二、题材与种类

镇巴民歌题材非常丰富,歌曲种类很多,包含了号子(劳动号子、山歌号子)、山歌调子、通山歌(茅山歌、姐儿歌等)、小调、风俗歌曲(嫁歌、孝歌等)、祭事性歌曲、曲艺(渔鼓、花鼓、青水曲子)等。

三、主要特征

镇巴民歌的风格独特而多元,其基本特征有四点。

①歌种全:有激越的劳动号子,有高亢的山歌号子,还有充满生活情趣的山歌和各式各样委婉动听的小调,以及风俗歌曲、祭祀性歌曲等。

②数量多:仅收存的镇巴民歌就有近两千首,有情爱类、生活类、劳动类、谐趣类、历史传说类和儿歌等,从各个方面反映出镇巴人民对生活的向往、对爱情的追求,体现出一种豁达、乐观和坚韧不拔的精神。

③音乐美:镇巴民歌音乐多为四句单段体,其徵调式、羽调式居多。曲调自然流畅,旋律优雅朴实。

④歌者众:镇巴民歌分布面广,参与人多,各乡镇都曾举行过民歌比赛。

镇巴民歌是音乐文化的宝库,有极高的学术研究价值。2008年6月,镇巴民歌经国务院批准列入第二批国家级非物质文化遗产名录。

第四节 韩城行鼓

韩城行鼓,俗称"挎鼓子",是陕西锣鼓中的精华,是关中地区优秀的民间音乐文化,在整个陕西打

击乐中占有重要地位(图11-4)。

图11-4 韩城行鼓表演

一、历史渊源

相传,元灭金后,蒙古兵在韩城敲锣打鼓,欢庆胜利。韩城百姓竞相效仿,遂成为韩城行鼓的原型。传统的表演中鼓手头戴战盔、腰束战裙、成骑马蹲裆式,击鼓时仰面朝天,模拟蒙古族骑士的英姿。即使在今天欣赏韩城行鼓的表演,仍能感受到这种气氛:鼓阵排开、令旗挥舞、百鼓齐鸣、气势恢宏,酣畅淋漓的鼓姿、强劲刚烈的鼓点,似黄河咆哮、如万马飞奔。敲到得意处,鼓手们失去常态,如醉如痴,狂跳狂舞。醉鼓醉镲是韩城行鼓的最佳境界。

韩城行鼓在历史上也是祭神的鼓乐。平日受苦受难的庄稼人,只有在敲起锣鼓时,才感受到做人的尊严,神圣之感油然而生。

中华人民共和国成立以来,尤其是近年间,随着对外表演与交流机会的增多,韩城行鼓的表现内容更趋丰富与多样化。花杆队的引入是韩城行鼓的又一亮点。鼓阵周围,几十位衣着艳丽的姑娘,手执彩绸束扎的花杆,在鼓手旁摇曳舞动。在青铜与皮革的原始撞击中,阳刚与阴柔相济,给人更丰富的美的享受。

今天,当地至少有十数支民间锣鼓队以其成熟的艺术、不同的流派活跃在不同的演出场合中。有的已走出韩城,受邀到全国各地演出,广受赞誉。这些队伍多次在国内外比赛、演出中获奖。韩城行鼓队1997年赴香港参加香港庆回归大型庆祝活动,获得赞誉。

二、主要价值

①韩城行鼓是我国鼓乐中极富特色的地域鼓种。其粗犷、豪爽、彪悍的军鼓乐风格,执着、陶醉、人神合一的表演特色,热烈喜庆、声色俱茂的民俗特点,形成了其独特的鼓乐特色。

②作为陕西打击乐的精华,对其发掘、抢救和保护会进一步丰富和完善中国音乐史。2008年6月7日,韩城行鼓经国务院批准列入第二批国家级非物质文化遗产名录。

第五节　白云山道教音乐

1608年,北京白云观道士王真寿到陕北佳县白云山主持道教事务,他将北京白云观的道教音乐带到这里,他与同来的道友广招弟子、诠释全真、讲习经文、传授经韵曲调、教授笙管吹奏和法器打击、组建笙管乐队、开展道教音乐活动。北京白云观地处京畿,观内道士常为宫廷做斋醮,其音乐自然就受到宫廷音乐的影响,因而从北京白云观传来的道教音乐就使白云山道教音乐具有了宫廷音乐的特点(图11-5)。因此,白云山道教音乐同时具有古典音乐和宫廷音乐的风格特点:既古朴典雅,又庄重肃穆。

清康熙年间,白云山道士苗太稔云游江南各地,广集名山道乐,因而,白云山道教音乐又有了婉转优美、清新秀丽的江南风格。

在长期的演出活动中,白云山道士们吸收佛教、晋剧、唢呐、民歌中的曲调和技巧,形成了以经韵曲调、笙管音乐、打击乐为主的独具特色的白云山道教音乐,并成为道教音乐四大流派中最具地方特色的一派,至今这一神韵仙乐仍经久不衰。

图11-5　白云山道教音乐活动

一、演奏形式

白云山道教音乐由三部分组成,即经韵曲调、笙管音乐、打击乐。

①经韵曲调:道士诵经时唱的曲调,又称经歌。其内容包括赞美道教教义、传扬神明灵验、祈福保安、消灾免难、施食饿鬼、超度亡魂、劝人行善、孝顺父母、忠君爱国等。

②笙管音乐:因主要乐器为笙和管子而得名,是白云山道教音乐中十分重要的部分,几乎可用于一切道教活动仪式。笙、管子、海笛的音色清脆、明亮,曲牌古老典雅,再加上特殊的演奏环境,使这种音乐庄重、肃穆、悦耳、委婉细腻、文静优美,具有浓郁的宗教气质。

③打击乐:有大鼓、小镲、大铙、大钹、铛铛、二饼子、手铃、大小木鱼、大小钟、铜鼓、磬等。乐器音色清亮、音量宏大,击法奇妙,既可在各项活动程序的转换、连接时单独演奏,又可在经韵曲调、笙管音乐的演唱、演奏中作为引子、间奏和尾声使用,起到烘托气氛、渲染情绪的作用。

经韵曲调、笙管音乐、打击乐在道教活动中常穿插、配合使用。所以,这三部分既相互独立,又不可

分割。其乐器多混用不分，演奏时，一名道士常身兼多职。

二、基本特征

①曲牌古雅，乐器音色清脆悦耳，令人心旷神怡，如入仙境，具有很高的欣赏价值；

②具有浓厚的宗教色彩和鲜明的道教文化特征；

③在民间音乐中极为少见，是民族文化中的珍稀品种，因而具有珍稀性特征；

④在与地方民歌、民间乐种的交流、融合中丰富、发展自己，具有民族传统文化的多元性特征；

⑤由于演出场所的不同，又具有演出环境的特殊性特征；

⑥依赖道教活动和民俗活动生存、发展，具有依赖生存性特征。

2008年6月7日，白云山道教音乐经国务院批准列入第二批国家级非物质文化遗产名录。

第六节　绥米唢呐

据考证，唢呐在金元时期由波斯、阿拉伯一带传入我国，最先作为宫廷器乐演奏。到明代，戚继光把其用于军中，后逐渐传入民间。

陕北绥（绥德县）米（米脂县）唢呐，迄今已有五六百年的历史。激扬高亢的唢呐声数百年来回荡在陕北的山山峁峁、沟沟岔岔，融入陕北人的生产、生活、生命之中，已成为陕北人文化需求、文化生命的一种独特符号。一曲曲唢呐是陕北人对宇宙的认识、对人生的感悟，是平民百姓或喜或怒或乐或悲或忧的表白（图11-6）。

图11-6　绥米唢呐表演

一、艺术特征

绥米唢呐的形成和发展有五点基本特征。

①军乐特征：唢呐由波斯传入我国，先为宫廷器乐，后由明代戚继光用入军乐。现流传在陕北唢呐

中的《大摆队》《大楚将军》《三通鼓》《得胜回营》等均体现出铿锵有力的军乐特点。

②多元化特征：既保留传统曲牌，又与当地秧歌、民歌、小调、戏剧曲牌相结合，曲目类别繁多，丰富多彩。

③群众性特征：与陕北人的生、死、婚嫁、娱神、娱人等社会生活都有不可或缺的联系，是黄土地人情感宣泄、精神栖息的心灵寄托，所以有广泛的群众性基础。

④技术性特征：口技与指法灵便，音色豪放、刚劲，各种技巧都易于发挥，非常富有表现力。

⑤宣传性特征：由于能出色地呈现新老民歌、现代歌曲，便于其在艺术表现中贯彻党的政策、传递党的信息，所以具有宣传性特征。

二、用途、形式

①喜庆：主要用于生日满月、婚嫁礼仪、节日娱乐、开业庆典等场合。

②娱神祭祀：逢道观庙会、春节秧歌、谒庙请神等场合吹奏。

③哀悼：主要在殡葬仪式上吹奏。

绥米唢呐吹奏形式主要有"动态""静态"两种。动态吹奏一般随迎亲、出殡、秧歌、谒庙、请神队伍在行进中吹奏。"静态"吹奏是鼓乐班在厅堂院落吹奏，演奏时间以仪程时间长短为准。

三、主要价值

绥米唢呐历史悠久，表现丰富，其基本特征及传承历史在中国整个吹打乐中都实属罕见。因此，进一步挖掘、抢救、保护和发展陕北唢呐音乐，使它走向世界，对丰富和完善中国和世界音乐史都有巨大作用。

2008年6月7日，绥米唢呐经国务院批准列入第二批国家级非物质文化遗产扩展项目名录。

第七节　蓝田普化水会音乐

蓝田普化水会音乐是千余年来流传在陕西省蓝田县普化镇一带专门用于佛事、善事、祭祀的民间吹打音乐（图11-7）。

图11-7　水会音乐演奏

"水会"曾是天旱时人们祈雨的一种带有迷信色彩的祭祀活动,民间称为"祈雨"。在取水过程中伴随的吹打乐就叫"水会音乐"。蓝田水会音乐是唐代宫廷音乐传至民间,后与民间音乐融合演绎而成的一种具有地方特色的民间乐种,带有浓厚的唐代风格,按照演奏的内容和形式分为行乐(行进中演奏)和坐乐(室内诵经时演奏),其音乐旋律委婉、清雅、细腻。

一、艺术特征

蓝田普化水会音乐分为行乐和坐乐两类,演奏风格严肃、庄重,从不用于喜庆婚俗场合。其音乐质朴、清越、雅致、细腻,与激越、粗放的秦腔形成鲜明对照。

音乐手抄传谱有八十多种曲牌,其记谱法为唐代燕乐半字谱,这也是它历史久远的实证。

二、艺术瑰宝

蓝田普化水会音乐从乐队乐器构成、曲目、记谱法等方面显示了很高的历史价值和学术研究价值;抢救、传承这一民间特有的音乐形式,对民间音乐的历史研究和音乐比较研究有着不可估量的重要意义。

蓝田普化水会音乐多年来一直处于濒危状态,乐谱所剩无几,乐器大量丢失损毁,老艺人相继谢世。历经岁月的磨难,蓝田普化水会音乐正面临着急剧的流变和消失之境,抢救、传承工作刻不容缓。2006年5月20日,蓝田普化水会音乐经国务院批准列入第一批国家级非物质文化遗产名录。

第八节 旬阳民歌

旬阳民歌是陕西省安康市旬阳县民间艺术瑰宝中一枝绽放的奇葩,其历史悠久,曲调丰富,种类繁多,风格迥异,是旬阳民间文化遗产不可或缺的重要组成部分。

一、历史渊源

旬阳民歌产生在明代以后,是流传于旬阳境内的地方性代表艺术之一。中华人民共和国成立后,特别是从20世纪50年代以来,省、地各级音乐工作者曾多次到旬阳采风,收集整理民歌,并于1981年8月出版《旬阳民歌集成》,其中三十四首被《陕西民歌集成卷》收录。这为旬阳民歌的传承和创新,保存了珍贵的资料。

二、艺术特色

旬阳民歌形式多样,包括号子、山歌、小调、风俗歌曲四类。

号子包括船工号子、劳动号子等。其节奏整齐、铿锵有力、曲调简朴、情绪激烈、性格豪迈,多采用一唱众和的演唱形式,气势壮观,感情激越,是现实生活劳动的真实写照。

山歌多在砍柴、放牧、种植等劳动中或向远处的人遥递情意、对答传情等交流情感中演唱,有的声调高亢、嘹亮,有的诙谐风趣、曲调悠扬。

小调曲式结构规整,流传广泛,大多为分节歌,长于叙事,表现手法多样,具有曲折、细腻的特点,或叙说故事,或寄情山水,或借于传说,或表达内心。其表现手法细腻、简单规整,音域一般在一个八度内。

风俗歌曲在旬阳民歌中有少量存在,多在酒宴、祭祀等活动中演唱。

三、传承意义

旬阳民歌历史文化悠久、音乐曲调丰富、种类繁多、风格迥异,是民间音乐艺术文化遗产中的重要组成部分。保护与传承旬阳民歌对于弘扬民族优秀传统、研究陕西地方文化,推动地方经济发展具有十分重要的意义和作用。

2014年11月11日,旬阳民歌经国务院批准列入第四批国家级非物质文化遗产名录。

第九节 高陵洞箫

高陵洞箫艺术是在继承民间传统管乐器演奏技巧的基础上,于清同治年间,通过胡学忠、胡道满(图11-8)两代艺人的不断创新,吸纳秦腔、曲子、关中道情等姊妹艺术精华的部分而独创的洞箫演奏技法。其技艺发祥地,是地处关中腹地的高陵县(今西安市高陵区)渭河以南的耿镇村。

一、艺术特征

高陵洞箫艺术以"双音代唱、喉音、上腭音、颤音、滑音、打音"为主要演奏技巧。"双音代唱"吹奏法是把秦腔唱法的彩腔唱声和箫吹奏运气指法巧妙地融合在一起,之后用于箫管,使洞箫低沉的声音突然放大,如唢呐浑厚响亮,形成多支洞箫合奏的效果,又恰似梆笛声和板胡声一样豪迈粗犷,具有强烈的穿透震撼力;"喉音"即在吹箫的同时,喉咙同时发声,"吼"唱一个旋律,与箫声形成和声,给人一种边吹边唱的感觉,显得格外雄厚有力。胡道满把箫艺从传统的低沉、苍凉、绵长变为洪亮、明快、欢乐的演奏,其箫音婉转悠长、醇厚有力、圆润清扬、美妙动听。

图11-8 洞箫艺人胡道满(已故)

二、传承意义

高陵洞箫艺术经过胡学忠、胡道满、胡永汉、胡天民的传承发展,达到境随心造,熔冶自然的效果。

2019年11月,国家级非物质文化遗产代表性项目保护单位名单公布,西安市高陵区文化馆获得"高陵洞箫"项目保护单位资格。

第十节　洋县佛教音乐

洋县佛教音乐分布于陕西省南部汉中盆地东缘洋县城乡。它是陕西佛教音乐中的佼佼者,是我国西部宗教音乐的代表作,被誉为佛教音乐的"油花花"(即事物的精华部分)。

一、历史渊源

洋县佛教音乐在唐末宋初已崭露头角,明代达到了鼎盛时期,清代初期和中期保持了继续发展的势头。特别是在明神宗之时,明肃皇太后为智果寺捐金赐经,神宗题写"敕赐智果寺"匾额,为智果寺捐建藏经楼一座,并御赐 6780 卷经书。皇帝还将护送经卷的鼓吹乐班及仪仗队一起赐给了智果寺。朝廷护送御赐经卷到智果寺的鼓吹乐班和智果寺的众僧处于一个特殊的环境之中,鼓吹乐班在传播佛乐、护送经卷、弘扬佛法中作出了贡献,因此使智果寺更加繁荣。之后智果寺的佛事盛大无比,境内其他寺院也争相效尤。在"文革"时期,寺庙衰落,佛教音乐从县域的寺庙走向民间。

二、艺术特征

洋县佛教乐曲繁多,有一千余首,这些乐曲曲牌记载在洋县智果寺明代御赐经卷中,保存至今。目前保存下来能供演唱、演奏的曲子有两百余首,可分为经韵、鼓吹乐曲、锣鼓乐曲三类,尤以鼓吹乐曲为盛。洋县佛教音乐有着委婉细腻的汉水上游地方乐曲的特色,具有极强的民间性、实用性。

洋县佛教音乐在 20 世纪 20 年代前一直主要以寺庙音乐的形式出现,之后音乐迅速地从寺庙走向民间,其吸收了洋县的曲子、民歌、碗碗腔、桄桄等音乐的养分,逐渐成为洋县民间音乐的一种。而且,其基本上是为民间办白事所用,在民间不断发展,推陈出新,取材变得十分广泛,音乐风格十分鲜明,缠绵悱恻,感染力很强。正因为如此,洋县民间办丧事必请鼓吹乐班(民间称"经摊""经乐班")前去诵经唱奏,这已成为当地群众的习惯。

三、主要价值

洋县佛教音乐是陕西佛教音乐的一个缩影,是西北地区优秀民间文化遗存,具有很高的价值。

①历史价值。在中国佛教音乐史中,像洋县佛教音乐这样具有典型地方特征又与御赐鼓吹乐班、御赐经卷连接传承在一起的音乐现象,实属罕见。

②文化价值。在佛教乐曲大多失传的今日,洋县却保存着两百多首乐曲,这足以让人称奇。洋县佛教音乐中鼓吹乐曲数量最多,这会对佛教音乐的研究起到促进作用,因此,发掘、抢救、保护洋县佛教音乐,可以对保存中华民族优秀文化、丰富和完善中国佛教音乐史起到积极的推动作用。

③艺术价值。洋县佛教音乐在一千四百余年的发展中形成了自己独有的一整套知识和艺术体系,较好地反映了汉水上游宗教音乐艺术的本质规律。发掘、抢救、保护洋县佛教音乐对陕西地区乃至全国的精神文明建设具有重要推动作用,能够丰富人民群众的文化生活,提高人民群众的素质,并促进社会主义和谐社会的构建。

2019 年 11 月,国家级非物质文化遗产代表性项目保护单位名单公布,洋县文化馆获得"洋县佛教音乐"项目保护单位资格。

附 录

表1 第一批国家级非物质文化遗产名录

民间音乐（共计72项）

序号	编号	项目名称	申报地区或单位
1	Ⅱ－1	左权开花调	山西省左权县
2	Ⅱ－2	河曲民歌	山西省河曲县
3	Ⅱ－3	蒙古族长调民歌	内蒙古自治区
4	Ⅱ－4	蒙古族呼麦	内蒙古自治区
5	Ⅱ－5	当涂民歌	安徽省马鞍山市
6	Ⅱ－6	巢湖民歌	安徽省巢湖市
7	Ⅱ－7	畲族民歌	福建省宁德市
8	Ⅱ－8	兴国山歌	江西省兴国县
9	Ⅱ－9	兴山民歌	湖北省兴山县
10	Ⅱ－10	桑植民歌	湖南省桑植县
11	Ⅱ－11	梅州客家山歌	广东省梅州市
12	Ⅱ－12	中山咸水歌	广东省中山市
13	Ⅱ－13	崖州民歌	海南省三亚市
14	Ⅱ－14	儋州调声	海南省儋州市
15	Ⅱ－15	石柱土家啰儿调	重庆市石柱土家族自治县
16	Ⅱ－16	巴山背二歌	四川省巴中市
17	Ⅱ－17	傈僳族民歌	云南省怒江傈僳族自治州、泸水县
18	Ⅱ－18	紫阳民歌	陕西省紫阳县
19	Ⅱ－19	裕固族民歌	甘肃省肃南裕固族自治县
20	Ⅱ－20	花儿（莲花山花儿会、松鸣岩花儿会、二郎山花儿会、老爷山花儿会、丹麻土族花儿会、七里寺花儿会、瞿昙寺花儿会、宁夏回族山花儿）	甘肃省康乐县、和政县、岷县 青海省大通回族土族自治县、互助土族自治县、民和回族土族自治县、乐都县 宁夏回族自治区
21	Ⅱ－21	藏族拉伊	青海省海南藏族自治州
22	Ⅱ－22	聊斋俚曲	山东省淄博市
23	Ⅱ－23	靖州苗族歌鼟	湖南省靖州苗族侗族自治县
24	Ⅱ－24	川江号子	重庆市 四川省
25	Ⅱ－25	南溪号子	重庆市黔江区

序号	编号	项目名称	申报地区或单位
26	Ⅱ－26	木洞山歌	重庆市巴南区
27	Ⅱ－27	川北薅草锣鼓	四川省青川县
28	Ⅱ－28	侗族大歌	贵州省黎平县广西壮族自治区柳州市、三江侗族自治县
29	Ⅱ－29	侗族琵琶歌	贵州省榕江县、黎平县
30	Ⅱ－30	哈尼族多声部民歌	云南省红河哈尼族彝族自治州
31	Ⅱ－31	彝族海菜腔	云南省红河哈尼族彝族自治州
32	Ⅱ－32	那坡壮族民歌	广西壮族自治区那坡县
33	Ⅱ－33	澧水船工号子	湖南省澧县
34	Ⅱ－34	古琴艺术	中国艺术研究院
35	Ⅱ－35	蒙古族马头琴音乐	内蒙古自治区
36	Ⅱ－36	蒙古族四胡音乐	内蒙古自治区通辽市
37	Ⅱ－37	唢呐艺术	河南省沁阳市甘肃省庆阳市
38	Ⅱ－38	羌笛演奏及制作技艺	四川省茂县
39	Ⅱ－39	辽宁鼓乐	辽宁省、辽阳市
40	Ⅱ－40	江南丝竹	江苏省太仓市　上海市
41	Ⅱ－41	海州五大宫调	江苏省连云港市
42	Ⅱ－4	嵊州吹打	浙江省嵊州市
43	Ⅱ－43	舟山锣鼓	浙江省舟山市
44	Ⅱ－44	十番音乐（闽西客家十番音乐、茶亭十番音乐）	福建省龙岩市、福州市
45	Ⅱ－45	鲁西南鼓吹乐	山东省嘉祥县
46	Ⅱ－46	板头曲	河南省南阳市
47	Ⅱ－47	宜昌丝竹	湖北省宜昌市夷陵区
48	Ⅱ－48	枝江民间吹打乐	湖北省枝江市
49	Ⅱ－49	广东音乐	广东省广州市、台山市
50	Ⅱ－50	潮州音乐	广东省潮州市、汕头市
51	Ⅱ－51	广东汉乐	广东省大埔县
52	Ⅱ－52	吹打（接龙吹打、金桥吹打）	重庆市巴南区、万盛区
53	Ⅱ－53	梁平癞子锣鼓	重庆市梁平县
54	Ⅱ－54	土家族打溜子	湖南省湘西土家族苗族自治州
55	Ⅱ－55	河北鼓吹乐	河北省永年县、抚宁县

序号	编号	项目名称	申报地区或单位
56	Ⅱ－56	晋南威风锣鼓	山西省临汾市
57	Ⅱ－57	绛州鼓乐	山西省新绛县
58	Ⅱ－58	上党八音会	山西省晋城市
59	Ⅱ－59	冀中笙管乐	（屈家营音乐会、高洛音乐会、高桥音乐会、胜芳音乐会）河北省固安县、涞水县、霸州市
60	Ⅱ－60	铜鼓十二调	贵州省镇宁布依族苗族自治县、贞丰县
61	Ⅱ－61	西安鼓乐	陕西省
62	Ⅱ－62	蓝田普化水会音乐	陕西省蓝田县
63	Ⅱ－63	回族民间器乐	宁夏回族自治区
64	Ⅱ－64	文水鈲子	山西省文水县
65	Ⅱ－65	智化寺京音乐	北京市
66	Ⅱ－66	五台山佛乐	山西省五台县
67	Ⅱ－67	千山寺庙音乐	辽宁省鞍山市
68	Ⅱ－68	苏州玄妙观道教音乐	江苏省苏州市
69	Ⅱ－69	武当山宫观道乐	湖北省十堰市
70	Ⅱ－70	新疆维吾尔木卡姆艺术（十二木卡姆、吐鲁番木卡姆、哈密木卡姆、刀郎木卡姆）	新疆维吾尔自治区、鄯善县、哈密地区、麦盖提县
71	Ⅱ－71	南音	福建省泉州市、厦门市
72	Ⅱ－72	泉州北管	福建省泉州市

表2 第一批国家级非物质文化遗产扩展项目名录
传统音乐（民间音乐，共计17项）

序号	项目名称	申报地区或单位
1（Ⅱ－3）	蒙古族长调民歌	新疆维吾尔自治区巴音郭楞自治州和布克赛尔蒙古自治县
2（Ⅱ－4）	蒙古族呼麦	新疆维吾尔自治区治区阿勒泰地区
3（Ⅱ－7）	畲族民歌	浙江省宁畲族自治县
4（Ⅱ－20）	崖州民歌	海南省乐示黎族自治区
5（Ⅱ－20）	薅草锣鼓（武宁打鼓歌、宜昌薅草锣鼓、五峰土家族薅草锣鼓、兴山薅草锣鼓、宣恩薅草锣鼓、长阳山歌、川东土家族薅草锣鼓）	江西省武宁县 湖北省宜昌市 五峰土家族自治县 兴山县、宣恩县 长阳土家族自治县

序号	项目名称	申报地区或单位
6(Ⅱ—27)	侗族大歌	贵州省从江县、榕江县
7(Ⅱ—28)	多声部民歌 （潮尔道—蒙古族合声演唱、瑶族蝴蝶歌、壮族三声部民歌、羌族多声部民歌、硗碛多声部民歌、苗族多声部民歌）	内蒙古自治区锡林浩特市 广西壮族自治区富川 瑶族自治县、马山县 四川省松潘县、雅安市
8(Ⅱ—30)	古琴艺术 （虞山琴派、广陵琴派、金陵琴派、梅庵琴派、浙派、诸城派、岭南派）	江苏省常熟市 扬州市、南京市 南通市、镇江市 浙江省杭州市 山东省诸城市 广东省广州市
9(Ⅱ—34)	古琴艺术 （虞山琴派、广陵琴派、金陵琴派、梅庵琴派、浙派、诸城派、岭南派）	江苏省常熟市 扬州市、南京市 南通市、镇江市 浙江省杭州市 山东省诸城市 广东省广州市
10(Ⅱ—35)	蒙古族马头琴音乐	吉林省前郭尔罗斯蒙古族自治县
11(Ⅱ—36)	蒙古族四胡音乐	吉林省前郭尔罗斯蒙古族自治县 黑龙江省杜尔伯特蒙古族自治县
12(Ⅱ—37)	唢呐艺术 （唐山花吹、丰宁满族吵子会、晋北鼓吹、上党八音会、上党乐户班社、丹东鼓乐、杨小班鼓吹乐棚、于都唢呐公婆吹、万载得胜鼓、邹城平派鼓吹乐、泪水鸣音、鸣音喇叭、远安鸣音、青山唢呐、永城吹打、绥米唢呐）	河北省唐海县 丰宁满族自治县 山西省阳高县、忻州市长子县、壶关县 辽宁省丹东市 黑龙江省肇州县 江西省于都县、万载县 山东省邹城市 湖北省保康县、南漳县、远安县 湖南省湘潭县 重庆市綦江县 陕西省绥德县、米脂县
13(Ⅱ—40)	江南丝竹	浙江省杭州市
14(Ⅱ—44)	十番音乐 （楚州十番锣鼓、邵伯锣鼓小牌子、楼塔细十番、遂昌昆曲十番、黄石惠洋十音、佛山十番、海南八音器乐）	江苏省淮安市、江都市 浙江省杭州市、遂昌县 福建省莆田市 广东省佛山市 海南省海口市

序号	项目名称	申报地区或单位
15(Ⅱ—45)	鲁西南鼓吹乐	山东省菏泽市牡丹区
16(Ⅱ—54)	土家族打溜子	湖北省五峰土家族自治县、鹤峰县
17(Ⅱ—59)	冀中笙管乐 （白庙村音乐会、雄县古乐、小冯村音乐会、张庄音乐会、军卢村音乐会、东张务音乐会、南响口梵呗音乐会、里东庄音乐老会、辛安庄民间音乐会、安新县圈头村音乐会、东韩村拾幡古乐、子位吹歌）	北京市大兴区 河北省雄县、固安县、霸州市、廊坊市安次区、文安县、任丘市、安新县、易县、定州市

表3　第二批国家级非物质文化遗产名录
传统音乐（民间音乐，共计67项）

序号	项目名称	申报地区或单位
1	陕北民歌	陕西省榆林市、延安市
2	昌黎民歌	河北省昌黎县
3	高邮民歌	江苏省高邮市
4	五河民歌	安徽省五河县
5	大别山民歌	安徽省六安市
6	徽州民歌	安徽省黄山市
7	信阳民歌	河南省信阳市
8	西坪民歌	河南省西峡县
9	马山民歌	湖北省荆州市荆州区
10	潜江民歌	湖北省潜江市
11	吕家河民歌	湖北省丹江口市
12	秀山民歌	重庆市秀山土家族苗族自治县
13	酉阳民歌	重庆市酉阳土家族苗族自治县
14	镇巴民歌	陕西省镇巴县
15	嘉善田歌	浙江省嘉善县
16	南坪曲子	四川省九寨沟县
17	茶山号子	湖南省辰溪县
18	啰啰咚	湖北省监利县
19	爬山调	内蒙古自治区呼和浩特市 乌拉特前旗

序号	项目名称	申报地区或单位
20	漫瀚调	内蒙古自治区准格尔旗
21	惠东渔歌	广东省惠州市
22	海门山歌	江苏省海门市
23	新化山歌	湖南省娄底市
24	姚安坝子腔	云南省姚安县
25	海洋号子 (舟山渔民号子、长岛渔号)	浙江省岱山县 山东省长岛县
26	江河号子 (黄河号子、长江峡江号子、 酉水船工号子)	黄河水利委员会河南黄河河务局 湖北省宜昌市夷陵区、伍家岗区、巴东县、秭归县 湖南省保靖县
27	码头号子 (上海港码头号子)	上海市浦东新区、杨浦区
28	森林号子 (长白山森林号子、兴安岭森林号子)	吉林省文学艺术界联合会民间文艺家协会 黑龙江省伊春市
29	搬运号子 (梁平抬儿调、龙骨坡抬工号子)	重庆市梁平县、巫山县
30	制作号子(竹麻号子)	四川省邛崃市
31	鲁南五大调	山东省郯城县、日照市
32	老河口丝弦	湖北省老河口市
33	蒙古族民歌 (科尔沁叙事民歌、鄂尔多斯短调民歌、鄂尔多斯古如歌、阜新东蒙短调民歌、郭尔罗斯蒙古族民歌)	内蒙古自治区通辽市、鄂尔多斯市、杭锦旗 辽宁省阜新蒙古族自治县 吉林省前郭尔罗斯蒙古族自治县
34	鄂温克族民歌 (鄂温克叙事民歌)	内蒙古自治区鄂温克族自治旗
35	鄂伦春族民歌 (鄂伦春族赞达仁)	内蒙古自治区鄂伦春自治旗 黑龙江省大兴安岭地区
36	达斡尔族民歌 (达斡尔扎恩达勒、罕伯岱达斡尔族民歌)	内蒙古自治区莫力达瓦达斡尔族自治旗 黑龙江省齐齐哈尔市
37	苗族民歌 (湘西苗族民歌、苗族飞歌)	湖南省吉首市 贵州省雷山县

序号	项目名称	申报地区或单位
38	瑶族民歌 (花瑶呜哇山歌)	湖南省隆回县
39	黎族民歌 (琼中黎族民歌)	海南省琼中黎族苗族自治县
40	布依族民歌 (好花红调)	贵州省惠水县
41	彝族民歌 (彝族酒歌)	云南省武定县
42	布朗族民歌 (布朗族弹唱)	云南省勐海县
43	藏族民歌 (川西藏族山歌、玛达咪山歌、华锐藏族民歌、甘南藏族民歌、玉树民歌)	四川省甘孜藏族自治州、阿坝藏族羌族自治州、炉霍县、九龙县 甘肃省天祝藏族自治县、甘南藏族自治州 青海省玉树藏族自治州
44	维吾尔族民歌 (罗布淖尔维吾尔族民歌)	新疆维吾尔自治区尉犁县
45	乌孜别克族埃希来、叶来	新疆维吾尔自治区艺术研究所、伊犁哈萨克自治州、喀什地区
46	回族宴席曲	青海省门源回族自治县
47	琵琶艺术 (瀛洲古调派、浦东派、平湖派)	上海市崇明县、南汇区 浙江省平湖市
48	古筝艺术(山东古筝乐)	山东省菏泽市
49	笙管乐 复州双管乐、建平十王会、超化吹歌)	辽宁省瓦房店市、建平县 河南省新密市
50	津门法鼓 (挂甲寺庆音法鼓、杨家庄永音法鼓、刘园祥音法鼓)	天津市河西区、北辰区
51	锣鼓艺术 (汉沽飞镲、常山战鼓、太原锣鼓、泗泾十锦细锣鼓、大铜器、开封盘鼓、宜昌堂调、韩城行鼓)	天津市汉沽区 河北省正定县 山西省太原市 上海市松江区 河南省西平县、郏县、开封市 湖北省宜昌市 陕西省韩城市
52	朝鲜族洞箫音乐	吉林省延吉市、珲春市

续表

序号	项目名称	申报地区或单位
53	土家族咚咚喹	湖南省龙山县
54	哈萨克六十二阔恩尔	新疆维吾尔自治区伊犁哈萨克自治州
55	维吾尔族鼓吹乐	新疆维吾尔自治区
56	洞经音乐 （文昌洞经古乐、妙善学女子洞经音乐）	四川省梓潼县 云南省通海县
57	芦笙音乐 （侗族芦笙、苗族芒筒芦笙）	湖南省通道侗族自治县 贵州省丹寨县
58	布依族勒尤	贵州省贞丰县、兴义市、镇宁布依族苗族自治县
59	藏族扎木聂弹唱	青海省海南藏族自治州
60	哈萨克族冬布拉艺术	新疆维吾尔自治区伊犁哈萨克自治州
61	柯尔克孜族库姆孜艺术	新疆维吾尔自治区克孜勒苏柯尔克孜自治州、乌恰县
62	蒙古族绰尔	新疆维吾尔自治区阿勒泰地区
63	黎族竹木器乐	海南省保亭黎族苗族自治县、五指山市
64	口弦音乐	四川省布拖县
65	吟诵调（常州吟诵）	江苏省常州市
66	佛教音乐 （天宁寺梵呗唱诵、鱼山梵呗、大相国寺梵乐、直孔噶举派音乐、拉卜楞寺佛殿音乐道得尔、青海藏族唱经调、北武当庙寺庙音乐）	江苏省常州市 山东省东阿县 河南省开封市 西藏自治区墨竹工卡县 甘肃省夏河县 青海省兴海县 宁夏回族自治区平罗县
67	道教音乐 （广宗太平道乐、恒山道乐、上海道教音乐、无锡道教音乐、齐云山道场音乐、崂山道教音乐、泰山道教音乐、胶东全真道教音乐、腊山道教音乐、海南斋醮科仪音乐、成都道教音乐、白云山道教音乐、清水道教音乐）	河北省广宗县 山西省阳高县 上海市道教协会 江苏省无锡市 安徽省休宁县 山东省青岛市崂山区、泰安市、烟台市、东平县 海南省定安县 四川省成都市 陕西省佳县 甘肃省清水县

表4 第二批国家级非物质文化遗产项目传承人名单（音乐类）

序号	项目名称	申报地区或单位	代表性传承人 姓名	性别
1	河曲民歌	山西省河曲县	辛里生	男
2			吕桂英	女
3	蒙古族长调民歌	内蒙古自治区	巴德玛	女
4			额日格吉德玛	女
5			莫德格	女
6			宝音德力格尔	女
7	兴国山歌	江西省兴国县	徐盛久	男
8	兴山民歌	湖北省兴山县	陈家珍	女
9	梅州客家山歌	广东省梅州市	余耀南	男
10	中山咸水歌	广东省中山市	吴志辉	男
11	儋州调声	海南省儋州市	唐宝山	男
12	石柱土家啰儿调	重庆市石柱土家族自治县	刘永斌	男
13	巴山背二歌	四川省巴中市	陈治华	男
14	傈僳族民歌	云南省泸水县	王 利	男
15	花儿（松鸣岩花儿会）	甘肃省和政县	马金山	男
16	花儿（老爷山花儿会）	青海省大通回族土族自治县	马得林	男
17	花儿（丹麻土族花儿会）	青海省互助土族自治县	马明山	女
18	花儿（七里寺花儿会）	青海省民和回族土族自治县	赵存禄	男
19			张英芝	女
20	花儿（瞿昙寺花儿会）	青海省乐都县	王存福	男
21	花儿（宁夏回族山花儿）	宁夏回族自治区	马生林	男
22	藏族拉伊	青海省海南藏族自治州	切吉卓玛	女
23	聊斋俚曲	山东省淄博市	蒲章俊	男
24	南溪号子	重庆市黔江区	杨正泽	男
25	木洞山歌	重庆市巴南区	潘中民	男
26	川北薅草锣鼓	四川省青川县	王绍兴	男
27	侗族大歌	贵州省黎平县	吴品仙	女
28		广西壮族自治区三江侗族自治县	吴光祖	男
29			覃奶号	女
30	侗族琵琶歌	贵州省榕江县	吴家兴	男
31		贵州省黎平县	吴玉竹	女

序号	项目名称	申报地区或单位	代表性传承人	
			姓名	性别
32	哈尼族多声部民歌	云南省红河哈尼族彝族自治州	车 格	女
33			陈习娘	男
34	彝族海菜腔	云南省红河哈尼族彝族自治州	后宝云	男
35			阿家文	男
36	那坡壮族民歌	广西壮族自治区那坡县	罗景超	男
37	古琴艺术	中国艺术研究院	郑珉中	男
38			陈长林	男
39			吴 钊	男
40			姚公白	男
41			刘赤城	男
42			李 璠	男
43			吴文光	男
44			林友仁	男
45			李祥霆	男
46			龚 一	男
47	蒙古族马头琴音乐	内蒙古自治区	齐·宝力高	男
48	蒙古族四胡音乐	内蒙古自治区通辽市	吴云龙	男
49			特格喜都楞	男
50	唢呐艺术	河南省沁阳市	贺德义	男
51			李金海	男
52	羌笛演奏及制作技艺	四川省茂县	龚代仁	男
53	辽宁鼓乐	辽宁省	刘振义	男
54	江南丝竹	上海市	陆春龄	男
55			周 皓	男
56	海州五大宫调	江苏省连云港市	赵绍康	男
57			刘长兰	女
58	嵊州吹打	浙江省嵊州市	尹功祥	男
59	舟山锣鼓	浙江省舟山市	高如丰	男
60	十番音乐（茶亭十番音乐）	福建省福州市	陈英木	男
61	鲁西南鼓吹乐	山东省嘉祥县	伊双来	男

序号	项目名称	申报地区或单位	代表性传承人	
			姓名	性别
62	板头曲	河南省南阳市	宋光生	男
63	宜昌丝竹	湖北省宜昌市夷陵区	黄太柏	男
64	枝江民间吹打乐	湖北省枝江市	杜海涛	男
65	广东音乐	广东省台山市	陈哲深	男
66	潮州音乐	广东省潮州市	黄义孝	男
67		广东省汕头市	林立言	男
68			杨秀明	男
69	广东汉乐	广东省大埔县	罗邦龙	男
70	吹打（接龙吹打）	重庆市巴南区	唐佑伦	男
71	吹打（金桥吹打）	重庆市万盛区	张登洋	男
72	梁平癞子锣鼓	重庆市梁平县	刘官胜	男
73	土家族打溜子	湖南省湘西土家族苗族自治州	罗仕碧	男
74			田隆信	男
75	河北鼓吹乐	河北省永年县	刘红升	男
76	冀中笙管乐（屈家营音乐会）	河北省固安县	冯月池	男
77	冀中笙管乐（高洛音乐会）	河北省涞水县	蔡玉润	男
78	冀中笙管乐（高桥音乐会）	河北省霸州市	尚学智	男
79	冀中笙管乐（胜芳音乐会）	河北省霸州市	胡德明	男
80	铜鼓十二调	贵州省镇宁布依族苗族自治县	王芳仁	男
81		贵州省贞丰县	王永占	男
82	西安鼓乐	陕西省	赵庚辰	男
83			顾景昭	男
84			田中禾	男
85	回族民间器乐	宁夏回族自治区	马兰花	女
86	智化寺京音乐	北京市	张本兴	男

续表

序号	项目名称	申报地区或单位	代表性传承人 姓名	性别
87	苏州玄妙观道教音乐	江苏省苏州市	毛良善	男
88			薛桂元	男
89	新疆维吾尔木卡姆艺术（十二木卡姆）	新疆维吾尔自治区	玉素甫·托合提	男
90			阿布来提赛来	男
91			吐尼莎·萨拉依丁	女
92			乌斯曼·艾买提	男
93	新疆维吾尔木卡姆艺术（吐鲁番木卡姆）	新疆维吾尔自治区鄯善县	买买提·吾拉音	男
94			吐尔逊·司马义	男
95	新疆维吾尔木卡姆艺术（哈密木卡姆）	新疆维吾尔自治区哈密地区	艾赛提·莫合塔尔	男
96	新疆维吾尔木卡姆艺术（刀郎木卡姆）	新疆维吾尔自治区麦盖提县	玉苏因·亚亚	男
97			阿不都吉力力·肉孜	男
98	南音	福建省泉州市	黄淑英	女
99			苏统谋	男
100			吴彦造	男
101			丁水清	男
102			苏诗永	男
103			夏永西	男
104		福建省厦门市	吴世安	男

表5　第三批国家级非物质文化遗产名录
传统音乐（共计16项）

序号	项目名称	申报地区或单位
1	凤阳民歌	安徽省滁州市
2	九江山歌	江西省九江县
3	利川灯歌	湖北省利川市
4	天门民歌	湖北省天门市
5	临高渔歌	海南省临高县
6	弥渡民歌	云南省弥渡县
7	青海汉族民间小调	青海省西宁市
8	阿里郎	吉林省延边朝鲜族自治州
9	哈萨克族民歌	新疆维吾尔自治区伊犁哈萨克自治州

序号	项目名称	申报地区或单位
10	塔吉克族民歌	新疆维吾尔自治区塔什库尔干塔吉克自治县
11	茅山号子	江苏省兴化市
12	弦索乐(菏泽弦索乐)	山东省菏泽市
13	纳西族白沙细乐	云南省丽江市古城区
14	伽倻琴艺术	吉林省延吉市
15	京族独弦琴艺术	广西壮族自治区东兴市
16	哈萨克族库布孜	新疆维吾尔自治区伊犁哈萨克自治州

表6 第三批国家级非物质文化遗产项目传承人名单(音乐类)

序号	项目名称	申报地区或单位	姓名	性别	民族
1	左权开花调	山西省左权县	刘改鱼	女	汉族
2	河曲民歌	山西省河曲县	韩运德	男	汉族
3	蒙古族长调民歌	内蒙古自治区	扎格达苏荣	男	蒙古族
4			阿拉坦其其格	女	蒙古族
5			淖尔吉玛	女	蒙古族
6			赛音毕力格	男	蒙古族
7		新疆维吾尔自治区和布克赛尔蒙古自治县	加·道尔吉	男	蒙古族
8	畲族民歌	福建省宁德市	雷美凤	女	畲族
9		浙江省景宁畲族自治县	蓝陈启	女	畲族
10	兴国山歌	江西省兴国县	王善良	男	汉族
11	兴山民歌	湖北省兴山县	彭泗德	男	汉族
12	梅州客家山歌	广东省梅州市	汤明哲	男	汉族
13	石柱土家啰儿调	重庆市石柱土家族自治县	黄代书	男	土家族
14	傈僳族民歌	云南省怒江傈僳族自治州泸水县	李学华	男	傈僳族
15	裕固族民歌	甘肃省肃南裕固族自治县	杜秀兰	女	裕固族
16			杜秀英	女	裕固族
17	花儿(莲花山花儿会)	甘肃省康乐县	汪莲莲	女	汉族
18	花儿(二郎山花儿会)	甘肃省岷县	刘郭成	男	汉族
19	花儿(宁夏回族山花儿)	宁夏回族自治区	张明星	男	回族
20	花儿(新疆花儿)	新疆维吾尔自治区乌鲁木齐市米东区	韩生元	男	回族

续表

序号	项目名称	申报地区或单位	姓名	性别	民族
21	木洞山歌	重庆市巴南区	喻良华	男	汉族
22	薅草锣鼓（武宁打鼓歌）	江西省武宁县	孟凡林	男	汉族
23	薅草锣鼓（长阳山歌）	湖北省长阳土家族自治县	王爱民	男	土家族
24	侗族大歌	贵州省从江县	吴仁和	男	侗族
25			潘萨银花	女	侗族
26	侗族琵琶歌	贵州省黎平县	吴仕恒	男	侗族
27	多声部民歌（潮尔道－蒙古族合声演唱）	内蒙古自治区锡林浩特市	芒 来	男	蒙古族
28	多声部民歌（壮族三声部民歌）	广西壮族自治区马山县	温桂元	男	壮族
29	多声部民歌（羌族多声部民歌）	四川省松潘县	郎加木	男	羌族
30	古琴艺术	中国艺术研究院	李禹贤	男	汉族
31	古琴艺术（金陵琴派）	江苏省南京市	刘正春	男	汉族
32	古琴艺术（梅庵琴派）	江苏省镇江市	刘善教	男	汉族
33	古琴艺术（浙派）	浙江省杭州市	徐晓英	女	汉族
34	古琴艺术（岭南派）	广东省广州市	谢导秀	男	汉族
35	蒙古族马头琴音乐	内蒙古自治区	布 林	男	蒙古族
36	唢呐艺术（晋北鼓吹）	山西省忻州市	卢补良	男	汉族
37	唢呐艺术（上党乐户班社）	山西省壶关县	牛其云	男	汉族
38	唢呐艺术（于都唢呐公婆吹）	江西省于都县	刘有生	男	汉族
39	江南丝竹	上海市	周 惠	男	汉族
40		浙江省杭州市	沈凤泉	男	汉族
41	十番音乐（楼塔细十番）	浙江省杭州市	楼正寿	男	汉族
42	广东音乐	广东省广州市	汤凯旋	男	汉族
43	吹打（接龙吹打）	重庆市巴南区	李自春	男	汉族
44	土家族打溜子	湖北省五峰土家族自治县	简伯元	男	土家族
45	晋南威风锣鼓	山西省临汾市	王振湖	男	汉族
46	上党八音会	山西省晋城市	黄一宝	男	汉族
47	冀中笙管乐（安新县圈头村音乐会）	河北省安新县	夏老肥	男	汉族
48	冀中笙管乐（东韩村拾幡古乐）	河北省易县	刘 勤	男	汉族

序号	项目名称	申报地区或单位	姓名	性别	民族
49	冀中笙管乐（子位吹歌）	河北省定州市	王如海	男	汉族
50	西安鼓乐	陕西省	何忠信	男	汉族
51	回族民间器乐	宁夏回族自治区	杨达吾德	男	回族
52	文水鈲子	山西省文水县	武济文	男	汉族
53	五台山佛乐	山西省五台县	释汇光	男	汉族
54	五台山佛乐	山西省五台县	章样摩兰	男	汉族
55	千山寺庙音乐	辽宁省鞍山市	洪振仁	男	汉族
56	南音	福建省泉州市	杨翠娥	女	汉族
57	南音	福建省厦门市	王秀怡	女	汉族
58	陕北民歌	陕西省榆林市	王向荣	男	汉族
59	陕北民歌	陕西省延安市	贺玉堂	男	汉族
60	高邮民歌	江苏省高邮市	王兰英	女	汉族
61	马山民歌	湖北省荆州市荆州区	王兆珍	女	汉族
62	吕家河民歌	湖北省丹江口市	姚启华	男	汉族
63	嘉善田歌	浙江省嘉善县	顾友珍	女	汉族
64	老河口丝弦	湖北省老河口市	余家冰	女	汉族
65	苗族民歌（湘西苗族民歌）	湖南省吉首市	陈千均	男	苗族
66	瑶族民歌（花瑶呜哇山歌）	湖南省隆回县	戴碧生	男	瑶族
67	黎族民歌（琼中黎族民歌）	海南省琼中黎族苗族自治县	王妚大	女	黎族
68	布朗族民歌（布朗族弹唱）	云南省勐海县	岩瓦洛	男	布朗族
69	藏族民歌（华锐藏族民歌）	甘肃省天祝藏族自治县	马建军	男	藏族
70	藏族民歌（甘南藏族民歌）	甘肃省甘南藏族自治州	华尔贡	男	藏族
71	藏族民歌（玉树民歌）	青海省玉树藏族自治州	达哇战斗	男	藏族
72	乌孜别克族埃希来、叶来	新疆维吾尔自治区喀什地区	排孜拉·依萨克江	男	乌孜别克族
73	回族宴席曲	青海省门源回族自治县	安宝龙	男	回族
74	琵琶艺术（瀛洲古调派）	上海市崇明县	殷荣珠	女	汉族
75	琵琶艺术（浦东派）	上海市南汇区	林嘉庆	男	汉族
76	琵琶艺术（平湖派）	浙江省平湖市	朱大祯	男	汉族
77	古筝艺术（山东古筝乐）	山东省菏泽市	赵登山	男	汉族
78	笙管乐（复州双管乐）	辽宁省瓦房店市	刁登科	男	汉族

续表

序号	项目名称	申报地区或单位	姓名	性别	民族
79	笙管乐（超化吹歌）	河南省新密市	王国卿	男	汉族
80	锣鼓艺术（太原锣鼓）	山西省太原市	刘耀文	男	汉族
81	土家族咚咚喹	湖南省龙山县	严三秀	女	土家族
82	哈萨克六十二阔恩尔	新疆维吾尔自治区伊犁哈萨克自治州	库尔曼江·孜克热亚	男	哈萨克族
83	维吾尔族鼓吹乐	新疆维吾尔自治区	于苏甫江·亚库普	男	维吾尔族
84	芦笙音乐（侗族芦笙）	湖南省通道侗族自治县	杨枝光	男	侗族
85	哈萨克族冬布拉艺术	新疆维吾尔自治区伊犁哈萨克自治州	阿迪力汗·阿不都拉	男	哈萨克族
86	柯尔克孜族库姆孜艺术	新疆维吾尔自治区克孜勒苏柯尔克孜自治州乌恰县	阿迪里别克·卡德尔	男	柯尔克孜族
87	佛教音乐（天宁寺梵呗唱诵）	江苏省常州市	松 纯	男	汉族
88	佛教音乐（大相国寺梵乐）	河南省开封市	释隆江	男	汉族
89	佛教音乐（直孔噶举派音乐）	西藏自治区墨竹工卡县	顿 珠	男	藏族
90	佛教音乐（拉卜楞寺佛殿音乐道得尔）	甘肃省夏河县	成来加措	男	藏族
91	佛教音乐（北武当庙寺庙音乐）	宁夏回族自治区平罗县	徐建业	男	汉族
92	道教音乐（广宗太平道乐）	河北省广宗县	张玉保	男	汉族
93	道教音乐（恒山道乐）	山西省阳高县	李满山	男	汉族
94	道教音乐（上海道教音乐）	上海市道教协会	石季通	男	汉族
95	道教音乐（无锡道教音乐）	江苏省无锡市	尤武忠	男	汉族
96	道教音乐（白云山道教音乐）	陕西省佳县	张明贵	男	汉族

表7 第四批国家级非物质文化遗产名录
传统音乐（共计15项）

序号	项目名称	申报地区或单位
1	土家族民歌	湖南省湘西土家族苗族自治州 贵州省沿河土家族自治县
2	渔歌（洞庭渔歌、汕尾渔歌）	湖南省岳阳市 广东省汕尾市
3	西岭山歌	四川省大邑县

序号	项目名称	申报地区或单位
4	旬阳民歌	陕西省旬阳县
5	撒拉族民歌	青海省循化撒拉族自治县
6	锡伯族民歌	新疆维吾尔自治区察布查尔锡伯自治县
7	凌云壮族七十二巫调音乐	广西壮族自治区凌云县
8	毕摩音乐	四川省美姑县
9	剑川白曲	云南省大理白族自治州
10	阿斯尔	内蒙古自治区镶黄旗
11	莆仙十音八乐	福建省莆田市涵江区
12	蒙古族汗廷音乐	内蒙古自治区阿鲁科尔沁旗
13	浏阳文庙祭孔音乐	湖南省浏阳市
14	潮尔（蒙古族弓弦乐）	内蒙古自治区通辽市
15	蒙古族托布秀尔音乐	新疆维吾尔自治区博尔塔拉蒙古自治州

表8 第四批国家级非物质文化遗产项目传承人名单名录（音乐类）

序号	姓名	性别	民族	项目名称	申报地区或单位
1	胡格吉勒图	男	蒙古族	蒙古族呼麦	内蒙古自治区
2	胡官美	女	侗族	侗族大歌	贵州省榕江县
3	王永昌	男	汉族	古琴艺术（梅庵琴派）	江苏省南通市
4	郑云飞	男	汉族	古琴艺术（浙派）	浙江省杭州市
5	徐晓英	女	汉族	古琴艺术（浙派）	浙江省杭州市
6	余青欣	女	汉族	古琴艺术	中国艺术研究院
7	赵家珍	女	汉族	古琴艺术	中国艺术研究院
8	丁承运	男	汉族	古琴艺术	中国艺术研究院
9	成公亮	男	汉族	古琴艺术	中国艺术研究院
10	巴彦保力格	男	蒙古族	蒙古族四胡音乐	内蒙古自治区通辽市
11	孟义达吗	男	蒙古族	蒙古族四胡音乐	内蒙古自治区通辽市
12	莫柏槐	男	汉族	唢呐艺术（青山唢呐）	湖南省湘潭县
13	李岐山	男	汉族	唢呐艺术（绥米唢呐）	陕西省米脂县
14	汪世发	男	汉族	唢呐艺术（绥米唢呐）	陕西省绥德县
15	马自刚	男	汉族	唢呐艺术	甘肃省庆阳市
16	王荣棠	男	汉族	十番音乐 （邵伯锣鼓小牌子）	江苏省江都市

续表

序号	姓名	性别	民族	项目名称	申报地区或单位
17	李贞煜	男	汉族	十番音乐 （闽西客家十番音乐）	福建省龙岩市
18	方元往	男	汉族	十番音乐(黄石惠洋十音)	福建省莆田市
19	李广福	男	汉族	鲁西南鼓吹乐	山东省菏泽市牡丹区
20	胡国庆	男	汉族	冀中笙管乐(屈家营音乐会)	河北省固安县
21	胡庆学	男	汉族	智化寺京音乐	北京市
22	果祥	男	汉族	五台山佛乐	山西省五台县
23	庄龙宗	男	汉族	泉州北管	福建省泉州市
24	奇附林	男	蒙古族	漫瀚调	内蒙古自治区准格尔旗
25	哈勒珍	女	蒙古族	蒙古族民歌 （鄂尔多斯短调民歌）	内蒙古自治区鄂尔多斯市
26	秦德祥	男	汉族	吟诵调(常州吟诵)	江苏省常州市
27	释永悟	男	汉族	佛教音乐(鱼山梵呗)	山东省东阿县
28	嘉阳乐住	男	藏族	佛教音乐(觉囊梵音)	四川省壤塘县
29	吴炳志	男	汉族	道教音乐 （澳门道教科仪音乐）	澳门特别行政区
30	李彩凤	女	彝族	弥渡民歌	云南省弥渡县
31	金星三	男	朝鲜族	伽倻琴艺术	吉林省延吉市

表9　第五批国家级非物质文化遗产名录
传统音乐(共计19项)

序号	项目名称	申报地区或单位
1	赫哲族嫁令阔	黑龙江省双鸭山市饶河县
2	崇明山歌	上海市崇明区
3	南闸民歌	江苏省淮安市淮安区
4	嘉禾伴嫁歌	湖南省郴州市嘉禾县
5	崖歌	海南省三亚市
6	仡佬族民歌	贵州省铜仁市石阡县
7	独龙族民歌	云南省怒江傈僳族自治州贡山独龙族怒族自治县
8	门巴族萨玛民歌	西藏自治区山南市
9	甘州小调	甘肃省张掖市甘州区
10	阿柔逗曲	青海省海北藏族自治州祁连县
11	两当号子	甘肃省陇南市两当县

续表

序号	项目名称	申报地区或单位
12	鼓吹乐 （海龙鼓吹乐、武家鼓吹乐棚）	吉林省通化市梅河口市 黑龙江省大庆市林甸县
13	朝鲜族奚琴艺术	吉林省延边朝鲜族自治州延吉市
14	二胡艺术（江南孙氏二胡艺术）	上海市奉贤区
15	俄罗斯族巴扬艺术	新疆维吾尔自治区伊犁哈萨克自治州伊宁市
16	壮族天琴艺术	广西壮族自治区崇左市
17	阿数瑟	云南省临沧市镇康县
18	天坛神乐署中和韶乐	北京市东城区
19	宣抚司礼仪乐舞	云南省普洱市孟连傣族拉祜族佤族自治县

表10 第五批国家级非物质文化遗产项目传承人名单名录（音乐类）

序号	姓名	性别	民族	项目名称	申报地区或单位
1	达瓦桑布	男	蒙古族	蒙古族长调民歌	内蒙古自治区
2	都古尔苏荣	男	蒙古族	蒙古族长调民歌（巴尔虎长调）	内蒙古自治区新巴尔虎左旗
3	道·乌图那生	男	蒙古族	蒙古族长调民歌	新疆维吾尔自治区和布克赛尔蒙古自治县
4	陶小妹	女	汉族	当涂民歌	安徽省马鞍山市
5	李家莲	女	汉族	巢湖民歌	安徽省巢湖市
6	尚生武	男	土家族	桑植民歌	湖南省桑植县
7	阿称恒	男	傈僳族	傈僳族民歌	云南省怒江傈僳族自治州
8	苏平	女	撒拉族	花儿（松鸣岩花儿会）	甘肃省和政县
9	李桂英	女	汉族	花儿（七里寺花儿会）	青海省民和回族土族自治县
10	王德勤	女	汉族	花儿（宁夏回族山花儿）	宁夏回族自治区
11	马汉东	男	回族	花儿（宁夏回族山花儿）	宁夏回族自治区
12	王秀芳	女	汉族	花儿（新疆花儿）	新疆维吾尔自治区昌吉回族自治州
13	龙景平	男	苗族	靖州苗族歌鼟	湖南省靖州苗族侗族自治县
14	曹光裕	男	汉族	川江号子	重庆市
15	张中祥	男	汉族	薅草锣鼓（金湖秧歌）	江苏省金湖县
16	方由根	男	汉族	薅草锣鼓（武宁打鼓歌）	江西省武宁县
17	冷浩然	男	侗族	薅草锣鼓（宣恩薅草锣鼓）	湖北省宣恩县
18	贾福英	男	侗族	侗族大歌	贵州省从江县

续表

序号	姓名	性别	民族	项目名称	申报地区或单位
19	杨月艳	女	侗族	侗族琵琶歌	贵州省黎平县
20	苏乙拉图	男	蒙古族	多声部民歌（潮尔道－阿巴嘎潮尔）	内蒙古自治区阿巴嘎旗
21	方少保	女	苗族	多声部民歌（苗族多声部民歌）	贵州省台江县
22	林晨	女	汉族	古琴艺术	中国艺术研究院
23	王鹏	男	汉族	古琴艺术	北京市大兴区
24	朱晞	男	汉族	古琴艺术（虞山琴派）	江苏省常熟市
25	马维衡	男	汉族	古琴艺术（广陵琴派）	江苏省扬州市
26	桂世民	男	汉族	古琴艺术（金陵琴派）	江苏省南京市
27	刘昌寿	男	汉族	古琴艺术	香港特别行政区
28	陶特格	男	蒙古族	蒙古族四胡音乐	内蒙古自治区科尔沁右翼中旗
29	包杰	男	蒙古族	蒙古族四胡音乐	黑龙江省杜尔伯特蒙古族自治县
30	刘福寿	男	汉族	唢呐艺术（晋北鼓吹）	山西省忻州市
31	崔青云	男	汉族	唢呐艺术（上党八音会）	山西省长子县
32	刘晓弘	男	汉族	唢呐艺术（临县大唢呐）	山西省临县
33	唐海峰	男	汉族	唢呐艺术（丹东鼓乐）	辽宁省丹东市
34	杨成伟	男	汉族	唢呐艺术（杨小班鼓吹乐棚）	黑龙江省肇州县
35	李树鹏	男	汉族	唢呐艺术（徐州鼓吹乐）	江苏省徐州市
36	蒋法杰	男	汉族	唢呐艺术（砀山唢呐）	安徽省宿州市
37	刘秋林	男	汉族	唢呐艺术（长汀公嫲吹）	福建省长汀县
38	丁庆华	男	汉族	唢呐艺术（邹城平派鼓吹乐）	山东省邹城市
39	王述银	男	汉族	唢呐艺术（沮水呜音）	湖北省保康县
40	刘国福	男	汉族	唢呐艺术（呜音喇叭）	湖北省南漳县
41	陈德望	男	汉族	唢呐艺术（远安呜音）	湖北省远安县
42	刘道荣	男	汉族	唢呐艺术（永城吹打）	重庆市綦江区
43	张连悌	男	汉族	辽宁鼓乐	辽宁省辽阳市
44	何汉沛	男	汉族	十番音乐（佛山十番）	广东省佛山市
45	陈建彬	男	汉族	鲁西南鼓吹乐	山东省巨野县

序号	姓名	性别	民族	项目名称	申报地区或单位
46	李从海	男	汉族	枝江民间吹打乐	湖北省枝江市
47	何克宁	男	汉族	广东音乐	广东省广州市
48	刘英翘	男	汉族	广东音乐	广东省台山市
49	杨文明	男	土家族	土家族打溜子	湖南省湘西土家族苗族自治州
50	任连义	男	汉族	河北鼓吹乐	河北省抚宁县
51	史军平	男	汉族	冀中笙管乐（雄县古乐）	河北省雄县
52	邵树同	男	汉族	冀中笙管乐（里东庄音乐老会）	河北省文安县
53	蔡保恒	男	汉族	冀中笙管乐（辛安庄民间音乐会）	河北省任丘市
54	张占民	男	汉族	冀中笙管乐（子位吹歌）	河北省定州市
55	邓印海	男	汉族	蓝田普化水会音乐	陕西省蓝田县
56	安宇歌	女	回族	回族民间器乐	宁夏回族自治区
57	伊盖木拜尔迪·艾散	男	维吾尔族	新疆维吾尔木卡姆艺术（十二木卡姆）	新疆维吾尔自治区
58	萨依提江·斯迪克	男	维吾尔族	新疆维吾尔木卡姆艺术（十二木卡姆）	新疆维吾尔自治区
59	艾海提·托合提	男	维吾尔族	新疆维吾尔木卡姆艺术（刀郎木卡姆）	新疆维吾尔自治区麦盖提县
60	陈练	男	汉族	南音	福建省泉州市
61	庄明加	男	汉族	泉州北管	福建省泉州市
62	王世杰	男	汉族	昌黎民歌	河北省昌黎县
63	余述凡	男	汉族	大别山民歌	安徽省六安市
64	操明花	女	汉族	徽州民歌	安徽省黄山市
65	付大坤	男	汉族	信阳民歌	河南省信阳市
66	魏秀菊	女	汉族	西坪民歌	河南省西峡县
67	熊正禄	男	苗族	酉阳民歌	重庆市酉阳土家族苗族自治县
68	黄德成	男	汉族	南坪曲子	四川省九寨沟县
69	米庆松	男	瑶族	茶山号子	湖南省辰溪县
70	马成士	男	汉族	爬山调	内蒙古自治区乌拉特前旗

续表

序号	姓名	性别	民族	项目名称	申报地区或单位
71	李却妹	女	汉族	惠东渔歌	广东省惠州市
72	宋卫香	女	汉族	海门山歌	江苏省海门市
73	刘彩菊	女	汉族	姚安坝子腔	云南省姚安县
74	李富中	男	汉族	江河号子（黄河号子）	黄河水利委员会 河南黄河河务局
75	贾志虎	男	汉族	码头号子 （上海港码头号子）	上海市杨浦区
76	王守用	男	汉族	森林号子 （长白山森林号子）	吉林省文学艺术界联合会 民间文艺家协会
77	吴名玉	男	汉族	搬运号子 （龙骨坡抬工号子）	重庆市巫山县
78	贺娟林	女	汉族	鲁南五大调	山东省日照市
79	古日巴斯尔	男	蒙古族	蒙古族民歌 （鄂尔多斯古如歌）	内蒙古自治区杭锦旗
80	苏亚乐图	男	蒙古族	蒙古族民歌 （乌拉特民歌）	内蒙古自治区乌拉特前旗
81	韩梅	女	蒙古族	蒙古族民歌 （阜新东蒙短调民歌）	辽宁省阜新蒙古族自治县
82	古力	男	蒙古族	蒙古族民歌	青海省海西蒙古族 藏族自治州
83	额尔登掛	女	鄂伦春族	鄂伦春族民歌 （鄂伦春族赞达仁）	内蒙古自治区 鄂伦春自治旗
84	关金芳	女	鄂伦春族	鄂伦春族民歌 （鄂伦春族赞达仁）	黑龙江省大兴安岭地区
85	莫金忠	男	达斡尔族	达斡尔族民歌 （罕伯岱达斡尔族民歌）	黑龙江省齐齐哈尔市
86	任茂淑	女	苗族	苗族民歌	重庆市彭水苗族 土家族自治县
87	赵新容	女	瑶族	瑶族民歌	广东省乳源瑶族自治县
88	王科国	男	布依族	布依族民歌（好花红调）	贵州省惠水县
89	余学光	男	彝族	彝族民歌（彝族酒歌）	云南省武定县
90	降巴其扎	男	藏族	藏族民歌（川西藏族山歌）	四川省炉霍县
91	伍德芬	女	藏族	藏族民歌（藏族赶马调）	四川省冕宁县
92	吐地·尼亚孜	男	维吾尔族	维吾尔族民歌 （罗布淖尔维吾尔族民歌）	新疆维吾尔自治区尉犁县

序号	姓名	性别	民族	项目名称	申报地区或单位
93	阿不都瓦力·达吾提	男	维吾尔族	维吾尔族民歌	新疆维吾尔自治区伊宁市
94	海力切木·铁木尔	女	维吾尔族	维吾尔族民歌	新疆维吾尔自治区库车县
95	曹桂芬	女	汉族	古筝艺术（中州筝派）	河南省
96	乔忠新	男	汉族	笙管乐（复州双管乐）	辽宁省瓦房店市
97	李绍俊	男	汉族	笙管乐（建平十王会）	辽宁省建平县
98	傅宝安	男	汉族	津门法鼓（挂甲寺庆音法鼓）	天津市河西区
99	杨奎举	男	汉族	津门法鼓（杨家庄永音法鼓）	天津市河西区
100	田文起	男	汉族	津门法鼓（刘园祥音法鼓）	天津市北辰区
101	曹桂华	男	汉族	津门法鼓（香塔音乐法鼓）	天津市西青区
102	赵满宗	男	汉族	锣鼓艺术（汉沽飞镲）	天津市滨海新区
103	张书社	男	汉族	锣鼓艺术（常山战鼓）	河北省正定县
104	吴明昌	男	汉族	锣鼓艺术（软槌锣鼓）	山西省万荣县
105	杨仁和	男	汉族	锣鼓艺术（花镲锣鼓）	江西省丰城市
106	刘青云	男	汉族	锣鼓艺术（大铜器）	河南省西平县
107	刘震	男	汉族	锣鼓艺术（开封盘鼓）	河南省开封市
108	李星光	男	汉族	锣鼓艺术（中州大鼓）	河南省新乡县
109	汪道长	男	汉族	锣鼓艺术（鄂州牌子锣）	湖北省鄂州市
110	程勤祥	男	汉族	锣鼓艺术（韩城行鼓）	陕西省韩城市
111	胡永汉	男	汉族	洞箫音乐（高陵洞箫）	陕西省高陵县
112	韩定生	男	汉族	洞经音乐（邛都洞经音乐）	四川省西昌市
113	杨国堂	男	苗族	芦笙音乐（苗族芒筒芦笙）	贵州省丹寨县
114	吴天平	男	布依族	布依族勒尤	贵州省兴义市
115	乔龙巴特·阿勒先	男	蒙古族	蒙古族绰尔	新疆维吾尔自治区阿勒泰地区
116	黄照安	男	黎族	黎族竹木器乐	海南省保亭黎族苗族自治县
117	尼玛卓嘎	女	藏族	佛教音乐（雄色寺绝鲁）	西藏自治区曲水县

序号	姓名	性别	民族	项目名称	申报地区或单位
118	索南卓玛	女	藏族	佛教音乐（青海藏族唱经调）	青海省兴海县
119	罗藏官却	男	藏族	佛教音乐（塔尔寺花架音乐）	青海省湟中县
120	罗藏更尕	男	藏族	佛教音乐（塔尔寺花架音乐）	青海省湟中县
121	冯英占	男	汉族	道教音乐（花张蒙道教音乐）	河北省定州市
122	何春生	男	汉族	道教音乐（茅山道教音乐）	江苏省句容市
123	吴立勋	男	汉族	道教音乐（东岳观道教音乐）	浙江省平阳县
124	詹和平	男	汉族	道教音乐（齐云山道场音乐）	安徽省休宁县
125	张金涛	男	汉族	道教音乐（龙虎山正一天师道道教音乐）	江西省鹰潭市
126	霍德忠	男	汉族	道教音乐（泰山道教音乐）	山东省泰安市
127	安保会	男	汉族	道教音乐（清水道教音乐）	甘肃省清水县
128	欧家玲	女	汉族	凤阳民歌	安徽省滁州市
129	韦桂花	女	汉族	九江山歌	江西省九江县
130	全友发	男	土家族	利川灯歌	湖北省利川市
131	周兰仙	女	汉族	天门民歌	湖北省天门市
132	刘世维	男	汉族	青海汉族民间小调	青海省西宁市
133	居马西·依斯木汗	男	哈萨克族	哈萨克族民歌	新疆维吾尔自治区伊犁哈萨克自治州
134	热依木巴依·木巴拉克夏	男	塔吉克族	塔吉克族民歌	新疆维吾尔自治区塔什库尔干塔吉克自治县
135	陆爱琴	女	汉族	茅山号子	江苏省兴化市
136	和凛毅	男	纳西族	纳西族白沙细乐	云南省丽江市古城区
137	苏春发	男	京族	京族独弦琴艺术	广西壮族自治区东兴市
138	沙依拉西·加尔木哈买提	男	哈萨克族	哈萨克族库布孜	新疆维吾尔自治区伊犁哈萨克自治州

序号	姓名	性别	民族	项目名称	申报地区或单位
139	向汉光	男	土家族	土家族民歌	湖南省湘西土家族苗族自治州
140	王波	男	土家族	土家族民歌	贵州省沿河土家族自治县
141	苏少琴	女	汉族	渔歌（汕尾渔歌）	广东省汕尾市
142	刘铨学	男	汉族	旬阳民歌	陕西省旬阳县
143	韩英德	男	撒拉族	撒拉族民歌	青海省循化撒拉族自治县
144	佟李美	女	锡伯族	锡伯族民歌	新疆维吾尔自治区察布查尔锡伯自治县
145	曲比拉火	男	彝族	毕摩音乐	四川省美姑县
146	姜宗德	男	白族	剑川白曲	云南省大理白族自治州
147	艾日布	男	蒙古族	阿斯尔	内蒙古自治区镶黄旗
148	邱少求	男	汉族	浏阳文庙祭孔音乐	湖南省浏阳市
149	耐代吾玛	女	蒙古族	蒙古族托布秀尔音乐	新疆维吾尔自治区博尔塔拉蒙古自治州

参考文献

上篇　中国部分

[1]王耀华,杜亚雄.中国传统音乐概论[M].福州:福建教育出版社,1999.

[2]夏野.中国古代音乐史简编[M].上海:上海音乐出版社,1989.

[3]中国艺术研究院音乐研究所.民族音乐概论[M].北京:人民音乐出版社,2003.

[4]吴钊,刘东升.中国音乐史略[M].北京:人民音乐出版社,1996.

[5]金文达.中国古代音乐史[M].北京:人民音乐出版社,2003.

[6]张应航,蔡海荣.中国传统文化概论[M].上海:上海人民出版社,2004.

[7]金文达.中国古代音乐史[M].北京:人民音乐出版社,1994.

[8]秦序.中国音乐史[M].北京:文化艺术出版社,1998.

[9]修海林,李吉提.中国音乐的历史与审美[M].北京:中国人民大学出版社,1999.

[10]夏滟洲.中国近现代音乐史简编[M].上海:上海音乐出版社,2004.

[11]汪毓和.中国现代音乐史纲[M].北京:华文出版社,1991.

[12]中国大百科全书总编辑委员会《音乐舞蹈》编委会.中国大百科全书:音乐、舞蹈[M].北京:中国大百科全书出版社,1989.

[13]《中国音乐词典》编辑部.中国音乐词典[M].北京:人民音乐出版社,1984.

[14]《中国音乐词典》编辑部.中国音乐词典(续编)[M].北京:人民音乐出版社,1992.

[15]梁茂春.中国当代音乐[M].北京:北京广播学院出版社,1993.

[16]向延生.中国近现代音乐家传[M].沈阳:春风文艺出版社,1995.

[17]梁茂春.20世纪中国名曲鉴赏[M].合肥:安徽文艺出版社,2006.

[18]伊佩霞.剑桥插图中国音乐史[M].赵世瑜,译.山东:山东书画出版社,2002.

[19]上海文艺出版社编委会.音乐欣赏手册[M].上海:上海文艺出版社,1981.

[20]上海文艺出版社编委会音乐欣赏手册(续编)[M].上海:上海文艺出版社,1989.

[21]梁茂春.百年音乐之声[M].北京:中国经济出版社,2001.

[22]梁启超.饮冰室诗话[M].北京:人民文学出版社,1959.

[23]汪毓和.中国近现代音乐史[M].北京:人民音乐出版社,1994.

[24]汪毓和,胡天虹.中国近现代音乐史(1901—1949)[M].北京:人民音乐出版社,2006.

[25]马西平.大学音乐[M].西安:西安交通大学出版社,2004.

[26]吴文科.20世纪的中国.文学艺术卷[M].甘肃:甘肃人民出版社,1999.

[27]余甲方.中国近代音乐史[M].上海:上海人民出版社,2006.

[28]张静蔚.中国艺术研究院首届研究生硕士论文集:论学堂乐歌[M].北京:文化艺术音像出版社,1987.

[29]刘天华.《除夜小唱》《月夜》的说明[J].音乐杂志,1928(1):2.

[30]王倩.黎锦晖儿童歌舞剧《麻雀与小孩》与《小小画家的差异性比较》[D].济南:山东师范大学,2006.

[31]范忠东.在抗战歌曲中修复我们的记忆:贺绿汀的《游击队歌》赏析[J].民族音乐,2007(2).

[32]冼星海.人民歌手冼星海[M].北京:三联出版社,1949.

[33]郝亚莉.《白毛女》音乐的民族性与现代性[J].泰山学院学报,2004(4).

[34]匡惠.音乐欣赏基础教程[M].上海:上海音乐出版社,1993.

[35]明言.20世纪中国音乐批评导论[M].北京:人民音乐出版社,2002.

[36]聂耳.一年来之中国音乐[N].申报,1935-01-06.

[37]吕骥.中国新音乐的展望[J].光明,1936(8).

[38]马可.目前歌曲创作上的几个问题[J].民族音乐,1942(1).

[39]徐徐.实习散记[J].民族音乐,1942(1).

[40]毛泽东.毛泽东选集[M].北京:人民出版社,1952.

[41]周畅.中国现当代音乐家与作品[M].北京:人民音乐出版社,2003.

[42]靳学东.中国音乐导览[M].北京:人民音乐出版社,2001.

[43]钱仁平.中国新音乐[M].上海:上海音乐学院出版社,2005.

[44]卞萌.中国钢琴文化之形成与发展[M].南京:华东出版社,1996.

[45]修海林,李吉提.中国音乐的历史与审美[M].北京:中国人民大学出版社,1999.

[46]梁茂春.中国当代音乐[M].上海:上海音乐学院出版社,2004.

[47]汪毓和.中国现代音乐史纲(1949—1986)[M].北京:华文出版社,1991.

[48]罗宗镕,杨八通.现代音乐欣赏词典[M].北京:高等教育出版社,1997.

中篇　西方部分

[1]杨民望.世界名曲欣赏(上、下)[M].上海:上海音乐出版社,1993.

[2]孙继南.中外名曲欣赏[M].济南:山东教育出版社,2003.

[3]罗传开.中外名曲欣赏辞典[M].上海:上海音乐出版社,2003.

[4]刘悦.古典音乐欣赏指南[M].银川:宁夏人民出版社,2005.

[5]沈旋,谷文娴,陶辛.西方音乐史简编[M].上海:上海音乐出版社,2003.

[6]冯伯阳.中外音乐名作导读[M].长春:时代文艺出版社,2004.

[7]唐斯.管弦乐名曲解说[M].上海音乐学院研究所,译.北京:人民音乐出版社,1992.

[8]科诺尔德.蒙特威尔地[M].张琳,刘欢欣,译.北京:人民音乐出版社,2006.

[9]余志刚.西方音乐简史[M].北京:高等教育出版社,2006.

[10]廖叔同.西方音乐一千年[M].北京:三联出版社,2004.

[11]邢维凯.西方音乐思想史中的情感论美学:情感艺术的美学历程[M].上海:上海音乐出版社,2004.

[12]杨周翰.欧洲文学史[M].北京:人民文学出版社,2004.

[13]马西平.交响音乐赏析[M].西安:西安美术出版社,2001.

[14]蔡良玉.西方音乐文化[M].上海:上海音乐出版社,1999.

[15]林逸聪.音乐圣经[M].北京:华夏出版社,1999.

[16]罗仕艺.大学生交响音乐欣赏[M].北京:中国青年出版社,1999.

[17]修海林.西方音乐的历史与审美[M].北京:人民大学出版社,1999

[18]郎多尔米.西方音乐史[M].朱少坤,译.北京:人民音乐出版社,1989.

[19]吕骥,贺绿汀.中国大百科全书:音乐舞蹈卷[M].北京:中国大百科全书出版社,1989.

[20]曹耿献.第一实践与第二实践研究[D].上海:上海音乐学院,2007.

[21]格劳特,帕利斯卡.西方音乐史[M].北京:人民音乐出版社,2010.

[22]于润洋.西方音乐通史[M].上海:上海音乐出版社,2001.

[23]汉森.二十世纪音乐概论[M].孟宪福,译.北京:人民音乐出版社,1981.

[24]施图肯什密特.二十世纪音乐[M].汤亚汀,译.北京:人民音乐出版社,1992.

[25]王凤岐.现代音乐欣赏[M].合肥:安徽文艺出版社,1990.

[26]钟子林.西方现代音乐概述[M].北京:人民音乐出版社,1991.

[27]布林德尔.新音乐1945年以来的先锋派[M].黄枕宇,译.北京:人民音乐出版社,2004.

[28]埃格布雷特.西方音乐[M].刘经树,译.长沙:湖南文艺出版社,2005.

[29]钱仁康.欧洲音乐简史[M].北京:高等教育出版社,1991.

[30]朗.西方文明中的音乐[M].顾连理,张洪岛,杨燕迪,等译.贵阳:贵州人民出版社,2001.

[31]马逵斯.二十世纪的音乐语言[M].蔡松琦,译.北京:人民音乐出版社,1992.

[32]罗忠镕.现代音乐欣赏词典[M].北京:高等教育出版社,1984.

[33]二十世纪西方音乐回顾[EB/OL].(2011-02-10)[2022-08-01].http://old.blog.edu.cn/user1/17313/.

[34]二十世纪音乐[EB/OL].(2011-02-25)[2022-08-01].http://music.jnu.edu.cn/images/20Centry.

[35]西方现代音乐的回顾性总结[EB/OL].(2011-02-25)[2022-08-01].http://www.douban.com/group.

下篇　中国音乐类非物质文化遗产概要

[1]王克文.陕北民歌艺术初探[M].北京:中国民间文艺出版社,1986.

[2]党音之.陕北名歌[M].香港:银河出版社,2001.

[3]刘建峰.陕北民歌旋法特征初探[J].延安大学学报,2004(026).

[4]贺锡德.365首中国古今名曲欣赏.声乐卷(上)[M].北京:人民音乐出版社,2005.